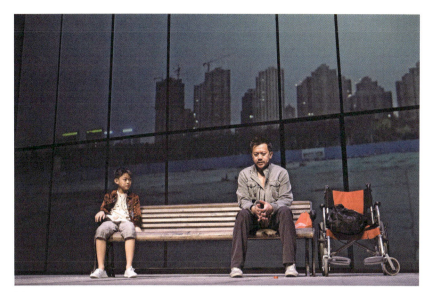

图1

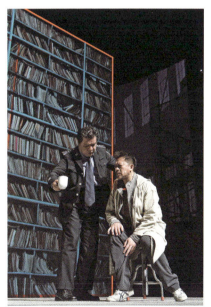

图2

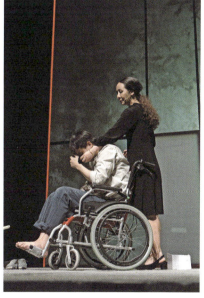

图3

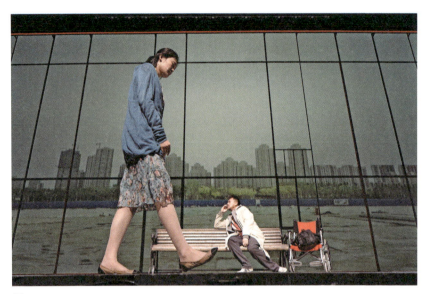

图 4

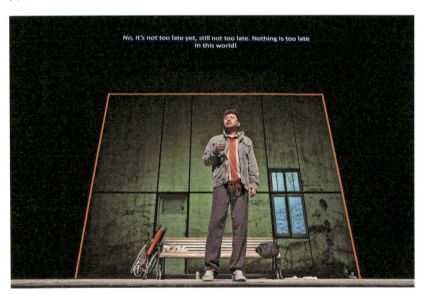

图 5

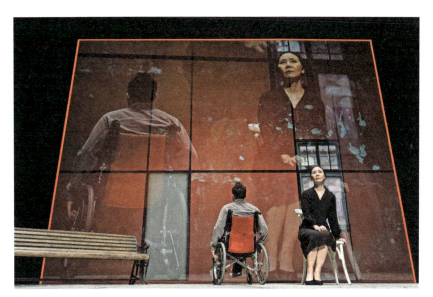

图 6

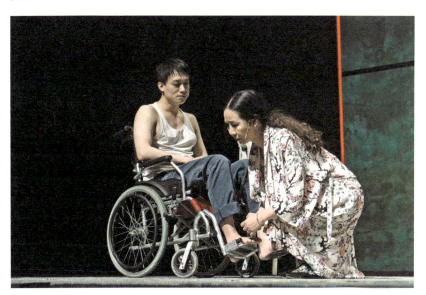

图 7

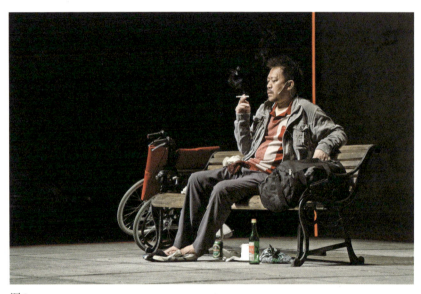

图8

图1—8：《酗酒者莫非》剧照，由《酗酒者莫非》剧组提供

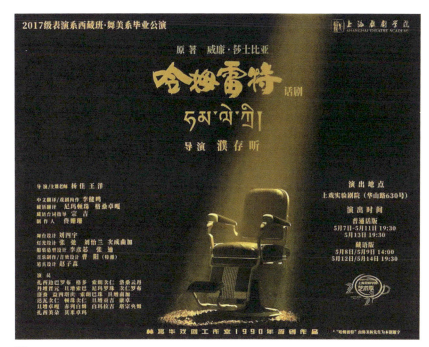

图 9

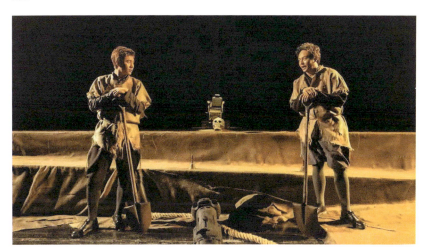

图 10

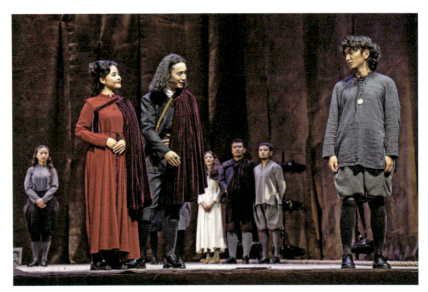

图11

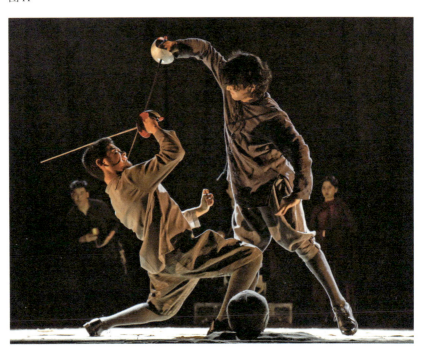

图12

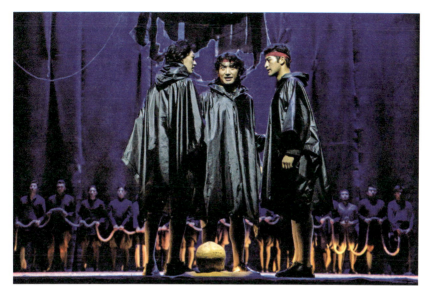

图13

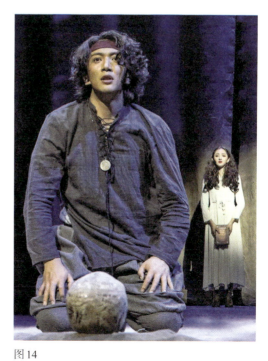

图14

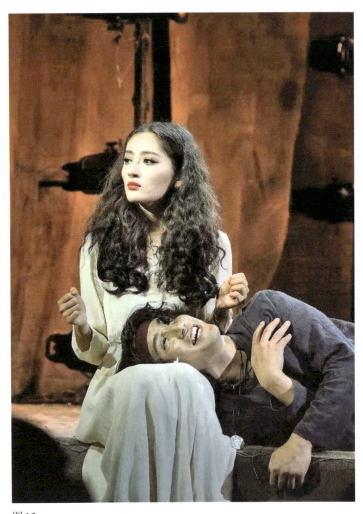

图15

图9—15：《哈姆雷特》剧照，由《哈姆雷特》剧组提供

上海戏剧学院
中国话剧研究中心◎编

戏剧评论

| 第二辑 |

华东师范大学出版社
·上海·

图书在版编目（CIP）数据

戏剧评论.第二辑/上海戏剧学院中国话剧研究中心编.—上海：华东师范大学出版社，2022
ISBN 978-7-5760-3278-9

Ⅰ.①戏… Ⅱ.①上… Ⅲ.①戏剧评论—中国—文集 Ⅳ.①J805.2-53

中国版本图书馆CIP数据核字（2022）第175975号

戏剧评论（第二辑）

编　　者	上海戏剧学院中国话剧研究中心
策划编辑	王　焰　许　静
责任编辑	乔　健
责任校对	邱红穗　时东明
装帧设计	卢晓红
出版发行	华东师范大学出版社
社　　址	上海市中山北路3663号　邮编200062
网　　址	www.ecnupress.com.cn
电　　话	021-60821666　行政传真 021-62572105
客服电话	021-62865537　门市（邮购）电话 021-62869887
地　　址	上海市中山北路3663号华东师范大学校内先锋路口
网　　店	http://hdsdcbs.tmall.com
印 刷 者	上海昌鑫龙印务有限公司
开　　本	890毫米×1240毫米　1/32
印　　张	11.875
插　　页	4
字　　数	296千字
版　　次	2022年12月第1版
印　　次	2022年12月第1次
书　　号	ISBN 978-7-5760-3278-9
定　　价	58.00元
出 版 人	王　焰

（如发现本版图书有印订质量问题，请寄回本社客服中心调换或电话021-62865537联系）

《戏剧评论》编委

杨 扬　丁罗男　汤逸佩　陈 军　计 敏　翟月琴
郭晨子　胡志毅　宋宝珍　吕效平　彭 涛　徐 健

目 录

圆桌会议 — 1

陆帕的戏剧艺术
　　——上海戏剧学院举办《酗酒者莫非》研讨会　2

小剧场戏剧专栏 — 57

奚美娟　弹指一挥40年
　　——纪念小剧场戏剧40周年兼谈《留守女士》的表演　58
杨　乐　彭　涛　中国小剧场运动的历史、当下与未来　67

话剧评论 — 85

杨　扬　李健吾与曹禺
　　——关于戏剧批评与戏剧创作的思考　86

丁罗男　郜元宝　文艺作品需要"再文学化"
　　　　　　——关于《驴得水》的对谈　　　　　　　　115
陈　军　文化生态视野下的中国当代话剧接受　　　　128
毛夫国　跨媒介重塑：电影《十字街头》的话剧改编研究　150

戏曲评论　　　　　　　　　　　　　　　　　　　167

朱栋霖　致敬开山杰作《浣纱记》　　　　　　　　　168

音乐剧评论　　　　　　　　　　　　　　　　　　175

孙惠柱　黄筱琳　从音乐剧看戏剧普及的前景
　　　　　　——兼论音乐剧、戏曲与话剧的异同　　176
方冠男　"音乐剧"下乡：愿景还是事实？　　　　　198

剧评人专栏　　　　　　　　　　　　　　　　　　215

陈　恬　老舍还是我们的同时代人吗？
　　　　——谈孟京辉版《茶馆》兼及经典文本的当代呈现　216
陈　恬　苏州小市民的烟火人生已经配不上高雅昆曲了吗？
　　　　——评罗周剧作《浮生六记》　　　　　　229

吕效平　坚定、勇敢的"现代化"立场
　　　　——陈恬的戏剧批评　　　　　　　　　　242

导演阐述　　　　　　　　　　　　　　　251

卢　昂　灵魂的挣扎与自我的救赎
　　　　——淮剧《小镇》导演手记　　　　　252
周子璇　风声起　且听风吟
　　　　——话剧《风声》的导演阐述　　　　269

藏语版《哈姆雷特》专栏　　　　　　　281

尼玛顿珠　话剧《哈姆雷特》藏语翻译札记　　282
杨　佳　"王子炼成记"
　　　　——藏版《哈姆雷特》的演出与藏班学生的"试炼"　295

名家谈戏　　　　　　　　　　　　　　303

李龙吟　翟月琴　"让戏剧回归戏剧"
　　　　——戏剧家李龙吟访谈　　　　　　　304

新锐评论 ——————————————————— 337

朱一田　一封来自剧场的信
　　　　——评舞台剧《给一个未出生孩子的信》　　338
颜　倩　说不尽的老舍,演不完的京味话剧
　　　　——评话剧《牛天赐》　　　　　　　　　　350
王凯伦　《往大马士革之路》香港首演:在幻境中触摸真实　360

圆桌会议

陆帕的戏剧艺术

——上海戏剧学院举办《酗酒者莫非》研讨会

2022年2月14日,由上海戏剧学院、上海大剧院联合主办,驱动文化传媒有限公司承办的《酗酒者莫非》剧目研讨会在沪召开。来自上海戏剧学院、中央戏剧学院、南京大学的20余位专家出席研讨会并发言。会上关于陆帕的戏剧魔法,关于史铁生的普世孤独,关于莫非的精神困境,专家们各抒己见,在思想碰撞中重新审视《酗酒者莫非》。本次座谈会由上海戏剧学院副院长杨扬教授主持。

黄昌勇(上海戏剧学院院长,教授): 首先,感谢各位老师能够在还没开学的时候相聚在这里,实际上这次筹备这个会,我前几天也和校内其他专业的教授聊,我说你们来看戏了吗?有的说没受到邀请,我说看戏为什么要让人邀请?应该自己主动提出来看;有的说还没有回来。在这种情况下来开会也是一种姿态,是我们对于《酗酒者莫非》这部戏的姿态,说明我们还是要前进的。

第二,就是祝贺《酗酒者莫非》第三次到上海来。第一次是在上戏实验剧场。五年前我们把这部戏请到上戏,燃起了一波冲击波,持续到现在仍然能够在全国,尤其在上海引起一个比较大的反响,我觉

得还是能够说明当年上戏选择《酗酒者莫非》，还是有一点眼光的。当然非常可惜，如果不是疫情的话，陆帕应该跟上戏已经有非常好的合作了，我跟陆帕至少谈过不下三次，请他到我们学校来给我们讲讲课，甚至排戏。

这部戏以及陆帕对中国来说是一个现象。在欧洲、在波兰，陆帕就是陆帕，他有他的风格，他有他的戏剧观，但在中国可能是一种现象。我们对陆帕、对《酗酒者莫非》《狂人日记》和接下来的作品进行研究，是非常应该的。看这些现象级的作品，我们更多的是要探索一种戏剧精神，而不是仅仅去学某一部作品。

我已经在上戏待了12年了，我最担心的就是我们的戏剧观、教育观太过保守了，不愿打破传统。大家也知道，我去年做了一部戏，听到一些批评的声音，无外乎没有戏剧冲突、没有戏剧行动，这其实都是非常老的戏剧观。我们学校这些年的戏剧教育还是有一些开拓，比如我们引进了西方各种各样的方法，但是总体上，我们的戏剧观还没有转变，我们还是停留在上世纪50年代。不仅没有转变，可能有些时候还在倒退——你不容忍新的东西的时候，你就是倒退。面对陆帕、《莫非》这样的导演和作品，更可怕的是单纯的模仿，我觉得最重要的是学习探索的戏剧精神和戏剧观念，这样才有所创新，才能走在最前面。

面对陆帕、钱程的一系列作品，更重要的是我们看到了艺术要创新。如果我们的学生要选其中一部作品改编，你说不可能，然而教育学生最重要的是什么都是可能的，千万不能说不，说不就很危险。但是我们现在更多的是说不，你应该怎么样、你必须怎么样、你这样做是对的、那样做是错的，这才可怕，这一点非常重要。

《酗酒者莫非》这部戏，大家如果说好，说很新鲜，我觉得也未必就是最新的东西，我们在上世纪80年代的时候，这样的东西看的也很

多,我们的戏剧、我们的文学也有。现在的文学艺术对生活表象的东西、历史表象的东西观察的多,其实还是上世纪80年代的那种观点,深入内心的东西少,形而上的东西思考的少了一点。探索性的东西还是有的,小剧场还是有的,但是可能在现在非常宏大的叙事结构中,它没有地位,也没有过多地引起我们或者业界甚至是媒体、评论界的关注,如此而已。

陆帕是带着一个光环进来的,他本身选择的就是一个很强的存在,《酗酒者莫非》的效应,给我们留下非常多的启示。今天中戏、南大、我们(上戏)三所院校都在这里,实际上从某种意义上我们承担了中国戏剧教育的重要使命。中国的舞台艺术不好,我们不要责怪别人,老说这不好、那不好,我觉得最关键的是我们自己不好,我们缺乏这样的创作力。我觉得现在给我们的空间是很大的,只是我们没有占用它,我们没有更多的能量或者能级把它占用。我看了好几遍《酗酒者莫非》,我觉得这一版上半场真的比之前的好,我感觉非常好,非常感谢各位。

吕效平(南京大学文学院教授):各位老师,上午好!非常感谢学兵,感谢龙吟。非常感谢你们昨天的演出。如果观众普遍地接受这部戏,剧场里非常热烈地在欢呼,大家都觉得非常好的话,我就会觉得这不是在中国,所以我非常关注它的接受度。另外,我特别关注我们的同行们,你们会怎样评价这部戏。刚刚杨扬老师讲到他选择的原作者越来越年轻,这件事情可能是偶然的,但是杨扬老师讲到一个年轻作者的作品和一个年长作者的作品内容差异,这个非常有启发。

我先讲一点我老生常谈的,我觉得这部戏、陆帕到中国来有这样的机会,这肯定是一个偶然。钱程的出现是当今中国戏剧的幸运,他

非常冲动，什么都没想好，他就敢做了，他以非常强大的意志力把这件事做成了，所以这是一个偶然。而且钱程不是我们这个行业里面的，他是做策展和音乐的，他找陆帕也是一个偶然。这个偶然里面有一个非常有意义的东西，就是在我们和世界之间，你随便在哪个偶然的部位，敲一个洞，这个对我们来讲就有无比的意义。因为我们在相当大的程度上把自己闭锁起来了。我把疫情之前的中国戏剧与西方戏剧交流的状态，称作第三次"西潮东渐"。第一次的"西潮东渐"是在上世纪初的新文化运动期间，第二次是上世纪80年代"思想解放"的时候。这一次的"西潮东渐"，主要是由资本所运作的演出引进，剧目非常多。前两次"西潮东渐"，在知识界、学术届和戏剧业界都引起极大的震动和变化。第三次，就是这一次，整个中国戏剧业界，我说的是业界，不是讲学界，对它基本上无动于衷。学界还是在关注的。体制内的戏剧界没有关注外国戏剧的任何内驱力，市场对他们来讲不重要，他们能够实现自己的价值主要是靠国家的奖励，靠他们彼此之间的互相评奖。虽然第三次"西潮东渐"会使那些90后年轻人，会使我们学界打开门看一看，但我觉得对业界不是很有影响。越是这种情况，钱程这种操作方式——请欧洲导演用我们的演员，改编我们的文学作品，促进我们中国戏剧与世界的交流就更有意义，虽然请来陆帕可能是一个偶然。

　　陆帕给我们带来一些什么呢？有一个概念在我们这里是陈恬最先提出来的，我借用她这个概念来说，就是戏剧表现失败者。当代中国戏剧跟国外戏剧最大的差别，就是我们只写成功者，似乎只要你努力，你不可能不成功。但事实不是这样的，生活不是下棋，而是打麻将，你可能行，但不一定成功，你可能不行，但不一定失败。据我知道，史铁生和《狂人日记》是钱程指定给陆帕的。钱程跟我是同辈人。我们这一辈人

年轻的时候耽误了读书,钱程的这个选择跟他个人的阅读史有关,也跟我们这辈人的阅读史有关。钱程说他就有这三个愿望,要做三部戏,现在已经做了两部,第三部是王小波的。"文化大革命"的时候,我们都没有书读,他的父亲是一个中学语文老师,他读了鲁迅,之后喜欢上史铁生和王小波,从他的阅读史中,他选择了"失败者"。

第二个老生常谈的话,是关于陆帕使用的戏剧文体。如果说它不是drama文体,但它还是特别强调表演的,强调艺术与生活的界限,但不是像"后戏剧剧场"那样往往打破剧场与生活场地的界线,打破观演的关系。但陆帕在剧场所演出的内容,却不是drama文体的。

第三个是关于表演。过士行感叹说:"杨青拿着一双袜子,站在台上,站了两分钟!"这在我们话剧舞台上是不可能的,但是陆帕的这种表演在台上成功了。这是为什么?陆帕在舞台上表演给我们看的东西,跟传统的drama所要表演的不同,他的方法也不同。

这是我二刷《莫非》。我这次特别有兴趣的是观察观众的接受程度。昨天剧场里的掌声还是一种礼貌的掌声。当然,这已经是《莫非》第三次来上海了。像这样一部戏,如果它真是被中国观众,哪怕是上海的观众非常热烈地接受了,我倒会觉得是非常奇怪的事情。我想起我在看川话版《茶馆》的时候,有一个衣装朴素的中年男人,看上去是父亲,要求他的女儿、一个十四五岁的小姑娘在演出告示牌前拍照,小姑娘非常不愿意。那场戏在南京演出的戏票并不便宜。对这个父亲来说,他可能并不懂戏剧,但是这个带女儿来看《茶馆》的行为本身对他来讲太有意义了。我比较悲观,我觉得在剧场里一般会有二分之一的人是在"装",与其说他们被戏剧打动,更多地是被自己看戏的行为所打动。我们如果把这些东西剔除,对陆帕的戏究竟懂了多少?究竟接受了多少?老实说有很多地方我没懂:《莫非》里为什么要加一个

外国记者进来对话?《狂人日记》里,那一段高铁上的大学生插进来与狂人讨论"吃人"的对话,第一遍看我觉得很没有意思,第二遍看,我的观点才改变了。我渐渐理解和接受了。

现在我想向学兵提一个问题。我听说陆帕对你非常满意。我也是一个业余导演,我感觉,有时候一个人物形象对于演员有深入血肉、深入灵魂的影响,有时候,我的学生,通过他们在舞台上塑造人物,最终甚至是改变了自己的行为举止。我特别感兴趣你的创作和在演出过程中的感受,莫非这样一个人,被你演得这么好,你还能把自己和他区分开来吗?我特别有兴趣什么时候请你到南京大学讲一讲这个问题。对我们做文学的人来讲,我更关注你和莫非在灵魂上的交流,莫非这样的灵魂究竟有什么样的意义?对文学究竟有什么意义?次要的关注是:表演莫非,你们的训练方法和表演方法。谢谢!

宫宝荣(上海戏剧学院原副院长,教授):非常感谢组委会邀请我参加这个会议。我记得在去年的会议上,我说过陆帕的创作方法在很大程度上对我们的导演教学提出了很大的挑战。今天从剧本的角度来看,它对我们戏剧学院传统的教学方法同样提出了很大的挑战。

听刚才李龙吟老师和王学兵老师的介绍,如果我们借用德国 dramaturgie(戏剧构作)的概念,《酗酒者莫非》是所谓"构作"出来的,即是导演在排练过程当中跟演员一起创作出来的,它跟传统戏剧讲究情节、人物、描述性格、揭示主题思想等手段完全不同。我们戏剧学院教的那套传统写作方法,即从各种各样的元素写起,在此都不管用。这是需要我们今后在教学过程中去好好思考的新问题。

陆帕通过《酗酒者莫非》到底要做什么,或者要跟我们说什么?我读了关于陆帕的一些研究论文,找到了一个关键词。这个词在今天谈

了很多，就是persona（人格面具），所谓"自我"的问题。这个词有双重的意思，既指面具，又指自我。陆帕通过莫非到底要做什么呢？我觉得就是揭示自我，但揭示的是谁的自我，这是要考虑的问题。他可能揭示的就是酗酒的莫非，但从他一贯的戏来审视的话，在很大程度上是他个人的，也就是陆帕的。为什么这么说？陆帕导演过很多戏，到中国来演出的前几部用的是托马斯·伯恩哈德的剧本，他都要求导演要多跟作家对话、跟作家争论、跟作家辩论，他是在理解剧本的过程当中去揭示自我的。在这样的前提下，我觉得就很容易理解为什么他的戏会那么长、节奏那么慢。它不像传统的戏剧那样，通过开端慢慢地把剧情推向高潮。陆帕不是这样，他要求观众跟他在创作过程当中一样，跟作家、跟演员、跟每个人进行心灵的对话。观众观剧的过程不是简单地去观赏、去看一部很热闹的戏。陆帕是要求我们去体验、去"沉浸"。为什么要沉浸？就是强调体验，在体验过程中去把握自我。陆帕还使用过一个词，就是"牺牲"，这是波兰人很重要的宗教概念。他就是把这样的"自我"牺牲呈现在我们的面前，让我们被感动，让我们去体验。

因为他要表现"自我"，所以才对《酗酒者莫非》情有独钟。因为人在酗酒时，更能够真实地展现自我。所以剧中才有那么多影像，都跟他要表现自我有很大的关系，而且这些影像中，有许多灰暗而模糊的长镜头，就是为了让我们能够深入到莫非的状态当中，能够推己及人：我们到底处在一个什么样的世界呢？看似都是偶然的，其实又是必然的。陆帕选择史铁生是偶然的，陆帕要搬演莫非这部戏也是偶然的，但是他为什么能够一下子看中这部小说，而且还不止一部小说，我觉得他肯定在这当中找到了他的自我。他不像我们的剧作家，就是写一个热闹的戏，他实际上要把他自己的自我以及人物的自我或者演员的自我，一起呈现在我们的面前。陆帕还有一句话："我要揭示的是

个性的、内在的、隐喻的人物。"因此,剧中的小孩子也是代表了这么一个概念,代表了天真,有他真实的一面。《莫非》一剧揭示的,除了人跟自我的关系之外,还有人与人之间的关系。人与人之间的关系也是要强调真实的,通过各种各样的关系,有的是想象的关系,有的是虚幻的关系,更多的是幻觉。酗酒在剧中是一个很重要的媒介。有了这个媒介之后,一切都能够自圆其说了。我们在观看的时候有一种似幻非幻、似真非真的感觉,但最后还是被他说服了,人的意识状态好像就是这么回事。所以,从这个角度来理解,我觉得是非常合适的,也能够解释这部戏为什么会那么地长。

胡志毅(中国话剧理论与历史研究会会长,浙江大学传媒与国际文化学院教授):对陆帕,上戏一直非常重视,我参加过宫宝荣教授主办的"从格洛托夫斯基到陆帕——波兰戏剧对当代世界的影响"国际研讨会的对话,他谈到了一些关于陆帕的戏剧的观念。我曾专门去北京观看过陆帕导演的《伐木》,前后还有《假面玛丽莲》《英雄广场》。这几部作品在中国产生了"陆帕旋风"。我仔细思考一下,我为什么迷陆帕,这和我对文学、对戏剧的一种体验可能有关系。作为波兰导演,他继承了格洛托夫斯基的"教主"式的戏剧,具有宗教般的感觉,这种戏剧的理念跟我们现在的戏剧是有区别的,现在的戏剧都是专业的,过分地把戏剧当作一个专业。

我们对文学有什么感觉?最初为什么喜欢文学?比如说,是因为喜欢俄罗斯文学所达到的一种灵魂的深度。从这个意义上说,文学的深度远远超过了戏剧。我想为什么陆帕总是找小说家的作品来改编,比如伯恩哈德的小说、史铁生的小说、鲁迅的小说和王小波的小说。我有一个感觉,中国戏剧的整体水平还是太低了,这不仅是剧本本身

的文学水平问题，而且是导演的文学水平问题。吕效平说过，中国的剧本跟世界根本不可能对话，表、导演还可以向大师学一学，舞美最有世界性，这是一个大问题。我去年在绍兴主办过一个鲁迅小说改编的戏剧研讨会，陆帕导演的《狂人日记》也是一个讨论对象。刚刚杨院长说到被陆帕改编的作家为什么一个比一个短命，我觉得这是一个发现，也许根据小说改编会找到更杰出的作品，像陆帕找到史铁生，当然跟钱程推荐也是有关系的，包括对鲁迅《狂人日记》的推荐，因为陆帕并不了解中国。但是史铁生，我算是和他交流过，我认为史铁生的小说在中国当代小说中是比较少有的触及到宗教和生死意识的作家，他的作品有对死亡的一种追问，所以，陆帕可能会找到这一类作家。包括原来他改编的一些作品，我后来也找了几本，如伯恩哈德的《英雄广场》等，现在也都翻译过来了。这些作品要讨论的问题不是社会问题，而是像托尔斯泰的大问题，有关追问灵魂的大问题。

我这次再看《酗酒者莫非》后有一个感觉，陆帕在关注什么？他所关注的问题就是生死、灵魂和苦难的问题，他刚刚在致辞中也提到了，要通过排戏的过程提出真正的问题，他并不是简单地说我在排一部戏，我觉得这个观念太重要了。我自己也是这样的，我认为对文学的酷爱肯定是源自于我们内心的，不是为了去表达自己多么专业，还是要触及人的灵魂，触及人的苦难。

像《酗酒者莫非》，史铁生原作也是一个剧本，题目也是很长，《关于一部以电影作舞台背景的戏剧之设想》，但是陆帕根据这个剧本，加进了《我与地坛》等作品，产生了互文的效果。我第一次看的时候完全沉浸在里面，这次跳出来看，《狂人日记》也是。我觉得他能够这样去读解，确实不是对原著的简单改编，而是自己完全参与进去。他可能也享受这个过程，因为要探讨灵魂和苦难的问题是艺术家真正要

关注的问题，你通过什么方式来救赎，像酗酒者A到酗酒者莫非就有一个这样的过程，把小说通过舞台的方式来表现，像《我与地坛》还不是小说，算是随笔或是散文之类，史铁生的文学就是在讨论生死、灵魂和苦难的问题。为什么中国只有像史铁生这样的少数作家真正在关注这类问题？这才是作家或者艺术家所应该具有的社会的良心，当一个问题牵涉到人最基本的良心的时候，我们会非常不安。看这部戏的时候就会产生这个感觉，因为这部戏有关于灵魂生死和苦难的体验，我们跟着他走，他有一种催眠的方法，让你进入到他的情境当中。现在有一种新的美学观叫气氛美学，我最近在关注这个问题，看陆帕的戏我们会进入到陆帕所构造的这个世界的气氛里面，他说这是一种冒险，戏剧的冒险，所以看他的戏不可能是一般的娱乐性的欣赏，而是随着导演，进入到酗酒者莫非的精神状态里。

我就说这些，关于小说改编戏剧的问题。

丁罗男（上海戏剧学院戏文系教授）：这些年波兰导演陆帕在中国逐渐"火"起来了。我也看了他的不少戏，上次《狂人日记》之后，又重看了一遍新版的《酗酒者莫非》，感慨良多。我一直在想一个问题，陆帕为什么在中国能够激起这么大的反响？我看网上大多数观众的评价是正面的，当然也有不喜欢他的，网上有人说，如果要我在陆帕和孟京辉之间选择的话，我选择老孟。各人有自己的审美体验，观剧的需求也不一样，不能强求一律，但是大多数人还是很喜欢陆帕的。

我认为，像他这样的大师级导演到中国来，这几年给我们带来了很多非常好的作品，但作品本身是次要的，也不是因为他改编中国作家的作品让我们感到亲切，最主要的是陆帕带给了我们一种很新的戏剧观念，当然也有新的导演方法，可是方法本身体现了他的观念。值

得我们借鉴和学习的，不在乎一部戏、两部戏，这些戏加起来，体现了他怎样的戏剧观念呢？我感觉至少有几点值得我们深思。

首先，他作为一个导演，摆脱了以往导演比较习惯的那种思维和方法，即我是这个剧组的主宰，我来给你们解释，给演员、给观众解释我是怎么理解这个作品的，史铁生怎么回事，莫非怎么回事。尽管陆帕对史铁生有研究，但他在戏里并不急于向观众直接去说他自己的感受，他用的恰恰是一种探索和对话的姿态，这一点非常重要。这么多年来，我们中国的许多导演，特别是有些"大导"，一出手就是我来解释，我来表现。上次我在《狂人日记》研讨会上也说到，当代美学的一大特点是非常重视"接受"，不再是创作者在舞台上向观众灌输他的思想和艺术趣味。陆帕给我们的一个启示，就是作为当代剧场里的创作者，他自己首先要研究，他对史铁生的作品研究了一年多，然后才来排这部戏，我们的导演做得到吗？而且陆帕还觉得不够，还在排练与演出过程中继续研究，他表现鲁迅的东西，把鲁迅的其他作品都拿来读，还跑到绍兴鲁镇去体验；他改编史铁生的《关于一部以电影作舞台背景的戏剧之设想》，却把作家的其他作品，如散文《我与地坛》、小说《原罪·宿命》等融进去，甚至几次到地坛去，像史铁生当年一样坐着"发呆"……他是这样的一个导演，拿着放大镜一寸一寸地深入到对象的内心世界进行探索，非常谦逊与审慎，我们的导演有这样的态度吗？

在这部戏中，那位来自"奥兰"的女记者，原来作品里面是没有的，实际上我的理解是，陆帕想通过这样"互相不知底细"的人物设置，进行一种对话。女记者代表了他自己对莫非内心的一种探索，就好像史铁生通过莫非这个形象或者说酗酒者A这个人物来表达他自己内心的东西，是自己跟自己的对话、自己跟对方的对话。这给了我们

很大的启发，我们的导演往往缺乏这一点。陆帕的起点就不一样，他整个的创作始终处于一种探索、对话的状态。

第二，我看了一些材料，陆帕在指导排练的时候，重点不在组画面、拉调度这类工作，而是从头至尾抓住演员的表演，细细地扣，反复地嚼。我觉得我们的导演常常忽略的一点，就是让演员真正沉下心来演戏。这些年来，包括我们在学校教书的一些老师，整个心态都非常浮躁，青年学生就更加浮躁，反映在我们的话剧舞台上，往往都是大喊大叫，或者热衷于各种视听"奇观"，沉不下心来。我们一些导演太喜欢表现自己了，所谓的"风格化"，着重于空间设计、豪华装置，等等，但是陆帕这一点非常可贵，他每部戏始终都是在启发演员表现人，深入到角色的心里去，而且把自我真实的感受完全掏出来。他排练的时候不是一上来就按照剧本直接排，他先要启发演员内心接近角色，有时候排练中激发出来的即兴表演会是很有光彩的东西，比如关于"冰面上的红皮球"那段寓言式的故事，就是扮演妹妹的演员在回忆自己的童年时说出来的，后来成为剧中的一个闪亮的段落。要求演员演人的内心精神世界，这一点陆帕做到了，所以，它启示了我们。陆帕的改编借助了原著的许多东西，但是并不拘泥于原著，不是说把鲁迅的作品、把史铁生的作品原原本本地展现，把所谓忠于原著作为一个指导方针，他其实是作为一个点火的由头，让整个作品灵魂的东西点燃演员的内心，然后借此点燃全部观众，这样的导演思维方法，我觉得是我们中国的导演非常缺的，我们有时候太浮躁、太表面化了。

第三，我觉得陆帕在舞台的表现上，多媒体的运用确实很突出。当然这部戏本来就是根据史铁生的戏剧与电影融合的"设想"而制作的，影像放映是戏剧表演的背景，又是人物头脑里幻想、幻觉内容的直接外化。很多导演用的影像往往跟舞台的表演契合不起来，比较外

在，甚至于抢戏了，但是我看过陆帕的几部戏，觉得都融合得非常好，可以说是一种无缝对接。《酗酒者莫非》非常典型，原著小说就是一种剧本体的文本，文学文本转换到舞台上，舞台背景上放影像，舞台的表演基本上是独角戏，一个人的独白，很少对白，虽然陆帕增加了一些人物的对话，但是莫非的独白仍占据主导地位，因为独白更好地表现了他内心的东西。文本搬到舞台上，怎么把影像的画面和声音跟舞台演员表演的形象很好地融合起来，这对陆帕来说是一个挑战。

我注意到网上有些批评，分析得非常仔细。原来文本（小说）里酗酒者A跟屏幕上的人物有多处发生直接的对话，也就是说，舞台上代表现实空间的真人表演，跟屏幕上虚幻的心理空间，常有对话或上下的互动，而批评者认为陆帕很少用两个空间的融合与互动，二者恰恰是有点分隔的。我觉得这个批评初一看好像有点道理，但是再深入一想，可能陆帕不是不清楚原小说的处理，而是他不想那样做。这种互动关系——屏幕上的形象跟演员直接互动，其实在戏里也是有的，比如莫非被年老的妹妹赶出家门的那一场，我们看到屏幕上她把莫非推出门外，接下来犹如电影中的"正反打"——舞台上的门打开，他被推了出来，一下子回到了现实空间。像这样的场景在戏里面好像不是太多，我觉得不是陆帕不会用，技术上现在也可以解决了，但用到这里就够了，原因是什么？我想还是在于，归根到底它是一出戏剧，如果你把主要的精力放在屏幕上下的沟通、互动，好看是蛮好看的，但可能会一定程度上影响到对这个人物精神世界刻画的深度，观众看这个人一会儿上、一会儿下，或者与屏幕上的人隔空对话，会受到干扰。这从侧面反映了一点，陆帕导演确实抓住了戏剧最本质的东西，如同格洛托夫斯基所言，演员面对观众的表演，这是戏剧最主要、最质朴的东西，不要用其他花里胡哨的东西，包括技术上的东西去干扰

他们。陆帕有一个很强的舞台创作班子,包括布景设计、多媒体、音乐、服装,等等,但是他没有让舞台上的"物"妨碍到"人"的表现,不往"炫技"那边去走,我想他是对的。如果换作另一个导演,也许对技术、装置等很感兴趣,搞了这样那样"好看"的玩意儿,但是对塑造酗酒者莫非这个形象可能会有一点干扰或者妨碍。

彭涛(中央戏剧学院戏剧文学系主任,教授):首先感谢上戏、感谢《酗酒者莫非》剧组。这是我第三次看《酗酒者莫非》,从北京到上海,旅途劳顿,往返要做三次核酸检测,简直是折磨。但我又乐在其中。何以乐在其中呢?

刚才,播放了导演陆帕三分钟的简短致辞。我看完以后,还是蛮有触动的。从陆帕导演的致辞中,我感受到他身上的那种可贵的谦逊。这种谦逊首先体现在他对作家的尊重,包括他对史铁生作品的尊重、他对鲁迅的尊重,他以一种谦逊严肃的态度试图走进中国作家的精神世界。在他的身上,没有某些西方人身上的文化优越感。正是这样一种谦逊,才使得他能够跨越文化的障碍,将中国作家的作品排演好。

陆帕的《酗酒者莫非》《狂人日记》对我来说,有三个方面的启示。首先,是思想的照亮。我们在追溯中国话剧的历史时,常常会提到启蒙主义精神。所谓"启蒙",就是"照亮"。但是,我们往往强调创作者要"照亮"观众,要对"民众"进行"启蒙"。但是,我以为,创作者首先是要"照亮"自我,要对"自我"有所反思。在《酗酒者莫非》中,导演带领演员,首先是对"自我"进行了反思,进行了深入的挖掘,调动了演员的创作积极性,这是一方面。第二,是"形式的熨帖"。史铁生的文本,是一部戏剧体小说,陆帕导演为史铁生的文本找到了一种非常独特、非常"现代"的舞台呈现形式。视觉影像与

演员表演天衣无缝地缝合在一起，诸多细节做得非常专业、精致。最后，导演以一种直觉的方式去建构作品的美学表达。这部戏在文本结构和逻辑上是非常缜密的，但是在逻辑的缜密之中却有着一种直觉的美学表达。特别让我感兴趣和着迷的是戏中"美惠三女神"的段落。陆帕把史铁生文本中的三个少先队员给改成了"美惠三女神"，这一改动非常重要，非常绝妙。戏中的"美惠三女神"是以三个后现代街头叛逆女青年的面貌出现的。在我看来，这是理解陆帕导演构思的一个关键之处。这三个女孩子引领着莫非进入了一个纯粹感官的世界，一个迷幻的世界。这是天堂，还是魔窟？导演没有给出答案。或许，这是我们每个人在内心需要给出答案的问题。

这部戏的创排方法，对我们来说也是很有启发性的。陆帕不是拿着一个已经写好的剧本定稿来进入排练场的，这部戏的很多部分是在排练中形成的。比如，"莫非与母亲的对峙"这一片段，演员杨鲭有一段讲述妈妈在商场丢了孩子的戏。还有，"莫非与妹妹"的一场戏中，演员李梅有一段讲述儿时哥哥为了妹妹捡皮球掉进冰窟窿的戏。我相信，这样的片段应该是导演在排练中与演员碰撞出来的，这样的片段是很打动人的，是导演带领演员开启内心探索之旅的成果。

的确，如吕效平老师所说，《酗酒者莫非》在某种程度上是一个偶然。但是，从另外一个层面来说，这也是一个必然。为什么呢？这是因为，当代中国必然是世界的一部分，中国戏剧也必然是世界戏剧的一部分。当代中国不是封闭的，这是一个现代的、开放的中国才有可能出现的作品，我为这样的作品而鼓掌，谢谢大家。

夏波［中央戏剧学院教授，《戏剧》（中央戏剧学院学报）执行主编］：非常感谢上海戏剧学院和驱动文化传媒《酗酒者莫非》剧组的邀请，

让我看到了一场严肃的高水平的戏剧演出。陆帕以其一贯沉静的风格和态度来进行严肃的思考和创作，给大家留下了深刻印象，值得我们思考借鉴。尤其是他这种坚持独立思考、坚守自我的创作态度，对于我们当前过度关注市场与宣教性的戏剧创作状况来说，更为珍贵。

看这部戏我感受很多。这部戏本身包含的内容也很多，有生命的存在、爱情的真谛、家庭的烦乱、人生的宿命，等等。陆帕通过酗酒者莫非的自述和心理解剖式的呈现在说什么？我觉得，所有的演出内容汇聚到一起，都指向一个核心，就是人如何真实存在，或者说，人怎样存在才是真实的。所以我认为，这是一部具有很强哲理意味的戏，从根本上讲，这是一部哲理剧。它探讨的不完全是社会学和心理学中的人，而是人和世界的存在与真实关系的问题。看上去，全剧始终在谈论和表现人的孤独，其实，人只有在孤独的时候，尤其是面对死亡的时候，才会从日常生活中超脱出来，脱掉社会等外界赋予自己的一件件外在的衣服，露出或回到原本赤裸的自我，才能真正面对自己，并感悟和思考如何面对自己，做什么才有意义，怎样活着才真实，又如何找到自己那个真实的自我，包括真实的世界。

而要进入如此直面自己与存在真实的深入思考境况，则需要设置特别的情境，需要很强大的逆境逆向的推动力，打破人们及个人的日常习俗与习惯的层层坚硬的壳，才会使人更加深切真实地看到自己与他人多种不同的面孔，看到许多平常隐藏在自己心中的黑暗里看不见的东西，看到凸凹不平、爱恨纠缠、善恶美丑真假交杂的人生真相。所以，艺术家们往往将人物放置到战争、灾难、疾病等厄运中去折腾磨炼，如将人物扔到碱水里多泡几次一样，才会使人物切身体验、观察和感悟到其背后的深刻人生真实与哲理。实际生活中也正是这样，经历过磨难的人往往对生活具有更加独特深刻的认知。

史铁生的原作《关于一部以电影作舞台背景的戏剧之设想》与陆帕《酗酒者莫非》的再创作，也是如此。他们通过酗酒者非同常人的视角、体验与反思观察，生动形象地呈现了一种对生命真实存在的深刻体验与探索。所以在我看来，酗酒者莫非不是一个表面看上去的醉鬼和残疾人，实质上是一个生命与世界真实的探寻者，是对生命、生活与人生的一个特别的体验者、思考者与揭示呈现者。正如莫非这个名字一样，莫非及陆帕的一切行动行为的本质目的在于去假求真，他怀疑和厌恶虚假，并努力探索虚假和真实的界限，进而驱除虚假，做一个讲真言、行真实的真人。

但实际上，这又很难说得清楚。真实与虚无，爱与恨，常常如量子纠缠一样，不同东西会同时存在，也许是多维度的时空折叠也未可知。正如存在主义大师海德格尔看待人生为"烦"那样，人被抛到这个世界上，活着就是件很烦的事，越想越烦。陆帕在《酗酒者莫非》的海报里特意用了莫比乌斯环，让莫非坐着轮椅行进在这条正反阴阳一体、又无限循环的道路上，也许他想表示的就是：此戏的意旨就在于表现这种人生的真实存在状态。在这部戏里，包括《狂人日记》和《伐木》里面，这一直都是陆帕在探讨的一个主题。

哲理剧的创作不容易。在文本及舞台表现的时候，很容易变成很观念化的东西，很多戏会是一种观念的图解，许多舞台表现方式手段会变成说明性的东西。

别林斯基在看完陀思妥耶夫斯基的首篇小说《穷人》后，曾对陀思妥耶夫斯基说道："您自己是否知道呢，您写了一部什么样的作品……我们竭力用语言去说明实质，而您是艺术家，只用线索一下子就用形象揭示出本质，让人可以用手触摸到，让最懵懂的读者茅塞顿开，这就是艺术的奥秘，这就是艺术的真谛……您将成为一个伟大的

作家！"可见，伟大的艺术在于用形象去揭示本质，并让读者与观众直接感受到。黑格尔也讲过，"美是理念的感性显现"。如何形象化地感性地去显现生命、人生及社会与历史的本质，而不是进行概念化的图解，或者用尽各种语言手段却词不达意地去说明，而使得"意"与"象"分离不一，这个艺术创作的奥秘和真谛是值得我们认真思考的。而在《酗酒者莫非》这部戏里，陆帕很好地做到了这一点。尽管剧中有些部分，尤其是后半部分一些段落中有教化的成分，值得讨论推敲，但这并不影响其整体上的表现。

在这部戏里，陆帕为他自己的哲理化感受与观念找到了一种很好的有机一体的表现形式，这就是影像与演员现场共在的一体化的表演方式。它既是存在与真实的观念，又是陆帕个人所感受到的这种观念形象自我敞开式的具体感性化呈现。影像和现场的共时空真实互动交流性的存在，让观众感到人生的真实又虚幻。就是影像本身，也具有真实与虚幻的双重特质。面对影像，莫非和我们自己都会在不断地拷问自己，哪个及怎样才是真实的？是现场演员表演的存在，还是影像里的人生片段映现？我们时常会感到，影像的虚幻比现场的演员存在更为真实。而人生就是这样一种状况，生命像流沙一样，现在随时会变为过去，变成记忆，以影像的存在方式留存在脑海里，不知什么时候又会冒出来，涌到自己的眼前。对未来的欲望与想象，有期盼，也有恐惧，其在心中的影像也会如海浪一样挤压拍打着现实的存在。清醒与梦境，现实与想象，活着与死亡，灵魂与欲望，存在与虚无，过去与现在与未来，明亮与黑暗，写作与被写作，注视与被注视，包括台上与台下，戏里与戏外……在不确定的偶然相遇与影像交织中，人们痛苦着，欣喜着，期盼着，挣脱着，投入着，逃避着，思考着，怀疑着，探寻着，迷茫着，以现实真实或虚无真实的方式变换着，纠缠

着，或单独或交织在一起地感受着，存在着。

剧中有几处影像的处理表现给我留下了深刻的印象。

一处是耗子从影像里出来变成人，又从人变回耗子回到影像里的场面。当你的感觉与意识里有了耗子形象与意念的时候，是不是也会变成耗子和自己对话呢？

一处是莫非带领他视为三位女神的三个当代时尚女孩，一起走进影像里的情景。接着，投影幕布吊起后，莫非走进如神庙般的地方与三位女神起舞。我觉得，这就是莫非的意识或者潜意识在行动，是他压抑心底已久的期盼欲望天使在飞翔。这里面有自由的感觉，也有性意识欲望的解放，等等。这要比现实中发呆的莫非更为真实。

再就是，莫非在床上与爱人杨花儿在一起的那一段戏。与现场演员表演同步，一样的影像同时空在进行，且紧贴着表演区，放大数倍地直立在后面，与现场表演成为一个整体。这让我们直观感受到，莫非和杨花儿的灵魂正从肉体中、从现实的存在中脱离出来，审视着自己。还好像同时在发问：为什么会这样？怎样才能不这样？

其他如莫非和母亲及妹妹在一起的段落中的影像处理，也别有意味。

这种影像的运用，是酗酒者莫非的存在真实本身的形象化呈现。它不是一个说明性的东西，而是实现了戏剧语言与表现对象有机统一的形象一体化。

再比如，陆帕在演出中还鲜明表达了莫非对自由的追求，这也是莫非实现人生真实存在状态的一种积极表现。为此，陆帕在舞台上设置了很多的红框，大大小小，长宽不等，在不同的场景中闪烁熄灭。我的感觉是：这就是剧中人莫非反复讲的各种束缚人自由的墙的象征。莫非说人是生活在一个六面体里，其实也就是在说，人是生活在盒子

里的。会有各种各样的盒子，现实的盒子有看得见的供人居住、办公或进行交流交易的各种房屋大楼等实体性空间，之外还有大量看不见的、但可以感受得到的，包括世俗的种种偏见、社会的规训约束、家庭与爱情等各种爱恨交加、过去与现实纠缠不清的网。当舞台上呈现出大红框套小红框、框中套框的时候，无论是现场，还是影像，我们都深切感受到了莫非现实存在的情状，以及他强烈挣脱种种束缚的愿望。而演出最后的几次巨响与影像闪断，则给人以墙体突然爆破般破碎的震撼。

陆帕坚持自己对生命、对生活、对社会、对历史的存在与真实的哲理化思考，并在戏剧创作观念上，在戏剧舞台艺术呈现上，找到了一种形象准确、有机生动、富有艺术表现力，且具有鲜明陆帕个人艺术风格特点的戏剧艺术样式。

而反观我们很多的创作，尤其是刚开始戏剧创作的年轻人的创作，观念性都很强，再加上生活阅历单薄，感受不丰厚，对生命的思考不深入，往往造成戏剧语言与表现对象分裂的结果，而不是骨肉相连，不是有机一体，没有成为一个完整的艺术意象，很多还是处在别林斯基所讲的"用语言去说明实质"的状态。

现在很多戏喜欢用多媒体影像来创作表现，但很多是仅仅止于主题说明、信息补充和气氛营造等层面，离哲理观念自身的感性形象化直观有机呈现形态还很远。

也有很多戏对生活有新观察、新感受和新观念，但缺乏耐心再深入下去，给予一步步具体化的形象化显现，让观念从形象里自己生长出来，尤其是从活的人物身上生长出来，而最终使得整个演出成为了一本创意的形象说明书，演员则成为了观念的宣讲者与演示者，而不是艺术意象的有机形象化的呈现者。

《酗酒者莫非》这部戏还让我想到了安东尼奥尼的电影《放大》。并且,在《酗酒者莫非》这部戏中,陆帕通过外国女记者讲述及用手机看电影的情节,很自然地采用了阿伦·雷乃的电影《广岛之恋》中的许多画面,陆帕将其直接地拼贴于舞台演出的影像中,成为了全剧中"影像中的影像",将时空真实的边界更为扩大和折叠,使其真实地表现出更为复杂的多重性存在样式与内涵。所以我觉得,陆帕可能受存在主义影响很深,对存在与虚无的关注始终是其创作的一个重要内容,值得研究。

陈军(上海戏剧学院戏文系主任,教授):我是去年第一次看陆帕的戏——《狂人日记》,因为大家都说他的戏好,我看了感觉确实很独特,与众不同,展示了国际大导非凡的艺术功力和风采。但我在关于《狂人日记》的发言中除了肯定和钦佩以外,对陆帕这种"导演式编剧"也做了一点"理论反打",这可能跟我长期做理论研究有关,总是在反思和质疑一切。昨晚看了他的《酗酒者莫非》,发现我越来越迷陆帕的戏,或者说偏爱陆帕导的这些戏,让我的精神上得到很大的满足。当然,我对陆帕和《酗酒者莫非》的"前理解"还不够,因为他以前导过的其他作品我没有看过,对他的关注还不够持久和深入,昨天晚上我还想找史铁生的原著来看,也没有看到,所以这里我只能发表一些观感。

第一,我觉得陆帕的戏剧观念跟我们不一样。不一样表现在什么地方呢?我们以前都认为戏剧(包括电影)呈现的都是富丽堂皇的东西或者说是一个造梦的空间(梦幻空间,幻觉体验,有所谓人生如梦、人生如戏的感慨),展示的是一种精彩纷呈的戏剧人生(例如戏曲的主人公多是帝王将相、才子佳人,描绘的是他们的"非常"经历),是我

们日常生活中不容易看到或实现不了的，它可以给我们带来一种替代性的满足。所以戏剧故事要有传奇性，节奏要富于动感和变化，演员要长得漂亮，扮相俊俏、引人注目，唱腔和声音要悦耳、动人，舞台服饰更要光彩炫目、令人沉醉……但是陆帕告诉你不是这样的，戏还可以是另外一种人生形式、制作方法和美学风貌。他的目光下移，关注普通人，尤其是那些边缘人物或另类人物，像狂人、酗酒者等，他们都是"上帝的孩子"，"上帝的孩子都有翅膀"，但不是每一个"上帝的孩子"都能够在天空自由自在地翱翔，有的人残废了，有的人堕落了，有的人失败了——"找不到工作，找不到去路"，还有的人抑郁了，有的人短命了，成功者似乎只是少数人，更多的是带有这样那样缺陷或种种遗憾的人生。陆帕说他是不放过观众的，他要把人们在生活中习焉不察的残酷真相撕开来给观众看，所以他的目光始终聚焦于这些普通人（另类者或不幸者）的生存状况，舞台显得朴实无华，甚至有些暗淡。例如一开始舞台屏幕呈现给观众的镜头是：一条幽暗废弃的窄小胡同，莫非一个人目光迷离地在胡同里游荡，他赤着上身，并用一面旗子裹住自己下身，他恍惚无措地敲门，谛听，然而没有任何应答，他犹疑不决，显得那么无助、无力。王学兵饰演的莫非一点都不光鲜、光亮，胡子拉碴，不加修饰，显示出生活的严峻感。整部戏大部分的舞台背景是废弃的工地影像，后面有林立的高楼和吊塔，工地上人来人往，有骑自行车的，有驾驶吉普车的，尘土飞扬，还有各种刺耳的噪音，意在保留现实生活"粗糙"的毛边感。同时，他的戏也不注重情节叙事，故事进展缺乏必要的张力，但保持着生动的细节的力量，为的是凸显人物的精神状态。刚才吕晓平老师讲，人物动作还有一种僵持感，这是因为导演希望人们给他的人物足够的凝视，显示出关注的持续性和专注性，我觉得这里有存在主义的哲学内容和

思考。《酗酒者莫非》具有一种终极关怀精神，所谓终极关怀，一是关注生死，二是关注灵魂，三是关注人生存的本质和存在的意义，我感觉这一点非常棒。陆帕曾经拍摄过电影，我觉得他可能受到巴赞的"长镜头"理论、克拉考尔的"物质现实的复原"等电影纪实理论影响，以及受到德·西卡的《偷自行车的人》、罗布·布莱松的《死囚越狱》等意大利新写实电影影响，喜欢运用实景拍摄和非职业演员。而在这思想和技术背后的支撑力量则是陆帕的平民意识、人类思想，以及他的人道主义关怀和宗教救赎精神，这是十分难能可贵的。

第二，陆帕的戏剧表现出强烈的探索精神。他的戏剧具有深刻的思想性，有他对社会生活、人生价值和生命存在的独特感悟和思考，其中不乏精深的哲理性，且始终以人为中心，具有高度的人学价值，再次阐发了"文学是人学"的道理，所以它是一种"文学戏剧"。同时在艺术形式的探索上陆帕也自成一格，如在戏剧舞台上巧妙运用各种影像，戏剧和影像两种艺术衔接得天衣无缝、出神入化，而无喧宾夺主之嫌。还有，他喜欢淡化外在情节，专注内在精神，在日常生活中寻找和发现诗意，戏剧节奏和风格上呈现出所谓的"慢速美学"特征，正如他自己所说："我最喜欢小的细节，很讨厌一个故事被讲得太快，故事应该讲得深刻。如果只关注时长和速度，好像看动作片一样，让我很讨厌。"这说明他是有自身的风格追求的。此外，他十分注意运用一些象征的、荒诞的、夸张的、变形的技巧，在各种"有意味的形式"背后深藏着他独具的艺术匠心，彰显了来自作者（陆帕可说是一种"作者导演"）的一种精英品格。在采访中，陆帕曾这样说："我也不想把戏剧做得太简单直接，这样我的价值会降低。我们追求真理，而真理本身就不简单。"所以它也是一种"艺术戏剧"（奥斯卡金像奖就多授给艺术电影，而不是好莱坞的动作片）……总之，陆帕的戏剧

是带有探索性，是具有原创力的，"每一次创作都是一种冒险和经历"（陆帕语），这也是我们要充分肯定和鼓励的。因为没有前卫性的探索，就永远没有发展和进步，探索的意义与价值在某种程度上就跟人类向太空发射宇宙飞船的意义与价值一样，这些尖端科技的现实作用也许不能立竿见影，但它弘扬了科学探索和献身精神，给人以自信和希望。在今天这样一种大众文化的时代，我们特别需要鼓励和支持那些具有原创性和探索精神的艺术作品，尽管这些作品可能还缺乏大众性和通俗性。所以陆帕的戏请不要以观众人数和票房价值来衡量和评价，他自己就说："如果所有的观众都喜欢我的戏，那只能说明我的作品毫无新意。"他的戏是挑观众的，相对来说，一些修养深厚、心智发达的知识分子更喜爱他的戏，因为他们知道，这样的戏不可多得（此时此刻我想到了杜甫的诗句"此曲只应天上有，人间能得几回闻"），它在引领着戏剧的发展或者说为未来戏剧发展提供多样的可能性。

第三，他专注人的灵的世界。我国著名作家老舍在《灵的文学与佛教》一文中曾指出："从中世纪一直到今日，西洋文学却离不开灵的生活，这灵的文学就成了欧洲文艺强有力的传统，反观中国的文学，专谈人与人的关系，没有一部和《神曲》类似的作品，纵或有一二部涉及灵的生活，但也不深刻。"意思是说中国的文学艺术缺乏"灵的文学"的传统，作品中专谈人情事务，专注世俗生活，很少关注人的精神世界，也很少做形而上的思辨，追问终极问题（孔子有言"未知生，焉知死""未能事人，焉能事鬼"）。在这一点上陆帕给我们很多的启示，因为他的戏注重人的灵的世界的开掘，显示了"灵魂的深"，是我们生活的时代的"摄魂者"。具体来说，他通过写实和非写实技巧的交织运用来描摹人的精神世界。我注意到史铁生的原著叫《关于一部以电影作舞台背景的戏剧之设想》，在陆帕的戏剧中，是有电影银幕呈

现的影像作舞台背景的，它是一种虚幻世界，而戏剧演出则是模仿的、写实的，这就把现实与非现实巧妙地交织在一起，人物自由出入屏幕，真实的人可以跟影像进行对话，亦虚亦实、亦真亦幻。"写实"还表现在陆帕力图还原生活的本色，像纪录片一样在给你看这个人是怎么生活的，注意镜头景深和细节运用。但更令我惊奇的是，他的戏剧中大量运用非写实的技巧来描绘人物丰富复杂的灵的世界，例如内心独白、"心灵对话"、象征、荒诞、心灵的外化、特写、重复、置换、拼贴等，令人眼花缭乱、叹为观止！例如从一开始，莫非的魂灵就在喃喃自语，他死了七天才被人发现，戏剧中有大段大段人物的内心独白、自我的精神对话，还有莫非不断跟母亲、前妻、妹妹所作的"心灵对话"，显示出强烈地"向内转"的倾向。"象征"的运用也很广泛，例如莫非的名字就有象征性，莫非的精神困境具有普泛性和更大的涵盖面，莫非是你，莫非是我，是我们所有人，正如剧中人所说："人不是为了孤独而生下来的，可谁又不曾孤独过。""This is what I encounter the fate!"（这是我遭遇的命运！）我记得有一个场景是李龙吟饰演的警察在审问莫非，警察身后的背景是一面监狱的墙，奇怪的是这堵墙是用整排书架子砌成的，里面装满了乱七八糟的书，我就思考这表达什么意思？后来琢磨这可能是一种象征，说明莫非遭遇的是一种"精神的炼狱"。象征赋予了陆帕戏的模糊性、歧义性、暧昧性和多义性，要求它的观众是一个"积极的读者"，要能猜出一些意象符号背后的深意和内涵。"荒诞"手法表现在莫非跟耗子、跟外国记者的对话，看似荒诞不稽、莫名其妙，但前者能表现莫非的孤独感；后者则暗示人与人之间的隔阂，以及沟通与交流的困难，它有点类似荒诞派戏剧，是对人的精神世界的直喻，如果你还是用现实逻辑的眼光去打量它，肯定不解其意。"心灵的外化"除了言语上的独白和对白以外，还表现在人物的形

体动作上，莫菲的扮演者王学兵的表演抠得很细，较好地通过自己的形体动作来传达人物微妙的内心情绪，表现人的复杂的精神状态。苏珊·朗格在《情感与形式》一书中就指出："在人类的内在生命中，有着某些真实的、极为复杂的生命感受……对于这种内在生命，语言是无法忠实地再现和表达的。"形体语言（或肢体语言）则可以弥补有声语言的不足，它可以形象地表现人的情感或内在生命。影像中的特写镜头的运用则增强了观众视觉的广度和深度，更为细腻地表现人物心灵深处的微妙变化。王朝闻主编的《美学概论》这样指出电影特写的作用："然而，电影毕竟不是戏剧。由于电影可以通过拍摄和剪接等技巧加以处理，从而形成了电影独特和巨大的表现能力。电影对于时间、空间的反映比戏剧自由得多，它对人物所处的环境，以及人物心理状态的细致变化的刻画等方面，比戏剧所受的限制小得多。它的能动性的表现之一，是特写的画面。"其他如"重复"（童年莫菲和中年莫菲跟母亲说着同样的话）、"置换"（史铁生剧本中的三个少先队员被置换为三个希腊女神，她们搔首弄姿、放浪形骸，似乎在暗示当下女性某些精神特征）、"拼贴"（除了原著《关于一部以电影作舞台背景的戏剧之设想》，也加进去史铁生其他著作，如《我与地坛》等作品）等手法的运用，也是为了充分表现人物丰富多样的内心世界，这在一定程度上拓展了艺术表现生活的广度和深度。

现在的社会变化很快，以前说"三十年河东，三十年河西"，现在可能是"三年河东，三年河西"，疫情爆发以来，整个社会的不确定性在增加，人心浮躁，人们整天忙碌匆匆，"忙，心亡也"。而陆帕的戏给我们静下心来审视自我的机会（尽管古希伯来的谚语说"人类一思考，上帝就发笑"，但人与动物的不同之处还是在于："人是会思考的芦苇。"），陆帕有自己的探索和追求，在理念、方法和实践范式上给我

们带来很多的启发和思考，所以在这里我由衷地向大师致敬。

最后，我还是想以挑剔的眼光指出陆帕的戏的不足，我感觉他的戏剧的有机性不够，大家都说看他的戏中间会打瞌睡，小睡一会儿也不影响看戏，这就说明戏剧作品本身不是整体的，或者说还不是一个有机体（例如莫非和他妹妹对话那段戏，我感觉似乎是外加的或增补上去的）。戏剧创作不能总在冒险和经历，作品也不能总是停留在 in progress（进行中）阶段，希望能不断打磨，有一个相对稳定的发展，做到精耕细作。因为戏剧不等于生活，而是对生活的提炼、加工和发挥，真正的经典是不可以随意增减的。

李伟（上海戏剧学院期刊中心主任，图书馆馆长，教授）：没有轮椅，莫非的形象也许会更深刻，这部戏可能会更伟大。

我是第二次看这部戏。第一次看是五年前在上戏首演的时候，那时只是觉得影像用得好、时间长、节奏慢，很多地方都不理解，还有点不适应。我们上戏为了这部戏的演出还专门重印了史铁生的一本书《一个人的记忆》，里面收了这部戏的原著脚本《关于一部以电影作舞台背景的戏剧之设想》（以下简称《设想》，当然，陆帕在这部戏中还糅进了史铁生的其他作品）。这次来看之前把里面相关的文学作品认真地看了一遍，觉得非常有收获，对我昨天观看演出非常有帮助，让我知道哪是史铁生的，哪是陆帕的，哪是文学的，哪是剧场的。

从舞台上看，我们看了几次陆帕的戏之后，可以感到他个人的风格已经非常明显了，比如影像与舞台表现的无缝对接、相得益彰，以影像作舞台背景使舞台美术成本更低、转换更灵活、意蕴更丰富，这都是非常好的。此外，标志性的红色的框框、时空穿越、长时间、忙节奏，等等，基本上成了陆帕风格的概括。

从文学上看,他往往以一部作品为主,同时糅进同一作者的其他作品,有时甚至糅进别的作者作品中的内容。比如《酗酒者莫非》以《设想》为基本架构,但还糅进了《我与地坛》《原罪·宿命》等史铁生的作品,甚至还有希腊神话中的三个希腊女神,以及自己加入的一个外国女记者。《狂人日记》则以鲁迅的同名小说为主,但还糅进了《风筝》中的内容,而增加的"嫂子"这个角色很容易让人想起曹禺《雷雨》中的繁漪。

毫无疑问,陆帕并不是简单地要还原或在舞台上搬演一部文学作品,而是更立足于对一个作者的理解、立足于和一个时代对话,其中都有陆帕自己的思考。我觉得陆帕选择鲁迅的《狂人日记》、选择史铁生的《设想》做创作底本的时候,这个选择本身可能具有偶然性,但是陆帕为什么选择的是这些作品而不是那些作品,还是有其必然性的。虽然陆帕对中国现代文学不是很了解,但钱程等人不可能只介绍这两三个作家给他,而他就照单全收。他应该至少从十倍以上,也就是二三十个中国一流的作家里面挑选了鲁迅和史铁生,以后还有王小波。从这样的选择可以看出陆帕是非常犀利的。陆帕本人是一个思想家,他不只是一个导演,更是一个有思想的导演,他选择狂人、醉鬼这样一些人来表现,是因为这样的人可能更能够说出世界的真相,陆帕是想通过这样的人来表达他对于世界真实的看法。

不过,这里我想对陆帕导演的《酗酒者莫非》提出一点疑问。如前所述,这个文本糅合了以史铁生的个人经历为背景的三部文学作品,如青年莫非与母亲的关系部分来自《我与地坛》中"我"与"母亲"的关系;莫非的残疾是因为一次意外的车祸,这来自《原罪·宿命》中的"宿命","莫非"之名也源自于此。把《宿命》中的"莫非"之名嫁接在《设想》中的"酗酒者A"上,我觉得非常好,简直是神

来之笔。但把史铁生高位截瘫者的身份嫁接在酗酒者 A 上,我认为是败笔;《设想》里面的酗酒者 A 是一个体格健全但精神颓丧的人,《酗酒者莫非》中轮椅的引入,过多地强调酗酒者的精神颓丧来自莫非的一次不幸遭遇、一次概率不高的飞来横祸、一次偶然的无常的命运拨弄,这无疑大大地弱化了这个形象的悲剧性。莫非不只是一个简单的生活上的失败者、事业上的失意者,他更是一个深刻的怀疑论者,正如他的名字"莫非"所昭示的那样。"莫非""莫不是"是一个典型的怀疑论者的发问,世界的不确定性都在这两个字里面了。他的悲剧性在于他是来这个世界上寻找爱的,他是渴望爱与被爱的,但是他却是一桩无爱的婚姻的产物,人人都在表演,真诚反而无容身之处。他因为做事不够小心、不够周到、不够谨慎,毫无顾忌、毫无防备,不懂得掩饰、没有学会演戏,所以在成长的过程中倒霉了,于是酗酒,在酒精中才能找到真实的自己。但因为酗酒,工厂不要他了,妻子离他而去了,他更加落魄,只能生活在废弃的工地、耗子成堆的犄角旮旯,最后死了七天才被发现。总之,他之所以酗酒,乃是因为真诚处世,而这个世界容不下真诚,只有善于表演的人才混得开。他的沉沦,主要不是因为那次车祸。所以,这部戏最重要的意象应该是酒瓶,而不是轮椅。如果莫非是一个健全的肉身却成为精神上的沉沦者、成为世界的弃儿,这将更能打动人,更有震撼力。在现代社会,我们难道不都是弃儿吗?我们不都是渴望爱而没有爱,不都在寻找真诚而没有真诚吗?现代社会把每一个人都切割成一座座孤岛,每一个人都是可怜虫,都是边缘人。这是每个人的心灵感受,尤其是现代人的心灵感受。从这个意义上来讲陆帕是非常伟大的,而这个戏如果把轮椅去掉的话可能会更伟大,如果不强调莫非作为一个残疾人的话,可能这个作品会更有深度。

陈恬（南京大学文学院副教授）：我好像做不到像诸位前辈那样，高屋建瓴地展望中国戏剧的命运，在此只能分享一下我个人的一点观剧体验。

这是我第二次看《酗酒者莫非》，虽然它已经被压缩到四个小时了，但我还是在剧场里睡着了。我第一次看《酗酒者莫非》也是在上海戏剧学院，当时也睡着了。第一次睡着的时候，我醒来是很心虚的，觉得肯定错过了重要的信息，我不是一个称职的观众。昨天看的时候，我就睡得非常心安理得。我想从剧场睡觉的角度为自己辩护，同时也为这部作品辩护，因为我觉得这是《酗酒者莫非》非常吸引我的一个特质。

在我每次睡着又醒来的时候，我发现剧情并没有多少推进，莫非还在那里，莫非还是我记忆中的那个莫非。每次睁开眼睛看到莫非，他会唤醒我最初的对于莫非的记忆，他的状态和情绪，其实已经非常深刻地印在我的记忆中了。王学兵老师在舞台上的那些画面，长时间的静默，或者是他很有尊严感，同时又显得滑稽的"饮酒仪式"，这些画面是我记住这部作品的原因，而不是这个角色的性格或行动。我们可以从他身上总结出哪些有益的教诲，或者藉由他而反思历史与社会，这些对我来说都不重要，重要的是我被这个人的情绪和状态所裹挟。

莫非为什么能给我这样深刻的印象呢？我将之归因于一种特殊的剧场形态，也就是格特鲁德·斯泰因所说的"连续的当下"。在传统的剧场中，情节的进展造成观众的紧张感，观众的情绪始终无法和舞台同步，不是在思考过去发生了什么，就是在预测接下去将要发生什么，因此不是滞后，就是超前。《酗酒者莫非》取消了传统戏剧中连续的时间线，一个有开端、发展、结局的单向线性的时间流，时间在这个舞台上被凝固成一种永恒的静态，或者收缩成一系列新的开始。在剧场

里的每一刻，我和舞台上的莫非是处在完全共时的状态，没有超前也没有落后，每一刻都是"连续的当下"。在这种状态中，我感到我和莫非这样一个失败者完全共情了，我沉浸在这个人的情绪之中，甚至在半梦半醒中，这种状态都延续着。我们的舞台上是很少表现失败者的，失败者从来只是改造和救赎的客体，从来没有像莫非这样，只是作为失败者，从容地、自在地活在舞台上。

莫非是一个被抛掷出主流社会之外的失败者，他的失败被他的酗酒证明。这使我想到酒精在剧场中的历史。很有趣，我们将酒神狄奥尼索斯奉为戏剧之神，可是当我们回顾剧场史，至少从文艺复兴以来，在以理性主义为基础的戏剧剧场中，酒精就越来越边缘化了。酗酒的要么是像福斯塔夫那样无法摆脱身体欲望的喜剧人物，要么就是像《送冰的人来了》中那些耽于幻觉、善于自欺的人。这是因为，酒精从其功能来说，是抑制理性、鼓励逾越的，是与戏剧剧场的理性精神相抵触的。而我们在《酗酒者莫非》中看到的，恰恰是一个酗酒者非常努力保持尊严的状态，在这里，酒精被设想成一种积极的力量。如果我们处在一个充满谎言、充满墙的世界，如果世界本身是病态的、疯狂的，那么，酗酒就是主动的逃离，酒精赋予我们一种超越性的力量，成为维护个体尊严或者确认自我的一种途径，所以在莫非那个略显滑稽的饮酒仪式中，他的餐巾上写着一个大大的"我"。这个饮酒仪式也因此成为确认失败者主体性的仪式——在一个病态、疯狂的世界里，成功才是真正可耻的。

我很少在中国的剧场里看到这种表达，而且这个主题在《酗酒者莫非》中找到了非常好的舞台形式。表现人际交流的障碍、人与环境的疏离，是现代戏剧的重要主题，不过通常的处理，仍然是在人际关系中来表现的，人和他所疏离的环境仍然被设置为同一个空间。而在

《酗酒者莫非》中，莫非与外部环境之间的张力，是通过分割舞台空间的方式表现的，现场表演和媒介化表演之间构成个人世界和外部世界的对立，"隔绝"获得了非常具体的、物质化的形式。我觉得这种形式性表述可以给我们灵感和启发。以上是我的一点体会，谢谢。

计敏（上海戏剧学院《戏剧艺术》编辑部研究员）：五年以后重新观摩《酗酒者莫非》，特别是在看过陆帕的《狂人日记》以后，我产生了和第一次观看时不同的感受，甚至可以寻见两剧某些情节明显的互文性。譬如，《酗酒者莫非》第一幕的视频影像中，几乎赤身裸体的莫非在幽暗逼仄的胡同里穿梭，沿途遭遇众人的围观。在莫非的主观视角中，这些人冷漠、诡异，甚至带着几分恶毒。这不由得使人联想起《狂人日记》中的狂人，他们一样的孤独，一样的不被庸众理解；他们都深藏秘密，身陷恐惧。又譬如，陆帕对独裁者的展示。《酗酒者莫非》中的独裁者父亲虽然没有出场，观众至多只看见了挂在墙上的照片，但是压迫感无处不在；在《狂人日记》中，封建威权的代表者赵贵翁，以及帮凶哥哥都有《酗酒者莫非》中父亲的影子。不同时代的人物形成了跨越时空的共存关系，进一步放大了作品的意蕴内涵。另外，陆帕对东方元素的迷恋也是一以贯之的。《酗酒者莫非》中，每当莫非呕吐、身体不舒服的时候，就响起了京剧《洪羊洞》的唱词："身不爽不由人瞌睡朦胧"；《狂人日记》中也有清朝官服、太师椅等中国元素，这可以说是一种跨文化的诠释。

所以说，看完以上两部舞台作品，给人最突出的印象就是——《狂人日记》既是鲁迅的作品，也是陆帕的；《酗酒者莫非》既是史铁生的，更是陆帕的。这恰恰就是陆帕最见功力之处。为什么这么说？现在中国根据文学改编的舞台剧有两种倾向，一是把原著改得面目全

非，风马牛不相及；另一种就是神还原，看不到任何改编者自己的阐释。看过史铁生小说《关于一部以电影作舞台背景的戏剧之设想》的观众都知道，陆帕的《酗酒者莫非》非常尊重原著，在此基础上，又明显能感受到陆帕特有的阐释。史铁生1996年创作这部作品的时候，他自己都认为这部剧本体小说是不大可能被搬上舞台的，但是陆帕不仅把它搬上了舞台，而且非常成功，"再现了上帝之娱乐的全部"。我觉得最为关键的是，陆帕和史铁生在创作方法上有某种契合。

每当我观看陆帕的作品时，总会联想到梅特林克提出的"静剧"——强调戏剧的静态性。陆帕的作品基本没有激烈的外部矛盾与冲突，是"没有动作的生活"戏剧的最好的注解。其本质不在于情节，陆帕更注重人类内心的普遍情感的探索，他擅于在剧场中营造一种氛围，将观众网入其中。陆帕惯于制作"长剧"，记得《酗酒者莫非》在上戏剧院首演时，足足演了五个多小时，当时还不太习惯看长剧的观众觉得够长了，但陆帕在演出结束后，对演员说，你们演得有点太快了。所以，陆帕的戏有无休止的停顿和沉默，以心灵的对话来展现生活背后的东西，悲怆深邃，从而触动观众。这是陆帕特有的节奏和诗意。

史铁生后期的创作和前期是不太相同的，前期比较传统，后期转向哲理的探索——对生死、困境、命运、爱情等的思考。有学者指出，史铁生后期的小说创作中出现了"独语"现象，直逼人的灵魂深处，捕捉直觉，甚至是一时的情绪和潜意识。史铁生后期的作品带有明显的存在主义色彩，常常对自我的存在进行审视。而正是因为创作观念与方法的高度契合，陆帕在舞台上做了非常完美的呈现，比如他设计的一个外国女记者与莫非的对话，其实是可以看作莫非自己与自己的心灵对话，这也是舞台上的另一种"独语"。

所以说，陆帕是将史铁生作品搬上舞台的最恰当人选。尽管一个是中国人，一个是波兰人。

最后，我想借用美国西北大学戏剧系教授戴维斯的话来评价陆帕的作品："伟大的艺术不像一些剧作一样采用多愁善感的情节剧式的编剧法使它的主题更戏剧化，伟大的艺术也不以演员炫耀式的表演方式来取悦观众；同时，伟大的艺术拒绝简单铺陈和引诱观者。"

杨子（上海艺术研究所副研究员）：《酗酒者莫非》给观众带来了一场非常独特的体验，2017年五个多小时的首演，我在上戏实验剧场睡了两觉，但是，剧中的某些台词和片段在随后的几天时间里在脑海中反而更加沉淀和清晰，我觉得这是陆帕的魅力，他是一个剧场催眠大师，让观众在他建构的剧场时空里面被沉浸、被催眠。而这次的欧洲巡演版，我发现，陆帕不仅是剧场催眠大师，而且是一位空间建构大师。

他在这部戏里建构了三个空间。第一个空间是莫非的舞台和背景屏幕所建构的，这块屏幕的多媒体投影是莫非想象世界的投射，在这块屏幕上，莫非借助酒力能够走入自己的过去，也能走进未来，这块屏幕将莫非的梦境、幻境和现实生活交织在一起，建构起一个醉酒者的混沌意识流状态并将之清晰地呈现出来，酗酒者莫非可以自由地跳出跳进，自由地展示他的所思所想。多媒体投影和舞台空间融为一体，使得莫非的流动意识空间组接非常自如，完成过去、现在、未来、梦境与现实的切换。在这样一个由多媒体投影建构的意识流空间中，游走在舞台上的莫非不再是一个具体的个人，而是一个哲学化了的象征符号。

第二个空间是原著作者史铁生笔下的文学作品所建构的超现实空间，及其所指涉的更为广阔的人类生活和人类精神世界。美国文

学批评家希利斯·米勒在《文学死了吗》这本书里提出:"文学是一种虚拟现实,""文学作品并非如许多人以为的那样是以词语来模仿某个预先存在的现实,相反它是创造或发现一个新的世界,一个元世界(metaworld),一个超现实(hyper-reality),这个新世界对已存在的世界来说是不可替代的补充,一本书就是放在口袋里的可便携的梦幻编织机。"文学创造 metaworld,"元世界"和我们当下的热词"元宇宙"(metaverse)相近,"元宇宙"概念最早出现于1992年出版的科幻小说《雪崩》中,是一个平行于现实世界的虚拟世界,人们戴上类似于VR眼镜的头显设备就可以通过终端连接网络进入一个虚拟的网络世界。如果说小说给人提供的是一个元世界,那么史铁生手上那支笔就是脑机组合的连接线。

史铁生是当代中国最令人敬佩的作家之一,他的写作与他的生命完全同构在一起,他的大部分作品都在思考生与死、残缺与爱情、苦难与信仰等问题,并试图解答"我"如何在场、如何活出意义这些普遍性的精神难题。他用肉体残疾的切身体验,来书写伤残者的生活困境和精神困境,由此上升为对普遍性生存,特别是精神"伤残"现象的关切。

《酗酒者莫非》糅合了史铁生的《原罪·宿命》《我与地坛》和《关于一部以电影作舞台背景的戏剧之设想》这三部作品,史铁生用他的文字建构了一个"元世界",一方面他为这部"难以排演和拍摄"的作品在多年前(1996年)既已注入了今天舞台上所呈现的精神气质,另一方面,他以具象的身体给莫非一个原型的铺垫,并引申到抽象的人的困境,指涉更为广阔的人类生活和人类精神世界,一个抗争荒诞以获取生存意义的寓言世界。

第三个空间是陆帕跳出史铁生所创造的戏剧时空。陆帕在史铁生

的原作基础上重新编写剧本，保留了原作的精神及主要人物，一方面突出了"以电影作舞台背景的戏剧"的呈现，大量运用多媒体投影，通过技术手段达成虚拟空间和舞台空间的自如组接，另一方面他在对史铁生进行精神塑像的同时也加入了很多自己的想法，如对语言的处理，对演员声音音量的控制，莫非的声音低沉且包括大量的停顿、重复、静止，这样一种低沉的絮叨式的语言在舞台上充满了力量。从结构上看，陆帕从来就不是一个叙事型的导演，《酗酒者莫非》的叙事是碎片式的、意识流式的。

在陆帕的剧场空间里，我们会感觉时间变缓慢了，这种缓慢体现为演剧时间长达四个多小时甚至更长，而且叙事节奏缓慢，但缓慢的节奏符合整个叙事逻辑，这是一种既矛盾又迷人的感觉，陆帕创造了他的戏剧时空的"慢速美学"，以此应对我们今天无处不在的计算机和新自由主义衰败的快速文化。陆帕在剧场中让"慢下来"作为一种策略，让我们暂停下来，去经历一种正在消失的"当下性"，去思考时间的意义，在现代高速发展的时空中开辟一个空间，强化主体对当下的认知。慢下来，意味着重新回到作为人的主体的感觉体系中心，恢复主体作为自身感觉的中心，以这种方式拒绝现代资本逻辑下的快速主义对人的主体性的侵蚀和剥夺。陆帕用慢速美学所具有的巨大能量，将史铁生原著的孤独感一层层解剖开，并层层递进，让我们进入感官体验的极限。

陆帕所创造的元世界是慢下来的世界，是虚拟与现实相结合的世界，也是技术与人性相结合的空间。《酗酒者莫非》经由陆帕的牵引，是莫非的想象世界、史铁生的文学世界与陆帕的戏剧时空这三个空间的结合体，让所有观众都介入、参与对我们所处的物质性的现实世界的重新建构。

吕效平老师提到了观众接受度的问题，我认为被资本逻辑快速主义喂养大的一代人要进入到"慢下来"的状态中，是要有一个过程的，但"慢下来"是一种非常美好的精神与肉身合一的状态，所以观众的掌声是礼貌的，这种"礼貌"蕴含了一种他们自己也说不清楚的某种期待，在潜移默化中，在被剧场催眠中，一个人可以经历在感知、思维、行为上的某种改变。这是《酗酒者莫非》在当下的意义所在，这决定了这部舞台剧会成为我们这个时代的伟大作品。

郭晨子（上海戏剧学院戏文系副教授，青年剧作家）：谢谢《酗酒者莫非》第三次来上海演出。

时隔五年，我是第二遍看这部戏，感觉很奇妙，一方面会更理智，看到了更细致的拼贴的技术，在看似漫漶的、意识流般的表达中，有讲究的缜密的处理；而另一方面，我又被更深切地裹卷了，似乎这部戏这几年来无论是否有演出，一直在生长。

2017年时，母亲和年轻莫非的戏让我看得不大舒服，这两个角色好像一下子跳了出来，而这次看到的舞台呈现，就比较浑然一体了。钱程老师发来了陆帕导演看了复排视频后的意见，细致得令人吃惊，上次《狂人日记》研讨会时，他说"狂人"剧组有详细的档案式的排练记录。所以，我首先表达一个愿望：特别希望这些文字能出版，这对于从业者和研究者都是非常有意义的。

我的感受如下：

关于文学底色：

与会的老师们谈到了存在主义，李龙吟和王学兵老师谈到了陆帕导演和中国导演的一些区别，如他谦卑的态度，等等，我觉得除了波兰的文化和宗教影响之外，最最重要的是一个导演有没有文学底色。

一个人的文学底色就是他的精神底色。第一次看这部戏时，看到莫非裹着毯子躺在杨花儿身边的那一场，忽然觉得像看到了卡夫卡《变形记》中的格里高尔，后来看到李龙吟老师在自己的微信公众号上写了《狂人日记》的排练过程，当时陆帕导演是要求剧组全体演员读卡夫卡的《审判》的。《审判》也写到了一种《变形记》似的精神处境，莫名其妙的，日常变成了深渊，极其日常，正因为日常得不能再日常，才极其惊恐，惴惴不安的惊恐。而陆帕导演是执导过《审判》的。《酗酒者莫非》中妹妹的出现，和《狂人日记》一脉相承的对父亲/赵贵翁的权威形象的处理，在我看来，都是卡夫卡文学底色的显现，当然，重要的不在于这些具体的人物，而在于卡夫卡的精神笼罩。我们的导演，我们的戏剧从业者，有没有文学底色？文学底色是什么？

关于小说改编：

我也做编剧，在很多文章里也格外呼吁文学的改编，希望文学的品格注入当下的戏剧，希望文学的探索刺激戏剧的变革。这两年确实看到了很多改编作品，2021年有《尘埃落定》《活动变人形》《繁花》（第二季）、《人世间》和《倾城之恋》等，今年还将看到《生命册》《主角》《红高粱》《我不是潘金莲》和《青春万岁》等，这些作品的主创阵容、出品方和制作方各不相同，每部戏各有所长，但坦率地说，于戏剧语汇的创造，期待值也许有限。很大一部分原因在于，主流推崇现实主义，这些戏选择的小说原作大部分也都是长篇巨著，基本属于19世纪文学的审美和技术，还没有进入现代文学的场域。杨扬院长说，陆帕的"中国三部曲"都选了短命作家，他们来不及书写宏大的历史进程，而是集中于刹那的生命体验，那么，这种"刹那的生命体验"，没有戏剧性的故事情节和人物关系，能不能做改编呢？陆帕导演偏爱的卡夫卡是短命的，托马斯·伯恩哈德也只活了58岁，卡夫卡即

便长寿，也不会去写巴尔扎克、托尔斯泰式的作品。现代小说搬演到舞台，需要的是另一种技术，另一种戏剧观念。

关于戏剧教育：

清楚记得，我当2002级戏文系创作班班主任时，开"小说改编"课的那个学期，有同学选择了史铁生的《务虚笔记》。我非常喜欢这部长篇，在史铁生去世后，每年岁末，临近他辞世的日子，都想重读一遍。这位同学的指导老师没有同意他的想法，理由大致是这样的小说没办法改戏，没冲突、没情节，我一直为此遗憾。2017年看到《酗酒者莫非》时，特别想告诉那位同学，看，史铁生的作品立在舞台上了。更遗憾的是，今天的学生大概率不会去读《务虚笔记》了。就我比较熟悉的戏剧学院的教学体系，基本是建立在17世纪古典主义到20世纪初的现实主义的基础上的，属于近代戏剧的范畴，在编剧、导演、表演等方面，停留在斯丛狄的《现代戏剧理论》之前，戏剧教育本身也要变革，给年轻的学生更大的空间和更多的可能性吧。

谢谢。

章文颖（上海戏剧学院导演系副教授）：感谢剧组和会务组的邀请！上个月收到会议通知后，我和李伟老师一样，很是认真地做了一些功课。今天来参会，很大的一个收获是拿到了《酗酒者莫非》的演出本和画册，非常感谢，非常珍贵。杨子老师是从空间的角度来谈，那么我就从时间的角度来谈谈陆帕的艺术。去年上戏开过一次陆帕的研讨会，会上专家们提出一个概念"陆帕时间"，给了我很大的启发。我想说，不管我们是能够理解还是不能理解陆帕的作品，首先要弄清楚的一个问题是，应该怎么"打开"陆帕的戏剧作品，打开的方式是不是对。关于这个问题，我的答案是想要理解陆帕的艺术作品，把握他的

艺术时间观是关键。

那么什么是时间？借用西方教父哲学的代表人物圣奥古斯丁的名言来说，"时间究竟是什么？如果没有人问我，我倒还明白。但有人问我，我想说明，便茫然不知了"。我们仔细琢磨一下时间是什么，这个问题其实很恐怖，没有人知道什么是时间。时间是所谓的过去、现在、未来吗？过去永远只存在于我们的回忆当中，未来存在于我们的期待和预判之中，而现在又是什么？现在是虚无，因为每一分每一秒都在转瞬间成为过去。于是，我认为可以把时间分为外在时间和内在时间。外在时间简单来说就是位移变动的度量，是一种公共时间，不是属于我们个人的；而属于我们个人的时间，我把它称为私己时间或内在时间，就是存在于我们意识当中对过去的回忆、对未来的盼望，还有在当下某种基于过去和未来的想象的瞬间触动。这也就是后来现象学意义上的内在时间的观念。总而言之，我认为陆帕的艺术时间观就是这种在意识的意向性活动中形成的和把握到的"内在时间"。例如，现在我们开会的场景，并不是说我闭上眼睛各位就都不存在了。但是诸位对我来说要成为真实存在的，必须真切地进入我真实的意识和体验，内在时间的构造就是这个意思。这样来说的话，真正的时间，属于我们真我的私己时间就是生命的延展，是在意识当中知觉的创造，是我们全部的回忆和想象在意识当中形成的感觉。这恰恰也是在《酗酒者莫非》当中，无论是原剧本还是在正式的演出中反复出现的几句台词，即剧本开头莫非在遗书中说的内容，可以印证我的这个观点。为什么这部剧一定要用影像来表现？有什么象征意义？莫非说："每个人孤零零地在舞台上演戏，当影像消失，什么还能证明你的存在呢？唯有你的盼望和恐惧。"这其实就是在说真实的世界对每一个个体来说就是意识的存在，我们都是在各种恐惧、回忆、期待、愁苦当中度过每一分

每一秒的。

这样的一种时间观念决定了陆帕的艺术时间观一定不是一个线性的时间观。所以就解决了这个问题,陆帕为什么在他的创作、叙事、对演员的启发等环节,会从主体出发,从各个不同的主体视角,从不同的时间点,包括演员的、角色的和剧作者的过去和未来出发去寻找意识体验。他还非常注重挖掘演员的潜意识。陆帕在他自己的论著里说,他认为做戏就是要发掘每一个人物、每一个演员身上时间的秘密,就像蜜蜂去采花一样,这就必须通过内在的时间观念去打开、去进入对人物世界的理解,去探索存在的真实到底是什么。这就是陆帕对时间的把握,他就是从这个角度去理解和想象他的艺术世界的。

陆帕有一系列的导演艺术观念。比如,他说演员要成为一个"完整的人",就是演员要将自己有意识的和无意识的,做梦的、幻想的、现实的体验,全部挖掘出来,构成一个穿越过去、未来和当下的整体的人,在舞台上才能成为真正的演员。但这种创作方法可能要跟两位主演老师探讨。陆帕说要激发演员的内心的"景观",不是用一般意义上的概念化的"情绪",而是借用"情动"的方法,即真正能触动演员内心深处的幻想,从而本能地触动身体,从身体出发去创造真正有感染力的内心视像,使演员在舞台上有机行动。

陆帕和他的主创团队就是从内在时间的角度进入世界、把握世界的。所以,我们如果要真正地理解和进入陆帕的艺术世界,在剧场里也同样要放弃我们习以为常的外在时间观念,放弃那种被外在时间所束缚的经验世界,全身心地和人物一起进入自己的内在时间。这个其实对观众的要求是蛮高的。刚刚吕效平老师提到的陆帕艺术作品接受度问题。我查了资料,其实陆帕在欧洲和美国,包括在他自己的母国波兰,观众也都是两极分化的。陆帕就不要每个人都喜欢他的作品,

他觉得每个人都喜欢的作品不是真正的艺术。

最后我想说，欧洲有很强的唯心论传统，在欧洲文化中产生这种内在意识构建的时间性存在的观念是很正常的。但是我们中国的文化可能会缺乏这样的一种思想土壤。不是我们中国传统哲学和文化中没有唯心论思想，而是中国思想史到艺术创作的转化过程中缺乏这种唯心论的关注内在意识的连续性实践。所以，陆帕对我们来说是非常异质的，可以说是新鲜的血液。但是，我觉得他缺少了一点社会历史现实的内容作支撑。我不觉得我们中国的观众不能体验和探索痛苦，关键是要先让观众理解你的痛苦。比如，史铁生的《我与地坛》中所含的"子欲养而亲不待"的锥心之痛，以及一个母亲对自己残疾儿子的隐忍无奈的痛苦等，我相信每个中国人都能懂。我觉得陆帕对我们中国文化还是有一点隔阂的。他如果能把这样一些痛苦的东西用中国的戏剧作品在中国的舞台上呈现出来的话，可能更能够打动中国观众。

魏梅（上海戏剧学院戏文系副教授）：首先在此感谢剧组、感谢主办方的邀请！

听各位老师的精彩发言让我联想到"一千个人眼中有一千个哈姆雷特"这句话，因为在大家的发言中我看到了不同的《酗酒者莫非》。

"美的外观不属于世界的本身，仅仅属于内在的幻觉世界"，则是陆帕的《酗酒者莫非》给我的感悟。事实上这也是很多悲剧会带给我的感受。在陆帕的舞台上，莫非与狂人经历个体化的痛苦和纷乱，来引导我们离开现象回归本质，思考人及其存在的意义。在导演的心中，莫非和狂人并不是边缘人，而是敢于"破墙"的英雄，所以，《酗酒者莫非》和《狂人日记》也可以看作是陆帕献给素人英雄的赞歌。

刚有老师说到看陆帕的戏，在剧场睡着的经历，其实我也不例外。

记得五年前第一次看《酗酒者莫非》，和很多观众一样，也是被惊响的闪电声吓醒的，但这次看我却没有再睡着。我想可能有两个原因，一方面是因为陆帕把演出的时长压缩了，另一方面可能是我找到了陆帕的节奏。这次的观剧体验告诉我，看陆帕的戏要持有一种品茶的状态，不能像喝咖啡那样，需要慢慢的品，我想这也是陆帕希望的吧。值得注意的是陆帕对节奏的精准把握，从人物的语言到动作都在他的设计中，体现在演出中的各个环节。诚如钱程先生发到研讨会群里的陆帕排演笔记显示，他对莫非与耗子这一幕戏写道："继续建立一个有节奏的氛围，不仅是对话，更是你们在一起的氛围。要加入一些有节奏的动作……"而对于记者没有在咏叹调第一乐段结束时进入，陆帕也将其记录了下来。类似的细节记录还有很多，这里就不一一赘述了。但陆帕的排演笔记让我更加确定，跟上陆帕的节奏是走进其戏剧的前提。刚刚章文颖老师讲到"陆帕时间"和打开陆帕戏剧的方式，"尽可能地打开各种感官，在陆帕的节奏下感受他精心为我们安排的视听盛宴"则是我找到的走进陆帕戏剧的方式。

 在丁罗男、胡志毅等老师们的发言中，他们感叹陆帕给我们带来了一种新的戏剧观念。而孟京辉的《茶馆》及《红与黑》，还有李建军等导演的不少作品，则可以看作这一新观念的产物。这类戏剧形式其实并不算新，它源自20世纪初的德国，至今在德语戏剧中扮演着主要角色，德语叫Regietheater，中文译作导演剧场。近些年在各种欧洲导演剧目邀请展中，我们的一些观众也或多或少地接触过这类戏剧，但由于语言障碍，并没有真正地深入地认识它。不过，在驱动传媒的推动下，陆帕导演的《酗酒者莫非》和《狂人日记》将会让导演剧场这种创作方式被进一步了解。在与陆帕的合作中，李龙吟和王学兵老师谈到的"陆帕的戏剧逻辑"及其"做戏方法和工作态度"，我想也将成

为他们的经验而带入下一部戏剧作品的创作中。不过,值得注意的是,形式易学,意境难求。我们的导演在挖掘戏剧的文学性方面,也如郭晨子老师刚刚所说的,在填补自身"文学底色"上,还有很大的提高空间,还需要时间。谢谢大家!

翟月琴(上海戏剧学院戏文系副教授):史铁生在《我与地坛》里说过一句话,让我印象特别深刻。他说,在满园弥漫的沉静光芒中,一个人更容易看到时间,并看见自己的身影。我揣测陆帕先生抓到了两个关键词,一个是"时间",一个是"自己的身影"。他导演的《酗酒者莫非》不是一般意义上的改编,而是从观念到技术上去创造断续的、连续的、未知的时间性,去还原酗酒状态下像是看见"自己的身影"一样的真实存在感。

在陆帕创造的戏剧空间里,他以影像的出现与消失、复现与闪回,让舞台上的人走进荧幕影像、让荧幕里的影像走上舞台。如此自然的时空衔接,让我们看到了过去、当下与未来的莫非。这样的莫非,是玄幻、迷幻、虚幻的酗酒状态中的真实的莫非,是被审讯、不被理解,生死临界线上的莫非,是生活在隔膜与怨恨中的莫非,是渴望交流与沟通的孤独的莫非。因为莫非多面化的身影呈现在舞台上,看这场演出,我是满足的。陆帕对于时间性与存在感的呈现,让我理解了《关于一部以电影作舞台背景的戏剧之设想》文本与《酗酒者莫非》舞台中莫非说的第一句话:"我死了七天才被发现,他们发现我时,我已经臭了。"其实,"七天"本身就是时间。莫非因为被这个世界忽略,或者轻视,才会经历"被发现"或者"臭了"的命运。但是,即便这个世界抛弃了他,他依然是一个鲜活的个体。他的主体意识,在这个舞台上以语言、音乐、影像的方式流动。

提到语言，这部剧将原来文本中的不少独白改成了对话。在这些对话中，莫非与杨花儿、与母亲、与妹妹、与记者的关系因为被反复陈述或者复现，带给观众的感觉是连续的、清晰的。与之不同，莫非与耗子的对话，却是片段的、模糊的。尽管将耗子外化为莫非思想的对话者，他们之间的交流，主要还是为了从更深层次上看到莫非的精神世界。不过，如何让一个场景出现的恰如其分，或者说，让观众能够更加沉浸在莫非的思维里，是我思考的主要问题。陆帕选择扮演耗子的演员，其实是工武丑的京剧演员。当这只人形化的耗子以影像和动作的方式留在我的记忆里时，他与莫非对话的语言反而不大容易让人记得。关于独白转化为对话的部分，如果有机会，我也很想听听陆帕先生是怎么考虑的。

李冉（上海戏剧学院戏文系讲师）：我们在看这部戏的时候，都会认为莫非是一个深刻的"人"。莫非当然是一个人。而我更愿意把他当作一个知识分子，他身上有很明显的知识分子的缺点或者时代给他造成的软弱性。他的身上有文化英雄主义的情节，对于这个剧本和陆帕导演，我觉得最值得我去欣赏的地方就是他把他的文化英雄情节和社会环境、文化环境，都以他的方式呈现进去，进而去讨论了，也追究了造成这些重大挫折形成的深刻的原因，这部戏从很多现代作品中惯于作简单的概括或者模式答案、缺乏思考的模式中挣脱出来，给了观众很多思考回旋的余地，比如几个穿越的部分和几个对话的部分都有保留，对话的父母亲、童年时的自己、他的妻子、他的妹妹，这样一种穿越在内容和形式上都探索得非常好，内容当然是原剧本的构思，探索了当时史铁生难以预料的方式，以多媒体虚拟影像的形式来呈现。今天在舞台上，我个人感觉看了太多导演或者演员的所见和所感，就是这种所见和所感，他的思想和深度就我们观众而言未必多深，我们缺的是

所悟，就是把你的所见所感背后社会的、自然的、历史的、现代的复杂的成因体现出来。我们现在为什么很难看到这种所悟？戏剧表现人的什么呢？吃喝拉撒、衣食住行，更主要的是表现当下的行为习惯、思维模式、挫折背后的各方面社会原因，而且呈现的时候还要带给观众所思，这方面这部戏做得很好。在观看穿越部分的时候，我想到了与小说创作同时期的一部电影——《大话西游》。电影中至尊宝的几次穿越和思索，让他从少年到最后长成了取经者或殉道者的形象，一个男孩儿成长为男人，就像莫非，我觉得两者有很多共通之处。有一个细节我挺喜欢的，就是王学兵老师和儿子的对话，小莫非和莫非。我看过你们的采访笔记，他应该是什么样的性格呢？是少年老成。很多孩子非常老成，成为酗酒者到底是外在社会经历给他造成的，还是说他天生就是这样一种颓废的体质？从这个细节，我可以看出陆帕告诉我们的，他在这几十年的成长过程中，外在因素给他造成的影响。几次的对话或者穿越，对他的结果没有任何影响，结果就是七天之后被人发现了，他已经臭了。

既然没有影响，回过头来，这些穿越和对话还有意义吗？这是我们需要思考的。虽然穿越和对话对他的悲剧结局是没有影响的，但是他的抗争成就了死的价值，抗争本身就是意义。

王虹（《上海戏剧》副主编）：陆帕让我们思考戏剧的意义。

时隔5年，再看《酗酒者莫非》再次令人震撼。我做戏剧那么多年，时而也会如剧中莫非那般觉得"这一切没有意义"，然而每每看到好戏又觉得这一切都有了意义。前两天在上海大剧院采访剧组时，李龙吟老师分享了导演陆帕的戏剧理念。陆帕说："戏剧如果不能引起观众的思考，戏剧家是没有存在的必要的。"这一次，陆帕抛给我们去思

考的问题是——戏剧的意义是什么?

戏剧,应该不只是讲一个让人共情的好故事,应该不只是戏剧人的自我表达,戏剧应该让人去思考。让什么人去思考呢?很多时候我们的创作者是让观众去思考,可是我觉得不仅是让观看者去思考,更要让表演者去思考,更要让做戏的人去思考。不思考,的确可以活得更轻松,思考问题便会生出更多问题,然而问题并不是思考本身,而是要跳脱出本身的问题去思考问题,就像陆帕跳脱出史铁生,创造了他的戏剧世界,于是复杂问题就迎刃而解。有点绕,就像看这戏,你就有种被绕进去的感觉,然而一层层地剥开,它就会像剥洋葱一样让你泪目。

看了《酗酒者莫非》和《狂人日记》,就可以看到陆帕对于改编的解题思路。《酗酒者莫非》主要根据史铁生作品《关于一部以电影作舞台背景的戏剧之设想》改编,还融入了《我与地坛》《合欢树》《宿命》这几部作品片段和史铁生的人生经历,再加上陆帕以及演员的即兴创作。这就是陆帕的聪明,他让你脱离开某一部小说、某一个作者,从而走入他所建构的戏剧世界。所以,即使你从未看过史铁生的作品,也不知晓他真实的人生经历,那也不会妨碍你入戏,因为陆帕是在写人,带着你一起去探索关于人的秘密。对陆帕而言,剧场就像是岛屿,他在这个相对封闭的空间里做实验,而我们在这个岛屿上眺望生活、探索世界。

空荡荡的舞台上,莫非一个人滔滔不绝地说着:"人是相互依恋,又是相互害怕的⋯⋯他们相互看见了、相互触碰了,就不再害怕了。"或许,这就是我爱戏剧的原因,这就是戏剧让人如此着迷又那么可爱的原因。戏剧让人与人之间相互看见,戏剧让人与自我产生连接看见自我,于是我们就不再害怕生活了。曾经的我是那么孤独,是戏剧将

我治愈，所以总着想让更多的"我"看见戏剧。戏剧让我们学会交流，戏剧让我们不再孤独，戏剧让我们此时此刻在同一个场域进行交流，这就是戏剧的意义。因为懂得这意义，便会义无反顾地，就像陆帕那样的全情投入。波兰戏剧大师陆帕最可贵的戏剧精神，值得中国戏剧人好好学习。

接近尾声时的三次忽然爆发的撕裂声加暗场，就像医院里急诊室医生对病人心脏进行的电击。莫非，陆帕这是要电醒谁？又或许是剧中的莫非在警示儿时的莫非，不要走入莫非的地步？剧的最后，视频中骑自行车的人跌倒了却安然无恙，他没有变成坐轮椅的"莫非"。所以说，当你在某个时刻得到某个启示，命运便会因此改变，而走进剧场看戏，或许就是那个改变的契机啊。

《关于一部以电影作舞台背景的戏剧之设想》中的主人公是酗酒者A，而陆帕将其改名为莫非，这其中包含了陆帕的哲学思想。陆帕说"莫非"这名字中包含着一种可能性，而《酗酒者莫非》让我看到了中国当代戏剧的可能性，中国演员可以做得更好，中国当代戏剧可以做得更好。

潘妤（《澎湃新闻》记者）：因为我来自媒体，今天其实不应该发言，我是《澎湃新闻》的记者，是一个媒体人。我想分享我对钱总做的很多项目，包括陆帕很多作品的一些观察。当时他做邀请展做到天津的时候，很多作品我都看了，尤其是陆帕的《英雄广场》，这部作品给我很大的震动，这部剧可能在形式上更加大道无形，大到极简化，比后来的《狂人日记》和《酗酒者莫非》更加简单，但是它带给人的震撼可能是更大的，而且他的痛苦和折磨感更强。我觉得陆帕的作品一直有一种徒步朝圣的感觉，身体和生理上是特别折磨的，但是在精神上

的愉悦感是很难在别的地方实现的。陆帕很重要的一点就是让戏剧回归知识分子的观众。特别是在中国，我觉得有一个很严重的问题就是我们的戏剧观众的圈层很单薄，似乎一直局限在文艺青年的圈层。我觉得戏剧就是引发社会思考的东西，但是我们中国的观众群里面知识分子是很少的，从去年的《狂人日记》来看真的吸引到了破圈的文化圈层的观众，因为导演始终在关注知识分子的思考，关注人类命运的这些话题。但这些东西，我们中国的戏剧人关注的就比较少，基本上不关心，我觉得这是他带给我们的一个很大的收获。

我觉得他最终带给我们最大的还是创作方法和创作理念，是通过《酗酒者莫非》和《狂人日记》实现的，如果我们只是单纯看引进的项目，我们很难了解这当中的过程，但是因为这两个项目，我觉得我们知道了陆帕这样的导演是怎么工作的。因为五年前在《酗酒者莫非》创作的时候，我正好去了，远距离地观察了这部戏创作的过程，我当时看到的就是所有人被折磨的过程，它折磨的是所有创作者。我印象中他们所有人晚上是不睡觉的，排戏排了三个月，这是一个巨大的浩瀚的过程。在排的过程当中，先是要把所有史铁生的小说作品翻译成波兰语给陆帕看，然后导演自己写剧本，翻译成中文之后，还要在排练场通过翻译继续传达给演员，最后每天在排练场重新修改和翻译文本。因为要找到波兰语翻译是很难的，这部剧的翻译很强劲，晚上可以不睡觉来做这些工作，这种状态在中国戏剧的创作中，我觉得是很难找到的，这就是我们的环境的问题。还有视频的创作，我印象中很多年前有导演想做这个事情，但是当年最大的困难就是找不到影像部分的创作者，因为原作提到了要以电影做舞台背景，最后找到了陆帕，在波兰有一群小伙伴就是专门做视频独立影像的创作，在中国基本上找不到这样的创作者，这也是我们生存状况的困境。

这部戏带给我们这么多思考、启发，包括陆帕的创作观念和创作方法，但是这种启发思考停留在学界、理论界观者的层面，我至今没有看到真正在从事创作的人对这部作品提出一些感受、思考、想法，我不知道是我接触不到，还是说他们其实没有想提出，也没有被感知到。今天这个座谈会好像只有晨子老师是搞创作的，我特别想看到表演系的人站在这里跟王学兵老师和李龙吟老师对峙，就是你们演的是什么方式。这部戏对表演其实提出了一个思考，就是什么才是好的表演，这个问题在我们这里很少会被思考。王学兵老师过去一些作品的表演状态跟这部戏完全是两种状态，其实就是一个演员被打碎重塑的过程，我特别希望您能说一说这个过程。人要改变自己的创作习惯是非常困难的，这样的导演如何把所有的演员都实现重塑，包括李龙吟老师昨天表演的状态可能也并不是他习惯的状态。我参加过一些评奖的讨论，我觉得对于什么是好的表演这件事情是有很多代沟和问题的，很多老一辈的艺术家觉得我台词念得特别好，声音传得特别远，能展示我的技巧就是好的表演，但是这个表演是不是符合这个作品和人物的设定，这些都是值得探讨的。我们的导演似乎从来没有参加过这样的对谈，很希望大家能够站出来探讨一下什么是好的（表演），什么是对的。我们在这里讨论这么多话题，对中国戏剧的促进是很有限的，因为我们现在所有的讨论都是局限在观者的层面，没有深入到创作者的层面，这就是为什么我们这么多年引进这么多好的戏剧，我们观众的视野在不断地拓展，水平在不断地提高，但是创作者和业界的水平却反倒没有提高，还在倒退。我特别建议，我们应该形成一种创作者之间的对谈，当然理论层面的对谈很重要，是有助于互相思考和启发的，但是在创作层面不实现对谈和交流，我们再思考、再反省、再讨论，都是没有意义的，对中国戏剧完全没有帮助。

吕效平：对于那些成功的人来说，这个东西不能给他带来效益，他们没有时间，他一年得做八部戏，每部戏有五百万、一千万的投资，他没有时间；年轻人里面有时间多的，但是没有资源，他做不起来。

潘妤：这部戏可以让表演系的同学来看一下，参与一下讨论交流。再就是没有这样的疯狂的制作人的话，这样的项目是做不出来的，有没有能力实现这个疯狂，也是有考验的。

吕效平：现在年轻人没有机会，给年轻人打通机会，可能会让所有50岁、60岁的导演和演员们诚惶诚恐，觉得年轻人要推翻我了；年轻人有机会了，就有人学了。

杨扬（上海戏剧学院副院长，上海市作家协会副主席，教授）：从上午九点开始到现在，我们的研讨会已经开了三个半小时，各位都做了认真的准备。今天的研讨活动与平时的一些座谈会可能有点区别。主要是因为参会者基本上是高校从事话剧研究和评论的老师和编辑。从看戏到研讨，实际上就是一个解读戏剧文本的过程。所以，大家不仅仅是在发表对《酗酒者莫非》的观感，同时也是对我们自己的戏剧研究进行一种检测。看完四个多小时的演出以后，你怎么来概括和提炼这样的戏剧。让我来讲，今天的这场讨论，实际上中心议题就是陆帕的戏剧，陆帕的戏剧尽管有他自己的做剧法，但从根本上来说体现了从文学到戏剧的流程，因为先有史铁生的小说，后有陆帕的《酗酒者莫非》，这是关键。但这样的流程，并不影响这部剧带有陆帕的个性色彩。我想这从理论层面上提醒我们可以对照一下目前我们的戏剧创作的基本流程。创作不一定都是原创，现在搞戏剧创作的做法，常常是下去采风，所谓深入生活，然后回来创作。对照陆帕的戏剧流程，这之间有什么差异和联系？

陆帕的戏对我们有没有意义？我说是有的，这个意义在什么地方？就是照见了现在国内戏剧原创力的不足。拿中国目前的戏剧创作和小说创作原创相比，戏剧是落后于文学的，这是我的基本判断。我常常跟上戏的一些人讲，你们把好的小说改编成戏剧，做成功的话，也是一种创作。《酗酒者莫非》走的是改编的路子。陆帕对中国并不了解，但他有一双中国眼睛，因为包括钱程在内的一些中国朋友常常会把一些中国的小说介绍给他。像史铁生、鲁迅就是这样到陆帕手里的。文学阅读打开了他对中国的想象通道，激活了他的戏剧灵感。刚才大家讲了，陆帕的戏剧中包含了很多波兰的因素，像宗教情感等，这是中国当代小说中少有的，戏剧创作中更是少见。中国当代作家中有宗教感的，除了史铁生以外，其他人我想也是有的，像写《金牧场》的张承志和创作《周渔的火车》的作者北村等，都有强烈的宗教倾向，只不过是宗教信仰不同罢了，然而宗教情感在中国作家的创作中，不是受到普遍关注的问题。史铁生的创作也不是一开始就如此的，他早期的代表作《我的遥远的清平湾》，风格比较清新朴素，后来变了，出现了《命若琴弦》《我与地坛》《务虚笔记》这一类创作。这些作品探讨的问题与爱情有关，史铁生有一篇文章，就叫《爱情问题》，当时曾引起争论，上海的评论家李劼专门写了一篇文章谈史铁生的《爱情问题》。爱情与性爱有关，有些关于性爱的场面，在中国戏剧舞台上是没法展现的，受到限制，这不是陆帕或戏剧的问题。刚才李龙吟和王学兵老师讲了，影像中三个中国大妈原本设计是裸体的。像舞台上呈现的三位希腊女神，代表了人物内心最隐秘的欲望，但表演受到限制。如果放开来演，应该不会是现在这样的呈现方式。另外，刚才郭晨子老师讲的社会性问题，实际上陆帕的戏中也是有的，只是很节制、隐晦，因为莫非不是一般的酗酒者，从一个"人民艺术家"的儿子转

变为酗酒者莫非,这一转变的机缘是什么,每个观众都会去想,只不过这个环节舞台上是跳过了,需要观众自己去拼接。当然在舞台的处理上怎样做得让人更满意,这是需要下一番功夫的,有待进一步的提升。12号晚上我看了演出以后,有人问我陆帕的戏怎么样?还有人告诉我豆瓣上的评分。我说这个戏品相不错,是一个大导演的手笔。所谓大导演就是很多导演没法赶上的。陆帕的戏个性鲜明,很多人对他导演的伯恩哈德的《英雄广场》的强大气场印象深刻。喜不喜欢陆帕的戏是一个问题,但更重要的是他的戏剧视野和思考问题的方式值得我们参照、思考。所以我说我们需要有一些研讨活动,尤其是代表中国话剧研究最高水平的戏剧院校,应该有一些有质量的研讨,碰撞我们的思想,而不是靠一点感觉、感悟,更不是说一些无原则的捧场话来骗人骗己。罗兰·巴特在《为何是布莱希特》一文中说得好:"我们不能被动地期待戏剧天才降临人间,等待他突然向历史呈现自己的戏剧。""今天必须打破这个神话:戏剧人应该头脑清醒。他的艺术不应当满足于生动的表现力,满足于表达苦难或荒诞,艺术还要提供解释,它与批评应当是同体共生的。"

疫情当前,大家从北京、南京、杭州四面八方赶过来看戏,再研讨,其实都希望有一种学习交流,对当下的戏剧有一种思考和推动。戏剧批评和评论要有一种有力的建构,对戏剧实践有一些实质性的提炼和总结。优秀的戏剧不是单纯的感知感觉,而是要有坚实的批评理念和坚定的舞台实践,别的不说,单单是最近40年来,我们看看最有力的戏剧创作是哪些?我想是那些有理念的创作。戏剧批评就是生产理念的。再回到今天的话题。《酗酒者莫非》有的人说看不懂,戏剧逻辑不清晰。我也在想这部戏到底讲的是什么,实际上很简单,就是一句话:一个人的遭遇。苏联的肖洛霍夫有过一部小说,就是《一个人

的遭遇》，陆帕的戏也是讲了一个人的遭遇，而且这个戏是开放的。对照史铁生的作品，现在的舞台上少了弟弟这一角色。如果从戏剧结构上来讲，也少了一个父亲的角色。我觉得这都没有问题，是可以不断添加的。陆帕对卡夫卡的小说非常欣赏，我想卡夫卡的《致父亲》应该是大家都熟悉的，显示了很特别的父子关系。对于莫非的舞台展现，是三个不同时期的形象塑造，这是出彩的地方，较之2017年的演出，这一版有开拓，特别是王学兵跟他的儿子坐在那里的时候，对着孩子说，过去我也像你现在这样，而多少年以后，你可能就是现在的我。我看了，真是百感交集。每个人都有自己的过去、现在和未来，当一个人跟自我对话、跟父亲对话、跟母亲对话、跟兄弟姐妹对话，跟同事亲友乃至陌生人对话，这就是人生的过程，实际上构成了一个人的遭遇。陆帕式的一个人的遭遇是什么样的版本，从表演的角度来说，伸缩的空间很大，如他穿插的外国记者这一角色，让莫非跟一个外国人用结结巴巴的英语在舞台上表演，体现了对演员的一种对话训练和即兴发挥，有他自己的方法。不过这种方法不是割裂的，而是融入整个戏剧的。所以，对于表演系的训练而言，陆帕的戏也是值得我们参考的。

 我个人觉得看戏之后，有这样一个高质量的认真研讨，而不是说一些肉麻的吹捧话，对大家都是有积极意义的，对我而言，也是一次很好的学习机会。

 谢谢大家。

小剧场戏剧专栏

弹指一挥40年

——纪念小剧场戏剧40周年兼谈《留守女士》的表演

奚美娟[*]

真是40年弹指一挥间啊,要不是《新剧本》杂志林蔚然来电,告知今年是中国小剧场戏剧40周年,平时在时光倥偬中奔走的我们还真可能想不起来这个特殊的纪念日子呢。

但对于戏剧人来说,"小剧场"是个令人怀旧的名词,小剧场40周年也真是个值得庆祝的节日。蔚然还告诉我,北京有关方面准备举办一个纪念性的颁奖活动,因为20世纪90年代初,由我和吕凉主演的《留守女士》在当年的小剧场舞台上留下过一道浅浅痕迹,她希望我能写篇短文参与这个纪念盛举。

蔚然的邀约像一粒被点燃的小花烛,暖暖地在我心里蔓延开来。随后一段时间,在感慨时光飞逝的同时,记忆的种子慢慢在心里发芽开花,生出一种时间轮回的感觉——与《留守女士》演出有关的一切细节纷至沓来,赶也赶不走……

[*] 奚美娟,国家一级演员,上海市文联主席。

从20世纪80年代开始，思想解放运动给当代戏剧创作带来了无惧无畏的探索精神，文艺舞台上百花争艳，话剧创作尤为闪亮，一时间，让人耳目焕然一新、贴近生活且风格独特的好剧目层出不穷，连大学里的校园剧，也都以咄咄逼人的姿态吸引着人们的眼球。小剧场艺术就是在这样一个群芳斗艳的百花园里傲然绽放的，由此产生了一些极有影响力的代表作品，像北京人艺的《绝对信号》、上海人艺的《爱·在我们心里》、复旦大学周惟波编剧的《女神在行动》，等等。

　　小剧场创作的探索热情一直延续到20世纪90年代。话剧，这个从"新文化运动"开始普及我国戏剧舞台的艺术形式，更为关注当下的现实生活。任何社会变革必定会影响到普通百姓的生活常态，这就成为话剧创作取之不尽的题材。

　　在改革开放早期的出国潮中，世界的大门还没有完全向中国的民众敞开，我们社会上出现了一个特殊群体，她/他们是留守在国内的出国人员家属、情侣或者子女，签证等原因使得这个人群亲情骨肉不能团聚，另一半远隔在大洋彼岸。1991年上海人艺首先把创作视线投射到了这个最关乎人的私人情感的隐秘世界，以小剧场"黑匣子"的形式，推出了乐美勤编剧的《留守女士》，剧中男、女主角由吕凉和我分别主演。

　　我注意到，这次的中国小剧场戏剧40周年活动中，主办单位对《留守女士》这出戏是这样介绍的："奚美娟、吕凉两位演员用不露痕迹的表演，不仅稳稳地拿捏了角色，也拿捏了观众的心。这部剧的成功上演，让'留守女士'从一个剧名生生变成了广泛流传的社会学名词。"

　　这也许可以证明，这部小剧场话剧当年与社会现实的黏合程度，它是一部具有社会典型意义的艺术作品。《留守女士》一经推出，立刻在社会上引起了强烈反响。首轮演出近二百场，观众订到戏票，要一

个月之后才能看到演出。这在计划经济转向市场经济的艰难过程中，像是演艺行业的一个神话。

我现在回过来思考，当年的《留守女士》实际上是一部以小剧场形态呈现的直指生活现实的情感大戏，它在戏剧样式与表演观念上都为当代戏剧艺术提供了宝贵经验，为人们留下了探索的路经和专业思考，这值得戏剧研究工作者做认真的探讨。

我仅就参与演出的个人经历，谈一点表演专业的体会。虽然时隔三十多年，现在回想起当年的演出过程，有些深刻印象还是历历在目。

首先是演员不同于大剧场舞台演出的应变能力得到了锻炼。之前的大剧场舞台演出经验里，我已经习惯了观众与演员的特定存在空间，他们在舞台上下形成表演者与观众之间的有效审美距离。而《留守女士》则不同，小剧场是在逼仄的空间环境里展开表演的，观众席只能坐二百人左右。导演俞洛生从一开始就希望演员与观众身处同一空间，意在让观众认为这就是当下发生在自己身边的故事，主人翁也许是你所熟悉的邻居或同事，观众与演员没有间离感。

我们在平面环境的黑匣子里演出，舞台美术设计也有意在同一个平面空间里设计了一个酒吧的场景。在吧台最右侧边上，放了一张小圆桌，也可坐上三至四位观众，使观众也有了参与戏中的感觉。我在剧中饰演的人物叫乃川，是一位留守在上海的出国人员家属。第一场戏开始，当观众刚刚坐定下来，观众区域的灯光逐渐暗下来的时候，我就从观众进场的同一个方向（观众席）悠悠出场了。当我还走在观众区域的时候，我就和演出区域的吧台老板娘打了个招呼。戏中那位老板娘是乃川的同学，乃川无聊的时候经常会到她那儿去坐坐。因为我是背着身从观众席走进演出区域的，观众似乎还没有思想准备，以为我也是来看戏的观众。每次开场，当我们俩对上几句话，老板娘招

呼我在吧台边坐下时，观众才反应过来。我有时会听到他们的窃窃私语："怎么？戏开始了吗？"观众的这个反应我是有准备的，所以每次都能若无其事地应对自如，一点也不会"跳戏"。

不过也有意外的情况。有一次，当我刚上场与老板娘寒暄的时候，突然听到在吧台边圆桌那里坐着的一位观众喊了我的名字："奚美娟……"当时在现场，她只与我隔了一米左右的距离，可能我们当时追求的"无技巧"的"表演"状态，也让她以为正式演出还没开始吧。这种意外在大剧场演出时不会发生。那天她喊我的声音有点大，全场都听到了。假如我装作没听见，反而显得作假。于是就顺水推舟，我很自然地回头看了一眼，发现这位观众是一个同行的女儿，我们互相打了个招呼后，我回头继续和吧台老板娘对话下去，就像临时遇上一个熟人一样，过程中应无破绽。这种在演出过程中面对突发情况时演员即兴的应变力，乃是在当年小剧场演出实践中培养和积累的经验。

小剧场的表演艺术，对演员来说，是难度更大的呈现形态。观众离演员如此近，演员皱一皱眉头，他们都会尽收眼底，来不得半点情绪懈怠。当年《留守女士》首轮演出就接近二百场，如何能够始终保持舞台上的饱满情绪，这对演员是一个考验。那时候我刚刚三十有六，积累和尝试了一定的舞台实践经验，正在向更高层次的专业台阶迈进，自己也在主动追求更加开阔的专业视野，希望接受难度更大的挑战。每天去人艺小剧场演出的途中，我满脑子都是这一类的遐思。

有一天我漫步在安福路上，突然灵光乍现有所感悟，随即让自己自觉进入了一种新的表演体验。关于这次感悟体验，我当时接受一位老师的访谈时，做了这样的表述：当我把人物的总体状态把握好以后，不管自己今天身体好坏，情绪如何，我都可以把它融入角色的主体状态上去，不一定要回到最初排练时的感觉状态。因为演员每天的

情绪都是不一样的，怎么能一成不变地去演一个固定模式呢？哪怕自己在演出前的情绪再多变化，只要抓住了这个人物的性格特质，你就对了，这里面有很多即兴成分可以去表现。表演艺术是有机的，不是刻板的。演员主体精神兴奋也好，情绪低落也好，你都可以把它融入你所扮演的角色的"兴奋"和"低落"里去。你可以想象"乃川今天就是这样了"，那么你就能进入"乃川"这个角色。只要把握住角色的精神要质，演员的主体情绪与角色的情绪合二为一，你就怎么做怎么对了。演员进入这种境界后，表演起来真是舒服极了，那同样是一种精神享受，而且这是从事表演艺术行业的人特有的幸福和享受。在访谈中我还接着说：《留守女士》这部戏在我的演艺生涯中尤为重要，我对表演艺术的许多理解与认识，在这出戏中得到了充分的体现。我为什么会觉得这样的感悟那么重要呢？因为我们从学表演开始，就被教导要遵循角色诞生的客观性。有些时候，演员为了塑造角色，哪怕今天生活中遇上极痛苦的遭遇，也要在上台之前尽力压抑住自己的情绪，调整自己的心态，从"无我"状态融入角色的情绪。那天我突然想到，《留守女士》中的乃川，她今天为什么就不能像我一样，有着情绪低落或者高高兴兴的状态呢？为什么演员就不能带着此时此刻的主体情绪进入剧中，然后再在与同学（剧中酒吧老板娘）寒暄闲聊的过程中，自然而然地进入角色创造，而不是硬性地把自己情绪调整到排练好的剧中模式，然后才去开启角色的生活呢？

记得那天晚上的演出，我尝试着这样进入角色的表演，竟然获得了在表演专业中一直寻求而不得的"放松"的最佳状态，身心处于完全的游刃有余之中，这是一种从未有过的体验。演出结束后，我真正沉浸在一种无法言说的艺术创作愉悦中不能自拔。我之前曾听一位老演员讲过，他从事了几十年表演工作，真正做到在舞台艺术上要求的

那种"放松"状态,也没有过几次。这说明舞台艺术上的"放松"状态是一种非常难得的表演境界,值得演艺工作者终身去探索和追求。这也是我在《留守女士》的演出过程中的一个收获。

所以,在《留守女士》将近半年的首轮演出期间,这种感悟使我每一场演出都会有新的收获、新的喜悦,从未因演出情绪的简单重复而失去新鲜感和饱满感。相反,在我每天走向剧场时,无论自己的情绪高与低,心底里都是自信满满,同时也隐隐约约对自己从事的表演专业,升华起一丝丝神圣的感动。

今天我在梳理这篇文章时,当年《留守女士》的排练与演出,许多场景就如同发生在昨日一样,让我回味不尽。导演俞洛生,上海人艺的优秀演员,也是我和吕凉的前辈,他担纲《留守女士》的导演,在排练厅给了我和吕凉很大的创作空间,我们三人坐着聊戏的时间几乎和在台上走戏的时间一样多。每一场戏,只要聊通了,形成了共识,我们俩就马上走起来演给导演看。导演把控剧作基调,调整节奏,审视演员表达中的得失与否、准确与否,他的一双眼睛在排练中时时刻刻紧盯着我们,希望我们做到最好。虽然演出时间很紧,但排练场的气氛却张弛有度、轻松自在。

记得有一回,我们还和他争得面红耳赤,那是为了吕凉的一句即兴台词。吕凉在剧中扮演子东,一个留守男士。戏的第一场,他也来到了老板娘的酒吧,我们就这样相遇,有点同病相怜。戏的第二场,是除夕夜,街上满是过年气氛,男主人公却没有什么地方可去,百般无聊地溜达到乃川家。乃川见到他有点吃惊:"你怎么来了?"子东顺口回答:"我睡累了,起来歇会儿……顺便来看看你。"其实,这句话的前半部分在剧本中没有的,是吕凉即兴说出来的。在排练厅,我听到这一句有些幽默的话,不由笑了起来,好像一下子人物关系自在许

多。其实这句看似幽默的话，仔细想想很悲凉，触动了两个人埋在心底共同的隐痛。作为留守男女，在大时代的变迁中无法预知未来的命运，他们被一张签证束缚住了手脚，乃川自然是懂得子东自嘲背后的迷茫。但一开始导演对这句即兴台词有些犹豫，他认为没有什么好笑的。我们却坚持要保留这句台词，有一次排练中，导演有点急了："你们为什么觉得这句话好笑呢？"我们俩更着急，开始耍小孩子脾气，对着导演叫："我们演的是三十多岁的同龄人，你已经五十岁了，是你了解还是我们了解呀？"俞洛生导演被我们急切的样子逗乐了，笑着说："好好好，这句就听你们的，我们到剧场去检验吧。"

结果在正式演出时，这句根据人物此时此刻心情说出的即兴台词，收到了很好的剧场效果。为了一部作品的成功，导演与演员的合作共进关系是最可取的。我以为，它会使得工作现场既不失导演权威又有演员的自由创作。只有这样，演员的天性才能得到最大限度的发挥。

在这样良好的创作氛围下，《留守女士》的演出还给了我表演上另一种探索的可能。因为这个小剧场的演出环境足够小，演员与观众几乎是面对面地相处，这就给演员的表演提出了很高的要求。

我在每场演出结束后，总会不自觉地意识到，虽然身在演出现场，然而有些场面的表演瞬间，有时让我恍惚以为自己在电影镜头面前。比如最后一场戏，男主角子东已经获得了国外签证，即将出国和家人团圆。这一天他特意来到乃川家与她告别。此时两人经过一段时间的交往，彼此已经产生了微妙情感，依依不舍，但又被理性克制。记得那场戏中，乃川端来两杯咖啡，招呼子东在小圆桌对面坐下。乃川坐着默默无语，低头用小勺搅拌着咖啡，等待着子东开口。过了一会儿，子东喃喃地说："我要走了……"乃川停下了手中的小勺，停顿片刻，压抑住了心中波澜，慢慢抬起头，无限留恋地望着子东。每次我演到

这里，我看到吕凉（子东）在与我的眼神触碰的刹那，他的眼眶红起来，泪水溢满双眼，这时候我的心就像被狠狠揪了一把，痛楚不堪。

那场表演中，我们俩面对面坐着，观众只能看到演员的侧脸，演员没有任何外在的形体动作。但每一次，演员的第六感觉让我意识到，鸦雀无声中，尽管我们展现给观众的只是一个侧面，但我们全身心投入在角色创造中的情感表达，观众是完全能够领悟与深受感动的。接下来，剧终前，子东别去，剩下乃川一人孤孤单单地望着子东离去的方向，站在舞台中央，在歌曲《我想有个家》的音乐声中，舞台周边灯光暗去，一束追光打在乃川静谧的脸上，像极了大银幕上的特写镜头。我把舞台表演中这样的瞬间，称之为"微像表演"。话剧舞台上的"微像表演"是多么有意义的表演探索。这也是30年前《留守女士》带给我的众多实践感悟之一。

写到这里，我的脑海里还盘旋着一簇小花絮挥之不去。

1993年11月，《留守女士》被邀请进京，代表上海参加了中国首届小剧场戏剧展暨国际研讨会，演出场所安排在当年实验话剧院内的小剧场里。北京的戏剧界同仁以及广大话剧观众，对我们这部戏耳闻已久，待我们进京演出，观众蜂拥而至，每场反应热烈。就在第一场演出时，我在后台化妆完毕，等着开演的铃声，却迟迟不见传来信号，正在忐忑不安中，突然听到剧场广播里传来导演俞洛生的声音，他说："亲爱的观众朋友们，因为今晚观众人数超出了剧场承受力，能不能请一部分观众先出去等待。我们决定今晚9点以后再加演一场，满足大家的愿望。"原来那天晚上因为观众涌入太多，演出区域的沙发凳子上都坐满了人，无法正常演出了。但尽管这样，剧场里还是没有人愿意出去，大家都想先睹为快。我走到侧幕旁站着，不知如何是好。

这时，我看到台下坐着的中戏院长徐晓钟老师站了起来，高声

喊:"中戏毕业的人先出去,9点钟后看下一场演出。"听了他的话,台下许多人纷纷站起来往外走了,其中还有我的两位同行友人,他们都在外面初冬的小雪里,等了整整两个小时,接着进来看我们特意加出来的第二场演出……那一回,我亲眼见识了徐晓钟老师在中戏人心目中的威望,对他感激敬佩不已。那次经历,也是我的演艺生涯中前所未有的。

就这样一晃,《留守女士》的首轮公演已逾30周年,而中国小剧场戏剧发展到今天,已经整整40周年了。时代不同了,表演观念与方法,也在趋于进一步完善和多样。纵观世界影视剧表演专业,现实主义的细腻与表现力仍然具有强大的生命力,还是有不断探索的空间,艺无止境。

在纪念中国小剧场戏剧40周年之际,谨以此文与同行们共勉!

中国小剧场运动的历史、当下与未来

杨 乐 彭 涛[*]

 1982年8月，中国当代小剧场开山之作《绝对信号》在北京人民艺术剧院一楼排练厅内部演出，成为新时期小剧场艺术的滥觞。曹禺先生在《绝对信号》公演100场时，从上海发来了贺电："我认为勇敢沉着走大道的人们总会得到应有的敬重与发展。"[1] "勇敢沉着走大道的人"不只是林兆华、高行健，早在20世纪20年代，我国话剧运动的先行者们已经在理论和实践上推行小剧场运动。当代小剧场运动承袭了西方小剧场运动、20世纪20年代的小剧场运动的精神，又在新的历史条件下，另辟蹊径，展现了不同的风貌与特殊性，因此成为当下戏剧艺术中不可或缺的组成部分，甚至是典型的社会文化现象。

 迄今为止，当代小剧场运动虽经历40年的风风雨雨，但有着蓬勃发展的生命力，在某种程度上引领着中国话剧的发展。那么，当代小剧场运动因何缘起？拥有什么特殊性？存在什么问题？如何在下一个40年走得更好？这是今天戏剧界需要重视、思考的问题。

[*] 杨乐，中央戏剧学院图书馆馆员；彭涛，中央戏剧学院戏文系主任，教授。
[1] 高行健：《高行健戏剧集》，北京：群众出版社，1985年，第6页。

一

若想回答中国当代小剧场运动的若干问题,我们还需要将目光投向百年前的西方小剧场运动、中国20年代的小剧场运动,这里蕴含着当代小剧场运动缘起之因。

西方"小剧场运动"的历史最早可以追溯到1887年,这年巴黎煤气公司的职员安托万在巴黎爱丽舍美术胡同创办了"自由剧场",剧场可容纳343个观众,通过"自由剧场"的舞台,安托万掀起了自然主义与现实主义的浪潮。巴黎剧坛的批评家儒勒·勒马特尔对这个小型剧场感到不解,他说:"一个人只要把手伸出去,便可够到脚灯那边的演员,一伸腿便可把腿搁在提词员的箱子上。"[1]不过斯特林堡得知"自由剧场"成立的消息,很快给安托万写信推荐自己的剧本,并产生了创办剧院的想法。1888年11月14日,斯特林堡在丹麦成立了"斯堪的纳维亚实验剧院"。随之而起的还有德国奥托·布拉姆的"自由舞台",格莱因在伦敦建立的"独立剧院"(1891),德国莱因哈特建立的"小剧场"(1902),梅耶荷德在俄国莫斯科艺术剧院主持的"戏剧研究所"(1905)等,一时间,小剧场运动在欧洲大陆风起云涌。从本质上说,这是一场戏剧艺术的革新运动,它针对的是拜金主义主导下商业剧场里千篇一律的庸俗剧目。当大剧场的主导权被权贵和资本所垄断,锐意改革的戏剧家们只能通过小剧场实践自己的戏剧理想,这也体现了小剧场运动的根本精神:实验与探索。

1 [英]斯泰恩(Steyn, J.L.):《现代戏剧的理论与实践》(一),周诚译,北京:中国戏剧出版社,1986年,第47页。

中国话剧是"西学东渐"的产物,诞生标志是1907年春柳社在日本东京的演剧实践。早期话剧的演出,看似与小剧场无关,但内在也有联系。春柳社的第一次演出是在一个有2 000座的、设有镜框式舞台的会馆里,演出剧目是《茶花女》第三幕;第二次是在东京的一个名为本乡座、大约可容纳一千多人的剧院,演出剧目是《黑奴吁天录》。由于中国公使馆反对留日学生演剧,春柳社部分成员对演戏兴致不高而陆续退出,又因为筹款、租剧场都有困难,大规模的演出遇到很大阻力和困难[1],1908年,欧阳予倩和陆镜若就曾商量计划借一个小地方,演几个小戏。但当时欧阳予倩和陆镜若找到的小地方,是日本进行首次电影公映的锦辉馆,并非小剧场,从中可以看出春柳社员选择演出场地的大小与经济是直接挂钩的。

上海是早期话剧演出的另一个重镇,剧场以大剧院为主:新舞台两千余座、文明大舞台近三千座、新剧场七百余座、新新舞台两千余座,据徐半梅所说,笑剧场是一座小型剧场,但具体座位数不可考,而谋得利小剧场(春柳剧场)设座五百余。按戏剧理论家、翻译家宋春舫1919年的说法:在美国现在最大的小戏院有五百座位,最小的只容得六十,那么新剧同志会在谋得利小剧场演出的戏剧恐怕称得上是小剧场戏剧。

小剧场运动在中国生根发芽、形成蔚然大观之势是在"新文化运动"之后。1919年10月,宋春舫撰写了《小戏院的意义、由来及现状》一文,认为对于改良中国戏剧来说,最有研究的价值的,就是这小戏院运动。在介绍小戏院特点、历史的同时,他还总结了小戏院的

1 欧阳予倩:《回忆春柳》,《欧阳予倩全集》第6卷,上海:上海文艺出版社,1990年,第155页。

三种特质:(一)反对营利主义提高戏剧的位置。(二)重实验的精神,使戏剧可以容易进步。(三)容易举办,不比得大戏院要费很大的工程及资本。[1] 宋春舫对小剧场运动的介绍与总结,直接或间接地影响了中国20年代小剧场运动的发展。

"主张反对营利主义以提高戏剧的位置"[2]的代表人物是陈大悲。他曾在文明戏舞台大放异彩,号称"天下第一悲旦",也经历了文明戏的衰落、惨淡。1921年,陈大悲南北奔走,呼吁"爱美的戏剧"。"爱美的戏剧"的基本精神就是非职业、非盈利、大众化,这是陈大悲经历文明戏失败后提出的新主张。1922年,陈大悲前往北京,一方面,主持《戏剧》杂志,报道"爱美的戏剧"情况,写书编书,从理论上推广"爱美的戏剧";另一方面,他创办戏剧专门学校,培养戏剧人才。很快,"爱美的戏剧"在北京推广开来,最盛时代,新旧历年终几乎天天都有新剧演出。男、女高师,清华,北大,中大等学校相继开演。[3] 由于容易举办,且学生积极参与,"爱美的戏剧"很快衍变为一场轰轰烈烈的戏剧运动,推动小剧场戏剧在中国落地生根,陈大悲也成为独步一时的戏剧领袖。

"重实验的精神,使戏剧可以容易进步"[4]的代表人物是田汉及南国社社员。1927年,田汉主持上海艺术大学时,邀请好友、学生一同举

[1] 宋春舫:《小戏院的意义由来及现状》,《宋春舫论剧第一集》,上海:中华书局,1923年,第57—64页。
[2] 宋春舫:《小戏院的意义由来及现状》,《宋春舫论剧第一集》,上海:中华书局,1923年,第64页。
[3] 韩日新编:《爱美的戏剧之在北京》,《陈大悲研究资料》,北京:中国戏剧出版社,1985年,第68页。
[4] 宋春舫:《小戏院的意义由来及现状》,《宋春舫论剧第一集》,上海:中华书局,1923年,第64页。

办"艺术鱼龙会",演出场地为由大客厅改造的小剧场,密密麻麻地摆了五六十张椅子,欧阳予倩称之为"窗洞",是真正意义上的"小剧场"。这次"艺术鱼龙会"演出的多为田汉的戏剧作品,风格迥异,有现实主义的《名优之死》,也有唯美主义的《古潭的声音》,还上演了欧阳予倩新创作的《潘金莲》,因其愈辛之锐意,被田汉称为"新国剧运动的第一声"。当时的亲历者陈白尘认为:由"艺术鱼龙会"到南国社的公演,才推动了、发展了南中国的蓬蓬勃勃的话剧运动。这是当时领导者与参加者都未曾料到的。[1]但艺术家们想藉"艺术鱼龙会"盈利是万分艰难的,必须让《潘金莲》登陆天蟾舞台演出方能弥补艺大的亏空。

"容易举办,不比得大戏院要费很大的工程及资本"[2]是这一代戏剧人共同的认知。中国话剧的开山祖之一欧阳予倩是小剧场的拥趸,他认为小剧场是专为艺术的研究和试验用的。在戏剧运动的进程中,当然从小剧场入手。[3]在主持广东戏剧研究所的时候,他极力推进小剧场建设,不过由于经费有限,此小剧场也非独立的建筑,只是在研究所内大厅上搭起一个小小的舞台,与上海艺术大学时期的"窗洞"有异曲同工之妙。余上沅、赵太侔、熊佛西均留学美国,他们在学习期间对美国的小剧场有着深入了解,余上沅就曾介绍过卡内基技术工程学院的400座的小剧场。余上沅等人归国后,倡导"国剧运动",最大的

[1] 陈白尘:《少年行》,《陈白尘文集第六卷·散文(一)》,南京:江苏文艺出版社,1997年,第227页。
[2] 宋春舫:《小戏院的意义由来及现状》,《宋春舫论剧第一集》,上海:中华书局,1923年,第64页。
[3] 欧阳予倩:《怎样完成我们的戏剧运动》,《欧阳予倩全集》第2卷,上海:上海文艺出版社,1990年,第2页。

现实问题便是没有适合演出的地方，几经奔走，终在国立北京艺术专门学校拥有了自己的小剧场（小礼堂），能够进行舞台实践。

因爱美剧及南国社的实践、欧阳予倩等人的奔走呼吁，小剧场运动在中国风起云涌。戏剧再次成为社会文化的重要焦点，戏剧社团、戏剧机构大量涌现。当时的国民政府教育部曾公布1929年7、8、9三个月的行政计划，其关于艺术教育事项之第七条说：计划在首都建筑小剧场，以奖励新剧运动及新艺术之兴趣。[1]小剧场运动的推进，促进了20世纪30年代中国话剧的勃兴。

小剧场的浪潮到了20世纪30年代并未戛然而止。在理论建设上，1936年，徐公美写下《小剧场经营法》一书，分前言、创设、组织、销券运动、审定剧本、公布与广告、上演与管理、经费、导演问题九个章节介绍、推动小剧场戏剧在中国的落地与发展；赵越在1940年抗战时期发表《我们为什么要发动小剧场运动》，提出了三点原因：（一）为了建设戏剧运动的防线；（二）为了克服艺术困难与经济剥削；（三）为了站在戏剧岗位行从事抗战建国。[2]小剧场不仅可以推动戏剧运动的发展，也可以成为抗战的文化武器；1949年白路平在《影剧杂志》上发表《小剧场和剧运》，认为上海之剧运衰落，是由于小剧场没有普遍设立，大剧场开支庞大，无人敢投资。[3]小剧场始终被理论家认为是发展戏剧艺术，抵挡资本侵蚀，推动剧运发展的最好平台。在实践推进上，熊佛西是这一时期小剧场运动重要的践行者，在担任国立北平大学艺术学院戏剧系主任时，他带领学生演剧，推动了北方小剧

1　刘尚达：《戏剧消息》，《戏剧与文艺》，1929年第1卷第5期，第118页。
2　赵越：《我们为什么要发动小剧场运动》，《戏剧岗位》，1940年第1卷第5—6期，第204—205页。
3　白路平：《小剧场和剧运》，《影剧杂志》，1949年第4期，第3页。

场戏剧的发展。30年代，小剧场的实验精神被熊佛西带到了定县，在这里，他的舞台是广阔的农村，舞台由小变大，不变的是探索实验的精神。1945年，熊佛西担任上海市立实验戏剧学校校长，学校有一个由吴仞之设计的实验小剧场，可容五六百观众。熊佛西担任校长后，建立常态化的演出制度，此地也成为"虹口区唯一之话剧场"，不仅支撑了剧校的发展，还为学生提供了一个极好的学习舞台。此外，欧阳予倩主持西南剧展时的第三演出展览场，是一个14排的224座小剧场；延安的红色演剧、抗敌演剧队海内外的演出实践、余上沅主持国立剧专在江安的演出，这些演出的场所或大或小，有的甚至就是露天演出，化装游行，自由又大众，无一不是小剧场实验与探索精神的延伸。

 我们不难发现，在中国第一次小剧场运动进程中，提倡非商业化的戏剧、锐意进取的实验精神——这种理念是与西方小剧场运动的精神一脉相承的。一方面，这是早期戏剧家多留学国外，受到国外小剧场戏剧思潮直接影响的选择；另一方面，这也是早期戏剧家不得已而为之的被迫选择：大剧场并不掌握在艺术家和艺术团体手中，做戏的人没有财力长期租赁价格昂贵的剧场。即便当时的职业化剧团——中国旅行剧团在上海卡尔登大戏院演戏时，签订的合同也极为苛刻，唐槐秋只能背水一战，才分了电影的一杯羹。

二

 20世纪第一个20年，诞生于西方的小剧场运动被引入到中国。20世纪最后一个20年，中国小剧场戏剧迎来了复兴；其绵延至今，成为中国当代话剧不可或缺的重要力量。80年代以来的第二次小剧场浪潮

继承了西方小剧场运动和中国第一次小剧场运动的实验探索精神,在时代发展中呈现出不同的风貌,展现了三种不同的形态。

(一)锐意进取的实验之旅

20世纪80年代发展至今的当代小剧场戏剧,实验与探索的精神始终延续,这些实践代表着中国戏剧人在戏剧观、戏剧形式上的探索,推动着戏剧艺术不断进行自我革新,使其拥有新的活力。

20世纪80年代,中国话剧开始面临着复杂的境遇与危机:一方面,因电视、电影的冲击,观众流失;另一方面因观念陈旧,形式单一,导致戏剧创作丧失活力。在理论界,人们试图通过"戏剧观大讨论"为戏剧诊脉;实践者则通过小剧场戏剧寻找破局的一线生机。北京人民艺术剧院的林兆华、高行健联袂创作了《绝对信号》,其目的是寻找新的艺术表现形式和技艺。林兆华要借助小剧场来把握当代人精神与审美的需要,打开通往观众心灵的航道。高行健认为,台上演员与台下观众的交流,是戏剧能够与电视、电影两个对手角逐的根本武器,要借助小剧场追求演员与观众的交流。《绝对信号》从北京人民艺术剧院一楼排练厅演到了三楼宴会厅,又演到了大剧场,场场爆满,证明了戏剧依然对观众有着巨大的吸引力。林兆华与高行健二人继《绝对信号》后,又合作了《车站》《野人》等作品,因而成为80年代最为人瞩目的艺术探险"尖头兵"(叶廷芳语)。胡伟民导演观摩了《绝对信号》,激动至极,返回上海后,他立即推出了一台小剧场戏剧《母亲的歌》,并将《母亲的歌》与《绝对信号》看作是一对精神上的姐妹。林兆华、胡伟民,一北一南,两位导演,在体制内进行戏剧的探索。在体制内进行实验的还有中国青年艺术剧院的青年导演王晓鹰,他携《挂在墙上的老B》《魔方》登陆剧坛,凭借青年人犀利的艺

术呈现，成为戏剧界的后起之秀。这一时期，上海剧作家张献创作的《屋里的猫头鹰》引起众人极大关注，该剧应邀参加了1989年4月在南京举办的中国首届小剧场戏剧节，被认为是最具前卫意识的演出，日本学者濑户宏甚至称其为"中国第一个荒诞派戏剧"。[1]

进入到20世纪90年代，小剧场的实验精神依旧被发扬。"93中国小剧场戏剧展暨国际研讨会"会标上的"小剧场"被译为Experimental theatre，证明"小剧场"戏剧的根本精神是实验的这一观点仍被主流认可。这一时期，在小剧场进行戏剧实验的不仅有体制内的主力军、体制外的从业者，专业戏剧院校的师生也加入其中。

体制内的主力军以林兆华为代表，此时，林兆华担任北京人民艺术剧院副院长，为了更为自由地进行探索，他成立了"林兆华戏剧工作室"，自筹资金进行演出。1990年，林兆华在北京电影学院小排练厅推出了《哈姆雷特1990》，这部"人人都是哈姆雷特"的演出给北京剧坛带来了惊喜。除了排演经典剧目外，林兆华开始与剧作家过士行合作，《鱼人》是他们二人在小剧场的一次实验。

体制外的代表人物是非戏剧科班出身的牟森，1987年，牟森与孟京辉等人成立"蛙剧团"，随后三年内排演了《犀牛》《士兵的故事》《大神布朗》。进入90年代，受到林兆华和高行健影响的牟森进入创作的黄金期，不仅参演了林兆华导演的《哈姆雷特1990》，还在北京电影学院交流培训中心担任老师时导演了《彼岸·关于〈彼岸〉的汉语语法讨论》。之后，牟森创立"戏剧车间"，排演了争议极大的《零档案》《与艾滋有关》《红鲱鱼》等。牟森极力打破戏剧与生活的界限，将砌

[1] 宋宝珍：《心镜情境：中国话剧的人文景观》，北京：北京时代华文书局，2015年，第210页。

墙、做饭、焊接等生活自然形态搬上舞台，启用非职业演员，创造了一种极具冲击力的原生态展演艺术美学。

在专业戏剧院校，师生们也开始在小剧场的舞台上进行探索。中央戏剧学院院长徐晓钟在1989年南京中国首届小剧场戏剧节上与陈白尘、黄佐临一同畅谈，并在《振兴话剧的一条出路》一文中表明自己对于小剧场艺术特色、苏联小剧场戏剧的认识。1994年，徐晓钟在中央戏剧学院以小剧场的形式（观众座席80个）排演了《樱桃园》。这次演出还试图利用"环境戏剧"的手段，对观演关系进行更深入的探索。中央戏剧学院导演系研究生孟京辉在读书期间联合表演系、戏剧文学系、舞台美术系学生创作了大量小剧场实验戏剧，在学院四楼礼堂排演了《等待戈多》等，引起戏剧界的瞩目。后来，孟京辉又相继排演了《思凡》《阳台》《放下你的鞭子·沃依采克》等诸多剧目，成为90年代实验戏剧的代表人物。

新世纪伊始，张广天、黄纪苏等人推出了《切·格瓦拉》，成为年度文化现象，引发圈内圈外讨论热潮，影响深远。依托于北京青年戏剧节，一大批青年艺术家登上戏剧舞台，王翀、赵淼、李建军是其中代表。王翀在十几年内导演了《阴道独白》《雷雨2.0》等大量小剧场戏剧，近年来，又排演了"极小剧场三部曲"等作品（《茶馆2.0》《我们从何处来，我们是谁，我们向何处去2.0》《存在与时间2.0》），王翀热衷于利用即时影像等表现手段探讨具有社会性的政治话题，探求极致的观演关系。赵淼以导演形体戏剧著称，他通过《水生》《失歌》等小剧场戏剧探索身体语言的表现形式。李建军则是近年来戏剧界极为活跃的独立导演，最初，他通过《狂人日记》展示了与众不同的剧场美学；其后，他不断尝试与非职业演员合作，排演了《飞向天空的人》《25.3km童话》《大众力学》《美好的一天》等剧目，展示了他作为后

戏剧剧场创作者的美学追求。在此，有必要提及《后戏剧剧场》一书的译者李亦男，她将雷曼的"后戏剧剧场"美学理念介绍到中国，并引发学界诸多争议。不仅如此，她还带领中央戏剧学院戏剧文学系的学生排演了一系列文献剧作品（《有 冇》《家/HOME》《赢得尊冷》《水浒》《黑寺》等），引发了戏剧界的热议与关注。

无论是20世纪80年代的林兆华与高行健、胡伟民等在体制内的艺术尝试，90年代徐晓钟、牟森、孟京辉的实验探索，还是新世纪以来新生代戏剧人所进行的剧场语汇革新，都延续着小剧场戏剧运动的实验与探索精神。时代在发展，社会在变化，但戏剧家们追求以现代的形式表现当代生活的初心从未改变。当然，我们也需警惕小剧场戏剧实验中常常出现的"为艺术而艺术"，形式大于内容，演出脱离大众的现象。

（二）实验走向市场，先锋拥抱大众

田本相认为：在20世纪80年代，"小剧场戏剧"其基本内涵，还被理解为实验戏剧或前卫戏剧。但经过最近10年的实践，显然这个概念的内涵扩展了。田本相认为：1. 小剧场戏剧仍然保持了其实验戏剧、前卫戏剧的内涵；2. 可以理解为是在小剧场演出的戏；3. 是指在一个小的空间演出的特定的戏剧形式。[1]"小剧场戏剧"概念内涵的延伸，是因90年代中国小剧场戏剧演出呈现出的不同风貌：在市场经济的洪流中，即便是先锋戏剧也呈现出了走向市场、拥抱大众的趋势，并因其实验和先锋获得了市场的认可，甚至成为市场关注的焦点，一改早期西方小剧场戏剧通过实验方式反商业的特点。

1999年，孟京辉导演、廖一梅编剧、戈大力策划的《恋爱的犀

[1] 田本相：《近十年来的中国小剧场戏剧运动》，《广东艺术》，2000年第6期。

牛》在北京上演,成为小剧场戏剧实验性与商业性融合的标志性作品。演出不仅在当年一票难求,上座率达到百分之百,直到今天依然能在市场上获得成功。《恋爱的犀牛》是一个关于爱情的故事,讲一个男人爱上一个女人,为她做了一个人能做的一切。[1] 故事以爱情为主线,在宣传册上便写明这是"世纪末的爱情",又通过剧中大量易传播的富有诗意的爱情台词使观众接受,具有典型的商业性;同时,孟京辉在《恋爱的犀牛》里探索了音乐与戏剧的融合,张广天所作的几首歌,渲染了剧中爱情的元素,点燃了观众的激情。借助实验性的形式感与表演,使得一个爱情故事变得具有强烈的吸引力,获得了商业上的巨大成功。值得一提的是,《恋爱的犀牛》选择在小剧场演出,并非迫于经济,而是剧组经过了仔细的商业测算与市场预测,最终在大剧场和小剧场之中选择了小剧场,小剧场更能拉近与观众的距离,将《恋爱的犀牛》的商业价值发挥得淋漓尽致。在世纪之交,《恋爱的犀牛》确定了孟京辉日后做戏的思路,先锋的形式与时尚的美学成为孟京辉戏剧的标签,新世纪以来他排演了《两只狗的生活意见》《一个陌生女人的来信》《空中花园谋杀案》等一系列小剧场话剧。孟京辉小剧场话剧的主阵地蜂巢剧场也成为北京重要的文化坐标,吸引着京内京外的文艺青年。

 北京另一个小剧场文化坐标则是近些年悄然兴起的鼓楼西剧场。鼓楼西剧场由中华全国总工会文工团的场馆改造而成,现设三百余座,从2014年4月至今,排演了《枕头人》《早餐之前》《丽南山的美人》《那年我学开车》《烟草花》《婚姻情境》《奥利安娜》等作品。鼓楼西剧场的典型特征是排演西方"直面戏剧"(in-yer-face theatre)作品,

[1] 廖一梅:《恋爱的犀牛》,长沙:湖南文艺出版社,2017年,第3页。

并以此为标志进行商业推广,吸引观众。"直面戏剧"这个中文译名是当代戏剧翻译家胡开奇翻译的,意为将当下人类世界中野蛮可怖的真实场景搬上舞台,迫使观众直面当代社会中赤裸血腥的战争、暴力和性迫害,从而激发人们的道德勇气,呼唤人们的良知灵性。[1] 马丁·麦克多纳的《枕头人》是直面戏剧的代表作品,获得了2004年英国奥利弗最佳戏剧奖,鼓楼西剧场的开幕演出选取了这部作品,《枕头人》也成为鼓楼西剧场迄今为止最为成功的演出。《枕头人》以作家卡图兰被审讯为开端,将血腥与暴力的黑暗童话呈现在观众面前,揭露角色内心隐秘,新颖的形式,对现代人内心伤痛的展示对于观众来说是具有吸引力的。最终,从小剧场到大剧场,久演不衰,获得市场及观众的认可。

实验戏剧获得商业效果,一方面是因为观众经过本土探索戏剧、实验戏剧的洗礼,又观摩了大量西方来华演出,提升了对先锋戏剧的接受程度,有意愿前往剧场欣赏与传统不相同的戏剧;另一方面是因为实验戏剧创作者本身对观众的态度发生了变化,他们不仅追求着实验的戏剧,也希望更多的观众能够认同实验的理念。从文化心理的角度来观察,城市观众似乎厌倦了国有剧团千篇一律的面目,追求更多元的审美体验,因此才愿意为这些形式新颖且具有商业性的小剧场剧目买单。

(三)商业性小剧场戏剧

"93中国小剧场戏剧展暨国际研讨会"上,国际剧评家协会主席丹

[1] [英]萨拉·凯恩等:《渴求——英国当代直面戏剧名作选》,胡开奇译,上海:上海人民出版社,2014年,第2页。

姆斯·卡洛斯认定当时演出的如《留守女士》等剧目不能算是小剧场戏剧（Experimental theatre），而是"通俗剧"，甚至说是"正式的肥皂剧"。田本相先生竭力说服他，说明中国的实际状况就是这样的。[1]的确，如果按照Experimental theatre的标准来衡量，中国当代小剧场的很多演出都只能称为"通俗剧"。但现实是：大量的商业戏剧异军突起，俨然成为小剧场戏剧的主流，这是近年来小剧场演出的重要现象。

20世纪90年代小剧场戏剧的商业探索，上海走在了前面。1991年，上海人民艺术剧院排演的《留守女士》可以被看作是小剧场都市话剧的先声，它关注了出国潮造成的夫妻分居的社会问题。在谭霈生教授看来，这部戏是藉助于小剧场，把戏剧界少数人进行艺术探索的沙龙，变成了普通观众赏心悦目的戏剧沙龙。[2]票价10元，演出三百多场，在当年创造了票房奇迹。1992年7月，上海青年话剧团公演的《情人》则更进一步，品特的《情人》原本并非一部商业戏剧，但在剧组的商业化运作下，通过"未成年人不宜"的宣传语，演出中暧昧的暗示，使得《情人》迅速火遍大江南北。最火之时，仅一个下午，剧组前台主任和全国一半省市的演出公司签下了近二十份演出意向合同。[3] 80年代的剧场危机，在商业戏剧的洪流面前似乎已经不再是问题。

90年代小剧场面貌的更新，很大程度上是因为独立制作人制度的出现，民间艺术家可以自由选择戏剧的内容，商业操作模式成为可能，

1　田本相：《近十年来的中国小剧场戏剧运动》，《广东艺术》，2000年第6期。
2　谭霈生：《评93小剧场戏剧展》，田本相主编：《中国话剧研究·第9期："93中国小剧场戏剧展暨国际研讨会"专集》，北京：文化艺术出版社，1996年，第31页。
3　李容：《〈情人〉——闯入商品网点》，《上海戏剧》，1993年第3期。

冲击了以往国营剧院一家独大的体制。1993年，苏雷编剧的《疯狂过年车》《灵魂出窍》选择自己找寻商业投资，自任制作人，与剧院合作，最终获得十分可观的商业效益。同年，郑铮成立"火狐狸"剧社，以独立制作人的演出方式排演《情感操练》，同样取得了巨额的市场回报。谭路璐担任独立制作人，中央实验话剧院演出的《离婚了，就别再找我》邀请影视剧演员担任主演，仅在第六场演出时，制作人投入的10万元成本就全部回笼，演出20场，收入17万。[1]明星制更成为当下话剧制作中，获取观众关注的有效方式。

进入到21世纪的小剧场话剧，更是百花争艳。2001年，上海导演周可排演了《单身公寓》，引发城市白领的热捧，意味着"白领戏剧"登上话剧舞台，何念则凭借《21克拉》将"白领戏剧"从舞台带到银幕。上海戏剧的另一位代表人物是喻荣军，他编剧的《去年冬天》《WWW.COM》《女人四十》等剧题材多样，作者在剧中表达着自己的人文思考，获得观众青睐。此时，北京的私人戏剧制作公司如雨后春笋般成立，市场主体开始从单一制作人转化为规模化经营的制作公司，使得商业戏剧得到了更大的发展。2006年，戏道堂与李伯男排演的《有多少爱可以胡来》，将商业性放在首位，口碑毁誉参半，但一年半的时间在全国演出场次突破200场，带动了不少戏剧团体的成立。李伯男之后推出了"都市情感三部曲"——《剩女郎》《嫁给经济适用男》《隐婚男女》，获得商业的成功。不同于以商业利益为首要目标的"白领戏剧"与"都市情感剧"，盟邦戏剧出品的《我不是李白》《如果我不是我》，至乐汇与哲腾文化出品的《驴得水》，哲腾文化与饶晓志

[1] 周传家，薛晓金，杜剑锋：《小剧场戏剧论稿》，北京：北京燕山出版社，2006年，第74页。

工作室出品的《你好，疯子！》均带有年轻戏剧人对人性锐利的思考，对社会生活持续的关注，又通过黑色幽默的形式，吸引观众，取得良好口碑，获得商业票房。"开心麻花"是国内首屈一指的商业戏剧团体，其早期戏剧多以商业性的大剧场演出为主，现在也拥有着自己专属的小剧场——A33剧场，除了孵化小剧场喜剧、演出儿童剧外，也上演一些偏实验性质的戏剧，如李雅茴导演的《青鸟》等。如今，小剧场戏剧也不仅限于小剧场的空间之内了，周申、刘露导演的《驴得水》2012年首演于木马剧场，是典型的小剧场戏剧。后来经过观众的口口相传，演出很快从小剧场转移到大剧场，并进行全国巡演。2016年《驴得水》被"开心麻花影业"搬上了大银幕，收获近两亿票房，成为戏剧走向影视的典型案例。

 曹禺先生曾在"93中国小剧场戏剧展暨国际研讨会"上对支持这次戏剧活动的企业家们表示感谢，说我们要学习西方戏剧的经验，更要注意考虑到中国的实际情况。[1]若没有企业家的赞助，"93中国小剧场戏剧展暨国际研讨会"恐怕也难以举办成功。若没有商业小剧场戏剧的发展，如今的中国话剧恐怕也难以取得今天的成绩。正视商业小剧场取得成绩的同时，我们也要认清"浮躁"是商业小剧场戏剧最大的问题。部分商业小剧场戏剧在剧本创作上存在粗制滥造的情况，使得作品无积极的社会效益。这样的剧本一旦进入排练场，加之剧组为节约成本，排练时间和演出质量不能保证，导致最后只能通过感官刺激或噱头吸引观众，留住观众。百年前文明戏的衰落也正经历了这样

1 曹禺：《中国文联主席、中国戏剧家协会主席曹禺的讲话》，田本相主编：《中国话剧研究·第9期："93中国小剧场戏剧展暨国际研讨会"专集》，北京：文化艺术出版社，1996年，第1页。

"浮躁"的创作过程,这种短视的行为,通过各种手段谋取商业利益,值得我们警惕。

结　　语

西方小剧场运动、中国20年代小剧场运动、中国当代小剧场运动,都有"置于死地而后生"的精神,正是这种精神,让一百多年来的戏剧变得更有生命力,呈现出与过往迥然不同的风貌。中国20年代的小剧场运动,为中国话剧培育了人才,推动话剧在中国的落地生根,蓬勃发展;当代小剧场运动绵延至今40年,却也面临着发展的瓶颈。回望40年来小剧场戏剧的发展道路,我们认为,有以下几方面问题值得戏剧人反思:

首先,小剧场戏剧的创作者们需要提高自身的专业素养和人文精神,在顾及作品商业性的同时,也要保持实验精神,不失小剧场戏剧之品格。人文精神的保持与形式的实验精神是小剧场戏剧内在活力的双翼,特别是在当下中国的文化语境之中,对中国社会的现实进行反思,赓续"新文化运动"以来的启蒙主义精神具有强烈的现实意义。同时,20世纪80年代"戏剧观大讨论"所引发的中国话剧"现代性"探索的步伐也不应停止。近年来全球化进程受阻,但立足中国本土文化语境,推动中国戏剧文化走向世界的进程理应成为当代戏剧人的精神自觉。

其次,戏剧评论家要持之以恒地关注小剧场戏剧的发展。1989年南京小剧场戏剧节、1993年"93中国小剧场戏剧展暨国际研讨会"除了演出外,还留下了戏剧评论家们对小剧场戏剧的理论探求与批评讨论,这无疑推动了小剧场戏剧的发展。但近些年,小剧场戏剧不断呈

现新的特点,但戏剧批评却未能对现实做出及时的回应,一些缺乏理论深度、情绪化的批评文字充斥于网络空间。建设立足于中国当代小剧场戏剧现实的戏剧理论及批评体系极为重要。

最后,我们呼吁政府文化主管部门重视小剧场戏剧的发展,重视文艺工作者的生存现状。疫情之下,剧场歇业,剧组解散,演职人员转行,对演出行业的冲击与影响是极为深远的。政府文化主管部门应有意识地扶持各类文艺团体,特别对民营剧团应该给予充分的政策扶持,建立有活力的市场机制,保障戏剧人才积极投身于戏剧运动中,从根本上推动中国当代小剧场戏剧的发展,建设具有中国特色、中国风格、中国气派的剧场艺术。

话剧评论

李健吾与曹禺

——关于戏剧批评与戏剧创作的思考[1]

杨 扬[*]

欢迎大家来参加讲座。

临近年底了,大家都很忙,要抽出一下午的时间,聚在一起听讲座,实在是很不容易的。上戏的不少老师长期从事戏剧教学和理论研究,对戏剧的熟悉程度远远超过我。我想就结合我自己的一些看书体会,从戏剧与文学艺术相关的一些基本问题着眼,门外谈戏,谈谈戏剧评论和戏剧创作的关系,借助的对象就是李健吾和曹禺。好在导演系和今天来听讲的好多老师和同学,我们平时交流比较多,我说的不对之处,请大家批评指正。

[*] 杨扬,上海戏剧学院副院长,中国茅盾研究会会长,上海作家协会副主席。
[1] 此稿根据2021年11月在上海戏剧学院导演系的讲座整理。

一

我觉得戏剧学院创作、排练的戏,应该与一般艺术院团的选择有所不同,这个不同主要是由上戏是一所高等艺术院校的性质决定的。无论是教学需要,还是演出需要,上戏都应该有一种自觉意识,这个意识就是上戏要对中国的戏剧教育和人才培养尽一点责,要有一点引领。这种引领不是刻意的,摆出高高在上的架式的,而是自觉的,日常功课的,和风细雨的,也是多方面的。首先是对学生的培养教育,要打好基础,声台形表基本功扎实外,还要让学生真切体会到高级的戏剧是怎样练就出来的,从剧本选择到舞台表演,都要给他们示范和引导,让他们懂得戏剧创作和舞台表演应该遵循哪些基本原则,明白戏剧的根本之道。学生四年下来经过老师的严格指导和自己的刻苦训练,应该具备一些基本的常识和判断力。对老师而言,更应该有高的目标和事业追求,不能只教不思,躺在教材上。舞美方面也是如此。上戏的前辈吴仞之先生曾说,舞美灯光是戏剧的生命,灯光一亮,舞台曼妙无比,表演才可能显出光彩。这个说法是对的,从戏剧的系统工程讲,一台戏的舞美、灯光和服装等,是戏剧艺术的重要环节,一台戏离不开舞美灯光,但同时理解上不能绝对,因为从学校教学条件看,上戏的舞美灯光可能与院团在舞美灯光上的投入无法相比,那么,上戏历史上那些开风气之先的舞台美术是怎样显现自己的功能作用的呢?我记得有一次参加国内的戏剧院团会议,一位地方院团的老艺术家跟我提及上世纪80年代上戏排演话剧《黑骏马》,舞台上一轮巨大的太阳造型给他们印象深刻,舞美居然可以这样来做,舞台的氛围竟然可以如此来烘托渲染,真是太美妙、太漂亮了,所以很多地方院团

也跟着做，这就是上戏对地方院团戏剧表演的引领作用。另外，舞美灯光技术本身也在发展，戏剧学院要在这方面有所跟进，表现出比地方院团更强劲的创造力和探索精神。

　　戏剧艺术的创造力和探索精神，一些艺术院团也有，但不会像高校表现得那么强劲、自觉，得天独厚，因为艺术院校拥有那么多的戏剧专业教师、戏剧表演艺术家和戏剧理论研究者，还有世界各国艺术院校的专业人士往来交流，它的优势应该远胜于一般艺术院团。从这一意义上讲，上戏的戏剧教学和戏剧排演有点类似于高科技之于一些高等院校的教学和科研，它的主要任务不是自己生产产品，出多少剧目，而是培养研制产品的人才和提供新的技术发明、创造。对于戏剧而言，非常重要的一点，是新观念和自觉探索意识的培植、提炼、形成和推广。我到上戏看演出，经常听到老师们观剧后的一句口头禅，说一部戏好，会说"这个戏高级"。这所谓高级的戏，高级在哪里呢？我觉得最基本的，是有想法，不是简单地展演，而是包含着一些戏剧艺术和戏剧观念上的新探索。这种探索不是随随便便的一点小感触，而是经过较长时间的积累、思考、琢磨，是自觉的总结，是对戏剧艺术有真正触动的理性思考。有没有思想，是不是做到自觉探索，在我们导演系排演一部戏的过程中，是明显可以感受得到的。教学中选什么戏来排，怎么排，大有讲究。这在导演阐释中可以看出来。同样是莎士比亚的《哈姆雷特》，同样的学生，不同的老师指导，排演出来的舞台效果完全不同。今年西藏班的毕业演出《哈姆雷特》，大家反映比较好。这是因为指导老师濮存昕自己演过《哈姆雷特》，所以在指导西藏班的学员时，哪句台词不到位，哪个表演动作不够理想，他都手把手当场予以指导、纠正，这种功力源于他对《哈姆雷特》表演的心得体会和舞台经验的长期积累，是多年养成、反复琢磨出来的。我们

不能只演戏、看戏,演完戏看完戏就大功告成、结束了,而是应该有一个很好的总结,尤其是形成文字的总结,以便今后排练同样的经典剧目时做对照。大家如有兴趣,可以找濮存昕与童道明合作的谈艺录《我知道光在哪里》参考。一些经典的话剧剧目,上戏每隔几年都要排演一遍,但舞台效果差异很大,有的演出给人以焕然一新的感觉,像曹禺的《雷雨》《家》等,不会因为是大家熟悉的剧目,就觉得新意少了,而是要看指导老师有没有自己的思考和艺术功力,能不能有效调动学生的积极性和探索性。优秀的艺术作品往往有一个基本特征,它能够让人从日常生活中抬起头来,感受到艺术之光照耀的温暖,感受到不同的生命气象,而一些平庸的作品常常是平躺在生活中,庸庸碌碌,谈不上艺术高度,更不用说艺术之光的照耀了。

作为讲座的开场白,我想强调一下戏剧中观念的自觉作用——那些看不见、摸不着的抽象观念的重要价值。戏与戏是不同的,同样的戏,不同的一群人做出来的效果完全不同,抵达的艺术境界也是完全不一样。这背后牵涉到一系列复杂的思想观念和艺术表现方法,在戏剧艺术领域要做到思想自觉是件非常不容易的事。以话剧为例,1949年以来的新中国话剧,有不少变化和进展,但总体上也就经历了两次大的变革,一次是50年代末60年代初。1959年黄佐临先生为上海人民艺术剧院执导布莱希特的《胆大妈妈和她的孩子们》,为此做了《关于德国戏剧艺术家布莱希特》的学术报告,1962年在"广州会议"上,他提出"戏剧观"问题,引发戏剧艺术领域的论争。另一次大变革是上世纪80年代"戏剧观"讨论所引发的戏剧观念的变革。这是由上戏《戏剧艺术》杂志最早发文引起的。这两场大讨论对于新中国话剧事业的推进作用是有目共睹的,尤其是对戏剧艺术创作的推动。从这两个案例中,我们可以感受到思想自觉对于戏剧艺术的重大影响和引领作

用。在这两个阶段,上戏都有积极表现,为新中国戏剧事业提供了自己的思想资源。像收入《张可译文集》中的布莱希特夫人海伦·魏格尔谈演员训练的文章,是张可老师于20世纪70年代末翻译出来给上戏表演进修班学员参考的。像80年代初,陈恭敏先生在上戏学报(《戏剧艺术》)发表的有关"戏剧观"问题的理论文章,体现了理论研究者的思想敏感。这是上戏历史上的业绩,也是上戏作为一所高等艺术院校的价值和意义所在。有的人说上戏七十多年历史,有自己的传统。这是不错的,上戏确实有自己的传统,否则就不会有今天的社会声誉了。但这个传统是什么,每个人的解释恐怕是不一样的。有的人注重表演艺术成就,列举了上戏历史上培养的表演艺术家;有的人注重绘画美术,列举上戏培养的名画家。我认为上戏的传统之一,就在于为新中国戏剧事业,提供了重要的戏剧理论资源,也就是一些先导性的思想观念和思想意识。因为戏剧变革并不是常态,很长时间内大家都在循规蹈矩地根据戏剧的常识和一般要求写戏、排戏、演戏,觉得天经地义,戏就是这样写、这样排、这样演的。但一些有思想自觉意识的人觉得不应该老是这样写、排、演,而应该有一些变化、创新,应该加入一些新的思想要素,改变一下现行的戏剧艺术规则。这催生了一些革命性的戏剧艺术观念的萌动和变化。像黄佐临、陈恭敏等先生,他们之所以有这样的自觉意识,与他们先前受到的理论训练和自己在戏剧生涯中不断思考、探索有关。简单地说,他们都不是平躺在戏剧传统上的人,而是希望自己在戏剧事业上创新立业,成为站起来的人。戏剧艺术最怕平庸,如果要总结上戏的历史教训,恐怕这就是经验教训之一,它提醒我们要真正在戏剧事业上抬起头、站起来,行稳致远,并不是一件容易的事,需要花费很多心思,付出很多努力,才有可能取得一点进展。

那么，自觉的思想观念如何与戏剧创作、戏剧表演结合起来，形成强大的戏剧探索力量呢？我们看看戏剧史上那些对戏剧事业有所贡献的前辈们，从他们身上或许能够悟到一些道理。我以为思想总是眷顾那些有所准备的人，这不是一句空话。为了对这一问题有一个较为清晰的说明，我想生发开去，从百年中国话剧的历史角度来审视那些有所作为的人们。

我首先想请教大家的一个问题是，如果要推选一位百年来最为出色的现代剧作家，大家会选谁呢？我想毫无疑问，是曹禺。这差不多是公论了，不用多说。但我们若要进一步问：为什么是曹禺呢？对比郭沫若、田汉、老舍、夏衍、于伶、陈白尘等戏剧名家，曹禺有什么过人之处呢？因为的确有一些话剧史家对现代话剧研究只讲曹禺的做法提出批评意见，毕竟中国话剧史上还有很多优秀的剧作家和剧作，不能单一。但我们今天讲推选一位剧作家，不是讲唯一，而是讲对戏剧影响的巨大以及个人所取得的艺术成就，我觉得曹禺作为剧作家是当之无愧的，他写了不少优秀的作品。曹禺与很多戏剧名家一样，有着异乎寻常的耀眼才华和孜孜不倦的个人勤奋，除此之外，总还有一些值得总结的具体经验吧。这些具体经验是什么呢？我细读田本相教授采访曹禺的《曹禺访谈录》一书，有一些感触。这本书除了多次访谈曹禺本人之外，还访谈了曹禺的中学、大学同学，曹禺的朋友、学生和亲友，像他的前妻郑秀，他的中学、大学同学孙浩波，孙教授也是我们上戏的教授和副院长；其他还有像剧作家吴祖光、著名导演张俊祥等，从这些材料里多少可以悟出点道理。曹禺总结自己的成长经历，认为与学校教育关系最密切，南开大学和清华大学对他的成长影响最大。南开的张彭春教授是他的戏剧引路人，而清华的自由教育氛围，让他能够充分发挥自己的创作天性。其实，贯穿这两所学校教育

方面非常重要的因素，是对戏剧教育的自觉意识，这种意识主要是通过戏剧批评来表现出来的。大家如果可能，可以去找1925年5月5日《清华周刊》上发表的《清华戏剧社章程》看看，其宗旨是研究和表演艺术的戏剧，为实现这一宗旨，要进行两大事业：第一是介绍现代的、戏剧的文学（包括各种戏剧理论等）；第二是试验理想的、艺术的舞台。为什么清华要单独成立一个戏剧社？曾有研究者指出，李健吾、曹禺念大学时期，文学方面最具代表性的，不是小说、散文，而是新诗和戏剧，戏剧作为创新性的文学样式，吸引着大学生们的注意力，以此显示他们的文艺创作天才。像闻一多、顾毓琇、梁实秋等在读时，都是新诗、戏剧的爱好者，甚至像研究哲学的汤用彤、贺麟等，也是戏剧社的积极分子。在南开和清华，排戏、演戏，不是一般意义上的娱乐和审美教育，而是与对文学、戏剧的认识、探索结合在一起。什么样的戏值得排演，什么样的戏是上乘之作，怎样来排一出戏，这其中都有一个文艺理论的分析和审美价值评价问题，这样的自觉讨论和思考，可以称之为戏剧批评。像南开张彭春教授执导一出戏，极其严格，一招一式都有自己的依据。他1923年到清华任教务长，对戏剧的热情依然如故。现在整理出版的《张彭春清华日记（1923—1924）》，是可以窥见一斑的。清华外文系的王文显教授，有很深厚的外国戏剧修养，他讲解希腊戏剧和莎士比亚戏剧，注重文本分析和作家个人风格。另外，像社会上的陈大悲、熊佛西等，也会参加戏剧社的活动。当时的中国，除了南开、清华有这样自觉的戏剧批评教育之外，其他地方可能很少见到这种氛围。所以，清华除了曹禺之外，像洪深、闻一多、顾毓琇、余上沅、陈铨、李健吾、张俊祥、杨绛等一批名家都在戏剧领域有所贡献，这显示出戏剧教育和戏剧批评的作用，否则，不会有这么多人对戏剧感兴趣。

曹禺先生在大学时期大量接触外国戏剧作品，通过老师的讲解、评价，让自己的思想状态始终处在浓郁的戏剧批评的包围之中，产生一种自觉选择的意识。他说他的戏剧趣味偏向于易卜生那一路，他把张彭春教授送给他的一套英文版《易卜生全集》全部通读一遍。易卜生的戏剧结构的精妙、语言的简洁，到了无可挑剔的地步，给他的戏剧创作做出了榜样，所以，有人说曹禺的《雷雨》有易卜生《群鬼》的影响痕迹，我想这是不奇怪的，但并不减低曹禺戏剧创作的独特性和个性。一个二十多岁的年轻人，对易卜生戏剧有如此精深的理解，这是非常不容易的，也可以说是一种戏剧批评的识见。从曹禺的创作经验中，我感觉到戏剧批评对他的创作触动有时非常大，会驱使他去考虑一些平时自己不会去考虑的问题。譬如，刚才讲到的易卜生戏剧问题。曹禺关注易卜生，与当时胡适他们介绍的易卜生主义是不一样的，曹禺的《雷雨》不是社会问题剧，曹禺的《雷雨》是人物命运的悲剧，他关注戏剧的内在结构，这是在老师平时的讲解、指引下完成的。还有像古希腊悲剧中的命运观念问题，与王文显教授的希腊戏剧课有某种关联。另外，清华的评论之风在师生之间非常浓郁，有时是师生共同参与。闻一多、梁实秋等在清华读书时，就写出专门的新诗评论，评论俞平伯与郭沫若的诗。梁实秋也是清华学生社团中非常活跃的文艺积极分子。20世纪30年代"京派"批评家中，最著名的三位——朱光潜、梁实秋和李健吾，其中两位具有清华背景，其他像批评家李长之等，也是清华出身，这不是偶然的。像朱自清对李健吾作品的评论，可以说直接启发学生对自己创作经验的思考。西洋文学系还有西方文艺批评之类的课程，也是开启学生的视野。由此我想说，一个优秀的剧作家背后，总会有一些丰富的戏剧批评资源在支撑着，不可能是单一地写啊写，就写出一部名著来。结合这样的想法，接下

来，我要请教大家一个问题——百年来，如果我们推选一位中国现代戏剧批评的代表人物，大家会选谁呢？

二

我估计一般人平时对这个问题是不太会注意的，人们不像熟悉剧作家和戏剧作品那样容易脱口而出，因为戏剧批评不仅需要一定的专业知识，而且与戏剧创作相比，显得比较隐性，涉及一些隐藏在创作、评论背后的观念性的存在。但从戏剧艺术探索的自觉程度上来讲，戏剧批评代表了一个时代戏剧艺术的认知水准，没有戏剧批评的概括、提炼，就谈不上戏剧艺术的自觉。对照曹禺的戏剧创作，我想我们应该关注一下戏剧批评和戏剧评论，关注那些出类拔萃的戏剧批评家的工作，我觉得我们上戏的创建人之一——李健吾先生，应该是当之无愧的中国戏剧评论家的优秀代表。

当然，给予李健吾先生这样评价的，不是我的发明，李健吾先生的同时代人——著名戏剧家夏衍先生很早就曾说过类似的评价，建议大家去阅读一下夏衍先生的《忆健吾》，非常感人的一篇好文章。最近几年，陆续有一些文章在谈这个问题，认为李健吾先生是中国现当代文学史上一位被忽略的大师级人物。因为他在文艺领域很多方面都有很高的建树。小说创作上，他十多岁时就开始发表小说，1935年鲁迅先生主编《中国新文学大系·小说二集》，就收录了李健吾18岁时创作的短篇小说《终条山的传说》，并在导言中称颂小说"是绚烂了"；大学时代，李健吾创作长篇小说《心病》，采用意识流的手法，受到他老师朱自清的好评，被推荐给上海的《妇女杂志》连载。他还出版了小说集《一个兵和他的老婆》。外国文学研究方面，他二十多岁完成

的《福楼拜评传》，被视为20世纪最出色的中国学者撰写的外国作家研究专著。1934年1月，其中的章节"包法利夫人"在《文学季刊》创刊号发表，在北平学术圈引起轰动，林徽因给他写信，邀请他参加她家的文人聚会，由此李健吾进入京派文人的圈子，结识了沈从文、萧乾等一大批朋友。1935年春郑振铎邀请他到暨南大学担任外文系教授，这一年李健吾29岁。他的外国作家作品翻译堪称一流，像他翻译的福楼拜的长篇小说《包法利夫人》，被视为最好的中译本。他的散文创作，像《雨中登泰山》等被当作作文范文，入选中学语文教材。而他风头最健的，是以"刘西渭"为笔名发表的一系列文艺评论，后来收入《咀华集》《咀华二集》出版，成为中国现代文学批评史上的经典作品。早在30年代，李健吾与朱光潜、梁实秋一起，被视为"京派"批评的三大代表人物。在戏剧领域，李健吾很早成名。14岁时，扮演陈大悲的《幽兰女士》引起轰动；后又在熊佛西创作的话剧《这是谁之罪》中扮演女主角而大获成功，当时熊佛西先生还在燕京大学读书，他非常感谢李健吾，认为是李健吾的出色表演挽救了这个剧。1921年下半年，15岁的李健吾以总分第一的优异成绩考入北师大附中就读，与同学塞先艾和朱大彤成立新文学社曦社，创办期刊《爝火》，茅盾先生在1935年主编《中国新文学大系·小说一集·导言》中提及这一新文学社团。同年，陈大悲到北京组织实验剧社，邀李健吾作为发起人。1924年6月11日，王统照主编的《晨报副刊·文学旬刊》发表了李健吾的第一个剧作——独幕剧《工人》。换句话说，早在中小学时期，李健吾就表现出在戏剧表演和戏剧创作方面的才能，为他今后在文艺事业上的发展奠定了良好的基础。1925年夏，18岁的李健吾自北师大附中毕业，考入清华大学国文系，老师有朱自清等（朱自清1925年8月到清华任职）。李健吾在清华学习时，是学生文艺社团中的活

跃分子，一入校就参加清华戏剧社，后任社长；他创作热情高，不仅在《清华周刊》《清华文艺》《文学月刊》等校内刊物上发表文章，而且还在社会上的一些颇具影响的新文学刊物——像鲁迅、周作人编的《语丝》、王统照编的《晨报副刊·文学旬刊》、徐志摩编的《北平晨报》副刊等处发表小说、散文、诗歌、戏剧、剧评、翻译等，吸引了周作人等名家的注意，王统照、朱自清、王文显等也成为他亦师亦友的知己朋友。因为过于勤奋，大学一年级后，也就是1926年，李健吾因患肋膜炎和肺部炎症，休学一年。1927年秋，在朱自清先生的建议下，转到西洋文学系（1928年后改名为外文系）二年级就读。在外文系他受到系主任王文显教授的青睐，师生之间的友谊维持了终生。王文显先生是留美学生，在美国时随戏剧名家贝克（G.P. Baker）学习编剧，创作有多部英文剧本。李健吾不仅听了王文显先生的《莎士比亚》课、必修的希腊戏剧课和戏剧概要课，而且在老师的指导下对西方戏剧理论和舞美等剧场艺术有较多的了解。1935年3月11日，李健吾翻译并执导的王文显的剧作《委曲求全》在北平协和礼堂演出，轰动北平，平津地区的各大报刊，像《大公报》《京报》《北平晨报》《世界日报》《益世报》等，纷纷予以赞誉。这些成绩都是清华当时浓郁的戏剧教育氛围给予李健吾的积极影响，而且，不仅仅是对李健吾一个人，在李健吾的师兄师弟师妹中后来也产生了一批重量级的戏剧创作人才，如洪深、余上沅、陈铨、张俊祥、曹禺（万家宝）、陈麟瑞（石华父）、杨绛等，这说明李健吾后来能够在戏剧创作和戏剧批评上屡有建树，与清华大学的教育环境的确有关。像他在清华就读时创作的独幕剧《进京》和历史剧《囚犯之家》，很受欢迎，激发了他的戏剧创作热情。1933年他花了6天时间创作的喜剧《这不过是春天》，与曹禺的《雷雨》一起发表于1934年7月的《文学季刊》第一卷第三期上，而且

发表顺序还排在《雷雨》之前。这或许代表编辑部的看法，当时主要是郑振铎、巴金和靳以具体在编辑，李健吾是编委之一。这部话剧在三四十年代经常上演，受到观众的欢迎。上戏的前身——上海市立实验戏剧学校1947年演过这一剧目。时隔七十多年，我们上戏导演系今年重新将《这不过是春天》搬上舞台，我感到特别高兴。李健吾先生一生创作的剧本多达数十种，翻译的剧作也有数十种，尤其是他将法国戏剧家莫里哀的剧作，差不多全翻译过来了。莫里哀全部剧作大概有33部，李健吾翻译了27部，真正是名副其实的莫里哀专家。柯灵在李健吾晚年编选的《李健吾剧作选》的前言中说："在现代中国戏剧和文学的仓库里，迄今为止，健吾所耕耘收割的份额，已经足够我们向他虔心道谢了。"他"创作多幕剧十二种，独幕剧十一种，改编多幕剧十三种，独幕剧一种；加上大量的翻译剧本，其中包括莫里哀、雨果、托尔斯泰、契诃夫、屠格涅夫、高尔基、罗曼·罗兰的剧本，总计约在八十至九十种之间，这无疑是个不容忽视的数字"。李健吾的戏剧批评也是影响很大，从上世纪二三十年代一直到80年代病逝，五十多年时间里，他几乎没有中断过戏剧批评。收入他晚年编选的《戏剧新天》和《李健吾戏剧评论选》中的戏剧评论，是较有代表性的。别的不说，在戏剧评论上，几乎没有一位评论家能够像他那样在第一时间对像曹禺的《雷雨》《日出》《家》、夏衍的《上海屋檐下》《法西斯细菌》和老舍的《茶馆》给予全面评价，提出肯定意见和批评建议，而且多少年后他的这些评价和批评意见还能够引发大家的思考，这是非常不容易的。还有就是1945年抗战胜利后，李健吾与黄佐临先生一起商议，创办上海实验剧校，也就是上海戏剧学院的前身，这是了不起的创举。上海这么大的现代都市，在抗战结束后，应该有一所专门培育戏剧人才的戏剧学校，以推进和提高中国的戏剧水平。李健吾、黄佐临先生意识到戏剧教育的伟

大意义和深远影响，推举顾仲彝先生担任首任校长。这是李健吾、黄佐临、顾仲彝先生留给上海戏剧学院的"戏剧种子"。相关的材料，大家可以看李健吾先生为纪念上戏建院三十周年而写的文章——《实验剧校的诞生》，收录于《上海戏剧学院三十年（建校三十七周年）》特刊上。也可以看看上戏老教授魏照风回忆李健吾先生的纪念文章《怀念李健吾同志》和《〈委曲求全〉的演出》。魏照风教授30年代就与李健吾一起参加戏剧活动，1951年到上戏工作，曾担任过戏文系领导，李健吾是上戏第一任戏文系主任，他们俩的交往比较多，相互了解。1953年李健吾离开上戏调任北京后，魏照风教授与李健吾还保持着联系。另外，大家有兴趣也可以看看巴金晚年的《随想录》中关于李健吾的三篇文章，写得非常感人。如果大家对李健吾先生不熟悉不了解的话，可以看看李健吾的传记，像韩石山先生撰写的《李健吾传》，人民文学出版社出版；李健吾女儿李维音编著的《李健吾年谱》，北岳文艺出版社出版。

 我们再回到前面的话题，为什么要强调李健吾先生的戏剧批评和评论的重要性呢？因为从文学史角度看，李健吾先生尽管建树很多，但文学批评的声名最响，影响也最大，是中国现代文学批评当之无愧的标志性人物，一般都把他的文学批评视为印象式批评，与其他的文学批评形成鲜明对照。其次，是有一段时间，人们似乎淡忘了李健吾的贡献，像上世纪80年代开始由全国二十多所高校组织研究人员编选的大型资料丛书"中国当代文学研究资料丛书"，收录了二百多位作家，有《曹禺研究专集》（上、下册），却没有李健吾的研究资料，也没有他的师弟师妹钱钟书、杨绛的研究资料，这不能不说是一个很大的疏忽。或许，选定这个书目时，李健吾、钱钟书、杨绛等还在世。不过那时曹禺先生也还在世，更何况，李健吾是曹禺的师兄，钱钟书是曹禺的同班同学，他们的文学成就并不弱，但就是没有被丛书编委

会所重视。这种疏忽，随着时间的推移，越来越显得突出。另外，我们从戏剧评论、戏剧批评的角度看，尽管像洪深、欧阳予倩、焦菊隐、黄佐临等，都在戏剧评论和批评上有过贡献，但与李健吾的文艺批评家的当行本色相比，其他的几位更显现出在戏剧实践，尤其是戏剧表导演方面的影响力和推进作用上。李健吾先生从上世纪20年代起，就致力于戏剧评论，一直到80年代生命结束，整个一生都与戏剧以及戏剧评论相伴。尤其是他对于中国话剧领域的标志性人物的代表性作品，都有过极其精辟的见解，对中国戏剧批评理论起到坚实的推进作用。所以，论戏剧创作，可能李健吾不及曹禺、夏衍、老舍等20世纪中国最优秀的剧作家，论对表导演艺术的影响，他也不及焦菊隐和黄佐临，但就戏剧批评而言，在具有建设性见解的戏剧批评理论和系统建设方面，恐怕李健吾是名副其实的顶尖批评家。所以，夏衍先生评价李健吾的评论是真正的"科班出身"。

我提出这个话题来，可能熟悉戏剧批评史的老师和同学会觉得有点道理——唉，我们怎么会没有想到李健吾先生的戏剧批评呢？当然，也有可能不同意我的看法。我建议大家可以参考厦门大学周宁教授主编的《20世纪中国戏剧理论批评史》，这是由山东教育出版社出版的三卷本，内容很丰富，线索梳理得比较清楚。我希望通过李健吾先生的戏剧批评，引发大家思考一下戏剧批评问题，以及戏剧批评对创作的影响。因为有些上戏的老师告诉我，戏剧评论最没有意思，什么人都能写。任何一个戏演完，叫几个人，写上几句，报上发一下，就是戏剧评论了；有时一些剧组自己跑到前台来吆喝，写文章吹嘘自己的戏如何如何创新，有多少多少新的探索，但真的到剧场一看戏，全不是么回事。这样的评论大家看多了，对评论也慢慢不当回事了，但久而久之，戏剧评论长期维持在这样一种低水准状态，也就形成了一

种不良循环。好像提出一点批评意见，那就是评论者与谁过不去，甚至连曹禺这样的大师，到了晚年看某些演出，面对媒体也只能违心地说："好极了，好极了！"这样低水平的戏剧评论和批评，当然留不下来。今天如果我们回过头去问：有什么好的戏剧作品吗？人们在剧本和表演方面或许还能说上几部；问及戏剧研究，也还有一些扎实的专题性的论著；但问及戏剧评论和戏剧批评，真没有什么可以拿来和戏剧创作、戏剧研究相媲美的优秀成果。别的不说，单单是戏剧评论的名家名篇到底有哪些，估计今天在座的很难列数出来。这是今天中国戏剧批评的现状。如果我们将眼光拓展开去，对照一下中国当代文学领域，我们几乎不假思索就可以说，当代中国文学的繁荣，尤其是当代小说的发展，与当代文学批评、文学评论几乎是齐头并进的。批评家的深厚功底和文学声誉，在文学领域一点都不比创作弱。那么，我们再回过头来看当代戏剧评论，这种薄弱就显而易见了。是不是戏剧不需要专业的批评，只要主创人员自己来评论，或相互评论一下就够了呢？估计没有人会这么认为。像我们大家都熟悉的斯坦尼斯拉夫斯基的《我的艺术生活》、丹钦科的回忆录《文艺·戏剧·生活》，都有相当篇幅谈戏剧批评对他们创作、演出的影响。西方戏剧史上，像莱辛的《汉堡剧评》是戏剧批评的经典作品，我们戏剧学院至今还要读这本书。这说明戏剧评论、戏剧批评是重要的，懂专业的人都知道不能忽略剧评。至于中国现代以来的戏剧批评，也有像李健吾评《雷雨》《日出》《家》《上海屋檐下》《茶馆》这样的精辟力作。但为什么到了今天，我们的戏剧批评就没有了像李健吾那样的戏剧批评了呢？当下戏剧批评弱化的结果是什么呢？是没有了戏剧创作的经典作品。李健吾这样的戏剧批评没有了，曹禺的《雷雨》《日出》《家》这样的经典作品在今天也没有了，这两者之间几乎是同构的。优秀的戏剧创作背

后总有一套充满探索活力的戏剧批评理念支撑着；戏剧创作停滞的背后，不全是生活经验的匮乏，而是面对生活，没有能力提炼出别开生面有价值的思想和坚定有力的新颖的艺术表达形式。我甚至愿意说，有新意的剧作各有各的新意，而缺乏新意的剧作都有相似的情形，这就是没有批评理念提供坚实的思想基础。戏剧批评就像是钢筋铁骨，让戏剧创作经验凝固成坚硬的思想，像纪念碑那样能够竖得起来，以此造就戏剧艺术的辉煌大厦。单单靠生活经验和舞台经验，有时可以将某一些东西演绎得生动活泼、形象逼真，但对于戏剧艺术整体而言，没有批评思考，没有抽象的思想提炼，就不可能有真正意义上的创新突破。包括戏剧在内的各种艺术，都带有观念的特征。没有这种观念的抽象和支撑，艺术总是行之不远的。当然，还有一个观念的延续和更迭问题。艺术创新，在艺术史上是通过新观念的形成来不断开辟前进的道路，"新文化运动"是最为典型的，大家如果读洪深先生为《中国新文学大系·戏剧集》所写的长达近十万字的导言，就会注意到文章很大篇幅是在谈社会变动所带来的新经验以及思想观念的变化，然后是叙述这些新观念带动了戏剧创作的普遍变革。还有就是上世纪80年代的"戏剧观"讨论，它造就了当代中国戏剧史上的"黄金十年"。观念一变，戏好像就活起来了，能量也释放出来。从这一意义上，我们可能比较看得清戏剧批评的作用，但也不一定所有人都看得清楚。所以，我们再回到李健吾的戏剧批评上来讨论戏剧批评的特点和影响问题。

三

我想还是将李健吾与曹禺对照着说，这样特征会比较明显些。我们不妨从他们的家庭背景、教育情况、事业成长等说起。

李健吾与曹禺的家庭背景有点相似，父亲都是做官的。李健吾1906年8月生，原籍山西运城，父亲李岐山是同盟会老会员，共和元年担任山西第一混成旅旅长。1915年袁世凯称帝时，与杨虎城一起起兵反对。1919年李健吾13岁时，父亲被陕西军阀陈树藩谋害。李健吾是在北京长大，在那里接受中小学教育和大学教育。曹禺是1910年9月生，原籍湖北潜江，父亲万德尊是日本陆军学校的士官生，与阎锡山等是同学，民国时期曾任黎元洪秘书，担任过宣化镇守使，后赋闲在家。曹禺10岁时，生母病逝，父亲续弦，继母将曹禺抚养成人。曹禺从小在天津长大，在那里接受中小学教育，而后考到清华大学接受高等教育。李健吾比曹禺大5岁。他们俩在不少地方有相似之处。第一，他们的家庭遭遇有一点相似，都有官场背景，而且未成年时父亲或母亲有一方亡故。少年失怙或失恃对他们的心理成长和情感世界都有非常强烈的影响。李健吾在北京上小学时，参加演出，被他父亲的部下看到了，跑到他家予以阻止，少爷怎么可以与这些演戏的混在一起呢？父亲的部下这么爱护自己，这是父亲的亲情实实在在地被少年李健吾感受到。他后来在很多作品中都写到这种父爱，如他清华时期创作的历史剧《囚犯之家》，写父女遭陷害，被关进囚牢，那种感觉就是由父亲的遭遇而来的，他在剧作后记中有文字说明。曹禺6岁时知道自己的母亲不是生母时，受到极大的震动。所以，他反复说自己对女性始终充满同情，尤其见不得女人的眼泪。从小失去父或母，对他们的认知和性格有很大影响，也促成他们对周围世界的感知与一般家庭的少年有所不同，显得早慧早熟。所以，当李健吾十多岁时就创作出小说、多幕剧，曹禺24岁写出《雷雨》时，人们为他们这种少年老成、敏锐而深刻的观察力而感到惊诧时，不妨联系到他们这种特殊的情感遭遇和认知成长过程，或许理解上就会明朗些。第二，他们接受

到的教育在当时应该算是非常好的，都是开放的现代教育，而且，都遇到了非常好的老师。李健吾在北师大附小、附中学习，1925年9月进入清华大学读本科，1930年夏毕业留校，1931年赴法留学，一路过来，可以说非常幸运，非常顺利；非常勤奋，也非常优秀。李健吾在北师大附中时，是学生会主席；在清华读书时，也是出类拔萃的学生，深得朱自清、王文显老师的信任和赏识。曹禺最初是读私塾，进英文学馆，后在天津南开中学就读，毕业后在南开大学学习两年，因不喜欢政治学专业，1930年夏转而报考清华，于9月直接升入清华西洋文学系二年级就读。在南开时，曹禺为老师张彭春教授赏识，不断引导他进入戏剧创作、表演领域。曹禺喜爱的英文版《易卜生全集》，就是张彭春赠送他的。第三，他们大学都在清华西洋文学系学习，系主任是曾在美国学习戏剧编剧的王文显教授，这种师风影响了李健吾、曹禺，也影响到后来的张俊祥、杨绛等。李健吾和曹禺先后担任过清华学生社团戏剧社社长。李健吾是1928年，曹禺是1930年。这是他们戏剧才能的显现阶段，对他们后来的事业发展，有着历练作用。第四，他们大学时代都有出色的表现，尤其是李健吾表现得非常抢眼。1926年，20岁的他就由王统照介绍，加入新文学社团——文学研究会；1926年到1927年上半年他患重病休学养病一年，1927年秋，转到西洋文学系，随二年级学生继续学业。当年，他与国文系老师朱自清教授合译的布拉德雷的论文《为诗而诗》在上海的期刊《一般》发表；1928年10月24日，《大公报·戏剧》开始连载李健吾的长篇评论《关于中国戏剧》；1928年底，又完成了长篇小说《心病》，1931年经朱自清推荐，在上海的《妇女杂志》连载，朱自清先生还给他写了评论；1929年6月，他的小说集《一个兵和他的老婆》出版。李健吾在大学期间，已经在社会上发表了不少小说、散文、诗歌、独

幕剧、翻译和剧评,在国内新文学文坛打下很好的基础。中文系老师朱自清,西洋文学系老师王文显和教法国文学的外籍教师温德等,都非常欣赏、提携这个学生,认为是难得的可造之才。1930年6月,李健吾以优异的成绩从大学毕业,王文显教授选定他留校,担任系主任助理。而曹禺在大学期间,尽管没有像李健吾那样全面开花,才情洋溢,但他在清华戏剧社的活跃程度是全校公认的,他南开时的老师张彭春教授始终关爱着他,曹禺与社会上的文学青年巴金、靳以等也有交往。李健吾在《忆西谛》中提到1933年在筹办《文学季刊》时,偶尔在巴金他们的住处"三座门"遇见过曹禺。毫无疑问,李健吾和曹禺都是清华西洋文学系的骄傲。但相比之下,他们又各有自己的优势和特点。从李健吾的表现看,第一,非常勤奋。目前我们能够看到的《李健吾文集》有十一卷,《李健吾译文集》有十四卷,这两项加起来二十五卷,现在陆陆续续还有一些散落在旧期刊上的文章被发现,他晚年的一部手稿《法兰西十七世纪古典主义文艺理论》还没有出版。估计总字数有上千万字。《曹禺全集》由中国艺术研究院的田本相教授主编,花山文艺出版社出版,一共七卷。第二,李健吾在创作、研究、批评和翻译等诸多方面都有很高的建树,但基本面还是翻译、文学批评和文学研究,比较偏向于学术。像他的《福楼拜评传》二十多岁就完成了,1934年其中的一章"包法利夫人"在《文学季刊》创刊号发表,引起北平学术界轰动,郑振铎很可能就是在这一时期发现了李健吾的研究才能,非常赏识,1935年春,郑振铎担任上海暨南大学文学院院长后,立刻就聘请李健吾担任教授,这一年李健吾29岁。在《福楼拜评传》出版后,李健吾系统地开展文学批评,在《大公报》上用"刘西渭"的笔名发表评论,名震一时,文章后来收入《咀华集》《咀华二集》。尽管文学批评直接面对作家作品的评价,但李健吾的批

评与一般的作家作品论还是有所不同,他比较偏向于借作家作品来阐发他所接受到的西方文艺理论,彰显批评本体的价值,而不是抬或贬某位作家作品。因此,他的批评立意高,理论性强,有系统性。这种特色也延续到他的戏剧批评。他觉得戏剧批评不是捧某位演员或某出戏,如果这样的话,就跟传统的戏迷捧角儿没什么区别了。他借用西方的名言,强调批评是灵魂在杰作中冒险,通过文艺批评,要体现批评主体的价值和发现。如果文学批评是跟在陈规旧习后面吹吹拍拍,抬轿子,吹喇叭,那就不是文学批评了。所以,评论不只是评对象,也是评评论家自己。我们读《咀华集》中,李健吾对曹禺《雷雨》的批评以及对巴金《爱情三部曲》的批评,都体现出他鲜明的批评个性和敏锐的鉴别眼光,直至今天,他的这种批评风范仍然是值得文艺批评学习的。第三,李健吾一生都没有离开过戏剧,戏剧是他的人生事业的底色,他从参与演出,到自己动手编剧,到评论,再到筹办戏剧学校、参与教学,有理论有实践,可以说是深度参与了中国现代戏剧的发展。但从他的戏剧工作特色来说,他的眼光和识见较之一般的戏剧从业者要开阔,尤其是他的戏剧批评,很少有戏剧方面的评论家能够达到他的水平。他对曹禺的评价,至今都会被研究者提到。他对曹禺的《雷雨》《日出》《家》都有评价,特别是对《雷雨》的评价,有时被一些人认为评价不够高,与《雷雨》后来在中国话剧领域的地位似乎不相匹配。但事实上,我们如果细细体味其中的观点以及侧重内容,就不能不佩服李健吾在29岁时的这种识见和鉴别力。并不是所有人都能够在第一时间清晰地指出某部作品的内在思想来源和表现重点的。李健吾作为清华外文系的优秀毕业生,与曹禺接受同样老师的教育、指导,自然对一些文学资源的来路和表现样式,较之一般读者要清楚。李健吾的学识是非常渊博的,看书很多,尤其是外文书,连钱

钟书都对他有赞词。现在回过头去看，李健吾对《雷雨》的评论，可以说是曹禺研究中最值得参考的意见，研究者基本上都认同曹禺《雷雨》是接受了西方戏剧的影响、启发，在人物关系上，体现出某种命运和宗教抽象观念的影响痕迹。甚至连曹禺自己也不否认这种说法的合理性。只是曹禺站在创作者的角度，提醒大家在接受前面所述的观点的同时，也应该注意一个事实：并不是所有接受了这些影响的人，都能够写得出《雷雨》这样的剧本。曹禺的提醒是对的，思想影响并不能代替创作本身，但也不能因此就否认思想影响的存在痕迹和启发作用。曹禺是公认的剧作家中看书最多的人之一（不知道是不是大学时，受同学钱钟书的影响，钱钟书被同学视为读书最多的），在他晚年的访谈录中，还一直在强调从事戏剧工作的人，一定要不断提高自己的文化水平，养成多看书的习惯。看书学习就是接受思想影响的过程。曹禺特别谈到读契诃夫的戏剧作品之后，对自己的思想启发。《雷雨》之后，他感到不满足那种带有传奇性的戏剧冲突剧，希望能够有所拓展，而契诃夫的戏剧，正是他苦苦思考许久，一直想要寻找的那种戏剧表达样式。他的《北京人》走的就是契诃夫戏剧的路子，痕迹也是看得出来的。所以，从揭示思想影响痕迹这一路来展开批评，李健吾的评论也没有错。这或许是创作者和批评家站在不同的角度，彰显不同的主体立场和价值意义的结果罢了。如果李健吾对《雷雨》的批评，还不能让一些人深刻体会到文学批评的特征特点的话，那么，李健吾对巴金"爱情三部曲"的批评，由此而引发的两个人之间的论争，在外人看来似乎有点情感上的意气之争，但事实上，这种论争是站在彼此的职业立场上，在思想方面的一种交锋、撞击。交锋时的情绪激动是可以想见的，李健吾的评论非常犀利，巴金的回击也带有情绪，但事后两人之间的交往始终是友好的，李健吾的《咀华

集》是巴金帮助出版的；而巴金在"文革"最艰苦的时期，李健吾让女儿出差上海时，去看望巴金，并给予200元的接济，200元在当时不是一笔小数目。李健吾病逝，巴金闻讯异常悲痛，他在病床上完成的《随想录》中，有三篇短文纪念这位老友，称颂他有一颗"金子般的心"。列举这些材料，是想强调真正的文艺批评，是有思想深度和烈度的碰撞，是相互间的激励和启发，而不是随意贬损别人，比拼谁高谁低，这是非常无聊的伎俩。李健吾晚年在《丁西林和他的剧作》一文中，曾谈及自己对丁西林剧作的批评，或许可以让我们见识真正的批评家的风骨和剧作家的风采："出于对丁西林先生的尊敬，我的文章是不揣冒昧地直言了几句不客气的话，因为最不尊敬莫过于撒谎，而丁西林先生最不喜欢口是心非的读者。"所以，李健吾对曹禺作品的批评和曹禺站在剧作家立场上的坦陈，都是再正常不过的思想交流。第四，李健吾与曹禺相比，有出国留学的经历，曹禺只是在上世纪40年代应邀到美国短期讲学。留学法国的三年经历，对李健吾而言足以享用终生，不仅让他置身于欧洲文化的环境当中，亲身感受了另一种文化现实，同时让他对于欧洲文学和戏剧，尤其是法国文学和戏剧，有了自己的直观感受和独立判断。李健吾的批评集《咀华集》《咀华二集》中，几乎将法国最著名的批评家的理论观点都援引过，这可以见出他对法国理论家的关注和熟悉程度。他喜欢20世纪法国大批评家布雷地耶的一句话——读一本书要能够想到所有的书。李健吾一生翻译了许多外国的作家作品，但最集中的是法国小说家福楼拜的小说和法国戏剧家莫里哀的戏剧。这代表了李健吾翻译的精华和水准。对他这两方面的选择和取得的成就，外国文学翻译领域都有很高的评价。他晚年告诉他的研究生郭宏安，法国批评家古尔蒙的告诫，让他印象深刻，这句话是："一个忠实的人，用全副力

量，把他独有的印象形成条例。"李健吾就是希望摆脱印象、感性的浅层接受，努力将自己对艺术的领会，上升到一种范式、条例的理论状态。从文学批评角度来考察他的这一经历，曾有文章提到在法国研究福楼拜，是李健吾文学批评的真正开端，他不仅阅读、搜集了大量的材料，同时对这些材料需要鉴别、评价，从研究方法上获得了某种自觉，进而形成了一种偏向于学术的理论思考习惯和提升创作经验的批评能力。正是有了《福楼拜评传》这样扎实的研究做基础，回国后他开始了职业批评生涯，在《大公报》文艺副刊发表系列评论，出版批评集《咀华集》《咀华二集》。在这一过程中，他的戏剧批评和评论也相继展开，像对曹禺、夏衍的剧作，第一时间都有评论。1953年李健吾调离上海戏剧学院，到北京大学文学研究所工作，研究所后划归中国社科院，他随之成为中国社科院文学研究所研究员；1964年他转到外国文学研究所，与他的师弟师妹钱钟书、杨绛夫妇一起，从事外国文学研究，但他对戏剧的关注和评论，始终没有中断，他的两本戏剧评论集《戏剧新天》和《李健吾戏剧评论选》，都是在晚年编订出版的。所以，就对戏剧和戏剧批评的综合影响而言，在20世纪的中国，很少有人能像李健吾那样年少成名、终生致力于戏剧创作和戏剧评论。

四

文艺批评需要很高的艺术修养和鉴别能力，但文艺批评对于文艺创作的影响，有时各方面的反映是不一致的。有的作家、艺术家认为有价值、有启发；有的则认为不需要，没有用；还有的认为无聊，没什么意思。但客观地说，文学批评和评论的影响在世界范围内是客观

存在的，各种艺术门类的批评史的存在就是一个不争的事实。历史上一些大批评家的地位和社会影响，一点也不比作家弱。同样的情况在戏剧批评领域也存在。以曹禺为例，他对真正有影响的文艺评论始终是关注的，但有时表现出来的态度比较复杂。就以李健吾对他的批评为例吧，曹禺从来没有明确说过李健吾对《雷雨》的批评如何如何，但对这位学长在《雷雨》发表后第一时间做出的评价，肯定是知道的。李健吾发表《雷雨》剧评时，《雷雨》已经开始走红，故李健吾有"甚嚣尘上"之说。或许是同为年轻人的关系，或许是李健吾对《雷雨》的评价有所保留的原因（这也是巴金、靳以共同的看法），曹禺对李健吾对《雷雨》的批评意见，大概并不完全认同。诸位可以去看看韩石山先生撰写的《李健吾传》的第五章"北平时期"中的"艺术良心"那一段。韩先生是将李健吾的评论文章和曹禺的《我如何写〈雷雨〉》对照阅读，由此产生联想，认为曹禺对李健吾的评论不满意。但从曹禺的角度来考虑，是不是真的那么计较李健吾的评论，我以为不一定，因为当时《雷雨》风头正盛，他无暇顾及这些，更何况《大公报》在此之前发表过白梅的《〈雷雨〉批判——演员多半不合身分，剧本冗长待改编》，持的是否定态度。相比之下，李健吾肯定《雷雨》是"一出动人的戏，一部具有伟大性的长剧"，曹禺通过这样的文字，应该看出李健吾并没有否定《雷雨》的独创价值。但曹禺未必赞同李健吾的分析方法。因为曹禺曾说自己在清华时，不太喜欢王文显教授的分析戏剧的方法，即照章逐句，一段一段下来。这种过于理性的分析方法，是学术的、批评的，而不是创作的状态。所以，曹禺会在《雷雨》"序"中很认真地说："我很钦服，有许多人肯费了时间和精力，使用了说不尽的语言来替我剧本下注脚；在国内这次公演之后更时常地有人论断我是易卜生的信徒，或者臆测剧中某些部分是承袭了Euripides的

Hippolytus[1]或Racine的Phèdre[2]的灵感。认真讲，这多少对我是个惊讶。我是我自己——一个渺小的自己：我不能窥探这些大师的艰深，犹如黑夜的甲虫想象不来白昼的明朗。在过去的十几年，固然也读过几本戏，演过几次戏，但尽管我用了力量来思索，我追忆不出哪一点是在故意模拟谁。也许在所谓'潜意识'的下层，我自己骗了自己：我是一个忘恩的仆隶，一缕一缕地抽取主人家的金线，织成了自己丑陋的衣服，而否认这褪了色（因为到了我的手里）的金丝也还是主人家的。其实偷人家一点故事，几段穿插，并不寒碜。同一件传述，经过古今多少大手笔的揉搓塑抹，演为种种诗歌、戏剧、小说、传奇，也很有些显著的先例。然而如若我能绷起脸，冷生生地分析自己的作品（固然作者的偏爱总不容他这样做），我会再说，我想不出执笔的时候我是追念着哪些作品而写下《雷雨》，虽然明明晓得能描摹出来这几位大师的遒劲和瑰丽，哪怕是一抹、一点或一勾呢，会是我无上的光彩。"曹禺晚年在回答研究者田本相问题时曾说："有人说我是'抄'外国人的东西，如果我'抄'人家的，没有自己的创造，外国的好戏那么多，何必演我这个'二道贩子'的戏。以我个人，还有田汉、夏衍、洪深，还有祖光，我们这些人来看，如果我们自身没有比较深厚的民族文学和艺术传统的熏陶，我们是啃不动话剧这块'洋骨头'的。"（《曹禺访谈录》第175页）我觉得曹禺这段话讲得非常朴实，也很实在，体现了他思想境界，也体现了他看待问题的视野是非常开阔的。

事实上，从1935年下半年起，李健吾在上海暨南大学担任外文系专职教授，教学和学术方面的工作花费了他不少时间和精力，更

1 古希腊三大悲剧家之一欧里庇德斯的作品《希波吕托斯》。
2 法国17世纪古典主义悲剧作家拉辛的作品《费德尔》。

何况他沉浸在"京派"文学的世界里,在沈从文主持的天津《大公报》文艺副刊上,以"刘西渭"的名字,连篇累牍地发表评论。上海当时左翼的影响巨大,李健吾在《忆西谛》的文章中说,好友巴金提醒他,沪上有些人说李健吾是京派,很不满意,要他小心些。但反观李健吾这时的批评观点,高举的旗子是"人性",动不动就拿人性的尺度来衡量作品的表现力。这个人性的尺度不少人认为比较抽象,但与沪上文坛当时流行的"阶级"论和戏剧领域倡导的"普罗列塔利亚戏剧"倒是可以互文的。鲁迅等对以"京派"为代表的"人性"论有尖锐的批评,尤其是对"京派"的两位批评家梁实秋和朱光潜的"人性"论,鲁迅先生发表多篇文章予以尖锐的批评,但对于李健吾,鲁迅先生怀有好感,他主编的《中国新文学大系·小说二集》中收有李健吾中学时代发表的短篇小说《终条山的传说》,并在导言中称赞该小说"是绚烂了,虽在十年以后的今日,还可以看见那藏在用口碑织就的华服里面的身体和灵魂"。李健吾同样对鲁迅先生怀有敬意。鲁迅逝世后,1938年筹备出版《鲁迅全集》,因缺乏经费,郑振铎向他借款,他捐款赞助50元,又向朋友借款50元全部捐出,以示支持。1938年12月他又在《星岛日报·星座》上发表《关于鲁迅》,后收入1942年出版的《咀华二集》中,以他自己的方式从几个方面总结鲁迅的文学成就,表达对鲁迅先生的敬意。这当然与李健吾结交的郑振铎、巴金等朋友的不断帮助、督促有关。李健吾是一个热情、爱帮助人的人,像他抗战时期对丁小师弟小师妹钱钟书杨绛夫妇的帮助、提携,详细情况,大家可以读一下2016年9月23日《光明日报》上的文章——《钱钟书杨绛夫妇与李健吾的文学渊源》(蒋国勤撰文)。李健吾当时交往比较多的是像郑振铎、林徽因、朱自清、王统照、巴金、靳以、周作人(因为他的内弟尤炳圻是周作人的学生)、沈从文、

钱钟书、杨绛、黄佐临、柯灵、于伶等教授学者、文坛艺坛名流，再加上他书生气比较足，一般的意见和批评，估计也不太会在意。在《咀华二集》的"跋"中，李健吾谈到批评家的工作，他认为批评家应该"不计较别人的毁誉，他关切的是不言则已，言必有物"。而李健吾自己的批评，从不隐晦自己的观点和看法，并且，总是言之有物。所以，不存在一些人想象的李健吾故意批评曹禺几句，曹禺则旁敲侧击回应一下，李健吾再写文章含沙射影嘲讽一下的情况。如果长久陷在这样复杂的人事关系中乐此不疲，就不会有李健吾和曹禺他们后来的事业成就了。事实上，李健吾对曹禺的戏剧创作始终是关注的并抱有善意，把它当作自己思考戏剧问题的一个很好的观察对象。1947年曹禺导演第一部电影《艳阳天》时，一定要李健吾扮演其中的某一角色，李健吾也欣然相助。尽管两人因为职业关系，交往的人员不一样，1954年后，李健吾交往的主要是学术圈内的人士，社会上一般人对他的了解可能比较少。曹禺比较多的是与剧团、演员、导演和艺术家打交道，人员比李健吾要杂，但曹禺个人的文化修养和知识水准在演艺圈中是一流的，更何况他的朋友里，也有像巴金、黄佐临这样的朋友不断提醒和帮助他。所以，曹禺也不会对李健吾的批评斤斤计较。更何况曹禺、李健吾共同的朋友巴金等，始终维护着大家的友谊。从《李健吾书信集》《李健吾年谱》《曹禺年谱长编》《巴金年谱》、"沈从文年谱长编"中，我们可以看到各个时期，他们都有往来的记录。对曹禺的《日出》《家》等作品，李健吾也有热情洋溢的评价，甚至在晚年编选戏剧论文集时，特地在序言中谈了他对曹禺戏剧的肯定意见。1939年3月22日，李健吾的剧作《这不过是春天》将在上海公演，在公演前夕，他在《文汇报》发表文章《时当二三月》，在文章中他明确表示："《这不过是春天》是琉璃，《雷雨》却是

璞玉，琉璃的光焰是借来的，而璞玉的明澄是本身的。"这种谦逊的风格，真正体现了李健吾作为戏剧批评家的气度和风采。

<p align="center">五</p>

李健吾的批评识见还表现在他对中国现代戏剧教育的重视上。1945年抗战结束后，他和黄佐临先生一起商议如何创建上海实验剧校。有关这一方面的情况，大家可以看看李健吾先生的文章《实验剧校的诞生》和韩石山先生的著作《李健吾传》，我在这里给大家看一下当时上海教育局局长顾毓琇下达的由李健吾召集黄佐临、顾仲彝筹办上海实验剧校的公文，这是实物材料。上戏这方面保留下来的档案材料几乎没有，李健吾调离上戏后，档案也随之迁到北京，上戏方面几乎没有相关的档案材料，我曾去上戏档案室查询过。因为时间关系，这方面内容我不再详细展开。

1949年后，李健吾先生是上戏第一任戏文系主任，据他（《李健吾自传》）讲，在当时给全校上"剧本分析"课。1953年春，他写信给郑振铎，希望调北京工作；下半年他离开上戏，经郑振铎、何其芳帮助，到新成立的文学研究所做研究员，这个机构起先设在北大，郑振铎任所长，何其芳为副所长，后归中国社科院。这期间他回到上戏讲过一次莫里哀，据说是当时在上戏教学的苏联专家问及中国有没有莫里哀专家，中央戏剧学院院长欧阳予倩推荐李健吾，所以，请他回来在上戏讲了"关于莫里哀的三个喜剧"，据一些回忆材料说，苏联专家给予很高的评价。我问过上戏现在还健在的老先生陈明正教授，他那时是表演系学生，随李健吾先生去安徽蒙城参加过土地改革，也在上戏听他讲过莫里哀戏剧。李健吾先生后半生就一直在社科院文学研

究所工作，因为他熟悉的钱钟书、杨绛等朋友都在外国文学研究所工作，所以，1964年开始，他转到外国文学研究所任研究员。从60年代开始，政治运动不断，李健吾先生不能不低调，"文革"中他下放河南信阳息县的"五七干校"劳动，与他一起下去的杨绛，在文章中有所记录。1972年4月回到北京时，据他女儿李维音说，身体全垮了。但他还是非常努力工作，包括他的两部戏剧评论集，都是在粉碎"四人帮"后完成的。1982年11月24日下午，李健吾先生在家突发心脏病过世，享年76岁。曹禺小李健吾5岁，1949年之后，担任北京人民艺术剧院第一任院长，尽管不参与实际管理事务，但他是新中国戏剧界的领导人，继周扬之后，担任中国文联主席。除"文革"期间靠边站之外，很长时间他是社会知名人士，活跃在社会上，参加各种社会活动，社会影响面肯定较李健吾广。参照之一，是曹禺病逝后的追悼会出席人员名单，大家可以去看一下。如果是李健吾这样一个学者，估计是做不到的。即便是曹禺的同班同学钱钟书，名气那么大，恐怕也做不到，但这不影响到我们对他们的评价，在专业领域，不管是暂时的冷落也好，相互往来稀少也好，他们都在自己的事业上取得了重要成就。曹禺1996年12月13日在京病逝，享年85岁。

李健吾是上戏的创建者之一。曹禺1947年2月从美国讲学回来，在上海短暂居住时，熊佛西校长聘他为上海实验剧校教授，曹禺接受聘书，成为上海实验剧校的教师，所以，李健吾和曹禺都是我们的上戏校友，七十多年过去了，我们上戏得益于这些杰出的艺术家、理论家很多，我想我们今天也以一种感恩之心感谢他们、怀念他们。

讲座就到此，谢谢大家！

2022年4月疫情期间改定于沪西寓所

文艺作品需要"再文学化"

——关于《驴得水》的对谈

丁罗男　郜元宝[*]

丁罗男：《驴得水》是开心麻花出品的第二部根据话剧改编的影片。第一部电影《夏洛特烦恼》市场反响很大，获得了14亿的票房。于是催生了这部《驴得水》。同名舞台剧2012年演出时也有很好的票房。这次原班人马出演了电影，虽然修改了话剧中相对粗俗的部分，但我觉得还是存在不少问题，致命的缺陷没有改掉。

比如，虽然《驴得水》的整个故事发生在乡村学校里，但电影并没有围绕教育问题展开：校园里一个学生也没有出现，老师做的事情也跟教育本身没有多大关系。所以，这部电影既没有讽刺国民党政府教育腐败贪污，也未达到探讨现实教育体制的目的。编导在一些场合也曾提到，他们不是想谈论教育问题。

郜元宝：但是我看电影时，感觉它是一个关于教育的闹剧和悲剧，剧中牵扯到教育经费、教育管理、从业人员、教育理念等问题，可能

[*] 丁罗男，上海戏剧学院教授；郜元宝，复旦大学中文系教授。

是我代入了,会结合我在高校工作的经历去思考这部影片。

丁罗男:这部电影最大的问题在于编剧。"一群品行不端却怀揣教育梦想的大学教师,从大城市来到偏远乡村开办了一所小学校",这是影片开场的设置,那么这群人到底是品行不端到农村来混的呢?还是"怀揣教育梦想"的有志知识分子?这不是矛盾的吗?从情节发展来看,这群人基本上是品行不端的,哪有什么"教育梦想"?电影中几个人物的性格发展逻辑也不很合理。但这两年,这一类型的喜剧电影又特别多,把年轻观众都培养成了同一趣味。包括《泰囧》这一类的商业喜剧电影,我也不是很欣赏。现在,我们的观众笑点太低,他们观影看戏的愿望非常简单,就是满足自己笑一笑的需求。糟糕的是我们有些剧评人、影评人,甚至圈内人也在为这类作品一味地叫好。是商业炒作吗?我不清楚。

郜元宝:虽然是娱乐文化时代,但我们的心理期待还是不一样的,希望电影能承担某一种功能。

在观看电影之前,我看网上有评论说《驴得水》表面是闹剧,骨子里是正剧和悲剧,观众对它的立意是肯定的。所以,从教育的角度来考虑,我会把它放在类似作家刘醒龙的小说《凤凰琴》这样的作品系列里来考虑。但是,看了电影以后,我发现并不是这么一回事。

丁罗男:《驴得水》是一部讽刺喜剧。但缺少果戈理《钦差大臣》那样的深刻性,它讽刺的东西有点浅。更确切地说,它是一部通俗喜剧,接近于闹剧。

戏剧和电影是两种不同的艺术形式,电影会放大戏剧中某些不合理的东西。实际上,《驴得水》的舞台剧比电影还要闹,还要夸张,但戏剧观众可以接受。一旦这种闹进入到电影镜头里,就会造成观众心理上的反感,觉得很不真实。那些挤眉弄眼的夸张表演被镜头放大了,

看上去特别不舒服。又比如，戏的故事发生在一个乡村学校，在话剧舞台上可以对布景作象征化处理，但电影的镜头是直观和写实的，背景非常具体。学校筑在窑洞里，电影的主创团队专门找到一个在山西跟内蒙古交界的穷困山区，还在那儿深入生活了一个月，看来作用并不大。电影的空间应该是开放的，《驴得水》的故事看似发生在一个很大的农村里，但实际上所有的故事空间都是向内的，所有人物的活动都是封闭的。这还是一部戏剧式的电影，环境空间的展现、乡村生活的细节、村民的日常活动等几乎都没有。

但这些都不是这部影片最主要的问题，主要问题在于它的内核。

应该说一开始时的情境设置是吸引人的：乡村学校为了获得更多的教学经费，凭空捏造了一个名叫"驴得水"的英语教师名额报上去。突然，上面要来检查，于是从校长到教师都紧张起来了……编导曾在访谈里说这是别人给他们讲的真实故事，这个"由头"是充满喜剧性的，一个"钦差大臣"式的喜剧情境。上级检查，要露馅了，怎么办？会牵连出一连串的喜剧情节。但是后面的故事发展走岔了，很多情节的枝节都与主线无关，人物之间也没有很好的关联。这就牵涉到一个问题：你到底要讽刺什么？主线不明，分枝缠绕，让观众摸不着头脑。

郜元宝：是的。剧中有很多不符合逻辑的地方，最没有逻辑的是铁匠的转变。这个人物的转变不仅没有逻辑，还使整个结构变得不平衡了。本来，故事矛盾的焦点是怎么把巡视这件事给糊弄过去，到最后却变成了各个角色的转变。铁匠从自己看不清自己到觉醒要追求尊严，最后又报复张一曼，这不合逻辑。他怎么可能以通过侮辱别人的方式来获得自己的尊严？这个觉醒讲不通。

其实，《驴得水》有一定的代表性，从中我们可以剖析出一些东

西，涉及的不仅仅是一个话剧的、电影的问题，文学也是如此。我最近写过一篇小文章叫《小说也要讲逻辑》，这个题目很怪，小说难道不讲逻辑吗？这个逻辑不是形式逻辑，而是中国作家要写中国的生活，要揣摩中国人的人情物理，读者读了入心入理的才叫逻辑。如果这个东西揣摩得不透，按照自己的想象随便写，那就是不讲逻辑。

丁罗男：《驴得水》的问题，也不是这一部电影、这两位编导的问题。现在不少从戏剧学院毕业的学生，还是不懂编剧，文学底子差，不会编故事。在构架整体故事时，他们往往不顾情节的合理性，不会按照每个人物自身的性格与逻辑一步一步去推进。

开始的情境设置与冒领教育经费有关，可是接下来表现的内容却和教育没有密切关系；校长和其他老师放弃了城市生活，跑到一个偏僻得连水资源都十分稀缺的地方，自身素质应该不会太差。可影片不是去表现人性在一定环境下产生的变异，而是一开始便以"人之初，性本恶"的主题来设置情节。他就是要书写人性的恶，这才是他的主旨。当年晚清谴责小说也是写丑恶的，可人家也没有把所有的人都写成恶人。《驴得水》中所有人的内心都是恶的，铁匠一开始是很纯朴的人，但张一曼的一句"你在我眼里就是个畜生"，极大地损伤了他刚刚萌动的真情，把他彻底打垮了，所以他要不顾一切、变本加厉地报复她。

郜元宝：这一段有点乱，根据导演、编剧的说法，是为了表现恶，但在情节中好像就是为了尽快把他打发走，才用激将法讲出这句话来。

丁罗男：戏剧应有规定情景，行动要有最高任务，人物都应有贯穿动作，演员要表演出人物的内心变化。但在这部电影里，导演想让人物变成什么样，人物就可以随时变成什么样。人物的性格是断裂的，前后的转变很突兀，缺少逻辑。人物的前因后果没有诠释，每个人物

都很抽象。他们为什么跑到这里来？以前是什么职业？有什么兴趣爱好？完全无迹可寻。

郜元宝：张一曼有从前。她以前是交际花，幡然悔悟后收拾身心，跑到一个没有水的穷乡僻壤从事教育，必然有一个理由，但是编剧按下不表了。这个破绽太大了，而且她这个人物有点喧宾夺主，本来的戏剧冲突的双方是即将到来的特派员和这几个教师。而且这几个人物，有的宣传里说是一心为了教育，有的又说他们本来就品行不端，一个简单的话剧和电影，怎么会这么混乱？

丁罗男：在戏剧中，创作者必须盯住人物来写，但《驴得水》的人物没有立住。剧中人物的性格是不完整的，行动是断裂的。照理说，这个故事中人与人之间应该很有戏，但剧中每个人物都是各行其是。无论哪个人物，无论之前如何慷慨激昂，最后关头都可随时转身一变，在紧要关头暴露人性的恶。

以这种方式"出人性的洋相"，我是不欣赏的。好的作品应该去表现人性的两面性，从好到坏，要表现出人物内心的冲突，形成张力。但《驴得水》中娱乐化的表现，只是一味展览人性的丑恶。

这种纯粹的恶的展览，在以前的戏剧作品中也有过。比如民国初年上海的"文明戏"曾十分火爆。为什么会火？因为当时的戏剧迫于环境，不能表现政治，只能走商业化路线。但参与文明戏创作的人员艺术素质太差，很多人只是认为演戏可以赚钱，就参与进来。结果形成了恶性的商业竞争，剧团与剧团互相"挖墙角"，把对方的好演员挖过来，编剧则挖空心思创作迎合小市民趣味的作品，改编了很多黑幕小说。比如有部戏叫《恶家庭》，写了一个大家庭里的罪恶，什么样的恶都有：通奸、乱伦、买卖人口、媳妇整死婆婆、老爷诱奸女佣，等等，热闹得很。除了一个逃出去的丫鬟，其余都是坏人。文明戏最终

的衰败，和它一味迎合市场趣味、过于低俗化，还是有很大关系的。

郜元宝：这个剧的主脑一开始是这样，后来演着演着就添加了很多别的元素，把原本好像确立了的戏剧冲突的架构冲破了，变成了编剧讲的所谓"表现人性的恶"，我怀疑这个"表现人性的恶"也是姑且这么说说的。实际上也可能并不是这样。

在一个稳定的主脑已立的戏剧冲突结构中，岔开了花开两朵甚至几朵都是可以的，关键是你要把它们捏合在一起。现在他们是主体建筑建造了一半就扔到一边去，在边上又造了两个小房子，变成一个建筑群落，但都不伦不类，最后一间房子都没造好。所以它不可能深入地思考一个问题，也不能够深入地对接某一个现实的问题。观众如果是从教育的角度来看，会感到很失望，甚至丁老师您完全否认它与教育相关，因为教育有很多连带的问题，不仅有教师、教育官员、学生，还有整个家长和整个社会、公民对教育的理解，这是一个整体。真的要反映一个教育问题，绝对是牵一发而动全身。

我想，可能也因为教育问题这么复杂、沉重，他们一开始就选择避开了，但始终借用这个外壳，这是商业剧投机取巧的一个现象，它会找一些大家关心的元素塞进去，但这个元素是不是真正意义上值得关注、深入挖掘，他就不关心了。剧中的几个人物，要么很简单，比如校长就是一个符号性的人物，他一心为了教育忍辱负重，只要保住学校，什么都能接受；要么就是不合情理的人物，比如张一曼，她来这个学校有两种可能，一是为了一个饭碗，混进教师队伍，二是这个地方实在没有人来，校长退而求其次把她请来充数，但编剧无端把她变成一个欲望的象征，这有什么必要性？

丁罗男：在影片的结尾处，有个美国人说了这么一句，"不可思议的中国"。这又体现了作者创作思路的混乱。按照这部戏的逻辑，他

并不是要如鲁迅一般批评中国的国民性，而是要批评普遍的人性之恶，与国别无关。既然如此，中国人是恶，美国人一样恶，为什么要为影片加上一个西方视角，这是值得怀疑的。

郜元宝：其实，《驴得水》倒像是美国人拍的电影，因为美国眼里的中国人在它的电影里是这样的。我觉得这也不怪美国人，多年来介绍给美国人的中国当代文学有两种，就是鲁迅先生在《未来的光荣》一文中所说的"奇特的（grotesque）、色情的（erotic）东西"。将这两方面极力地夸大开来，一方面都是情欲，一方面是中国的生活都是不可理解的、古怪的。《驴得水》里那个美国人说"不可思议的中国"，就有这种意味。

我突然有个想法，中国作家对马尔克斯的接受可能是灾难性的，因为中国社会本来就需要理性，而且是亲民的、讲道理的理性。但马尔克斯的《百年孤独》第一页开始就是狂欢化的，荒诞加狂欢，好像无论写得多热闹都不为过。之前的中国作家比如陆文夫是观察社会、分析社会然后再写出作品，但这样的方式好像太迂回、也不太可能走红了。马尔克斯的写法被许多作家效仿，因为它其实是很容易的，只要卯足了劲，把故事讲得荒诞就行。反而是要静下心来入情入理地写，一砖一瓦砌成一个大城堡，是很难的。所以这种东西，也越来越缺乏。

丁罗男：这个片子还有一个问题是定位有点尴尬。它是商业运作，但又有着艺术电影的追求。库斯图里卡的影片《地下》也是一个荒诞剧，但《地下》拍得多好！不管看上去多荒诞，它核心的东西很清晰。但《驴得水》就让人搞不清楚主创的目的。

电影《驴得水》在商业上有成功之处，它的话剧版也完全是商业操作。我并不反对商业操作，但前提是，创作者要把故事说圆，要学会合理夸张，也不要刻意把商业包装成深刻来引导舆论。讽刺喜剧不

能把讽刺落在简单的表面批判上。

《驴得水》有一句广告词，叫"意料之外的喜剧"。这部戏确实有许多的意料之外，但问题是，"意料之外"后面还应该有个"情理之中"，它的"情理之中"没有做好。创作者如何营造一个比较真实的故事，树立几个合情合理的人物形象？人性在某种环境下会变恶，如果能写出其中的道理，也是可以令人信服的。

当下的各种艺术形式，大多在去政治化，注重娱乐化，而且是过度的娱乐化，艺术的含量却越来越低。在政治、艺术、娱乐这三个方面，艺术是最薄弱的。其实，无论是表现政治或者娱乐，都需要依赖艺术的呈现，才能站得住脚。长此以往，年轻观众习惯于欣赏这一水平的艺术作品，趣味得不到提高，是一件很危险的事情。

郜元宝：现在很多作家写作的目标感很模糊，他们志在市场，而不是志在政治、艺术两方面。过去的政治性要么是翻案文章做一做，呼吁一下、揭露一下、反映一下，这是我们熟悉的旧有文艺理论惯有的词汇，它们具有动作性、介入性，现在这些动词都瘫痪了。这关系到李渔所讲的"立主脑"的问题，主脑立不起来，他就不知道自己要干什么。他把某些元素圈进来，以为就可以组合成一个什么东西，他的主脑往往是不清楚的。

按道理，《驴得水》的主脑是很容易弄清楚的，就它现成的材料来讲，你可以揭露中国的教育问题，因为中国的教育问题是全民关心的。它借用了教育的壳，又把教育的内核去掉，去掉当然也可以，但是留着这个外壳你应该写出自己的东西，借他人的棺材哭自家的眼泪，可是它到底写了什么呢？电影上半段矛盾集中的焦点是所谓的吃空饷和拿回扣问题，空饷回扣实际上晚清的谴责小说都已经写过了，所以鲁迅在《中国语文的新生》一文里说，不能拿少数中国人的所作所为

来概括全体中国人:"正如中国人中,有吃燕窝鱼翅的人,有卖红丸的人,有拿回扣的人,但不能因此就说一切中国人都在吃燕窝鱼翅、卖红丸、拿回扣一样。"

所以,李渔当年提出"立主脑",恐怕是有针对性的。他肯定是针对当时中国的很多戏剧主脑立不起来的问题,这是中国传统戏剧的一个故症。再看《窦娥冤》,仔细一看里面也是很粗俗的,念白和唱腔重复,故事难合情理,但它有一个主脑,就是窦娥的悲惨命运,但除了这个以外也是经不起推敲的。我这样说,不仅是对现在的东西不满,对中国的传统戏剧小说的缺点也不满,现在戏剧影视存在的缺点不是毫无来源的。《驴得水》里临时杂凑许多东西,听丁老师刚才讲文明戏就能明白了。恐怕理解了文明戏,就能理解我们中国文艺的一大部分,就是仓促上阵、姑且一闹,不负责任,没有精品意识。

现在的文化界把这些东西发挥得"淋漓尽致",缺乏创建永恒经典的精神。最近我看了《三体》,它在国外有很高的评价,国内也认为很了不得,但我看这个小说的感受恰恰与看这个电影相似。当然他们的成就不同,但看到它的时候那个熟悉的感觉又来了。有点小聪明,也是多种元素的组装,但它做不到极致,思考也不深,是杂凑起来的,不像大家讲的那么好。可是到目前为止,除了为科幻小说新的现象摇旗呐喊、欢欣鼓舞之外,没有人认真地剖析它的问题所在。这个问题不是今天才有的,而是晚清以来的科普小说、科幻小说中一直存在的。现在的许多研究都是死板板地做出学术状,但是不考虑问题,你不考虑它,它就会一直追随着你。

今天的影视,去政治化,对市场盲目追逐,对艺术冷淡。但是你忽略了文学,文学某一天就会来和你论理。可悲的是,今天用文学的名义来和他们论理的人越来越少了,很多人看影视、看文学,不是看

它整个的架构和观念，而是看它的一些碎片，觉得某个碎片好像还可以，笑一笑就拉倒了。我们要追问的是，在这个商业时代和产业时代，文艺创作的命运就是如此了吗？

丁罗男：文学是灵魂。

郜元宝：是的。蔡元培在自己的文章里提到，文学是一切艺术的灵魂。他先讲文学在一般文化中的地位，再讲文学在一般艺术中的地位。他讲的文学不是有形的，不是指作家作品，而是文学的思维方式、语言方式，甚至民族的素养。

丁罗男：甚至包括叙事能力。现在的影视、戏剧即使抛开文学性来看，叙事也不行，这个问题很大。很多戏剧作品的呈现十分碎片化，像一个个小品串联。这已经构成娱乐时代戏剧的一大特征了。

而且，我觉得现在的商业戏剧和商业电影，都存在一个认识上的误区。这些创作人员会认为，既然是商业作品，粗制滥造一点也没有太大关系，评论家不要用其他标准来要求我，我只要能博得观众一笑就可以了。所以，他不注重剧本的推敲。理论上说，现在大热的IP戏剧也是如此。IP戏剧直接以网络文学为蓝本，以文学自带的粉丝为目标观众群，赚到粉丝的钱就算达成目标，所以他们不是以做一台精品的态度来创作的。其实，即使是商业戏剧，也应该有更高的艺术追求。百老汇连续上演几十年的音乐剧，无一不是经过精心打磨，从剧本到表演，从音乐到舞台，精益求精，常演不衰，那才是好的商业戏剧。

所以，商业戏剧同样要有艺术追求，要走出急功近利的误区，不能因为"商业"二字就降格以求。但是，现在进行商业制作的舞台作品都有点降格以求，马马虎虎召集几个人，本子不行，表演不行，不去琢磨。也不用成本较高的一线演员，把舞台美术弄得眼花缭乱，能迷惑住年轻观众，就算达到了目的。

比如说《盗墓笔记》，舞台很绚烂，有些年轻观众从来没有看过戏剧，因为《盗墓笔记》而走进剧场，但戏剧并没有给予他们超越文本的体验，也就无法吸引他们下一次继续走进剧场。但是，如果主创在最初就是以精品的要求来进行创作，在原著的基础上有所提高和创新，就可能培养出一批戏剧观众。

郜元宝：确实，现在中国整个影视创作包括文学创作，已经完全不碰政治了，或者说作者们本身对政治的兴趣淡漠了。而艺术内含的纯文学、纯文艺追求，也因为长期的市场规训而淡漠了，大家都挤在商业娱乐的天地里。

长期以来，我们在创作中去政治化，大家已经习以为常，现在有学者认为对中国文化的研究应该再政治化，这其实是很有道理的，当然了，再政治化之后怎么办，也一言难尽。但我们可以借用这个说法，就是我们可以再文学化、再学术化、再文化化，把上世纪80年代我们曾经一度很严肃、很认真讨论的事情，在新的市场条件下重新引入。未必用上世纪80年代那一套东西来做，但对事情本身的关心还是必要的。当然这是一个大问题，《驴得水》这部小小的电影是不是能够扛得这样的话题，暂且不说了。

"再文学化"的背后，包含了再政治化、再学术化，甚至再严肃化的问题。近几年的娱乐片，我们对它们的批评是溃不成军的，他们本身也是溃不成军的。但中国的评价体系本身是非常混乱、非常薄弱的。很多曾经做专业文艺批评的人，都不愿意再用专业去评判他们，因为在他们的辞典里，专业这个词的含义早就变了。他们的专业指的是在文化创意、文化产业领域里如何操作，好像从文学的、哲学的、历史的文化角度来评判，就已经是不专业了。所以我觉得可以再专业化，用我们的专业来跟他们的专业对话一下，就是说我们不反对商业化、

不反对娱乐化,但你们自己对商业化、娱乐化的理解都是不彻底的。如果商业化、娱乐化就是赚取观众的一点笑,或者是在市场上占有一定的份额,这绝对不是专业的。笑来自何处、笑包含多少内容,他们并不管,只管观众笑了多久。所以再专业化的问题应该提出来。

丁罗男:郜老师提出的"再文学化"是个很好的命题。在当下的戏剧教育中,文学的缺失是一个很大的问题。戏剧学院学表导演的学生,不好好学名剧赏析课,不会对剧本进行深度分析,更多地是在学习技术性的内容,表演、导演变成了一种技术操作。所以,我一直在呼吁学戏剧影视的学生要重视文学修养,要懂得什么是诗意。诗意并不就是高蹈、高雅,通俗作品同样可以有诗意。我认为《驴得水》这样的作品缺少的就是诗意、韵味,甚至还没有真正进入审美的层次。

郜元宝:看起来,我们是追问或者要求艺术品有立得住的文学内核,实际上,因为整个文化系统包括编、导、演、观众、评论者存在着粗俗化的问题、随便的问题、趣味的问题,所以这不是一个简单的问题。

《蒋公的面子》的成功,就很能说明文学的重要性。这个剧本在舞台上并没有很好的看点,较沉闷,但这个本子有高度的文学性,我们透过不太成功的舞台演出,能看出它背后的东西,所以大家承认它。这个时候我们的词汇、专业的落脚点就发生游离了,我们不太讲究舞台技术是不是够专业,在这一点上我们原谅它,因为文学上它是可以的。它其中有一个情节是,如果不去吃饭,一个教授的书就拿不回来了,另一个教授安慰他说没关系,"楚人失之,楚人得之,又何求之"。这个典故一般的观众可能听不懂,但它好像不在乎舞台演出和观众的接受程度,就这样原本端到舞台上去了。尽管这样,大家还是接受的。可见我们不是不懂得评价,不是不懂得接受,而是现在可供评价、可

供揣摩的东西实在太有限了,我们不得不关注的都是闹出来的东西。

确实,《驴得水》里有很多蛊惑性的东西,它看上去什么都有,可又什么都不认真,唯一认真的是在具有蛊惑性、欺骗性的表象下,主创团队赚得一票的用心,希望得到一点成功、喝彩和市场的回报。至于那些不负责任的批评和赞美,对观众的认识上能够有多少推进、对今后文学艺术的创作有什么样的借鉴,人们并不太关心。基于这一点,在《驴得水》这种在我们看来并不重要但引起一定反响的作品中,文学批评的介入很有必要,尽管文学可能是人家讨厌的。

中国的文化正在产业化,但产业应该怎么做?中国人本质上是商人,很会经营生意,可是在文化这方面却缺乏法度。到底有多少个主题可以依靠、借用或者反省?到底依托怎样的文化母题?文化的资源到底在哪里?都是值得思考的问题。网络时代的许多文艺作品,剧作也好,小说也好,似乎是一拍脑袋就想出的东西。作者以为结构很精巧,内涵意义也很不得了,但一旦我们用文学史的背景映照它,就发现它里面漏洞百出。这不是孤立的现象。这个时代随时可以造出一个新的东西来,但始终缺乏一个稍微稳定的评判机制。否则,出现个新东西,人们就一惊一乍,却不去做进一步追问。其实,这些"新"里到底有什么共性,有什么突破,这才是我们应该去追问的。

文化生态视野下的中国当代话剧接受[1]

陈 军[*]

从文化人类学来看，戏剧起源于祭祀、节日等民俗宗教仪式，有一定的仪轨，集体参与协作，暗合人类表演的天性和社交的需求，本身就是社会文化的产物。从文体特征来看，戏剧以综合艺术和集体创作为本体论要素，从创作到演出经历了更多且更为复杂的中间环节，比文学的社会接触面更为宽广，同时也更加受制于时代、社会、政治、经济、文化、科技等复杂的文化生态环境。所以中国当代话剧接受也应该放在文化生态视野下来考察和思考。

关于生态学的认识，我特别想提及我在美国达拉斯德州大学访学期间偶然看见的一个告示牌，它静静地伫立在一个小池塘边，标题很醒目，赫然写着：Please ... don't feed waterfowl.（中文意思：请不要喂养水鸟）。走近一看，告示内容如下：REGULAR FEEDING CAN CAUSE: · Poor nutrition · Pollution · Spread of disease · Unnatural be-

* 陈军，上海戏剧学院戏文系主任，教授。
1 本文为国家社会科学基金重大项目《中国话剧接受史》（项目编号：18ZDA260）、上海市地方高水平大学建设项目阶段性成果。文中的话剧接受涵盖官方接受、专家评论和大众反馈三个结构层次。

havior·Overcrowding·Delayed migration.（中文意思：习惯性喂养会导致：虚弱的营养状态、污染、疾病的传播、自然行为的改变、为抢食而导致的拥挤、耽搁水鸟的迁涉。）以上是禁止喂养水鸟的原因说明，紧接着写道：Many people enjoy feeding waterfowl but the effects of this seemingly generous act can be harmful. If you care about waterfowl please stop feeding them ... allow them to return to natural habits.（中文意思：许多人喜欢喂养水鸟，但这种看起来十分慷慨的行为可能是有害的，如果你呵护水鸟，就请停止喂养它们……让它们回归到自然习性中去。）这是对人们善意的规劝，说明人类干预动物习性和自然生态的危害。告示牌的最后一行则用加粗的大号字母写着：Keep Wildlife Wild.（中文意思：让野生动物保持野生吧。）最后才是规律性结论，呼吁以正确的方式善待动物。它至今仍让我印象深刻，因为它以告示形式提醒人们对野生动物生命习性的尊重，不要人为干预生态环境，善心做坏事，要严格遵守生物界的自然规律！当然，话剧等人文艺术同自然生物界不一样，它不是野生的，不可能处于放养状态，也不可能像野生动物一样为它单独设立保护区，相反，它要同各种社会关系打交道，受到各种各样社会场域以及艺术自身发展因素的制约和影响。因为人文社会科学主要以人的心灵和精神为关注对象，正如马克思在《关于费尔巴哈的提纲》中所说："人的本质并不是单个人所固有的抽象物，在其现实性上，它是一切社会关系的总和。"[1]如果说自然科学以严谨的实验和实证分析为主要研究方式，而人文科学却是以体验、直觉、理解、想象等为主要研究方式，研究对象本身又是由有意志、有

1 中共中央马克思恩格斯列宁斯大林著作编译局编：《马克思恩格斯选集》第1卷，北京：人民出版社，1972年，第18页。

目的和有行为能力的人的活动构成，所以它远比自然科学来得复杂。与自然现象和技术现象的自在性、确定性、价值中立性、客观性等特点相比，人文学科具有人为性、非理性、不确定性、价值与事实的统一性、主客相关性等特点。但这不是说，人文学科就不可捉摸、难以把握，它仍处在一定的人文环境下，有着自身运行的规律性。

中国当代话剧接受与创作一样堪称一个复杂多元的文化生态系统。所谓系统，"指的是由相互联系相互制约的若干部分结合在一起并且具有特定功能的有机整体"。[1] 著名科学家钱学森就指出："把极其复杂的研究对象称为系统，即由相互作用和相互依赖的若干组成部分结合成具有特定功能的有机整体，而且这个系统本身又是它们从属的更大系统的组成部分。"[2] 中国当代话剧接受系统既有"话剧接受的内生态系统"，包括作家、导表演、剧场、观众等戏剧艺术要素，立足艺术审美和娱乐欣赏；又有"话剧接受的外生态系统"，包括政治、社会、经济、文化、科技等外在力量影响，立足社会现实和意识形态要求，二者内外结合形成整个话剧接受的文化生态体系。就前者而言，马俊山在《曹禺：历史的突进与回旋》中就曾指出："谁都知道话剧是一门综合艺术。内部各种因素互相制约，互相激励，互为存在的前提，构成一个对立统一的有机体。所谓'综合'，一是指它的多面性，二是指它的相关性即功能性。创作、演出和接受是其中互相依赖而又相对独立的三个主要的子系统。每一部分的生长、发育、成熟，都不可能脱离与之共生的其它条件，仅靠自身的力量来完成。各方面都需要从既成

[1] 王雨田：《控制论、信息论、系统科学与哲学》，北京：中国人民大学出版社，1986年，第401页。
[2] 钱学森等：《组织管理的技术——系统工程》，载《文汇报》，1978年9月27日。

的结构关系中获得来自他方的能量和激励,从而不断地在各自历史承继过程中,融合进新的信息要求,通过自身调节和外部调节,产生新的平衡机制,一次次地弃旧图新。"[1]就后者而言,指话剧接受要受到时代、社会、政治、文化、经济、科技等大的历史文化语境影响,即丹纳所谓的由种族、时代、环境三大因素构成的"精神气候"。本来观众就不是一个"小我",而是隶属于社会的人、历史的人、时代的人。化用海德格尔"理解前结构"和伽达默尔的"前理解"的说法,观众的话剧接受还受到"前接受"的影响,它并不是一个"文化处子"。事实上,观众在看戏前早就存在着已有的某些看法、信息和标准,包括知识、经验、情感、思维方式、价值信念等因素,这些因素对接下来的理解和接受将会产生非常重要的导向和制约作用。中国话剧更是经历了"数千年未有之大变局"(李鸿章语),经历了动荡不安、艰难屈辱的现代化历程,内部自身的建设常常受到外部社会现实的干扰,李泽厚遭遇了不同政权形态的更迭,就有"救亡压倒启蒙"之说。新中国成立后,社会政治文化语境亦在不断调整和转型,其中包括精神生产的空间与形态,所受外力的影响尤甚。而在整个话剧生态系统中,观众是联结话剧内、外生态系统的纽带,因为内生态系统离不开观众的参与,作家创作要有观众意识,剧场则由舞台表演与观众欣赏构成,观众的现场反应直接反馈并作用于话剧演出,观众事后的意见也会通过各种形式和渠道间接传递给作家与导表演等艺术家,戏剧的经济价值和社会意义需要依靠观众来实现和完成,并通过观众的转化"嵌入"到整个社会结构中去。而外生态系统也包含观众并影响观众,观

[1] 马俊山:《曹禺:历史的突进与回旋》,北京:中国工人出版社,1992年,第7页。

众本来就是社会一分子,观众接受是一种社会文化存在。观众总是生活在特定时代社会环境中,时代环境气氛、社会政治和经济形态的变化,以及由此形成的特殊的精神气候都会影响到"此在"的普通观众。因为相对于作为精英知识分子的艺术家,普通观众更易受到外部环境的影响,无力抵拒。马克思和恩格斯在论述阶级社会中的精神生产和接受时明确指出:"统治阶级的思想在每一个时代都是占统治地位的思想。这就是说,一个阶级是社会上占统治地位的物质力量,同时也是社会上占统治地位的精神力量,支配着物质生产资料的阶级,同时也支配着精神生产资料,因此那些没有精神生产资料的人的思想,一般地是隶属于这个阶级的。"[1]外部环境影响最终通过观众来发挥效力,它潜在地决定着艺术风貌和进程。丹纳在《艺术哲学》中说:"群众思想和社会风气的压力,给艺术家定下一条发展的道路,不是压制艺术家,就是逼他改弦易辙。"[2]吴济时对观众在文艺生态中的作用也有过描述:"观众是文艺最直接的接受者、选择者,也是最直接的检验者。所以在文艺生态运动中具有极其重要的作用。特别像戏剧这种在观众面前直接表演、相互影响、共同创造的艺术,其作用就更大。获取千千万万最广大的群众的接受,是人的意志在文艺生态运动中最后的体现。"[3]

总之,中国当代话剧接受既受到"外部生态系统(大环境)"的影响,又受到"内部生态系统(小环境)"的影响,其接受效果是这些综合影响(由无数个力构成的平行四边形)及接受场域"共同发力"的结果,所以中国当代话剧接受具有"错综复杂性"的特点,某一因素

[1] 中共中央马克思恩格斯列宁斯大林著作编译局编译:《马克思恩格斯选集》第1卷,北京:人民出版社,1995年,第98页。
[2] [法]丹纳:《艺术哲学》,傅雷译,北京:人民文学出版社,1981年,第35页。
[3] 吴济时:《文艺生态运动与当代戏剧》,北京:中国戏剧出版社,2003年,第2页。

或某一个"力"发生作用都会影响其接受效果(形态),更不用说各种结构组合发力的作用,从而呈现出复杂多变的特点。例如郭沫若的《蔡文姬》的创作是有他政治思维和功利目的的,其翻案主题不乏对当时社会贤明政治的映射与奉承,但在《蔡文姬》的舞台演绎上,焦菊隐大胆地提出这出戏不以曹操为中心,而以蔡文姬为主角,从"悲剧"风格入手,重在写情的艺术主张。舞台演绎让话剧由"颂德"意向、"翻案"主题,回到人的本位上来,着力表现人性、人情,由客观翻案回到主观抒情的艺术轨道上来。对于观众接受来说,就存在政治与情感(审美)的错位问题,真正打动人心的不是剧作家歌颂贤明君主的政治主题,而是超越政治的情感寄托。郭沫若自言剧作中"有不少关于我的感情的东西,也有不少关于我的生活的东西……在我的生活中,同蔡文姬有过类似的经历,相近的感情"[1]。甚至说:"蔡文姬就是我!——是照着我写的。"[2]演出中最感人的是蔡文姬别夫离子的一幕,这些悲剧情境与后台《胡笳十八拍》如泣如诉的弹唱,共同营造了一个巨大的情感磁场,吸引观众关注,震撼着观众的心灵。所以《蔡文姬》一剧尽管剧本并不完美,或者说还差强人意,但成功的舞台演绎征服了观众,并直接影响它的接受效果。这说明表演的舞台演绎及其"创造性转化"对观众接受影响巨大,也影响着剧评家的戏剧观感和评论。再例如媒介宣传对普通观众的欣赏接受也产生立竿见影的作用,当下一些戏剧(尤其是电影、电视剧)的制作成本中有很大一笔经费投入到宣传推广中,其占比相当高,剧组(出品人、制作人)不惜重

1 郭沫若:《〈蔡文姬〉序》,《郭沫若论创作》,上海:上海文艺出版社,1983年,第464页。
2 郭沫若:《〈蔡文姬〉序》,《郭沫若论创作》,上海:上海文艺出版社,1983年,第464页。

金请媒体记者进行舆论造势，故意制造一些话题来吸引观众的眼球，除了一些演出拍摄的花絮以外，更有意识透露一些导演或演员的"隐私"或幕后故事以吸引观众关注，爆料不断，且常常是狂轰滥炸式的，只要观众打开手机，看到的都是有关该作品即将上演的资讯，甚至靠资本运作可以连续登临"今日头条"，使观众的视听则被完全封锁。观众也不知道该作品质量究竟如何，结果只能跟着媒体和舆论走，看后也许会有上当受骗的感觉，但宣传的目的尤其是背后隐藏的赚钱的目的已经达到。这就是说，在中国话剧接受生态系统中，某一个因素的发力都可能影响观众的接受，因为对观众接受的影响因素是复杂多元的，可以是多个因素或者一二个因素，也可以是单一的或某个选择性的因素，这些随机性的、构成性的、组合性的作用带来了接受的复杂性和不确定性。曹树钧在《曹禺剧作演出史》的"后记"中曾这样反思："回顾曹禺剧作演出史，我们不可回避长期以来'左'的文艺思潮对曹禺剧作演出的巨大影响。从上世纪30年代，直到新时期开始后的一个阶段，'以阶级斗争为纲'的'左'的思潮，一直给予曹禺剧作演出产生或深或浅、或明或暗的影响，对曹禺剧作艺术价值的充分体现蒙上了阴影。然而，我们决不宜据此，对半个多世纪以来，曹禺剧作演出的艺术价值，作出简单的甚至全盘否定的评价。这是因为，戏剧艺术是一个综合的艺术，它包括文本、表演、导演、舞台美术、舞台音乐等诸多方面。即使是一些演出在文本修改上出现了失误，也不能对艺术的其他方面全盘否定。"[1]"文革"样板戏的接受就是例证，当年它红遍大江南北，靠的是"大环境"中政治的推手，政治因素起着主导作用。"文革"结束以后，它还能被接受，彼时政治力量已经消

[1] 曹树钧：《曹禺剧作演出史》，北京：中国戏剧出版社，2006年，第323页。

退，取而代之的是某方面艺术的力量，因为虽然它内容虚假做作、空洞乏味，文学性差，但在艺术表演上（尤其是唱腔设计和音乐）还是有可圈可点之处，具有某种独特的美学价值，其经典片段得以传唱至今，不容一笔抹杀。这说明戏剧接受还有分歧性接受、背离性接受和选择性接受等特点。我想可能还有文化记忆因素也间接促生了样板戏的走红，新时期以后一些人通过唱样板戏来怀旧，追忆不无苦涩的青春年华。种种因素叠加在一起造成了中国当代话剧接受的"复杂多变性"。如果我们再考虑到接受主体本身的复杂性，那话剧接受就更加复杂多变了。例如中国当代一些话剧接受是在特定语境中"发声"的，不少是政治"表态"，不一定是作者或接受者的真实想法，是在政治威权下说的言不由衷的话或戴着面具说话等。一些戏剧批评与戏剧论争往往艺术自身的要求被忽视或遮蔽了，凸显的是说话人的政治态度，及站在何种立场上讲话。这是我们再接受时需要甄别的，不能一概而论，要结合具体历史情境采用陈寅恪"了解之同情"的态度来加以接受。由此扩展开来，中国当代话剧接受与当代中国社会主义革命与建设的结构性关系具有不稳定（确定）性，如何把握和处理不同时期及阶段因主导精神的偏向而带来的各种话语和声音的纠结、分裂、歧异及其复杂纷呈的动态关系，厘清其历史必然性、历史合理性以及历史局限性，这都要求我们努力探寻中国当代话剧接受背后的历史逻辑，具备揭示真相、明辨是非的勇气和力量。

我们提出话剧接受的内生态与外生态及其复杂关联是借用生态学理论与范畴在一个更大范围和视野来审视话剧接受。生态美学具有平衡性、协调性、互动性和人文性，它是一种存在于人与自然、人与社会，以及人的内心平衡和协调发展的一种动态关系的美学。话剧作为一种社会义化存在和人类交流现象，它的生存和发展离不开文化生

态,所以适用于生态美学理论。1955年,美国学者J.H.斯图尔德最早提出了文化生态学的概念,指出它主要是"从人类生存的整个自然环境和社会环境中的各种因素交互作用研究文化产生、发展、变异规律的一种学说"。我个人认为,只有把话剧接受放在社会文化生态的大视野(全景)中来认识、定位,才能进一步看出它的价值和意义。如果观众接受这一环节被完全忽视或重视不足,整个戏剧文化生态都将受到影响和破坏,戏剧则不能健康持续地发展,戏剧的繁荣发展更得不到保证。生态学的有机体概念、"整体大于个体之总和""多元竞存""动态平衡""互利共生"等理念,以及系统论、控制论、信息论等理论范畴对话剧接受仍富启示意义。它提醒我们要有整体系统意识,优化话剧接受的内、外生态环境,形成共生共荣、休戚相关的生命有机体。

当然不可否认,话剧接受的内、外生态系统因为种种原因常常不是和谐的、健全的,这两个系统及其内部关系有时是保持一致、良性互动的,但有时又有差异与对抗,尤其表现在话剧的文化政治要求与艺术审美之间会有矛盾冲突。从中国当代话剧接受的规律来看,在"话剧接受的短时段"[1]内,即话剧演出的有限时段(指突发话剧事件/现象所经历的时间,以十年为限)内,往往外部环境说了算,其接受命运决定于特定的文化政治环境。如新时期初社会问题剧受到追捧,跟"文革"结束后拨乱反正的社会政治语境有关,"四人帮"被打倒,一个动乱的时代结束,政治、经济、社会、文化都在转型,与此同时,"文革"时期造成的冤假错案要纠正,人们心灵的创伤需要抚

[1] 这里借鉴法国年鉴学派"三时段"划分的理论与方法,即布罗代尔所阐明的三时段说:其一是"个体时间"或称"短时段";其二是"社会时间"或称作"中时段";其三是"地理时间"或称作"长时段",但不完全相同。

慰和治愈，在这种情形下社会问题剧横空出现自然受到欢迎，演出场面异常火爆。同样，前几年电影《红海行动》《战狼2》等屡创票房新高，也跟中国"大国崛起"的舆论环境有关。从中国当代话剧史来看，在话剧接受的短时段内，有时一个领导人讲话就直接决定话剧演出的命运，例如1958年《茶馆》演出的夭折就是如此。据陈徒手《人有病天知否》一书中记载："文化部某官员1958年7月10日来到剧院，在党组扩大会上，大加指责说：'《茶馆》的第一幕为什么搞得那么红火热闹？第二幕逮学生为什么不让群众多一些并显示出反抗的力量？……'他发出警告：'一个剧院的风格首先是政治风格，其次是艺术风格，离开政治风格讲艺术风格就要犯错误！'迫于压力人艺只好决定停演。"[1]但在"话剧接受的长时段"（指长期稳定或变化极缓的各类"结构"延续并发挥作用的时间，十年、二十年甚至更长时间）内，即在一个跨越不同社会语境的"长时段"内，作品的接受决定于它自身的艺术品格或经典性。我个人认为，戏剧作品在某种程度上具有"液态"性质，不同时代就如同不同容器一样，有的是花瓶形状的，有的是四方形盒状的，有的是不规则形状的，戏剧作品如果被放进花瓶里，它就呈现花瓶形态，如果被放进四方形盒子里，它就是盒状的，如果被放进不规则容器里，它就是变形的。但无论放进什么容器里，戏剧作品的特性不会变，放进容器的如果是水，它的化学分子式就是H_2O；放进容器的如果是酒，它的化学分子式就是C_2H_6O，放进容器的如果是蜂蜜，含有果糖的化学分子式是$C_6H_{12}O_6$，也就是说，艺术作品的形制可以变，但性质不会变，这就是它的相对稳定性。以《茶馆》接受为例，

[1] 陈徒手：《人有病天知否——一九四九年后中国文坛纪实》，北京：人民文学出版社，2000年，第91页。

"十七年"时期,《茶馆》演出虽然受到观众欢迎,但还是遭受了非议,甚至遭到了权力话语的阉割和肢解,致使《茶馆》在1958年和1963年的两次演出都以停演告终;"文革"期间被打为"大毒草"之后,有关《茶馆》的接受一度沉寂。新时期以来,就着"拨乱反正"和"改革开放"的春风,《茶馆》再度上演,受到了一致好评,1980年《茶馆》代表新中国话剧第一次走出国门,更是受到了国外观众的热烈欢迎和喜爱,被誉为"东方舞台上的奇迹",最终《茶馆》在国内外演出的成功让人们重新认识和思考《茶馆》的价值,其经典地位得以确立,形成所谓的"《茶馆》接受现象"。这说明同一部作品在不同时代有不同的接受命运,观众接受对于其经典地位的确立功不可没,另一方面也形象地证明了"是金子总会发光"的道理,经典作品具有"超时空性"。《茶馆》的接受已经超越时代、民族、国别、文化、意识形态等限制,能够在更久的时间和更大的空间被广泛接受,成为世界人民宝贵的文化遗产。它再次说明文学艺术虽说受到地域、种族、国别等的限制和影响,但还是能够表现共通的人情人性、普世价值和审美品格,它可以超阶级、超民族、超地域,摆脱种族、国别和意识形态的牵制,属于人类共同的精神财富。德国剧评家马尔蒂那·蒂勒帕波在《东方舞台上的奇迹》一文中就这样评价《茶馆》:"(演员们)用他们激动人心的话剧给我们打开了一扇门,展示了对我们来说还是十分陌生的文化,但就其人类的共性来看却又似乎是极其熟悉的境界:人们在战争、动荡、暴力和普遍的愚昧自欺中经受的苦难是相同的。"[1]所以《茶馆》能

1 [西德]马尔蒂那·蒂勒帕波:《东方舞台上的奇迹》,[西德]乌苇·克劳特编:《东方舞台上的奇迹——〈茶馆〉在西欧》,北京:文化艺术出版社,1983年,第59页。

够获得跨时空接受还是在于艺术作品自身的成熟度和完美程度,最终成为不朽的艺术经典。刘象愚曾指出:"我以为尽管有种种复杂的外在因素参与了经典的形成,但一定有某种更为重要的本质性特征决定了经典的存在,我们也许可以把经典的这种本质性的特征称之为'经典性(canonicity)'。"[1]他归纳的经典特征主要从艺术审美创造本身来谈,包括"首先,经典应该具有内涵的丰富性","其次,经典应该具有实质的创造性","再次,经典应该具有时空的跨越性","最后,经典应该具有可读的无限性。"[2]前面述及话剧接受的可变性因素很多,如接受语境、文化政治、观众层次、性别文化、经济投入、舞台阐释乃至文化交流活动的组织和安排、舆论操纵等,它们都会对话剧产生一时之影响,某一因素或某一场域发生作用都能影响接受效果,这是可变因素,但作品本身的内涵丰富性、审美创造性、超时空性和无限可读(演)性却是长远的、永恒的,以及是最终的决定因素,这已经成为学界共识。就内涵丰富性来说,美国学者韦勒克、沃伦在《文学理论》一书中就指出:"当我们一次又一次地重新阅读一部作品并且认为我们'每读一次都在其中发现了新的东西'时,我们通常所指的并不是发现了更多的同一种东西,而是指发现了新的层次上的意义,新的联想形式,即我们发现诗或小说是一种多层面的复合组织。根据博尼斯的说法我们可以断定,在像荷马或莎士比亚的这些一直受人赞赏的文学作品中必然拥有某种'多义性',即它们的审美价值一定是如此的丰富和宽泛,以致能在自己的结构中包含一种或更多种的能给予每一个后来

[1] 刘象愚:《文学理论·总序二》,[美]勒内·韦勒克,奥斯汀·沃伦:《文学理论》,刘象愚,邢培明等译,南京:江苏教育出版社,2005年,第6页。
[2] 刘象愚:《文学理论·总序二》,[美]勒内·韦勒克,奥斯汀·沃伦:《文学理论》,刘象愚,邢培明等译,南京:江苏教育出版社,2005年,第6页。

的时代以高度满足的东西。"[1]以莎士比亚为例,其戏剧情节的丰富性、生动性和多义性受到业界广泛赞誉,世界各地的编导们都把改编莎翁戏剧作为锻炼能力的试金石和展示才华的星光大道,诞生了无数个不同形式和风格的演出本,在世界各地演出,受到各国人民的喜爱和追捧。莎士比亚文本的开放性和丰富的价值内涵给我们提供了巨大的阐释空间,并因此带来了接受的多样性和多变性,被誉为"说不尽的莎士比亚"。韦勒克、沃伦就曾具体阐释说:"在莎士比亚的一部戏剧中,头脑最简单的人可以看到情节,较有思想的人可以看到性格和性格冲突,文学知识较丰富的人可以看到词语的表达方法,对音乐较敏感的人可以看到节奏,那些具有更高的理解力和敏感性的听众则可以发现某种逐渐揭示出来的含义。"[2]除了内蕴丰富外,审美创造性亦是重要评价标准,因为与其他艺术品种类似,戏剧首先是审美的,即首先是作为审美文化而存在,这是卡冈所说的"艺术文化的特殊向度"[3]。正如刘象愚所特别指出的:"对于文学艺术来说,除上述原则外,审美性或者说艺术性的强弱,必然是一部作品能否成为经典的一个重要标准。"[4]韦勒克、沃伦在《文学理论》的第二章"文学的本质"中则指出:"'虚构性'(fictionality)、'创造性'(invention)或想象性(imagination)

1 [美]勒内·韦勒克,奥斯汀·沃伦:《文学理论》,刘象愚,邢培明等译,南京:江苏教育出版社,2005年,第290页。
2 [美]勒内·韦勒克,奥斯汀·沃伦:《文学理论》,刘象愚,邢培明等译,南京:江苏教育出版社,2005年,第290页。
3 [德]卡冈:《美学和系统方法》,凌继尧译,北京:中国文联出版公司,1985年,第294页。
4 刘象愚:《文学理论·总序二》,[美]勒内·韦勒克,奥斯汀·沃伦:《文学理论》,刘象愚,邢培明等译,南京:江苏教育出版社,2005年,第6页。

是文学的突出特征。"[1]对戏剧艺术来说，还要加上形象可感性、视听性、现场交流性等特征。别林斯基就强调既要从历史、时代的观点考察艺术作品，更要从美学方面来进行考察，他说："艺术是对于真理的直感的观察，或者说是用形象来思维。""每一部艺术作品一定要在对时代、对历史的现代性关系中得到考察……另一方面也不可能忽略掉艺术的美学需要本身……确定一部作品的美学优点的程度，应该是批评的第一要务。当一部作品经受不住美学的评论时，它就已经不值得加以历史的批评了。"[2]至于作品的超越性，则指作品本身具有古今、中外相通的思想意蕴和情感的普遍诉求，能满足不同时代、不同地域观众的审美愉悦。上述《茶馆》就是如此，再以《雷雨》为例，其主题意蕴应该有三个层面：一个是社会现实层面，表现反封建和个性解放的主题；一个是宗教的文化的层面，《雷雨》故事本身就表现出强烈的原罪意识、忏悔意识和救赎意识；一个是形而上的哲理的层面，表现作者对人的生命存在的关注、对人类本性的思考以及对生命本体的终极关怀等，三者有机交织、共融共通。正是主题的多义性使得《雷雨》长盛不衰，有了永久的艺术生命力。陈军在《论〈雷雨〉的超现实性》一文中指出：《雷雨》的现实主题也许会随着时代的发展变化而过时，但其所具备的对人的生命存在的形而上的关注和思考，却使它具备了超越时空的价值与意义。超现实性促生了曹禺戏剧的超越性！"[3]此外，曹禺的创作始终关注人的生命存在，把人当作真正的人来

1 ［美］勒内·韦勒克，奥斯汀·沃伦：《文学理论》，刘象愚，刑培明等译，南京：江苏教育出版社，2005年，第16页。
2 ［俄］别林斯基：《艺术的概念》，《别林斯基文学论文选》，满涛，辛未艾译，上海：上海译文出版社，2000年，第779页。
3 陈军：《论〈雷雨〉的超现实性》，《文学评论》，2009年第2期。

写。从《雷雨》中不难看出作家对生命本体的现实和人文的关怀、对自由生命的向往、对人的自然欲求的肯定和对人的精神世界的抚慰，以及对人的生命存在几近寓言式的哲学思考，这种人性高度和人学价值是古今、中外相通的，永不过时的。而《雷雨》创作方法的多元化、结构的错综复杂、冲突的尖锐性、内向性和上升性使其呈现出独特的别样的艺术魅力，给各层次观众带来审美享受，并最终成为超越时空反复上演的世界戏剧经典。相反，像"十七年"和"文革"时期一些作品为时事政策所驱，迎合主流意识形态，服务特定的社会现实，当时可能赢得盛誉，一旦时过境迁，很快就被人们遗忘。因为这些作品的走红依靠的是某种外在力量或资源，其自身的艺术力量或经典性还不够强大。这里援引19世纪法国评论家圣佩韦关于经典的看法："一位真正的古典作家，照我意中喜欢提出来的定义，乃是一位丰富了人类精神的作家；他确实增加了人类的宝藏，使人类精神又向前跨进了一步；他发现了一种道德上的毫不含糊的真理；或者他在那似乎无不周知、无不探究的心灵里显示了某种永恒的热情；他以某种形式，即广大壮阔的、精微合理的、本身健康美丽的形式，把自己的思维、观察或创见表达出来；他用自己特有的语言风格，对一切人说话，这个风格被发现为整个世界的风格，新鲜而不创新辞，是亦今亦古，很容易适合任何时代。"[1]可见作品的成就与价值除了"全景"考察外，仍需从它的内部出发（由内容与形式、思想与艺术诸要素构成的有机体），看它自身的艺术品格与和谐程度（思想的穿透力、审美的感染力、形式的创造力）。艺术审美性为文学艺术提供了抗击时间和超越有限的形上

1 伍蠡甫主编：《西方文论选》（下卷），上海：上海译文出版社，1979年，第305页。

的可能性，这是艺术作品"永恒性"的核心要素。德国学者茵格尔顿在《文学的艺术作品》中就指出："同一文学作品会发生变异，而变异的历史则构成艺术作品的生命。这种生命既是永恒的，又是历史的。它的永恒性呈现为它具有某种不同的基本结构，而不会在历史变化中完全改变，它的历史性表现在作品结构所体现的意义在不同的历史时代的读者将其具体化时出现的差异上。这种永恒与历史的统一形成作品的动态本质结构。"[1]据说在编《中国话剧百年剧作选》时，编委们就对历史的残酷性感慨良多。好多作品当时引起轰动和极大反响，拥趸甚多，却因为种种原因没有能够流传下来，成为"过眼烟云""明日黄花"，尤其是那些为特定政治目标服务的戏剧，随着"政策"的过时而丧失价值，空费心力和才情，令人扼腕叹息。这不仅让人想起清代孔尚任的《桃花扇》中老艺人苏昆生的放声悲歌："俺曾见，金陵玉树莺声晓，秦淮水榭花开早，谁知道容易冰消！眼看他起朱楼，眼看他宴宾客，眼看他楼塌了。"一些戏剧仅具有文学史或戏剧史意义上的存在，例如陈耘的《年轻的一代》当时影响很大，全国各地都在演，红红火火，是"十七年"社会主义教育剧的代表作，在讲那段历史时我们绕不开它，但因为该剧不可避免地带有特殊时期"左倾"的烙印，在当今舞台上已难觅其身影。可见，剧作的生命力毫不留情的是由历史来裁决的，最权威、最公正、最天才的评论家是时间，好的作品要经得起时间的汰洗，在世时传开去容易，去世后留下来难！这就提醒创作者和接受者不要在乎一时的得失，要着眼于长远，真正留下来的

1 ［波兰］Roman Ingarden: *The Literary Work of Art: Ah Ivestigation of the Borderlines of Ontology, Logic, and Theory of Language*, Chicago: Northwestern University Press, 1979, p.64.

经典还是得依靠作品本身的艺术力量。最后，就作品的无限可读/可演性来说，就要看该作品能不能被不同时代的读者所收藏和阅读，成为剧院的保留剧目。以北京人艺1952—2014年演出剧目为例，如果以演出3次以上的标准来衡量，保留剧目并不多，分别是：《雷雨》（7次）、《茶馆》（5次）、《日出》（5次）、《蔡文姬》（5次）、《北京人》（4次）、《骆驼祥子》（4次）、《名优之死》（3次）、《关汉卿》（3次）、《小井胡同》（3次）、《李白》（3次），不难看出，这些被复排演出的保留剧目都是中国现当代话剧的经典之作。

所以我们要加强话剧接受自身规律的研究，妥善地处理好接受"自律"与"他律"的关系，从文艺接受"他律"来说，要加强文艺体制、文艺政策和文化政治生态环境建设。例如探索多元化发展的道路，除了官方主办的职业剧团、专业院校以外，要充分调动民营剧团、民间团体的积极性，给它们必要的生存空间，给观众更多的艺术选择。可以尝试借助社会力量来投资艺术，增加"公共领域"和公共机构，让观众参与对话和交流。这方面香港话剧在它的发展格局、机制、体制以及创作接受上都有成功的经验。香港话剧近二十年的突进，被认为是"亚洲的奇迹"，田本相在《中国话剧艺术史》中论及港澳台戏剧时说："给我最深刻的印象，是港澳台的戏剧对世界戏剧有着更多的交流与借鉴，适应世界戏剧的潮流。在戏剧发展的体制上，也有值得大陆学习的地方，如香港的对业余戏剧的支持，形成以业余戏剧为主的格局。在戏剧创作上，也涌现出不少杰出的戏剧家和戏剧作品。"[1] "由于香港人民和香港戏剧人的努力，香港话剧形成了一些优良传统：一

[1] 田本相：《中国话剧艺术史·序》，田本相主编：《中国话剧艺术史·第一卷》，南京：江苏凤凰教育出版社，2016年，第16页。

是开放的传统；二是自由的传统；三是业余演剧；或者说是戏剧发烧友的精神和传统。"[1] 从文艺接受"自律"来说，要认识到文艺接受具有自身逻辑和规则，例如戏剧作品是人写的，写人的，给人读的；又是人演的，演人的，给人看的，戏剧始终以人为表现对象，通过鲜活的形象塑造，让读者/观众认识社会、感悟人生、尊重生命，所以戏剧接受的重心是人的形象塑造及其人学价值。而就话剧接受内涵来说，除了人文性接受（思想内容、情节结构、人物塑造、戏剧语言）以外，它还有技术性接受，对演员的表演技艺和服装、舞美、灯光等舞台的物质呈现以及剧场视听效果的接受。戏剧批评要立足艺术作品本体分析，担负起提高艺术质量和指导观众有效欣赏的责任，既不是周恩来总理所批评的"套框子、抓辫子、挖根子、戴帽子、打棍子"[2]，也不是不问质量好坏的一味粉饰吹捧。我们要尊重和遵循戏剧接受的特点和规律。

就中国当代话剧接受来说，对接受自律与他律的关系处理最重要的是处理好文艺与政治的关系。在文艺与政治关系的处理上，曾存在"政治化"或"去政治化"两种偏激态度。"十七年"和"文革"时期就把文学艺术政治化，文艺成为政治的"传声筒"和可怜的奴婢，这显然是不对的。政治不是文学艺术表现的全部，文学艺术也有着自身的发展规律和相对独立性，用社会政治评价标准来决定文艺价值将偏离文艺的本性。但新时期初提出的文艺"去政治化"也是行不通的，文艺不是生长在真空里，它与外部世界有着千丝万缕的联系，而政治

1　田本相：《中国话剧艺术史·绪论》，田本相主编：《中国话剧艺术史·第八卷》，南京：江苏凤凰教育出版社，2016年，第5页。
2　参见周恩来1961年6月19日《在文艺工作座谈会和故事片创作会议上的讲话》。

是社会生活中不可回避的客观存在,"非文学因素"在某种意义上丰富了文艺的内涵。所以正确的认识是:文学和政治之间是一种张力关系,对此简单地采取"政治化"或"去政治化"的态度都不是科学的态度。一方面,我们要看到政治对文学有一定的导向性和制约性,另一方面又要看到文学对政治来说也有它的能动性,在政治面前,真正优秀的作家是有自己基于现代意识的主体精神的,他懂得按照文学艺术的规律来反映政治,即是透过人性、透过人的心灵并采用审美的方式来关心关注政治。所谓审美的方式是指形象化的、感情化的、诉之于心灵的方式。朱立元就指出:"文学作品的一切其他精神价值都必须通过审美价值显现出来,审美价值是一切其他价值的汇聚点和透视镜。如果绕开审美价值,让其他价值直接地赤裸裸地单独向读者显现,那么,这些其他价值就游离于文学价值之外,不再是真正的文学价值,充其量不过是政治、道德或其他种种抽象的说教,因为这些价值不是以文学的方式、通过审美价值呈现出来的。"[1]胡星亮在《当代中外比较戏剧史论》中曾提出解决戏剧与政治关系的两点原则:"一是戏剧的政治功用必须通过审美过程实现,只有政治、革命、意识形态而没有艺术,就不成其为戏剧;二是通过审美过程实现的戏剧政治意识必须是现代性,否则,'就对真理和艺术犯下了双重罪过'(黑格尔语)。"[2]这些都启发我们如何从接受视角考量文艺与政治的关系,给作品以恰如其分的评价。

其次,对接受自律与他律的关系的处理还要处理好接受与生产

[1] 朱立元:《接受美学》,上海:上海人民出版社,1989年,第245页。
[2] 胡星亮:《当代中外比较戏剧史论(1949—2000)》,北京:人民出版社,2009年,第25页。

（创作）的关系。接受和生产是互为倚仗的关系，有生产才有接受，有接受才为生产引路，接受的问题也要从作家创作和作品生产中去寻找。就当前戏剧生产现状来看，一些戏剧生产还不够重视接受，例如不少主流戏剧因为得到官方支持和资助，往往不在乎收益，也不很重视观众的欣赏和接受，由于过分看重官方接受，这些戏剧往往缺少独立的艺术品格，被视为附属工具、宣传工具、政绩工具，命题作文或任务剧成为常态的艺术生产方式，形态上同质化、同构化、套路化、标签化，跟风式写作加剧，公式化、概念化作品屡见不鲜。一些独立制作人的戏剧则追求作品的收益，有过度娱乐化倾向和迎合观众的倾向，虽然很接地气，但因为资金投入有限和对艺术理解偏狭，难有经典之作。同时受后现代消费主义文化语境的影响，一些先锋戏剧既有新奇的实验探索（如戏仿、拼贴、多媒体制作等），又呈现出世俗化、游戏化、商品化倾向，有的则是一味地"玩戏剧"，在资本力量的作用下，先锋戏剧与商业戏剧在一定程度上开始合流。就当前话剧接受而言，官方接受依托一些官方媒体的批评和报道，占据主要渠道。专家戏剧批评有式微的倾向，但还是在顽强地发声，有时不惜以匿名形式，如"北小京看话剧""押沙龙在1966"（新浪微博）等，不放弃坚持己见、独立批评的职责。与此同时，随着大众文化和自媒体时代的到来，大众批评开始走强，但他们大多是随性式或跟风式接受，没有话剧相关专业的知识积累和理论修养、没有固定的批评标准和独立的价值判断，全凭个人观感，或者跟着舆论和时尚走，不同程度地造成批评的混乱和公信力的丧失。而从中国当代话剧创作与接受的关系来看，二者常常会走极端，相对来说，中国当代话剧接受对创作的干扰更大更强，限制更多。例如"十七年"和"文革"时期剧作家创作受到官方接受的直接影响，艺术呈一体化和规范化发展趋势；新世纪以来大众接受

对话剧创作的影响则日益加大，市场的威力显现，当然也出现过一些探索（先锋）戏剧把观众视为"艺术的敌人"或试验品加以实验的倾向，结果因超出观众的"接受度"而受到冷落。所以要学会动态把握和辩证处理二者的复杂关系，创作者与接受者之间则要建立一种平等对话关系，真正实现相互建构、不断促进、共同提高。

最后，在戏剧接受自律与他律关系处理中还有一个主体性问题。也就是说，文艺"内""外"关系的调适要依靠创作者与接受者自身来处理，从中国当代话剧创作和接受的主体来看，创作者和接受者唯上、唯下、唯利的情形屡见不鲜，一些艺术家和评论家缺少怀疑、批判和反思精神，存在人格异化（有所谓依附型人格、服从型人格、工具型人格）、心灵异化（受到权力、金钱、人情左右和毒害）的现象[1]，所以，创作者与接受者主体性建设问题就显得至关重要。对于中国当代话剧创作者和接受者来说，大的文化语境确实具有某种强制性质，但仍是事物发展变化的外部条件（"外因"），"外因"有时确实能起非常重大的作用，但"外因"的作用再大，也是第二位的原因，而决不能撇开"内因"独立地起作用，它仍需通过"内因"起作用，这是马克思主义唯物辩证法的观点。哈耶克在《自由秩序原理》中也精辟地指出："强制某一特定个人的企图是否会成功，在很大程度上取决于这个

[1] 国家一级编剧李宝群2021年10月14日在上海戏剧学院做了题为《戏剧文学的突破——编剧写作六关》的讲座，他尖锐地指出：当下一些剧作家甘于被"异化"——人格异化（有所谓依附型人格、服从型人格、工具型人格）、心灵异化（受到权力、金钱毒害），被动地完成任务，靠经验和技术"干活"，放弃艺术理想和底线，艺术激情减弱，想象力、感受力退化，创作浮躁，没有自己对现实、对历史、对人性的独立思考与真实感受，缺少应有的悲悯情怀和人文关怀，也缺少怀疑、批判和反思精神。很多剧作不乏热闹的场面、华丽的包装、精湛的表演、跌宕的情节、有趣的内容，就是没有思想。

被强制的个人的内在力量（inner strength），因为对于某些人来讲，即使是暗杀或刺杀的威胁的力量有时也可能无法迫使其放弃或改变其目的；然而对于另一些人来讲，或许只需某种小小的卑鄙计谋的威胁便足以使其改弦易辙，而服从强制者的意志。"[1]

总之，文化生态学或文艺生态学不同于生物生态学，人是文化生态或文艺生态的生产者和消费者，对环境的适应不是消极被动的，而是积极能动的，是自觉行为，并且人对文化/文艺生态环境建设是有反作用的，所以要加强中国当代话剧创作/接受主体的培养与建设，尊重作家创作与观众接受的艺术自主性和主观能动性，给予他们更大的自由与空间，反对任何功利性的创作和狭隘的偏执的接受，从而深化社会主义艺术生产与接受规律的研究，为社会主义文艺的繁荣发展和新的开放型文化建设创造良性健康的生态环境。

1 ［英］哈耶克：《自由秩序原理》上册，邓正来译，北京：生活·读书·新知三联书店，1997年，第170页。

跨媒介重塑：电影《十字街头》的话剧改编研究

毛夫国[*]

1937年4月，沈西苓自编自导的第五部电影《十字街头》上映。根据当时的社会现实，沈西苓构思出四个毕业后穷困潦倒、性格各异的大学生形象，他们经常处于恋爱和失恋、就业和失业之间，彷徨于人生的十字路口，经过苦闷、彷徨和奋争，积累了信心和面对困难的生活勇气。作为象征性隐喻的"十字街头"，象征着青年人在人生彷徨的路口毅然前行。4月15日电影公映时，当日《申报》用头版的整个版面，刊登主演赵丹和白杨的巨幅照片，轰动上海。上映后，电影"因为成绩优美，获得不少中西报纸的好评，被誉为中国近年来最进步的作品"。[1]

《十字街头》反映的是动乱年代青年人的悲喜剧，他们的恋爱、失恋、生活、失业，影片最终以光明的结尾，预示着青年人勇敢地面对人生。1941年初，鲁思将此电影改编成同名话剧《十字街头》（编剧：鲁思，导演：吴琛），同年4月搬上舞台演出。据目前资料所见，这应

[*] 毛夫国，中国艺术研究院话剧研究所副研究员。
[1] 维那斯：《沈西苓怎样写〈十字街头〉》，《天文台》，1937年6月5日。

该是国内最早的根据电影改编而成的话剧。2020年10月，由国家大剧院制作的话剧《十字街头》（编剧：黄盈、徐蔚昕，导演：黄盈）在北京演出。电影《十字街头》的两次话剧改编，一为纪念亡友，一为致敬经典，都汲取了电影中昂扬向上的积极力量。对《十字街头》两次从电影到话剧改编的探讨、评论和对比研究，可以用来探究话剧和电影两种不同艺术样式的互动和借鉴。

一

1940年12月17日，沈西苓在重庆病逝。为纪念沈西苓，天风剧社商请恩派亚戏院将沈氏遗作《十字街头》予以重映[1]。作为沈西苓好友的鲁思，为了纪念亡友，决定把电影《十字街头》改编成话剧："本剧系根据亡友沈西苓兄的最伟大的电影遗作《十字街头》改编成的。这是一个艰难的工作，然而，我所以敢如此大胆地从事并尝试了，主要的原因仅只一个，便是为了纪念他。"[2]

鲁思（1912年3月—1984年2月）是一位在中国话剧史上很少提及的剧作家，他原名陈鹤，字九皋，江苏吴江人。青年时期受到南国社的影响，对文学、戏剧产生浓厚兴趣，曾组织怀疑社并主编《怀疑》半月刊。1931年进入复旦大学政治法律系学习，加入复旦剧社，创作话剧《血的跳舞》（载《血钟》1931年第8期）等。1934年与包时、凌鹤、吴铁翼创办戏剧月刊《现代演剧》，并任主编。又创办上海剧社。

[1] 赵景深：《走向十字街头》，鲁思：《十字街头》，上海：上海世界书局，1944年，第119页。
[2] 鲁思：《后记》，《十字街头》，上海：上海世界书局，1944年，第123页。

1937年后参加青岛剧社、上海剧艺社，主编《中美日报》副刊《艺林》，1939年导演阿英编剧的《日出之前》。1940年参与创办华光戏剧专科学校，任教务长兼编导系主任，1941年编剧的《狂欢之夜》由该校公演，为远东剧社排演《金粉世家》。1942年与谭正璧等创办中国艺术学院、新中国艺术学院。新中国成立后，任上海电影专科学校电影文学系主任，曾在华东军政委员会文化部电影处、上海市文化局电影事业管理处、上海市电影发行公司、《大众电影》编辑部、上海市电影局等任职。[1] 著有话剧《狂欢之夜》（根据果戈里《巡按》改译，上海世界书局1944年版）、《十字街头》（根据沈西苓同名电影改编，上海世界书局1944年版）、《蓝天使》（上海世界书局1944年版）、《爱恋》（又名《母妻之间》，上海世界书局1945年版）及回忆录《影评忆旧》（中国电影出版社1962年版）等。

 在构思了足足三个整月之后，鲁思才开始着手改编工作。因天风剧社预备郑重演出此剧，为能有更多的排练时间，鲁思有时被迫每天赶写一幕，据他所言，话剧《十字街头》最多用了五天的时间改编完成，甚至写后连原稿也不及覆阅一遍，便交付天风剧社。[2]

 1941年4月26日，话剧《十字街头》第一次由天风剧社在璇宫剧院演出，主要演员有乔奇、冷山和费茵等。天风剧社早期的演出饱受观众诟病，但话剧《十字街头》的演出却大受欢迎，随后连演20天共40场，同年7月10日起重演5天共5场。

 彼时话剧《十字街头》的导演为吴琛（1912年10月—1988年5

1　参见李峰主编：《苏州通史·人物卷（下）》（中华民国至中华人民共和国时期），苏州：苏州大学出版社，2019年，第405页。
2　鲁思：《后记》，《十字街头》，上海：上海世界书局，1944年，第123—124页。

月)。吴琛原名吴朝琛,笔名魏于潜、殷鸣慈等,江苏省无锡人。1933年参加了左翼戏剧联盟,与赵默、赵明等友人组织青光剧团,1937年进入生活书店工作,1939年至1946年,在上海从事话剧工作,曾任上海剧艺社总务主任等。吴琛导演过上海戏剧社演出的话剧《李秀成殉国》,还曾导演《日出》《原野》等多部话剧,为当时话剧界"四小导演"之一。自1955年至1966年,历任上海越剧院艺术指导、院长助理、副院长等职,1956年春至1958年春,兼任上海戏剧学院表演师资进修班班主任,协助苏联专家排练莎翁名剧《无事生非》。导演的越剧有《白蛇传》《西厢记》《祥林嫂》《红楼梦》等。[1]创作了《钗头凤》(魏于潜,上海世界书局1944年版)、《甜姐儿》(魏于潜,上海世界书局1945年版)、《寒夜曲》(上海永祥印书馆1947年版)等剧。

演出单位天风剧社于1941年3月成立,由陆沉和梅熹负责,在当时与上海剧艺社、中国旅行剧团、华生剧团一起同为上海仅有的四大职业剧团。天风是由天风股份有限公司下分出来的,由大商人投资成立,主事人是一位律师路式导,剧务演出方面则是姚克,演员方面多系电影明星,如梅熹、舒适、慕容婉儿、孙敏、傅威廉、上官云珠及中旅退出的团员仇铨、冷山、狄梵等,剧社成立后先后演出了《雷雨》《日出》《浮生若梦》《恩与仇》《女子公寓》等剧。[2]

位于爱多亚路(今延安中路)成都路口浦东大厦底楼的璇宫剧院,在当时"和辣斐大戏院成为话剧演出的重要据点,被誉为话剧'根据

[1] 参见沈去疾主编:《吴琛年谱》,《吴琛文论集》,上海:上海文化出版社,2014年,第3页;张正,张桂彬编:《越剧名家艺术生涯》,上海:上海大学出版社,2005年,第429页。
[2] 石军:《上海四大职业剧团最近动态》,《艺术与生活》,1941年第20期。

地'"[1]。其前身为四姐妹舞厅，后改称璇宫舞厅。1939年改建成璇宫剧院，成为话剧主要演出场所，又称璇宫剧场。初期由雪影剧团在此公演《雷雨》，1939年8月6日上海剧艺社开始长期的职业公演，首先演出的是于伶的反映孤岛现实生活的新作《夜上海》，演出场地便是璇宫剧院，此后有《沉渊》《武则天》《情海遗云》《生财有道》《花溅泪》《人之初》《赛金花》《葛嫩娘》等剧在此上演。[2]1941年，璇宫剧院由天风公司接管。[3]

鲁思在看了第一次的演出后，不太满意，又花了整整一个多月的时间予以重写。话剧《十字街头》于1944年1月初版，为孔另境主编《剧本丛刊·第一集》，版权页标注：改编者：鲁思；发行人：陆高谊；出版者：世界书局；发行者：世界书局。1947年3月出版第三版，除发行人改为李煜瀛外，其余信息未变。

初版本《十字街头》中，书前有《特别启事》："本剧上演权，由作者保留。戏院剧团于上演本剧前，除上海一地，应向作者直接取得同意外，其他各地，应向当地世界书局公局，或其代理店，接洽办理。否则，不准上演。此启。"[4]书的扉页写有：纪念亡友西苓并以此书献给家兄万里。经查，万里为陈万里，在1944年初版本《蓝天使》扉页载有：纪念壮志未酬的先兄陈万里。左侧注明：万里号鹏，一字康寿，去岁十二月十八日下午二时病逝于新疆迪化，享年三十六。

1　参见贤骥清：《民国时期上海舞台研究》，上海：上海人民出版社，2016年，第125页。
2　参见李晓主编：《上海话剧志》，上海：百家出版社，2002年，第141页。
3　鱼目：《梅熹陆沉组天风剧团　第一炮演出〈雷雨〉》，《中国艺坛日报》，1941年3月30日。
4　《特别启事》，鲁思：《十字街头》，上海：上海世界书局，1944年。

话剧《十字街头》的目次有：《图照》(包括银幕上的《十字街头》四帧和舞台上的《十字街头》四帧)、《本书》《附录》和《后记》四部分，附录又包括《故事》《各报评论摘录》《走向十字街头》(赵景深)、《首次公演的职员表》四部分。其中,《故事》为该剧剧情梗概。

改编《十字街头》舞台剧时，鲁思"恐怕损害西苓的原作的缘故，我会小心翼翼地先在脑海中建筑一座舞台，让所有的戏分幕地在那上面进行而试演起来"。电影《十字街头》为悲喜剧，鲁思在改编成话剧时改为四幕喜剧。改编态度和改编原则上，从人物、时空、情节、内容等方面均忠实于电影原作进行改编，鲁思把沈氏电影中所使用的"情节的夸张"视为座右铭，袭用了电影中的"闹剧形式"[1]。曾有评论者言，改编"对西苓先生的原作极忠实，像电影上的'闹剧形式'，都被他一股脑地搬上了舞台"[2]。

电影中的人物在改编时进行了删减。沈西苓在电影中直接把演员的姓氏赋予影片中人物，使其姓赵或者姓杨，话剧《十字街头》中的人物有徐潇杰、赵柯幹、唐禄天、刘美俊、杨芝瑛、姚康敏、杜醉翁、俞氏、珍珠等，每个人物都有年龄、性格特点等方面的详细介绍。改编时鲁思采用谐音，赋予人物名字以哲学含义，潇杰谐音"消极"，禄天谐音"乐天"，柯幹寓意"苦干"，话剧要表现的是，消极(潇杰)、乐(禄)天都是要不得的，应该苦(柯)干，尤其是要前进(羡俊)![3]人物设置上剧本出现了瑕疵，在人物介绍中没有唐氏，剧情中

1 鲁思：《后记》，《十字街头》，上海：上海世界书局，1944年，第123、125页。
2 周鲁基：《略谈〈十字街头〉》，《神州日报》，1941年4月29日。转引自鲁思：《十字街头》，上海：上海世界书局，1944年，第117页。
3 赵景深：《走向十字街头》，鲁思：《十字街头》，上海：上海世界书局，1944年，第120页。

此人却以邻居的身份和房东太太俞氏有对话。

电影的时间和空间与话剧明显不同。话剧中的时间和空间受到舞台空间的限制和观众固定观赏位置的制约,而电影画面是流动的,时空可以通过各种艺术手段呈现单层、复合、多重等形态,镜头语言的运用更加自由。正因为电影和话剧有着相当距离的差异,在改编过程中,"是有很多困难需要解决的,特别是时间与空间的处理安排"[1]。

对于改编时间和地点的选取,鲁思有着深刻的理解:

> 时间的集中这种手法,在舞台剧里,固然也不是完全没有的,譬如幕与幕之间经过若干年月的这样构成手法,实在地说,就是戏剧的时间的集中。可是要将这种手法在个别的场面应用,在舞台上是不可能的事。
>
> 毫无异议,这是电影特有的描写的基础的手法了,它只有在电影上才可最大限度的使用。不仅个别的场面,就是人物的动作,也都可以时间地集中起来。
>
> 为什么呢?一句话说,这正就是电影剧与舞台剧的质的不同。电影的全体,是用个个的film的断片来组成的。那些摄取了的个别的film的断片,制作者可以用任意的,它所发见的独特的次序,将它剪接和编辑而后结合起来,创造出了一种电影的时间与电影的空间。而这种时间,与现实的却有区分;它的空间,也在实际上并不存在的。

[1] 朗剑萍:《〈十字街头〉观后》,《中美日报》,1941年5月6日。转引自鲁思:《十字街头》,上海:上海世界书局,1944年,第119页。

故,舞台剧改编本,在这些地方——时间与空间,不能不与电影原作稍出入而差异着的。[1]

话剧《十字街头》的剧情地点仍为当时有"小巴黎"之称的上海,全剧分为四幕,在分幕地点选择上,第一幕、第二幕、第四幕均为老赵等人租住处,布景上第二幕稍有变动,第三幕地点设为工厂区的公园之一角。

剧情总的时间设为中华民国某年某月,淡化了具体时间。在《后记》中,鲁思对此予以了说明:"为了在'此时此地'的演出,求其更能接触并关涉现实,我便胡将这剧的发生的年代,也移动了一下。这样,第四幕中,对剧中人赵柯幹和杨芝瑛的失业原因的解释,势非与原作大异而不同了。"[2]

分幕时间上,第一幕与第二幕时间前后相连,第三幕发生在三个星期后火热的八月初旬的某一个晚上,第四幕与前幕间隔一星期。剧情发展的时间基本和电影中一致。

改编的内容选择上,也基本和电影一致。因为电影和舞台表现形式的不同,为使地点减少,电影开头小徐跳黄浦江自杀被老赵救下,是在住处通过老赵之口说出来的。同样的,杨芝瑛和赵柯幹的恋爱,也是通过姚大姊的嘴来讲,电影中小杨离开老赵之后的过程,亦通过姚康敏之口讲出。第四幕中,杨芝瑛离开老赵而搬走这个举动,鲁思感觉比较突然,太缺乏过程,就增加了一个剧情,给剧中人的心理与情绪的转变的过程,来说明其决定。

[1] 鲁思:《后记》,《十字街头》,上海:上海世界书局,1944年,第125页。
[2] 鲁思:《后记》,《十字街头》,上海:上海世界书局,1944年,第125页。

电影《十字街头》拍摄前的剧本就被当时的电影检查部门删改，拍摄完成后也一再删剪，但仍能看出刘大哥从事了进步革命运动。在话剧《十字街头》中，刘大哥戏份较少，也与当时的时代氛围有关，"刘羡俊责备朋友们的话似乎少了一点，但也似乎有意这样的。什么时候和地点，产生什么作品"[1]。

电影《十字街头》中有两首歌曲对于主题表达起了重要作用，分别是关露词、贺绿汀曲的《春天里》和刘雪庵词曲的《思故乡》。改编成话剧后，只在第一幕中采用了歌曲《春天里》，剧中老赵在演唱时，歌词后面加入了自编的憎恨房东太太的歌词。根据剧情需要，还采用了另外两首歌曲，在第一幕中赵柯幹独唱 Nightingale（《夜莺》）的主题歌；第二幕杨芝瑛和姚康敏合唱孙师毅词、聂耳曲的《新女性》歌第二、第四两节。《新女性》歌第二、第四两节的歌词是：

> 天天，眼不见阳光赶做工，
> 无分雨雪风；
> 天天，耳只听机器闹哄哄，
> 声声震耳聋；
> 天天，心挂着家中样样空，
> 生活逼人凶；
> 天天，手跟着机轮忙转动，
> 一点不能松。

1　赵景深：《走向十字街头》，鲁思：《十字街头》，上海：上海世界书局，1944年，第120页。

不管没闲空,我们要用功!
不怕担子重,我们要挺胸,
不做恋爱梦,我们要自重!
不做寄生虫,我们要劳动!
新的女性,产生在受难之中!
新的女性,产生在觉醒之中![1]

这两首歌曲都非常契合剧情。

<center>二</center>

 2020年10月,国家大剧院制作的话剧《十字街头》在其小剧场演出。剧本《十字街头》和《〈十字街头〉导演手记》均发表在2020年第12期《戏剧文学》杂志上。2021年、2022年,话剧《十字街头》再度演出。

 时隔近八十年之后的2020年,由电影改编的同名话剧《十字街头》再度搬上舞台,其现实意义如导演黄盈在《导演阐述》中所说,"不管我们身处什么样的人生境遇",要"勇敢地走下去,做一些力所能及的事情,让这个世界变得更好"[2]。国家大剧院根据电影制作的同名话剧,关注话剧的当代性,使处于人生"十字街头"的青年人,重新探讨"爱情、工作、人生和价值",在面对艰难生活的抉择时展现出面对困境的勇气,以激昂的态度迎接生活的挑战。演员们在演出中,看

[1] 鲁思:《十字街头》,上海:上海世界书局,1944年,第58—59页。
[2] 黄盈:《导演阐述》,《十字街头节目单》,国家大剧院,2020年。

到了上世纪30年代的青年和当下的自己颇为相似的人生困境,他们在戏里演绎着爱情和工作、迷惘和希望,戏外讨论着爱情和生活、选择和希望,探讨着经典的重塑对于当下青年生活的价值和意义。

"出了象牙之塔,走向十字街头。"鲁思和黄盈改编的同名话剧,都关注到了电影《十字街头》的积极意义,这是两部改编话剧的共同点。吴琛曾说:"这个戏里不论情势如何,每个人都有一股向上的力;即使受到阻碍,还是曲折的把它传达出来,喷射向每一个人。"[1]在鲁思改编的话剧《十字街头》结尾,是青年们昂扬向上的宣言:

> 走向十字街头,十字街头,
> 我们是中华民族优秀的子孙,
> 人类的命运,
> 全靠我们年轻人来担搁,
>
> 走向十字街头,十字街头,
> 我们要睁大了眼睛正视现实,
> 严肃地生活,
> 这是我们的作风和传统,
>
> 走向十字街头,十字街头,
> 我们要不避艰险的深入下层,
> 学习又工作,

[1] 吴琛:《感》,《中美日报》,1941年4月26日。转引自鲁思:《十字街头》,上海:上海世界书局1944年,第117页。

努力着大同社会的建设!

走向十字街头,十字街头,
各处都需要我们劳动的手指,
贡献出力量,
完成时代所赋我们的使命![1]

"我总觉得我们还有一个使命在"[2],黄盈的实验话剧《十字街头》,通过意象化的舞台设计,多种元素的并置,带给观众新鲜的舞台体验,鼓励当下新时代的青年,以积极的人生态度面对生活,呈现经典的当代性。

在《导演阐述》中,黄盈谈到话剧版《十字街头》要从"回看经典""致敬经典""成为经典"几个问题延展,寻找原故事当中那些在今天依旧能够有所感受的部分。在改编原则上,黄盈遵循尊重原著、致敬经典的原则,整部话剧由20场戏组成。

黄盈版话剧《十字街头》的人物设置,比电影中精简不少,名字沿用原作人名。主要人物有老赵的扮演者老赵、小杨的扮演者杨小姐、大个的扮演者刘大个、阿唐的扮演者阿唐、姚大姐的扮演者姚大姐、房东太太的扮演者房东太太、小徐的扮演者小徐以及报馆职员、黄包车夫、流氓、电车乘客等若干。主要演员既扮演剧中角色,承担剧情中的任务;又是扮演者自身,承担剧中对电影或当下现实的讨论。

话剧《十字街头》由20场戏组成:《寻找经典的力量》《历史驶来》《拯救小徐》《脱离绝望》《苦中作乐》《时代的十字街头》《搬家》

1 鲁思:《十字街头》,上海:上海世界书局,1944年,第108—109页。
2 黄盈:《导演阐述》,《十字街头节目单》,国家大剧院,2020年。

《凶恶的房东》《做群众的喉舌》《春天里》《初次误会》《浪漫相遇》《误会升级》《对掷》《羞涩的浪漫》《对战》《拥抱》《陷入爱情》《脚踏实地》《路见不平》《约会》《坦诚》《走向前方》等。其中第十四场分为五部分：《对掷》《羞涩的浪漫》《对战》《拥抱》《陷入爱情》。

在各场的时间和空间安排上，随着现代技术的发展，话剧已不再拘泥于鲁思改编时分幕地点的设置，黄盈充分利用灯光、投影等进行合理的舞台分区，借助戏剧的假定性予以灵活呈现剧情，铛铛车上的空间也成为剧情发生的重要地点。老上海的铛铛车意象既是"上海摩登"的现代化展现，也是老赵和小杨恋爱的空间呈现，"20世纪30年代的老电影《十字街头》里，有轨电车也是反复出现的场景，赵丹与白杨扮演的男女主角可谓'电车做媒'，他们在电车里相遇、相知到相爱的浪漫故事，电车成了发酵爱情的温床，那时，是引领了全国年轻人的摩登时尚的"[1]。

在内容上，除忠实于原作的情节叙事外，黄盈版话剧《十字街头》增加了角色扮演者的讨论，以增强戏剧的现实性。第一场《寻找经典的力量》、第五场《苦中作乐》、第六场《时代的十字街头》、第十五场《脚踏实地》和第二十场《走向前方》均有全部或部分演员扮演者关于电影或当下的讨论。并采用了原作中的两首歌曲《春天里》和《思故乡》，来表达剧中人的情绪并推动剧情发展。

电影《十字街头》人物简单、场景转换少，对话充实，片中"一墙之隔"的戏剧性误会等，非常适合改编成话剧。黄盈版话剧《十字街头》是对同名经典电影的致敬，基本延续了电影的情节，保留了四个性格各异的人物形象。在情节上稍有几处改动，电影中杨小姐是在

[1] 淳了，伟立：《上海格调》，上海：上海辞书出版社，2013年，第173页。

接受采访时发现老赵衬衣上的小猪，才知道他就住在自己隔壁；话剧中杨小姐通过伸过来的竹竿上像框的照片知道老赵就是电车上经常遇到的人。电影中先是杨小姐失业，两人解除误会，正当老赵沉浸于爱情的甜蜜时，杨小姐怕连累老赵而回到乡下，老赵的惊喜、憧憬、失望、希望得以充分展示；话剧中，杨小姐和老赵同时失业，双方回到租室互掷纸团而解除误会，互掷纸团的双方得以同时展现于戏剧舞台。

有意设置的"一墙之隔"，让观众拥有了全知视角，一直为剧中男女主人公着急，同时也感到好笑，从双方矛盾加深而不知到最终真相大白，喜剧效果得以充分展现。

现在青年的困惑显然和当时有极大差异。话剧《十字街头》中增加了剧中叙事，演员们进行历史与现实的对话，突出"什么是有价值的人生""年轻人应当承担什么样的使命"等话题，并把电影画面与舞台演出结合起来，戏里戏外得以关联和互文。舞台表演中，老赵的扮演者说："'得其大者可以兼其小'。只有把人生理想融入国家和民族的事业中，相信自己肩负的使命，抛弃小我，成就大我，才能最终成就一番事业。"[1]所体现的正是剧作的当代性。

在《〈十字街头〉导演手记》中，黄盈谈到他把创作素材分为四类：一是1937年公映的电影《十字街头》，并且详细地把重要事件和场景整理成25场；二是与电影创作相关的周边资料；三是电影创作参与者们的人生经历；四是演员们的实时表演。[2]这四类素材在舞台上或穿插或并列出现，舞台呈现上，观众看到的有时是真人表演与电影影像之间的互动和结合；有时是电影影像、现场拍摄影像与演员表演

1 黄盈：《十字街头》，《戏剧文学》，2020年第12期。
2 黄盈：《〈十字街头〉导演手记》，《戏剧文学》，2020年第12期。

的并置；有时是演员一会儿在表演，一会儿又对电影影像进行分析和讨论，演员们时而是沉浸于角色，时而跳出角色成为当下青年分析影片中的背后事件，讲述参与电影创作艺术家的人生经历，时而充当报幕员，在不同的角色里跳进跳出。话剧《十字街头》运用布莱希特的"间离效果"的戏剧理论，舞台表演不再是连贯的，不再是角色单一的戏剧演出，呈现出"叙述体戏剧"的特征。

第六场《时代的十字街头》，正当演员们表演时，忽然灯光渐暗，声音渐弱，姚大姐的扮演者登台，谈到此段在上映时被租界审查人员删去，然后几个演员开始讨论起电影的删节。沈西苓曾谈到创作时比起设备的简陋，还要感到沉痛的，"便是我们握不到创作的自由权。在租界上，我们不能说一句收复失地；我们也不能挂一张东北的地图，我们……不再说下去了。我们眼泪只有往肚子里流"。他发出了这样的质问："为什么在中国的土地上，不能演爱国的戏剧呢？"[1] 黄盈版的话剧《十字街头》对相关电影删节进行了还原。第十场《春天里》，当老赵找到校对工作后，心情愉悦，回到家唱着歌曲《春天里》，舞台上把此时的原电影经典片段、演员的现场表演、现场实时拍摄场面三种视觉元素并置于一起，给观众以丰富的舞台观感体验。

话剧《十字街头》充分采用了电影的蒙太奇手法，导演对舞台空间进行整合。电车上眉目传情这一情节，电影的影像、演员的表演和现场实时拍摄实时投影，都被导演当作素材，并置于戏剧舞台上，把舞台氛围和电影镜头魅力充分结合，展示出演员的面部表情特写，烘托舞台氛围，让舞台画面有了蒙太奇的效果。这无论对于演员表演，还是舞台实时摄影都提出了挑战。舞台镜头、影像镜头和表演镜头虚

[1] 沈西苓：《怎样制作〈十字街头〉》，《明星》，1937年第8卷第3期。

实结合，相互映衬，呈现出多元化的戏剧空间。电影《十字街头》拍摄时，沈西苓曾痛感于机器条件已达到十二分的贫弱，"音乐与对白的不能不顾此失彼；收一个镜头的音，又不能不加上几条的棉被"[1]，多年后改编的同名话剧，却可以把影像和摄像实时投影于舞台之上。

扔纸团情节中，话剧《十字街头》把老赵和杨小姐并行置于舞台两侧，对扔的是幕后人员，让观众在同一个视角下，通过舞台空间的变化，看到了不同空间的人物在同一时间段的动作和情绪，有点像电影多镜头快速剪辑，带来观剧喜感。剧作在呈现真人和影像的衔接与转换时也颇有新意，工厂前老赵和老唐打流氓情节中，一边是舞台上演员的表演，一边在屏幕上投出原电影画面，舞台上演员把流氓通过屏幕投影面的缝隙"扔"进底幕，进入屏幕后又把流氓扮演者"扔"出，随后阿唐和老赵从屏幕后走出，给观众以时空交叉之感。

三

电影与话剧的互动在话剧史上本就有渊源，电影和话剧的互动与借鉴在国外已司空见惯。在中国话剧史上，早期从事话剧创作的田汉、洪深、欧阳予倩、袁牧之、张骏祥、应云卫等，都曾参与电影的创作。鲁思改编的同名话剧《十字街头》，应该是国内最早的根据电影改编而成的话剧。新中国成立后，话剧《龙须沟》《茶馆》《雷雨》《日出》等被改编成同名电影。新世纪以来，电影和话剧的互动与融合渐多，话剧《驴得水》《夏洛特烦恼》等都被改编成同名电影；而电影《疯狂的石头》《世界旦夕之间》《寄生虫》等，也都被改编成同名话剧。

1 沈西苓：《怎样制作〈十字街头〉》，《明星》，1937年第8卷第3期。

不同艺术样式的交流与融合，为话剧的形式探索带来新的可能。电影的即时摄影等手段，已为话剧所吸收和借鉴，"电影的视觉造型特点，启示了戏剧导演运用各种方法拓宽舞台空间，甚至打破封闭空间对表演的束缚；利用电影蒙太奇的画面与画面、画面与声音之间的对比与冲突，增强场面的戏剧性；在非写实的舞台上，蒙太奇式的片断切割和重组，甚至可以实现心理时空的跳跃、闪回、穿越等功能"[1]。黄盈导演的话剧《十字街头》、何念导演的话剧《深渊》、田沁鑫导演的话剧《直播开国大典》《红色的起点》等，均采用了即时摄影，融入了时空自由转换和平行蒙太奇等电影手段。电影和话剧之间的互动与交融，必然会给话剧带来更多艺术形式的借鉴和变革。

1　计敏：《双生与互动的美学历程——中国戏剧与电影的关系研究（1905—1949）》，上海：上海人民出版社，2019年，第236页。

戏曲评论

致敬开山杰作《浣纱记》

朱栋霖*

今年恰逢梁辰鱼(约1521—1594)诞生500周年,第八届中国昆剧艺术节同时上演三台源于梁辰鱼《浣纱记》的昆剧作品:昆山当代昆剧院的《浣纱记》(罗周整理改编)、浙江京昆艺术中心的《浣纱记·春秋吴越》(周长赋编剧)、苏州昆剧传习所的《浣纱记》(杨守松整理)。著名戏剧评论家王馗通过微信发来昆昆版《浣纱记》的评论:"该剧不是从《浣纱记》中摘锦集秀,也不是从中条分缕析,而是在尊重原作已有关目而进行的创意翻新,通过'盟纱''分纱''辨纱''合纱'和两个楔子,将原作十多出的情节重新编创,赋予当代新观念。"显然重点赞其"重新编创"。汪人元先生也认为这是"改编"。编剧罗周补充道:"其中六成以上唱段都是原著。"我回应道:"馗兄写得好!但这个戏究竟如何,我还需看了再说。"如果新撰较多,剧名宜为《新浣纱记》,以示对梁辰鱼及其原作版权的尊重。

我这里无意比较三剧短长,只是关心既然要张扬梁辰鱼旗帜,就

* 朱栋霖,苏州大学文学院二级教授,博士生导师,中国昆曲评弹研究院院长。

有一个如何面对梁辰鱼原作《浣纱记》的问题。

在中国昆剧史上，梁辰鱼以劈世天才开辟鸿蒙，他无疑是与魏良辅并世为双，开创中国昆剧史近五百年新局面的伟大艺术家！

明代嘉靖年间魏良辅研创的新腔水磨调——昆山腔，主要是用于文士歌唱的清曲。他存世的《曲律》(亦称《南词引正》)就是指导清曲规范的，"清唱，俗语谓之'冷板凳'，不比戏场藉锣鼓之势，全要闲雅整肃，清俊温润"。明确表示对"戏场"——剧唱不以为然。

梁辰鱼得魏良辅传授，熟谙水磨调。他以独创天才创作了以昆山腔演唱的传奇——《浣纱记》，将新腔水磨调推上戏剧舞台。这使得新声昆山腔迅速崛起，成为一种全新的戏曲音乐体制演唱于舞台，一时轰动天下，广泛传播。稍梁之后的文坛领袖王世贞，指称梁辰鱼剧作演唱昆山腔在社会上产生了巨大影响："吴间白面冶游儿，争唱梁郎雪艳词。"曲家张大复说："谱传藩邸戚畹，金紫熠爚之家，而取声必宗伯龙氏，谓之昆腔。"梁辰鱼创作的《浣纱记》，是继北杂剧、南戏之后，有明一代一种新的戏曲文学的开创性剧作，以四十五出的宏伟规模的巨大成功，奠定了明代传奇创作的新体制。梁辰鱼之后，张凤翼的《红拂记》、王世贞的《鸣凤记》、徐霖的《绣襦记》、徐复祚的《红梨记》、吴炳的《西园记》，沈璟与吴江派剧作、汤显祖的"临川四梦"等，都是这一称为"传奇"的文学创作体制。并与昆曲并融为一体，成就昆剧。设若没有梁辰鱼编演《浣纱记》，这种以新声昆山腔演唱的戏曲——后世称为"昆剧"——尚在中国戏曲史的襁褓之中。

我们致敬"曲圣"魏良辅，却怠慢了伟大的梁辰鱼——中国昆剧史上的又一位开山大师。明末大文学家吴梅村当时即以魏、梁并称："里人度曲魏良辅，高士填词梁伯龙。"(董康《江东白苎·跋》)梁辰

鱼之于昆剧史的贡献，无异与魏良辅并世而双，两峰对峙。

张扬梁辰鱼这面旗帜，在昆山当地却碰到如何面对梁氏原作《浣纱记》的纠结。在梁辰鱼故乡，一个尊重原著的整编本被否定，被改编新作的要求取代，这无疑宣告梁辰鱼虽然可以作为昆剧的一面旗帜，但他的代表作《浣纱记》已经不适应今日昆剧舞台，必须经过改编成新"浣纱记"才能与今日观众见面。当地策划者也许没想到，这恰恰是一个失败的策略，因为这等于向社会宣告所谓"梁辰鱼"也仅仅是一面过时的旗帜。有目共睹，近二十年来，《牡丹亭》《长生殿》《桃花扇》《玉簪记》《白罗衫》《西厢记》《义侠记》等一系列古典剧作都通过尊重原著基础上的整编而在当今昆坛重焕异彩，唯独《浣纱记》在其故乡竟遭遇刀斧之伤，而且此举是为了张扬梁辰鱼旗帜！

需知梁辰鱼之于昆剧史的开创性贡献，是依托于他创造性地奉献了一部杰出的《浣纱记》。

《浣纱记》首先是一部杰出的历史剧，在中国戏剧史上具有开创性意义。元杂剧的题材基本采自生活中一人一事，如《窦娥冤》《救风尘》，历史题材剧《梧桐雨》《汉宫秋》亦是一人一事。《浣纱记》的剧情源于东汉的《吴越春秋》和《越绝书》。两书所记载的吴越争霸历史长达数十年，相当复杂，梁辰鱼以卓越的眼光提炼其中核心事件为剧情主干，他以四十五出的宏伟构想，气势恢宏地全面展示了吴越争霸风云激荡、跌宕起伏的过程。梁辰鱼自称"结发慕远游，精心在经史。上下几千年，欲究治乱旨"。《浣纱记》就是他读史考史探史究史的结晶。剧中的重要事件，两国一连串的翻云覆雨、起伏动荡，都一一采自《吴越春秋》。剧中诸多历史发生的地点，在苏越两地都实址可考，剧中夫差、勾践、伍子胥、文种、范蠡等人物的作为，都符合历史人

物。梁辰鱼以历史学家的锐眼挖掘了此中蕴含的严峻历史信息，深刻地展示了越王勾践忍辱负重，君臣上下一致，设计种种阴谋；而吴王夫差昏聩，逼杀忠臣，迷恋女色，终于爆发了一幕为越所灭的严峻沉重的悲剧。然当越国庆功之际，范蠡霍然引退，并告诫同为谋臣的文种。这对于帝王权力斗争的残酷本相的揭露何等入木三分，梁辰鱼藉传奇"究天人之际"，何其深刻。

在具有深厚史学传统的中国文坛，《浣纱记》开辟了以戏写史、藉剧明史的创作新天地，此后的王世贞、许自昌、李玉、孔尚任、洪昇都是承接了梁辰鱼的史剧创作传统。上世纪60年代，曹禺《胆剑篇》等200多个同题材历史剧亦源于此。

梁辰鱼的高人一等之处，还在他别具只眼地发现了范蠡与西施的爱情故事在戏剧中的别样闪光之处，他才智横绝地以范蠡与西施聚散离合为纽带，创造性地串联起吴越两国的政治军事冲突与家国命运。《吴越春秋》最早将美女与吴越成败联系在一起，但西施与范蠡没有爱情关系，传说西施结局是被范蠡沉潭，没有与范蠡泛舟太湖的传说。唐宋诗人凭吊吴宫废墟也常联想到西施，都没提及双双"泛湖"的浪漫。梁辰鱼创新地将爱情注入范蠡、西施的关系中，两情聚散离合。这个戏剧构思，使原先政治军事色彩黑色沉重的故事平添了瑰丽浪漫的诗意抒情。西施范蠡跌宕的爱情故事极大吻合了历代文人与观众的心理，其浪漫曲折的家国情仇故事从此深入人心。梁辰鱼《浣纱记》开创了"借离合之情，写兴亡之感"的明代传奇写作的新天地，清代名剧《桃花扇》《长生殿》就受此影响。

浙昆《浣纱记·春秋吴越》径直删去西施情节，倒也大方，因为这本是历史真实。但既删去西施情节，剧名又何来"浣纱记"？苏州昆剧传习所演本遵用原著，但只录范蠡西施的片断，又落入单一的

两小戏，格局未免狭小。或曰剧中范蠡与西施以爱捐国的情节，令当代观众不能接受，范蠡是"渣男"。这所谓"当代"观念，其实是以已经过时的所谓"现实主义"观念来要求古典舞台上的古人古事，要求剧中古典人物按照现代观念去执行现代人的思想言行。需知由于中国古代社会的思想文化道德伦理观念的传统影响与长期制约，古人的思想与立身行事有许多方面为今人所不能理解，若要古典戏剧人物全部按今人要求行动起来，古典戏剧将无法存在，或者被改得面目全非，此类教训已很多。况且，戏剧本属虚构，古典戏剧乃是古代文人写心之作，写戏乃浇胸中之块垒，剧中人的行为思想是古代文学家心灵的寄托，因虚妙高远而具心灵真实性，否则柳梦梅、杜丽娘、崔莺莺、陈妙常、唐明皇、杨贵妃、武松等都不具现实真实性与获今人赞赏。梁辰鱼乃以自我的心灵——思想、情感与抱负，赋予他心爱的男女主人公。伯龙本是浪漫瑰丽、侠才跌宕的奇士。他性格傲岸，抱负不凡，平生任侠好游，广交四方奇士英杰，纵论天下古今，"逸气每凌乎六郡，而侠声常播于五陵"。他以个人侠义诗情赋予同为侠义高士的范蠡，剧中范蠡就是梁辰鱼心灵情怀的自寓。《浣纱记》竭全力赞颂足智多谋、侠义豪雄、多情多义的范蠡，亦为伯龙自况。范蠡与西施两位主人公都被他赋予了爱邦家明大义的高义，乃是高士、奇人、真女子！一如《红拂传》，在梁同时代就有两部问世。这是舞台上的戏剧，剧作家心灵的寄托与想象。这也不是当下世俗小女子所务实想象与比对的！梁辰鱼自云："少小豪雄侠气闻，飘零仗剑学从军。何年事了拂衣去，归卧荆南梦泽浑。"《泛湖》一出范蠡、西施别离缱绻互诉衷肠，合唱南北合套【北新水令】【南步步娇】等十七支，其辞典雅，其境深远，堪为梁伯龙直抒胸臆的绝唱！他是特立独行的高士，不是某一帝王的家臣，他要去过潇洒自由的生活，去

创造更有挑战的奇迹。——这是《浣纱记》真正的高潮，也是昆剧史上梁辰鱼首次创作全套完整的南北合套曲，可见他得意洋洋陶醉之情。

质之方家，请勿亵渎《浣纱记》。

<div align="right">
2021年11月5日修改

原载《苏州日报》2021年10月27日
</div>

音乐剧评论

从音乐剧看戏剧普及的前景

——兼论音乐剧、戏曲与话剧的异同

孙惠柱　黄筱琳[*]

戏剧能否普及？

考察中国的戏剧，也应该用老革命家陈云同志的要求来衡量一下："不唯上，不唯书，只唯实。"[1]戏剧演出大都在公共空间——剧场，戏剧的"实"就是广大观众——人民群众的需要。习近平总书记用最通俗的语言解释了人民群众的需要："金杯银杯不如百姓口碑，老百姓说好才是真的好。"[2]毛泽东主席《在延安文艺座谈会上的讲话》强调"雪中送炭"先于"锦上添花"："在目前条件下，普及工作的任务更为

[*] 孙惠柱，中央戏剧学院客座研究员、博导，上海戏剧学院教授，剧作家、导演，纽约《戏剧评论》(TDR: The Drama Review)编辑联盟轮值主编；黄筱琳，上海戏剧学院导演系学士、电影学硕士，中央戏剧学院跨文化戏剧研究方向博士研究生，影视话剧演员。
[1] 转引自李泽民：《改善工作方法提高领导水平》，《人民日报》，1991年1月18日。
[2] 习近平：《金杯银杯不如百姓口碑，老百姓说好才是真的好》，《人民日报》2019年8月25日。

迫切。"这个文艺方针对于今天的中国戏剧仍然适用,因为我们的人均戏剧量太低,比已达中上水平的人均GDP低很多,更与我国全球第二的经济实力很不相称。毛主席在1942年的《讲话》中说:"人民要求普及,跟着也就要求提高……这种提高,不是从空中提高,不是关门提高,而是在普及基础上的提高。"[1] 80年后,我们的戏剧还是没有普及,很多人已然忘却戏剧以观众为本的原则,忽略了"在普及基础上提高"的方针,还没普及就一心只想提高,每年请专家评出一批又一批"精品",却大多与人民群众无关、无缘——因为不是"在普及基础上的提高",只是"从空中提高""关门提高"。

精英与大众的关系一直是戏剧界的大问题。一百多年前"五四"精英必须站出来大声疾呼引导大众,那时候大多数人不识字;现在老百姓都受过教育,大学生比例越来越高,专家与大众在文化教育方面的界限越来越模糊,对戏剧这一大众艺术样式而言甚至可以忽略不计,但近年来戏剧界却越来越相信专家决定论。种种评奖项、分基金的做法不是像电影、文学那样鼓励从业者到市场上去探索观众的需求,为愿意买单的老百姓创作,而是靠不必对演出效果负任何责任的"专家"打分来决定许多戏的命运,政府的钱花得越来越多,戏剧却离老百姓越来越远,新戏的演出场次越来越少。李龙吟写的《中国戏剧得了三种病》一针见血,他批评的前两种病叫:长官意志病、过节评奖病:

> ……长官让排的戏,长官给钱,戏剧演出水平不高,长官也不好意思说不好,戏排出来了,没演几场,因为那实在是应景之做,水平很差,观众不买票,演不下去了,可是长官给的钱能让剧团活一阵

[1] 毛泽东:《毛泽东选集》第三卷,北京:人民出版社,2006年,第59页。

子的,剧团毫无愧色。过些日子,一位主管宣传的更高长官上任了,提出"原创的、本地的、现代的"这样的看似响亮的口号,还是表示听他的话他给钱,于是京剧、评剧、昆曲、梆子、话剧一块儿上,抢着排这个城市的几项政绩工程、标志性建筑,抢到手项目就是抢到钱呢!戏也排出来了,可想而知,为了抢长官的钱排出来的戏,观众能爱看吗?……

……过年过节不过日子,为过节评奖排戏演戏,这是第二种病。[1]

党的十八大后中央要求减少评奖,点中了文艺界的要害。但似乎上有政策下有对策,这些年来"评奖"是少了些,却新生出了更多的"评项目""评基金";直接的长官主导少了,长官授意下的专家主导却多了很多——都是让不了解老百姓看戏需求的精英来做决定。十八大提出减少评奖对戏剧人最重要的意义在于,要坚持习总书记提倡的"金杯银杯不如群众口碑"这一根本性的理念,把精英导向的每次只演一两场的"精品"剧目改为能向大众普及、能长期演出的保留剧目。

戏剧有可能普及吗?什么样的戏剧更有可能普及呢?一百多年前引进的话剧在北京、上海普及得不错,但至今还没在其他城市做到普及。那些拥有一两千万人的大城市都没有面向老百姓的常年运作的话剧演出市场,更不用说中小城市了。大多数耗资、耗时甚巨的"空中提高"剧目制作出来后,只在一个剧场演一两场就收摊走人,演得越多亏得越多。然而,曾被引进话剧的新文化人视为落后必须淘汰的戏曲倒还有相当大的草根市场——绝大多数演出是由从未得到任何政府

[1] 李龙吟:《犀利评论:中国戏剧得了三种病》,来源:舞蹈中国网,https://www.sohu.com/a/322468361_482903(2019年6月23日)(2020年3月16日查阅)。

资助的民营剧团提供的；也有些戏曲剧团城乡两栖，城里的演出很少，大多是乡下的包场。不过，在各类大中小城市里，出现了一个由自发买票观众群支持的戏剧样式——音乐剧，近年来日渐引人注目，发展的势头将要超过比它早八十多年引进的话剧。

音乐剧是上世纪80年代进入我国的，早期还曾叫过轻音乐剧、歌舞剧，如《搭错车》（1983）、《风流年华》（1983）、《芳草心》（1986）等；当时还没能力从国外直接引进原版，音乐剧的国民认知度比不上话剧。在经历了二三十年的不温不火和水土不服后，近几年里音乐剧市场打开了局面，出现了厚积薄发的势头，近两年在疫情的压力下仍然野蛮生长，在大中城市的戏剧市场占据了重要的一席之地。一些民营剧团从市场需求出发，勇于创新，借助公众媒体平台宣传音乐剧，收获了相当的市场热度，特别是2018年《声入人心》节目让一批优秀的音乐剧演员闯入了大众视野。阿云嘎、郑云龙、郑棋元等一批青年音乐剧演员的"出圈"积累了大量粉丝，他们主演的音乐剧迅速占领了市场，票房取得巨大成功，票价从两三百元一路攀升至千元仍然一票难求。这次预热让中国的音乐剧市场一下活跃起来，大批从未接触过音乐剧的观众都加入到了音乐剧的粉丝群体中。

在《声入人心》第一季播出后，2019年15名成员共参与了《九九艳阳天》《长腿叔叔》等8部290余场音乐剧演出；在疫情影响下，2020年仍有20名成员参加了《在远方》《重生》《拉赫玛尼诺夫》《小说》《贝多芬》等320余场音乐剧的演出。[1] 2018年中国音乐剧市场规模为4.48亿元，2019年达到7.21亿元，同比增长60.94%，表明音乐

1 黄莉莉：《〈声入人心〉后的中国音乐剧现状》，《新世纪剧坛》，2021年第2期，第6页。

剧被观众迅速认可，无论上座率还是平均票价均有大幅提升，直接表现为音乐剧票房收入大幅增长。[1]上海是中国音乐剧聚集的城市，不断完善产业结构。上海文化广场2011年重新开业，成了音乐剧的核心剧场，通过"年末大戏"坚持引进英法德奥原版音乐剧，经过十年间从0到1的深耕，实现了"从1到100"的爆发式增长。近两年里，亚华湖院线在上海市中心亚洲大厦"星空间"开出了十几个主要演音乐剧的小剧场，每月演出超过500场。昔日"打飞的"追法语音乐剧明星的剧迷，如今成了"拖着行李箱"来追华语音乐剧的在读学生。[2]

目前音乐剧市场主要有三类：一是引进国外原版经典剧目，邀请欧美剧团来呈现原汁原味的外国音乐剧，如在上海文化广场上演过的《猫》《歌剧魅影》《罗密欧与朱丽叶》《摇滚红与黑》等；二是海外版权引进，转为中文版演绎，如《我，堂吉诃德》《拉赫玛尼诺夫》《妈妈咪呀》等；还有购买海外版权并对剧本进行本土化改编的，如《我的遗愿清单》《也许美好结局》等。而最值得引起重视的是中国戏剧人原创的音乐剧，如《伪装者》《南唐后主》《悟空》《隐秘的角落》等新作。

还有一种说法，音乐剧在新世纪的头10年还属于1.0时代，主要是原版引进，包括《悲惨世界》《狮子王》等。2011年中文版《妈妈咪呀》为中文音乐剧播下了种子，开启了2.0时代。2012年至2018年中文版音乐剧逐渐生根，更多国外优质作品由本土制作在国内上演。在

1 《音乐剧"孵化计划"年终汇报　未来中国音乐剧进口量将会呈继续增加趋势》，来源：《新民晚报》，中研网：https://www.chinairn.com/hyzx/20201214/143349784.shtml（2020年12月14日）（2022年3月18日查阅）。
2 黄启哲：《一年演出超38 000场，追平疫情前！精准防疫、灵活市场、注重创作成上海演出市场恢复秘诀》，"道略演艺"公众号，2022年2月14日。

原版和中文版两个阶段后，音乐剧产业迎来了3.0时代，包括了不少中文原创音乐剧。道略演艺产业研究院廖樊龙认为："从2016年开始，音乐剧市场环境向好，各个行业也看好音乐剧的发展，无论是场次、观众、收入一直在增长，2019年票房突破6亿多，达到了行业近几年的最高峰。"[1]《2021中国音乐剧指南》显示，音乐剧2019年共演出2 655场，同比增长5.4%。观众数量达到213万人次，同比增加29.5%，票房收入突破六亿元，同比增长37.1%。2020年新冠肺炎疫情使全国演出大规模取消或延期，但下半年起却出现了很多创新形式，继续推动市场往前走。特别值得注意的是，欧美戏剧消费者以中老年人为主，中国戏剧的买票观众却年轻得多，而且年龄代际圈层明显，最年轻的00后最喜欢音乐剧，在00后本命剧目TOP5的排行中，音乐剧占了四部。

2021年上海音乐剧的飞速成长引人瞩目，在严格遵守疫情防控规定的形势下，全市专业剧场的音乐剧演出仍达911场，同比前一年增长142%，观演人次达52.4万，同比增长129%。与此同时，"演艺大世界"市场聚集效应与区域特征逐渐显现：黄浦区专业剧场2021年共上演639场音乐剧，占全市音乐剧演出份额的七成。[2]多部人气与质量都高的改编及原创作品在各大剧场亮相，如《赵氏孤儿》《罗密欧与朱丽叶》《隐秘的角落》等；音乐剧的全年观众人次达到52.4万，在所有演出门类中排名第三，仅次于话剧和音乐会。"一台好戏"在亚洲大厦推出了"环境式驻演音乐剧"《阿波罗尼亚》等十几台戏。《阿波罗尼亚》演了一年多还是一票难求，接下来还要在成都、长沙驻演。

[1]《中国音乐剧进入全产业链时代》，来源：光明网，https://m.gmw.cn/baijia/2021-06/30/1302382966.html（2021年6月30日）（2022年3月18日查阅）。
[2] 张熠、吴桐：《上海打造"爱乐之都"，音乐剧迎来"黄金时代"》，《解放日报》，2022年3月18日。

看来，普通老百姓喜欢看的似乎是处于两端的戏剧样式——最老的戏曲和最新的音乐剧。这是不是巧合？事实上它们很相似，都是"以歌舞演故事"的戏剧；在欧美音乐剧人的眼里，唱念做打兼具的戏曲就是中国的音乐剧——显然不像从头说到底的话剧，也不是从头唱到底的大歌剧。更巧的是，一百多年前我们开始从西方引进基本上不唱不舞的话剧，还曾想用它来取代戏曲；差不多同时美国却发展起了以歌舞演故事的音乐剧，很快就蔚为大观，市场规模超过了历史久远得多的话剧。但我国多数话剧学者一直强调欧美话剧与戏曲不同，长处在内容的深刻与艺术上的"雅"——其反面当然就是内容的浅显与艺术上的"俗"，那既是学者们直言批评的戏曲的缺点，也成了无意中给音乐剧贴上的标签。

音乐剧和话剧都是西方的舶来品，我们如此厚此薄彼，就因为音乐剧跟大多数"以歌舞演故事"的戏曲剧目在浅显与"俗"这一点上太相似——正因为如此，音乐剧与戏曲历来都是更易于普及的戏剧样式。然而，这两类大众艺术究竟如何相似？它们为什么易于普及？这究竟是优势还是劣势？这些问题还很少有人去认真研究。

音乐剧与戏曲的相似

在音乐剧引进初期中国学者就注意到了音乐剧与戏曲有相似性，但特别强调的则是二者的差别。最早倡导引进音乐剧的中央戏剧学院院长徐晓钟教授指出："音乐剧在塑造人物、揭示人物情感、营造舞台节奏、铺陈场面时，舞蹈和音乐都同样成为必须充分发挥的主要艺术手段。音乐剧和我们唱、念、做、打俱全的戏曲相比，主要的区别在于音乐、歌唱和舞蹈的现代感更强，音乐更丰富，旋律更亲切，节奏

更鲜明,更加热情奔放。"[1]这个比较是相当准确的。后任上海戏剧学院院长的荣广润教授从音乐剧与地方戏曲的来源以及呈现形式角度来阐述其异:"两者区别在于,音乐剧产生于西方商业社会,是典型的都市文化,艺术手段灵活多变,重视视听效果的整体呈现,追求观赏性与商业效益的一致;地方戏曲有很浓的乡土气,程式化程度较高,观赏价值更集中于演员的技艺表演。"[2]总体上也不错,但"重视视听效果的整体呈现,追求观赏性与商业效益的一致"并不仅仅是音乐剧的特点,恰恰也是"无声不歌、无动不舞"的戏曲的追求。各类戏曲在中国各地发展了千百年,得到政府支持的只是很小的部分;当年最高水平的梅兰芳剧团无疑有极高的商业效益,而农村的草根剧班更必须追求商业效益才能勉力生存。直至今日,占全国戏曲演出大多数的还是民营剧团的商业演出——没有政府补贴、没有基金会赞助的演出哪怕利润为零,甚至赔钱,也是商业演出。在这一点上它们和欧美的音乐剧是一样的,尽管并不总是成功,但都想尽可能提高观赏性来追求商业效益。相比之下,戏曲的成功概率还比百老汇的音乐剧高些,因为戏曲的成本低得多,当然成功后的利润也低很多。

多数学院派学者较少关注农村的草根剧团,更熟悉的是当今城里在国家全力支持下不怎么考虑商业效益的非营利性院团,因此很容易看到音乐剧与戏曲的巨大区别,而忽略了二者内在的相似之处。音乐剧源于欧美的民间歌舞艺术,其发展过程始终与大众保持着紧密的联系,逐渐赢得了数量既超过歌剧也超过话剧的观众。这一成长的路径与中国戏曲并没有太大的不同——但戏曲历史上从来没有话剧那样的

1 徐晓钟:《绽放吧,"缪斯诃"》,《艺术教育》,1995年第2期,第37页。
2 荣广润:《西方音乐剧与中国地方戏曲》,《戏剧艺术》,1996年第1期,第48页。

竞争对手，话剧即便是在一百多年前挟着"新文化运动"的大潮强势登场后，也只是在学界取得了话语权的强势地位，在老百姓"用脚投票"的各地演出市场上远未能胜过戏曲，更不用说取代了。戏曲和音乐剧倒是在剧目构成、演员训练和演出模式上有很多相似之处。

　　在剧目构成方面，它们都是由歌、舞、戏彼此穿插组合而成的综合艺术形式，王国维说"戏曲者，谓以歌舞演故事也"，音乐剧本质上也是一样的。欧洲的歌剧偏重唱，芭蕾偏重舞，话剧则主要依靠人物的对话来演"剧"。只有音乐剧以载歌载舞的形式来展现故事内容，这与中国戏曲不谋而合。歌、舞、剧合一的综合展现带来的是审美上的全方位体现，音乐剧与戏曲又都特别重视形式美，美国学者斯坦利·格林说："音乐剧从根本上说是漂亮服装、快乐的舞蹈和轻松的富于情趣的音乐与词句组成的戏剧。"[1]音乐剧展示剧情的方式呈现出精美的舞台形象及辉煌的视听效果；戏曲对于演员的扮相、行头也极其讲究，精致且充满巧思，搭配上悦耳的演唱以及优美的舞蹈展示写意之美。二者在剧目构成各元素的组合方式这一点上十分相像。

　　音乐剧与戏曲艺术的综合性对演员的技艺提出了更全面的要求，称职的音乐剧演员需要多才多艺，不仅要会戏剧表演，还要有良好的音乐素养、可以稳定发挥的演唱水平和扎实的舞蹈基本功。戏曲演员更是从小便接受戏曲唱念做打的综合训练，这在陈凯歌导演的《霸王别姬》中就可以看到。戏曲在唱腔、舞蹈、做工、武打等多个方面都有固定的程式，各有范本可依，演员以摹仿范本为主进行反复训练，掌握多样的基本元素。每个写意的舞蹈动作都有严格规定，如何云手、

1 ［德］阿多诺：《美学理论》，王柯平译，成都：四川人民出版社，1998年，第228页。

何时圆场、在什么情况下使用水袖……都有一定的规矩。就是在诠释新的角色时,多半也会在程式库内选择合适的动作加以剪裁、调整、重新组合。各剧种在唱腔方面多有固定的成套曲调,不同的曲调能让不同行当的角色表达不同的情感;放在不同戏剧情境中的唱腔需要调整重组,但多数情况下作曲都可以在程式化的音乐系统之内通过新的编曲、组合来完成。

与戏曲相比,音乐剧并没有那样严格成套的程式,但其歌词韵律与作曲配器、舞蹈布局与场面安排,也都有一定的规则,只是这些"程式"比戏曲更松散和自由些。音乐剧演员在训练中也必须通过反复练习,掌握必须学会的类型歌曲和若干种舞蹈。跟中国戏曲学校常见的六年学制加大学四年甚至再加研究生相比,音乐剧演员的训练时间似乎太短太容易了。但现在的戏校体制未必能代表戏曲的全部,我们还有大量的没上戏校就在草根剧团里当学徒出身的演员,却能每年商演三百多场——就是团里上过戏校的主角演员也往往只学三四年就上台亮相了。跟这些戏曲演员相比,音乐剧演员的训练可能还更系统:声乐教材的范本都来自于经典音乐剧的选段——就像戏曲的经典折子戏一样,形体方面首先必须学好爵士舞——那往往是音乐剧的舞蹈符号,此外还必须具备良好的踢踏舞基础。这些固定的元素训练使得所有欧美的音乐剧演员都能掌握差不多的技能,因而同一个角色可以由多组演员轮流扮演,即便有个人表演能力及风格的差别,但总体舞台呈现上还是可以基本保持一致。

音乐剧和戏曲在创作完成后投入市场的演出模式上也异曲同工。音乐剧脱胎于大众喜闻乐见的歌舞艺术,发展成熟后又活跃于大众市场,是通俗性、娱乐性强的商业戏剧,能否达到商业目标是衡量音乐剧成败的标准。所以音乐剧作为艺术商品创作出来后,如果经过了舞

台演出的检验,就会保留下来进行一轮接一轮的演出。纽约百老汇和伦敦西区至今还在同时上演30多年前问世的《猫》《歌剧魅影》《悲惨世界》等经典音乐剧。《狮子王》稍微年轻一点,但其票房竟超过了史上任何一部电影或舞台作品——"该剧超越了票房60亿美元的音乐剧《歌剧魅影》。不仅如此,该剧票房甚至超过了《泰坦尼克号》及《星球大战》《哈利波特》系列的任意一部电影,甚至还超过了曾一度居票房之首的电影《阿凡达》。"[1] 上演二十多年来,全球已有8 500万观众欣赏过不同版本的音乐剧《狮子王》,总演出时数相当于132年。这种体量的商业演出势必需要精品剧本,并打造导演、表演的精准范本,以便多组排练和演员轮换,保证多剧组各国、各地驻场巡演的顺利运行。

音乐剧的商业成就造就了一大批从舞台走出来的明星,如三次提名奥斯卡的格伦·克洛斯1974年就登上了百老汇,1980年凭音乐剧《马戏大王》提名托尼奖最佳女主角,拍了很多部电影后,1995年又因主演音乐剧《日落大道》得到托尼奖。《爱乐之城》的艾玛·斯通、《芝加哥》的凯瑟琳·泽塔琼斯、《金刚狼》主演休·杰克曼等也都是先演音乐剧再打进好莱坞的。音乐剧造星的效应甚至不亚于电影。由林-曼努尔·米兰达编剧、作曲及主演的音乐剧《汉密尔顿》2015年在百老汇首演,立刻掀起了全美乃至全球的《汉密尔顿》热潮,获奖无数,一票难求。这股风潮逐渐席卷全球,在各国纷纷上演各种版本,而中国粉丝因为林-曼努尔集编剧、作曲、配乐和表演于一身的才气亲切地称其为林聚聚。他作为一个音乐剧演员,竟也能成为2020年全球

1 《音乐剧〈狮子王〉总票房62亿美元,被称"百老汇骄傲"》,来源:国际在线,人民日报海外版官网:http://m.haiwainet.cn/middle/345646/2014/0923/content_21120590_1.html(2014年9月23日)(2022年3月26日查阅)。

收入最高男演员第七名。[1]

 这种景象在鼎盛时期的戏曲界也有过，甚至可以说是有过之而无不及。戏曲艺术的中心是演员的表演，名角领衔，以人带戏，而不是音乐剧那样以戏带人；演员分等挂牌，戏迷票友追着名角全国各地去听戏乐此不疲。1913年梅兰芳首次到上海，演出了《彩楼配》《玉堂春》《穆柯寨》等戏，风靡江南，当时街头巷尾有句俗语："讨老婆要像梅兰芳，生儿子要像周信芳。"[2] 梅兰芳第二次来沪便连唱了34天，所到之处万人空巷，票友或多或少都能唱几段他的戏。而周信芳在上海的最高演出纪录竟达一年497场。[3] 戏迷的口口相传形成巨大的影响力，追剧听戏成了一种全民参与的活动。戏曲跟音乐剧一样，创作出一部受观众欢迎的作品就会多番轮演，即使更换演员，只要按照规定的唱腔与舞蹈程式，并不需要耗费太多时间去排练，只要梳理两遍就可以上台演出。从演出模式来看，好的戏曲与音乐剧都采用类似的良性循环模式，一经创作出好作品就能充分利用其商业价值重复演出，并不断推出新演员，以薄利多销的方式满足广大普通观众的需要。

音乐剧与话剧的差异

 三十多年来，我国各类艺术院校办起了不少培养音乐剧演员的系科及专业，1991年中央戏剧学院首先开始音乐剧教学，在戏剧艺术研

1 《强森登顶2020年收入最高男演员，成龙排名第十》，来源：新京报，搜狐新闻：https://3g.k.sohu.com/t/n473248574（2020年8月12日）（2022年3月25日查阅）。
2 张达明：《梅兰芳的两次特殊感谢》，《山西老年》，2019年第7期，第23页。
3 黎中城：《周信芳的艺术风范与演剧理念》（上），《上海戏剧》，2020年第2期，第23页。

究所内设立了音乐剧研究小组，开办音乐剧演员和导演的培训班。[1]北京舞蹈学院于1995年开设音乐剧本科专业，随后上海音乐学院和上海戏剧学院等艺术院校也陆续开设了类似专业。而音乐剧的老家美国倒没有几个专门培养音乐剧演员的大学系科，大多数音乐剧演员都是和话剧演员一样在多达一两千的大学戏剧系里学的。这似乎说明音乐剧和话剧并没有太大的差别——就演技而言很多全能演员确实可以胜任两种戏剧再加电影、电视甚至演唱会的表演，如格伦·克洛斯等；但另一方面，从主导理念、常演剧目与基本观众群来看，音乐剧又与经典话剧很不一样——尤其是那些戏剧教授特别推崇的著名话剧。

从古希腊悲剧《俄狄浦斯》《美狄亚》直到当代的《被埋葬的孩子》《丽南山的美人》等都以杀人为核心情节，杀的还是家里人，而且杀人者还不是坏人，还要让人同情。为什么要这样编故事呢？这类中国观众很难接受的戏剧有一种特别的目的——Catharsis（卡塔西斯），这本来是个医学用词，意为排除不洁的体液以净化身体，亚里士多德的《诗学》用它来比喻悲剧的特殊功能：展示残忍的情节，给观众一种情绪上的"以毒攻毒"，最后让心灵得到净化。《被埋葬的孩子》作者山姆·谢泼德曾是美国头号戏剧家，他对卡塔西斯的解读甚至更黑："卡塔西斯是排除某些东西，可我不想排除，我想找到它。我不是要把魔鬼放出去，我是要跟它握手。"[2]这样的残酷情节中国戏剧人基本上没有学，但上世纪初我们还是引进了话剧，因为那时候中国迫切需要一种不同于传统陶冶型戏曲的、能毫不留情地暴露社会问题的"苦

1 徐晓钟：《绽放吧，"缪斯诃"》，《艺术教育》，1995年第2期。
2 山姆·谢泼德：《韵律与真相：采访谢泼德》，《美国戏剧》(*American Theatre*)，1984年4月号。

口良药"——尽管引进者有意无意地搁置了"以毒攻毒"的成分。

 一百多年后回过头来看,我们引进的西方理论主导了中国的戏剧话语,却忽略了中西表演文化的一个深刻差异。古希腊的"净化型戏剧"演示残酷恶行来排泄不洁情绪以净化心理,这样的艺术观与中华文化的陶冶型艺术观相去太远。中国的春秋战国时期,礼乐一体,孔子说:"兴于诗,立于礼,成于乐。"这个"乐"既指狭义的音乐舞蹈,也泛指广义的艺术——其实这一点和另一位西方哲人、亚里斯多德的老师柏拉图"用音乐来陶冶心灵"的理念不谋而合[1],但柏拉图的重要理论因为他贬低戏剧而被大多数西方戏剧教授排斥,也被我们长期忽略了。中国传统艺术观的核心是陶冶人心,助人习礼,所以最重视音乐舞蹈;这个特点也反映在后来出现的戏剧的特点上——戏曲就内容来看大多是惩恶扬善、树立正面榜样的陶冶型戏剧,形式上也完全离不开最擅长陶冶人心的"乐"——音乐舞蹈。而自从引进西方戏剧及其理论以来,我们的研究几乎全都聚焦于全新的净化型话剧,忽略了就是在西方也有更大的市场规模和群众影响的陶冶型音乐剧——那恰恰是中国戏曲的"同类项",也符合崇"乐"贬"剧"的西方先哲柏拉图的理念。

 很多年来中国戏剧人几乎都习惯于一讲理论就用舶来的西方概念,但多数人只知道西方有话剧及其一整套理论术语,而没意识到音乐剧在真正的西方剧坛的重要性,这是一个为时太久的忽略。以戏剧之都纽约为例,那里平均每天有上百场售票的专业演出,多数作品短则演出两三周,多则每周八场长年驻演。在2015年2月7日的《纽约时报》

[1] 柏拉图:《理想国》,郭斌和,张竹明译,北京:商务印书馆,1986年,参见第70—82页。

戏剧广告版上，可以看到201个有关演艺活动的信息，戏剧是最大门类，如果加上儿童剧和歌剧、舞剧，就有120多个。这一天百老汇有27部戏在演，18部音乐剧中有11部是演了多年的老戏：《阿拉丁》《摩门经》《卡巴莱》《芝加哥》《泽西男孩》《狮子王》《妈妈咪呀》《悲惨世界》《在城里》《歌剧魅影》《女巫》。百老汇全是大剧场，那天刚好三分之二（18个）是在演音乐剧；话剧只占三分之一——而且一般剧场都是小于音乐剧剧场的，演出场次也少于音乐剧。那天外百老汇和外外百老汇的中小剧场有63部剧目，除八九部先锋剧目，大部分是话剧和音乐剧，这里话剧略多于三分之一，还是明显少于音乐剧。[1] 音乐剧相较于话剧在陶冶性情、娱乐大众方面有得天独厚的优势，它借助歌舞手段来塑造人物形象、揭示人物情感、营造舞台节奏、铺陈场面，大部分剧目是励志阳光聚焦于正面情感的陶冶型戏剧，所以观众面要比暗黑的净化型话剧如荒诞剧、病态家庭剧、残酷戏剧、直面戏剧广得多。话剧也并不全都是净化型的，欧美话剧舞台上数量不少的喜剧大多也属于陶冶型，可惜我们介绍引进得也不多，主要也是因为喜剧似乎不如净化型戏剧"深刻"——同样的原因导致了音乐剧研究的缺席。[2]

音乐剧和话剧的演员训练方法也有所不同，在有些地方前者还更为科学有效，因为需要歌、舞、演三种技能，而且比重相对平均，声乐和舞蹈的训练都有相当系统的训练模式——声乐教学始于科学的发声方法，舞蹈从基本功开始循序渐进，都有摹仿范本供学生做由浅入

[1] 费春放，孙惠柱：《寻找被"后"的剧作家——纽约剧坛"一日游"初探》，《戏剧》，2015年第2期。

[2] 孙惠柱：《"净化型戏剧"与"陶冶型戏剧"初探——兼析中西文化语境中的戏剧、话剧、戏曲等概念》，《文艺理论研究》，2018年第1期，第38页。

深的练习。基础训练部分有练习曲，到了中高级阶段有成熟作品的片段，这样就有衡量好坏的标准，学生也能判断自己的水平。只要将范本摹仿得八九不离十，专业上至少就合格了，能登台完成表演。话剧演员也要学声、台、形、表四个方面，前三部分是基本功，按理也应该有范本参照；但现实中不少话剧表演课贬低范本的作用，盲目拷贝不懂中文的外教的实验性方法，过于相信从演员自我出发——最极端的是长时间躺地上说感受。有人说老师只能引导演员去发现自我，表演是即时的行动和反应，需要每个人独特的感受和交流；背景经历不同的演员对角色就应有不同的认知，谁的诠释都不能否定。在这样的语境中，最好的话剧老师也很难有效地规范班级的表演教学。演员中流传一句俗语："只要是在角色里，做什么都是对的。"这话不错，帮助演员寻找角色的感觉是话剧表演教学的核心内容，由于话剧表演强调自发性，演经典不能看优秀演员的范本，近年来更是过分看重原创剧目，演员寻找角色的过程极难预测。所以话剧演员的培养比起音乐剧演员成材率较低，更严重的是由于不重视基本功训练，现在很多话剧演员连台词都说不好；而经过扎实的音乐剧基本功训练的演员也可以演好话剧影视，如美国的克洛斯、中国中戏毕业的孙红雷、上戏毕业的张译等。

 在排练和演出模式方面，音乐剧的效率也远高于话剧，歌舞在音乐剧中占比较大，歌曲旋律固定，舞蹈动作统一，舞台调度在排练过程中基本可以固定下来，而且声乐和舞蹈的部分可以分开排练，大大节省了在排练厅里磨合的时间，把每个部分确定并练熟后就可以直接进入合成。由于歌、舞、戏的部分相对固定，可以同时排练多组演员，缩短排练周期，上演后也可以根据演员的个人情况分组安排不同的卡司，在保证演出顺利进行的同时也给演员更多的弹性时间。无论是歌、

舞、剧部分的切分还是多组演员的轮演，都像是可以随机组合的零件，因为有固定尺寸，且有很多选择，只要保证恰当的搭配都可以让机器正常运转。而话剧要这么做就难太多，每个演员的个人特点和表演方式都不同——关键是话剧鼓励不同，要根据不同的对手调整表演的分寸，演员之间的交流需要长时间的磨合，即使已经在排练厅打磨多次，也完全有可能因为当天演出的状况而临时调整，演员要能得住彼此的"戏"。所以很难同时排练多组演员，每换一个主要演员都要重新从头开始排练，这个过程耗时费力。话剧通常演不了几场，总体场数远低于音乐剧，前期投入的时间和人力成本往往超过收效。如果再组织二轮或者多轮演出，每次复演前仍需要根据新阵容花大量时间复排，比音乐剧效率低很多。

戏剧能否既流行又深刻？

戏曲在中国比话剧更普及，音乐剧在美国比话剧更普及，这些本来无需多说；但音乐剧在中国开始走向普及，却是令人惊喜的全新现象。问题是，中国音乐剧的发展势头会持续下去吗？艺术毕竟不是生活必需品，艺术的潮流来来去去，要预测其前景是最难的事。过去一百多年里，中国话剧也曾有过几次热潮，但直到现在离全国普及仍然距离遥远。音乐剧也会这样吗？

美国未来学家阿尔文·托夫勒在1970年做过一个预测，从经济基础涉及到了艺术——"体验"的艺术：

> 人们的生活越来越富裕和多变，这个趋势无情地改变了人想要占有物品的老习惯。消费者以前买物品时用的那份认真和热情现

在被用来购买体验。在今天,体验一般还是作为传统服务的附加物打折出售,就像某航空公司提供的情调服务,这种体验就好像是蛋糕上抹的奶油。但是当我们进入未来的时候,越来越多的体验将会为了它们自身的价值而单独出售……我们正在从一种"肠胃经济"转向一种"心理经济",因为肠胃需求的满足毕竟是有限的。[1]

人一旦实现了丰衣足食,就会更多地需要精神食粮。托夫勒当年的大胆预测已经被五十多年来世界各国——特别是中国改革开放以来经济与社会的飞速发展所证实。在表演艺术领域里,什么样的戏剧更容易进入他所说的"体验业"呢?残酷戏剧、暗黑戏剧、直面戏剧之类的净化型的话剧和先锋戏剧常常自称、或被人认为是要给人和社会"治病"的"猛药",它们一向得到学问高深的教授学者的偏爱,但实际上赢得的买票观众并不多;相比之下,音乐剧、戏曲和喜剧等陶冶型戏剧更像健康人所喜欢的"精神点心",虽然学术地位不高,其受众群体却比"苦口良药"式的话剧要大得多。我国的"体验业"还处于初级阶段,老百姓最容易接受的是门槛最低的"体验式"表演艺术;因此,最早流行的是卡拉OK,现在则是广场舞——参与者之多甚至超过戏剧的观众。在一向只演占装戏曲的福建农村草台班子戏台上,近年来情况有了些变化,当村里让年轻人做主选剧目的时候,他们常会在三天的戏曲演出日程中加进一场时装歌舞秀;因此现在农村除了民营的戏曲剧团,歌舞团也有了一定的市场,但话剧就还未见踪迹。[2] 可以想象一下,一旦歌舞演出和戏曲的剧情结合起来,不就会成为"广

[1] [美] Alvin Toffler: *Futher Shock*. New York: Bantam Book, 1970, p.226, p.236.
[2] 董国臣:《民间职业剧团经营策略研究》,上海戏剧学院博士论文,2021年。

义的音乐剧"吗？

可能会有学者说，研究艺术怎么能只看数量？广场舞人最多最热闹，就能说明广场舞最有价值吗？做学术要甘于寂寞，要找小众的对象才能研究出深度来。此话确有道理，如果研究的是历史是文物，那当然是"物以稀为贵"，不必凑热闹赶时髦；但我们还有大量研究当代中外戏剧的学者，对于希望用学术研究来帮助戏剧发展的人来说，就不应该认为"物以多为贱"，刻意对老百姓喜欢的大众艺术视而不见。其实从历史上看，最著名的大众艺术作品也往往是既通俗流行、又发人深思的。《牛郎织女》《梁山伯与祝英台》等源自民间传说的剧中人流传几百年来，早已成了诺斯罗普·弗莱所谓的"文化原型"，他们身上所积淀的文化价值毫不逊于莎士比亚的《罗密欧与朱丽叶》。传统京剧常被学者视为表演艺术高而文学水准差，但名剧《四郎探母》完全可以和全世界的跨文化经典如《美狄亚》《奥赛罗》《蝴蝶夫人》比美，而且还独具一格，略胜一筹。这部京剧的生命力特别强，尽管一次次遭到禁演，却总是能一次次开禁热演——因为有文化精英和老百姓的一致支持。

音乐剧中的好例就更多了，《悲惨世界》和《我，堂吉诃德》本来就源于世界顶级文豪雨果和塞万提斯，音乐剧的流行艺术形式又帮他们把经典小说的思想和人物传播得更加"声入人心"。最著名的《悲惨世界》不用多说，其实《我，堂吉诃德》的歌、舞、戏结合得甚至更好，也更深刻，既好玩又能催人泪下。看到舞台上极端的恶与丑直接地撕碎极致的善与美，很难说《我，堂吉诃德》是喜剧还是悲剧，也很难说男主角是丑角还是英雄。一百年前鲁迅写孔乙己时就受到堂吉诃德的影响，但鲁迅对那个跟不上时代的中国旧文人只有嘲讽、只有"哀"和"怒"。四百多年前塞万提斯写《堂吉诃德》也是在讽刺过了

时的骑士文学，但又忍不住融进了很深的同情；他知道过时的东西未必会完全失去价值，尤其是和前朝文明密不可分的贵族精神。在世界各地演了50多年的音乐剧《我，堂吉诃德》不但不会过时，对中国观众来说，还正当其时。

改编其他艺术样式的佳作是好的音乐剧全面成功——既流行又深刻的一大诀窍。中国的《伪装者》和美国的《人鬼情未了》都是根据广受欢迎的影视作品改编而成的音乐剧。《人鬼情未了》讲一个发生在当今纽约的"报应"故事，却出现了鬼魂——因为和街头常见的算命人"灵媒"连在一起，就并不显得违和。当然，这是一种现实生活中不可能有的"诗的真实"。善恶有报在百老汇音乐剧中并不鲜见，早期的音乐剧都叫"音乐喜剧"，大多数也确是喜剧。多数经典美国音乐剧如《俄克拉荷马》《国王与我》《红男绿女》《摩登蜜莉》都以令人解颐的和解结尾。这些戏多半还是相当写实的，但生活中也有很多导致悲剧的激烈冲突，写实的喜剧只能避开它们；长此以往，就会让人觉得舞台上的和解与正义过于廉价——所以教授们多半不喜欢。《人鬼情未了》的独到之处在于，它并不回避生活中的罪恶和残酷，但在直面现实冲突的同时，又巧妙地用"诗的真实"放大了生活中的"灵媒"现象，实现了舞台上的"诗的正义"，最大程度地满足了观剧大众的审美心理，使得演绎这个故事的电影、音乐剧都成为既叫好又叫座的典范。

我们自己在创作音乐剧的过程中也感觉到，剧中音乐舞蹈的魅力并不仅仅在于好听好看。孙惠柱正在导演《苏州河北岸》的第八轮演出，在他写的这部剧里，逃到上海惨淡经营咖啡馆的犹太难民父女和新四军地下党陌路相逢，从相互试探开始一步步走向合作抗日。这个虚构的故事有真实的历史背景，在日寇侵占的上海既有你死我活的冲突与恨，也有被压迫者相濡以沫的温馨与爱，该剧在前者的背景下

更多地展现后者——这正是音乐剧的特长。中国传统文化强调"和为贵",传统艺术中历史最久、地位最高的是讲究"和"的"乐",戏剧则长于以歌舞演故事。该剧十年前首演于上海犹太难民纪念馆时还是话剧,后来加了些年代老歌变成音乐话剧《白马Café》,现在成了完全的音乐剧。徐肖作的曲和刘晓邑编的舞为该剧增添的绝不仅仅是外在的丰富——更没有简化表面化;恰恰相反,他们的音乐舞蹈帮助编剧兼导演在排练中摸到了人物更深层的肌理,发现了不少始料未及的奥秘,也增强了可持久的感染力——有人在看过一遍以后不知不觉发现剧中的歌已经留在了脑海里。

《苏州河北岸》是个年代剧,但它的歌却能让今天的观众刹那间忘却80年的鸿沟——唱的歌比说的台词更容易做到这一点。经典音乐剧的一些名曲如《西区故事》的"今夜"、《猫》的"记忆"和《歌剧魅影》同名主题曲都早已成了几乎可以脱离全剧而独立存在的流行歌曲,能让人百听、百看、百唱不厌;这恰恰又是一部音乐剧取得成功的最有说服力的标志——跟中国老戏迷耳中、心中的戏曲一样。《汉密尔顿》讲的是美国国父之一汉密尔顿的励志故事,年代更加久远,有极厚重的历史感,但音乐、唱词、舞蹈却用了由美国当代贫民窟青少年帮派发明后流行全世界的"嘻哈"风格——包括了街舞,也就是美国的"广场舞"。这部音乐剧吸引了上至总统、部长、议员,下至街头小混混等三教九流的观众,引发了全社会的热烈讨论,甚至在中国也能仅凭视频就圈粉无数。

《汉密尔顿》的嘻哈音乐是不是可以给我们一点启示呢?虽然不能说中国最普及的广场舞就是价值最高的艺术,但说不定哪天广场舞也会激发中国音乐剧人的灵感,催生出一部甚至多部《汉密尔顿》那样的既流行又深刻的音乐剧呢?事实上,我们的民族歌剧经典《白毛女》

可以说就是中国最早的"音乐剧"的范本——百老汇来的音乐剧专家就是这么看的。《白毛女》是怎么来的呢？就是文艺工作者在《在延安文艺座谈会上的讲话》感召下到农村采风，在改良陕北农村的"广场舞"秧歌、编排了大量《兄妹开荒》等"新型歌舞短剧"[1]以后创作出来的，后来还改编成了电影和芭蕾舞剧。这是最经典的"普及基础上的提高"——比《汉密尔顿》早了大半个世纪。

中外戏剧史上都有太多例子可以证明，广义的音乐剧——各种各样"以歌舞演故事"的戏剧完全可以做到既流行普及，又深刻揭示人性奥秘。关键是戏剧人要改变观念，我们首先要努力的是，为普通观众提供可以到各地长期演出的普及性戏剧作品——歌舞、短剧都可以；当然也要做精品，但只要是"在普及基础上的提高"，精品也就不会太难了。

[1]《从春节宣传看文艺的新方向》，延安《解放日报》社论，1943年4月24日。

"音乐剧"下乡：愿景还是事实？

方冠男 *

一、作为通俗文艺的"音乐剧"

具象的艺术形象远比抽象的符号思维更具感染力。色彩、线条、声音、律动……往往是人类视听感知系统捕捉外界信号时首先接受的内容。这源自于人类的生物本能，是最初的文化基因，无论文明如何发展、科技如何进步，这一点至今未曾改变。因此，相比于视觉静态语言与身体律动节奏不那么有"感染力"的话剧，"音乐剧"和传统戏曲，能够更显著地激活受众的生命律动，成为典型的雅俗共赏的通俗文艺。

这是本文论述的起点，即音乐剧属通俗文艺。

事实正是如此。音乐剧诞生于通俗文艺的文化起点。根据廖向红的研究，美国最早期的音乐剧，是一部名为《黑钩子》(The Black Crook)[1]

* 方冠男，笔名子方，苏州大学文学院博士生，云南艺术学院戏剧学院副教授。
1 根据廖向红的记录，该剧有不同译名，一则是《黑钩子》，一则是《黑魔鬼》或《黑色牧羊棍》。译名差别较大，恐有词汇误差——因为，如果是《黑钩子》，英文就应该是 The Black Hook，如果是《黑魔鬼》或《黑色牧羊棍》，英文则是 The Black Crook。这一疑问还需进一步求证。

的作品,这部作品上演于1886年,改编于浮士德的传奇故事,在所谓的专业角度看来,"剧本结构松散、情节荒谬离奇,不受好评和欢迎"[1],但这部作品依然在"观众上座率和票房利润方面"取得了"巨大成功","首轮连续演出16个月共474场,在纽约重演15次,40年里巡回演出走遍全美国"[2],究其原因,正是因为剧院经理威廉·威特里的"突发奇想",让100名女舞蹈演员"身着肉色的丝质紧身衣和短裙"[3]加入了演出。《黑钩子》,自是美国音乐剧最早的雏形,这部作品虽仍然不是严格意义上的音乐剧,但已经显现出了最典型的音乐剧特征:通俗性。100名女舞蹈演员的加入,使得一个离奇的故事充满了声色之娱,即便是剧本缺陷明显,甚至被认定是"有伤风化的'淫秽'之作",却依然为民众所热烈接受,这正是通俗文艺所共有的文化语境。联想到中国历代的通俗文艺,唐传奇、宋话本、元杂剧、明清小说、花部乱弹无不如此,它们一边被庙堂权力所鄙夷,另一边却为广大市民阶层所接受,由于市民受众市场的巨大,其中的多数作品又难免流于粗糙甚至粗俗,《黑钩子》之后,同类音乐剧又有《白钩子》《红钩子》《金钩子》……形式同类,粗糙亦同,音乐剧的勃勃生机在野蛮生长中竞相孕育,而其作为通俗文艺的文化禀赋,从一开始就注定了。

音乐剧的通俗文艺属性,还体现在主流音乐剧所包含的歌舞语言里。廖向红认为,"美国本土的黑人歌舞和民间歌舞音乐、歌厅酒吧里的歌舞杂剧和时事讽刺剧、欧洲的轻歌剧和喜歌剧等艺术样式都是音乐剧形成的来源"[4]。慕羽认为:"音乐剧吸收了许多来自19世纪舞台表

1 廖向红:《音乐剧创作论》,北京:中国戏剧出版社,2006年,第11页。
2 廖向红:《音乐剧创作论》,北京:中国戏剧出版社,2006年,第12页。
3 廖向红:《音乐剧创作论》,北京:中国戏剧出版社,2006年,第12页。
4 廖向红:《音乐剧创作论》,北京:中国戏剧出版社,2006年,第11页。

演的形式：小歌剧、喜歌剧、哑剧、明斯特里秀或叫'白人扮黑人演艺团'、歌舞杂耍、滑稽表演等。"[1] 她们基本说到了当今主流音乐剧的歌舞语言内容。事实的内容当然比列举出的更为丰富，但其共同特征是，上述所列的歌舞语言，都是通俗歌舞，黑人歌舞、民间歌舞、歌厅酒吧歌舞、滑稽、杂耍，都是具有普遍受众面的社会中下层的歌舞语言。此后，在这一歌舞语言库中，又增加了爵士歌舞、摇滚歌舞、交响乐结构、异域歌舞等内容，或者，以后还会出现更新颖的歌舞内容，但是，有一点是一以贯之的，那就是：符合大众审美的通俗文艺禀赋。

综上这两个方面，音乐剧作为通俗文艺的属性，得以确立。但世间的事情往往吊诡，认知偏差往往基于部分事实而产生——人们能够在学理上认同音乐剧作为通俗文艺的事实，却难以在实践中将之贯彻，关于中国音乐剧市场的几个事实可以说明这一点：

第一，音乐剧的票价。中国的市场是巨大的，演出行业市场亦然如是。资本的嗅觉是敏感的，自然不会放过中国的音乐剧市场，因此，中国演艺市场的音乐剧蛋糕自然应运而生，孙黄二君，已然在他们文中述及近年中国音乐剧市场之热，此处我不再赘述。然而，蛋糕做出来了，现实问题却出现了——邀请外来剧目进入中国巡演，固然能够丰盈市场，但难以驻场，即很难持久，于是，开始出现了引进制作的策略，但这样一来，制作成本也就水涨船高，2012年的成本是这样的——"《妈妈咪呀！》在前期制作中投入超过3 000万元，《猫》的前期制作成本更高，达4 000万元"[2]，要知道，2018年的《猫》在江苏演

[1] 慕羽：《西方音乐剧史》，上海：上海音乐出版社，2004年，第8页。
[2] 《剧场成本过高成音乐剧发展死结——〈妈妈咪呀！〉票房8 500万刚刚盈亏持平》，《北京商报》，2012年3月16日。转引自王靖涵，彭雨泽，汪小玉，翟嘉琪：《2014上海音乐剧产业运营模式分析和前景研究——以亚洲联创（上海）、上海文广集团为例》，《戏剧文学》，2014年第12期，第5页。

出的票房收入只是800万，就已经是"创造了江苏音乐剧演出市场销售之最"[1]了。高昂的成本投入，必然转嫁到票价之上，据观察，类似于《猫》《狮子王》《芝加哥》《巴黎圣母院》《悲惨世界》这样世界知名的音乐剧，其票价往往在180元—1 180元之间，其中，180元的座位极少，且最低价往往一出即罄，观众不得不选择更高面值的座次——380元、480元、680元不等。引进制作的成本高昂，原创音乐剧制作呢？我稍做了统计，就以2022年3—4月的部分音乐剧市场为采样对象，进行了票价整理，发现，上海市内音乐剧的平均票价，是480元/张，北京市内音乐剧的平均票价，是680元/张，杭州则是380元/张，成都是390元/张，苏州是255元/张，南京是430元/张，合肥是370元/张，郑州是265元/张，昆明是390元/张。这些数据里包含的内容很多，而我只想在这里说明一点，那就是：这并不是通俗文艺的受众可以担负得起的经济消费。

第二，音乐剧的受众分层。从通俗文艺的角度来看，其受众，必然是地方区域的大多数，如架构于市民阶层崛起基础之上的讲史说经、受惠于现代出版业发展红利的通俗小说，其接收者往往是城市市民阶层——主妇、学生、贩夫、走卒、闲人……不一而足。但是，中国的音乐剧却不是这样。有人已经做过这种分析了，邵一言做了江苏地区的部分采样，他以几个图表，说明了一些现象：

[1] 邵一言：《江苏音乐剧市场的区域性发展现状及几点思考》，《戏剧艺术》，2019年第6期，第142页。

　　他看到了受众的文化分层,也注意到了职业分层,并强调,"从职业特征来看,学生占39.38%,企事业单位占13.71%,教师占12.36%。这三类人群中,军人、工人及农民这三类群体,几乎没有"。——要注意,工农兵(军人、工人、农民)在观众群中占比太低,几乎没有,这是事实。这是江苏的记录。上海的记录也类似——根据上海文化广场的年报所示,"本科及以上学历的占到77.43%,而来观看的观众经济实力大部分是中产阶级往上水平,占到全部观众的56.78%"。全国各地的记录,也相差不多。关键在于,不少研究者认为,音乐剧的受众,需要具备"一定的经济基础、文化底蕴、知识储备和鉴赏能力"[1],"音乐剧对观众的要求更高,需要有较高文化底蕴、较高素养且消费水平尚可,对高雅艺术极其热爱的受众群体"[2]。"经济基础""知识储备""鉴赏能力""高雅艺术"——这些表露着精英价值立场的词汇,当然不符合音乐剧作为通俗文艺的文化属性;然而,他们所陈述的的确是事实,市场规律决定了受众分层,当年满城争看叫天儿、争听说经讲史、争买武侠鸳蝴小说的市民阶层,并不在中国音乐剧的受众版图之中。

1　邵一言:《江苏音乐剧市场的区域性发展现状及几点思考》,《戏剧艺术》,2019年第6期,第139页。
2　杜心格:《上海音乐剧市场发展现状与策略研究》,上海戏剧学院硕士论文,2015年,第27页。

第三，音乐剧的地域级差。这一点，与前两点是同质的——票价显现的是经济实力，精英显现的是文化实力，能够让多数常驻人口在这两点具备优势的城市，在中国屈指可数。还是2022年3—4月的部分采样，我们看到了这样的演出排期：一个月间，在新冠疫情的影响下，上海音乐剧有22部，北京音乐剧有13部，杭州4部，成都6部，苏州3部，南京1部，合肥2部，郑州2部，昆明2部……上述数据，最直观显现出了一点，那就是，在中国不平衡的区域发展语境里，音乐剧市场的地域级差现象，是存在的。京沪两地，一则是行政中心，一则是经济中心，是国内外人才居留的主要城市，因此，具备音乐剧制作和驻场演出的内循环条件，市场热度高，而全国的其他地区，自然无法与这两大城市同日而语。在此，我要强调，中国是农业人口大国——可以看一个国家统计局发布的图表[1]，见中国城乡人口比例：

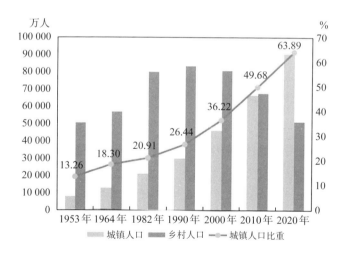

[1]《第七次全国人口普查公报（第七号）》，来源：国家统计局：http://www.stats.gov.cn/tjsj/tjgb/rkpcgb/qgrkpcgb/202106/t20210628_1818826.html（2021年5月11日）。

这一数据显示,即便是2020年以后,乡村人口比例低于城镇人口,乡村人口依然有5亿人以上——城镇人口中,又只有极少数城市中的精英,才能够成为音乐剧市场的受众主体。对于音乐剧这一戏剧体裁而言,在这样的人口基数面前,它所能够覆盖的观众,少之又少。

中国的音乐剧是一个奇特的矛盾体——它生于市井、成于通俗,吸收着大众视域中的通俗歌舞语言,却驻留在了先进发达的大都市、服务于自诩的社会精英阶层,而不能够下沉到中国这一人口大国的真正基层世界,完成它通俗文艺应有的使命。这显然不是通俗文艺应有的状貌。

那么,音乐剧是否可以走出大城市、进入基层社会,甚至进入乡土中国呢?

二、下乡——愿景还是事实?

2020年的人口普查显示,中国的乡土人口在5亿以上。这一数据还会上升,一是因为新冠疫情会促使流动人口返乡,二是因为国家发展的战略制定,"乡村振兴"势在必行——城乡互动、二元协同将会成为未来发展的趋势。这就促使我们思考一个问题,乡土人口在攀升,其文化需求如何满足?

费孝通先生说"乡土中国",他深耕这片土地,践行着一个知识分子对祖国大地的回馈。这一精神,理应为我们戏剧人、戏剧研究者所学习和继承。戏剧不应该仅仅是城市的产物——事实上,戏剧从来也不是城市的产物,它也诞生于乡土社会。中国戏曲以歌舞演故事,无论是南戏还是北曲,它们本身就来自于乡野之间,中国各地各有不同音乐材料的地方戏,也都构建于山乡小调和地方乐曲的基础之上,时

至今日,传统戏曲的演剧过程中,依然保留着黄钟大吕的锣鼓喧天,也是基于乡土中国迎神赛会的文化记忆传承而来,民众在赶集赛社的活动中吵闹来往,故演剧的声音要响亮高昂,否则便无法盖过世俗生活里的鼎沸人声;演剧的造型也要醒目夸张,否则,便无法在熙熙攘攘的图景里引得民众注意。中国戏曲由此形成了一套十分稳固的表演结构,并且,吸收了民间口耳相传的音乐内容和思维方式。其实,戏曲结构的形成逻辑与美国音乐剧是一致的,也正因此,王国维的"以歌舞演故事",能够如此准确地概括出中国戏曲与西方音乐剧的共同特征——亦使得孙黄二位那么注意音乐剧与中国戏曲的相似之处了。

不少音乐剧的研究者当然认为,音乐剧与戏曲不是一回事——理由是,音乐剧的音乐语言与戏曲的音乐语言不同,一则是西方现代作曲,一则是东方传统程式,况且,如果将音乐剧的范围无限扩大,那么,是否会带来研究的不便?这当然是有道理的。但这里面还有一层心态,那就是,作为来自于西方的Musical,"音乐剧"似乎天然具有着某种强势文化的属性,因此,研究者往往乐于强调"音乐剧"的"现代性",并认为这一点是构建于传统中国"心理—情感"结构之上的传统戏曲所不具备的。这其实混淆了概念。音乐剧和戏曲之名,是体裁概念,而不是内容概念,作品是否现代,最根本还是由作品的情节、故事、人物、动作决定,而非由体裁本身决定。如果,我们总将精力聚焦在音乐剧的名实之论、以及音乐剧与戏曲的疆域之争,却对乡土中国进入现代社会后、不得已在人口流失和城市化的进程中退化为文化沙漠这一现象视若无睹,这又算什么"现代性"呢?

如果,我们画地为牢地从狭义上的"音乐剧"来看,"音乐剧"的音乐元素,与基层乡土中国之间是隔着文化属性的不同,它们确实难以兼容;但是,如果我们从"以歌舞演故事"的角度来看,这样的通

俗文艺，从未在乡土中国的文化生态中彻底消失。

云南小屯村的关索戏，是我所见过的最古老的服务于乡土中国社会生态的原始戏剧样态了，难得，它以"活化石"的形态存活至今。它演的是武将关索的故事。演出流程是这样的：斋戒——祭拜（祭药王、换装）——出巡（踩村、踩街、踩家）——扮演（点将、过五关斩六将、三英战吕布等）——辞神——装箱——送药王。每一次关索戏的演出活动，都必须具备这几部分内容，每一部分的内容都是固定的，不能随意改变。关索戏还具备着一种特殊的家族传承模式，具体表现为：关索戏中的人物角色，以父子、祖孙等方式相传。举例来说，扮演关羽的演员，会将这个角色代代相传，若是遇到家中没有合适的直系后代，也可以传予侄儿，代为续传，因此，除了本家族的固定继承人外，其他家族的人，则很难接触、学习乃至接手到这样的角色人物——而关索戏的所有角色中，除了关羽之外，其他角色，亦当如是。这一家族传承模式为家族血脉的纵向延续，提供了强大助力，也为村落家族的横向构成，提供了强大的聚合力。如此可见，原始的关索戏，是云南小屯村中宗法结构的有机构成部分。关索戏是小屯村的村落宗法结构的象征。

以"关索戏—小屯村"的关系为模型，我们对照"传统戏曲—乡土中国"，便会发现，它们的对应关系相似。正如关索戏是小屯村之宗法结构的象征，传统戏曲，也是乡土中国之情感结构的象征。这种对应关系不是一成不变的，近现代中国无时无刻不在发生着结构性变化，乡土中国也在时代大潮中奔向未来，戏曲也必然与之同步行进，因此，戏曲不仅仅是"前现代"情感结构的静止产物，它附着在浩浩荡荡向前的历史车轮之上，惟其不变的，恰是"以歌舞演故事"的本质内容。

云南昆明的传统花灯新变，可以证明这一点。20世纪30年代，随

着抗日战争局势日紧,中国人口出现了大量"内迁"。国难当头的现实处境改变着一个民族的集体心灵,这亦作用于乡土中国的文化内容中。1938年,云南人王旦东、熊介臣、董义等人组成了一个特殊的花灯演出队——农民救亡灯剧团。他们以传统的花灯歌舞为材料,编出了针砭现实的新故事——依然是以歌舞演故事,但演的是新故事,传递的是新的价值判断标准,他们创作演出了《张小二从军》《新四郎探母》《汉奸报》《茶山杀敌》等作品。据资料显示,他们的演出"受到民众热烈欢迎。这种欢迎,不但来自平民百姓,也来自政府;不但来自工商学界,也来自军队","每到一地,均受到广大民众的热烈欢迎。在禄劝演出后,该县的公务员自动捐款190元(旧票),委托救亡灯剧团转交抗敌后援会;禄劝县长和武定县政府各捐赠了题有'功超木铎'的软匾……"[1]抗战救亡的花灯,改变了民间节庆活动体系中传统花灯的歌舞形态,而开始讲抗战故事,这使得作为歌舞小戏的花灯,进入了国家叙事的民族话语体系当中。抗战花灯以后,云南花灯就多了一条以花灯歌舞讲时代故事的创作路径。

"以歌舞演故事"这一通俗文艺形态,从来就不是静止和独立的,它处于纵向的历史行进潮流当中,也处于横向的社会文化体系当中。云南的"花灯歌舞—花灯小戏—花灯剧"这一嬗变过程,显现着"以歌舞演故事"与社会发展同频的演进进度,它有两个侧重点:第一,是什么样的歌舞?第二,演什么样的故事?不同的时代,有不同的心灵,遂有不同的节奏和律动,也遂有不同的故事。这是一个与时俱进的过程。实事求是地认知到这一点以后,"音乐剧"和"戏曲"的差异

[1] 吴戈:《云南现代话剧运动史论稿》,北京:中国文联出版社,2001年,第199页。

性,是否真的那么重要?

起码,我认知到:假使我们将乡土中国视为一个动态变迁的社会结构,"以歌舞演故事"这一通俗文艺形态,从未在这一社会结构中彻底消失。换言之,"以歌舞演故事"的"下乡"之行,不是愿景,而是事实。

三、从"下乡"到"返乡"

这一事实并不仅仅体现在云南一省。稍晚于王旦东的抗战花灯,以延安为代表的解放区,也发生着对此类通俗文艺形态的利用。最典型的自然是延安的秧歌剧运动,作品有《兄妹开荒》《夫妻识字》《动员起来》《宝山参军》……最著名的就是全解放区和全军热演的现象级作品——《白毛女》。这些作品,被归于新秧歌剧、或新歌剧[1]。我在这里列出秧歌剧运动的篇目,本身并不在说明这些剧目有多好,事实上,它们确实存在着艺术上的不足之处。以《白毛女》为例,它是一个已经成熟了的剧目,历经了延安军民的检验,但有趣的是,根据阿英(钱杏邨)的1947年的记载,他们在胶东地区移植《白毛女》的时候,也依然需要"打通思想"的过程。他的记录是这样的:

> 去年有几个同志自延安来,带来一些延安秧歌剧剧本,同志们研究结果,毫不感到兴趣;特别是对于"旁白"、"独白",觉得形式太落后。从团部起,思想就打不通,只好搁置。……尽量用了胶东

[1] 它们显然不是传统戏曲,也显然不是当时典型的"话剧"——其时,是没有"音乐剧"的译法的,但是,假如我们称其为当时的"音乐剧",似乎也不能说错。

土调,而加以改造。……乐器以中乐为主,西乐仅用风琴、小提琴、吉他。演出结果,从干部到战士,从部队到老百姓,都极满意,尤其是对配乐的劳动动作感到满意。……今年二三月间,排了话剧《逃出阎王殿》。战士们看过,也不说好,也不说不好,只是说,这个戏要改成歌剧就更好了。该团后来就把它改成歌剧演出,成绩果然不差。[1]

上摘是阿英于1947年5月27日走访胶东的日记。从上述文字中,可以看出如下几点:

第一,解放区的秧歌剧接受绝不是一蹴而就,它需要经历一个过程。从延安到苏北、从苏北到胶东,就连《白毛女》这样的作品也需要让当地文艺骨干"打通思想",可见,不是所有的"以歌舞演故事"都能够得到接受者的认同——换言之,假如"水土不服",传统戏曲也好,现代音乐剧也好,亦难为民众所接纳;即便是"音乐剧"下乡,那也绝非是"原版"下乡,而必须要加以改动。

第二,解放区的秧歌剧热是基于所选择的"歌舞材料"与当地实际情况而来的。以延安论,也经过了实践筛选,最终选择的是陕北小调和当地秧歌,但是,一旦从延安到了别的解放区,则就必须考虑当地的音乐土壤,"音乐材料"必然要调整,关键是,要选择当地民众"喜闻乐见"的音乐形式——于是,延安秧歌到了胶东就穿插入了胶东小调,到了苏北也就加入了淮剧小调。阿英所记录的这一事实,为我们提供了生动的历史材料,他让我们看到了"以歌舞演故事"与实际条件相结合的实事求是与灵活变通。如此可推,假使"音乐剧"下乡,

[1] 《阿英全集》第12卷,合肥:安徽教育出版社,2003年,第356页。

也不必局限于已有的音乐内容，完全可以选摘当地的音乐材料，进而适应当地民众的心灵结构。

第三，秧歌剧热是基于演出活动与军民活动的啮合度基础之上的。毋庸置疑，今天，当我们看到整理出版的各解放区的秧歌剧剧目的时候，其故事之简单、人物之扁平，让人心中不免犹疑——它们是否真的在历史上发挥过那么重要的作用？关于这一点，我们要清楚一个事实，秧歌剧也好，关索戏也好，云南花灯也好，以及其他的地方戏——它们之所以能够拥有生命力，在于根植于乡村（或当地）的文化结构体系当中，比如，解放区秧歌剧的演出，是在敌后，演的是对敌斗争的内容；而观众，则是对敌斗争的主体，这就使得台上和台下、演出者与观赏者形成了相干性。军民们刚刚经历的事情，很快就在戏剧舞台上即时反映了，在这个时候，"观演关系"就被置换成了"交互关系"，参与的可以是身体行动，但也可以是心灵互动。这使得解放区的演剧得到了无与伦比的观众认同，秧歌剧之"热"，实在是"热"在了这里。不少地方戏也是如此，以云南花灯剧举例，其中有一个"崴花灯"的动作，往往会形成"观演关联"，演员"崴"的节律，会传感到观众的心灵和身体。于是，"崴"就成为了观演之间协作参与的交互行为，这使得云南花灯时至今日，依然盛演不衰。就连原始的关索戏，也因其与小屯村之社会结构的紧密啮合，存至于今。可见，"以歌舞演故事"的"歌舞"和"内容"，只要根植于当地社会的深层结构和集体心灵中，就能够长存不衰。

解放区以合适的歌舞演合适的故事，遂得已充分融入乡村中国，并以乡村中国为根基，真正做到了"从农村包围城市"。1949年以后，新中国成立，我们走出农村、走向城市的同时，明晰了国家工业化和城市化的历史目标。当时，我们形势艰难，百废待兴，温铁军教授说

得清楚，1949年以来乃至于今日，我们都持续不断地将城市发展的成本转嫁到农村，并且从农村提取剩余以供养城市，于是，艰难度过了"八次危机"[1]——但是，要清楚，这一过程是伴随着巨大的创伤代价的，表现在乡村的心灵层面，就有"以歌舞演现代故事"的通俗文艺的抽离所带来的心灵沙化和文化贫困。从延安走出的"人民群众喜闻乐见"的文艺进入城市以后，鲜有真正意义上做到"融入"乡土心灵的通俗文艺，秧歌剧当然还在、"以歌舞演故事"的新变当然也还在继续，但是，与乡土世界紧密关联的那种啮合度，显然松脱了。

乃至如今，主流国家戏剧院团依然继承着解放区的创演模式，《白毛女》更是被拱上了戏剧艺术的殿堂，但有一点显然是不同的，那就是——国家院团的观众，不再是1949年以前乡村中国里的大爹大娘和兄弟姐妹了，观众变得城市化了。当我们提出"音乐剧""下乡"这一命题的时候，也许应该把它调整为"音乐剧""返乡"，"以歌舞演故事"的通俗文艺形式，本就成就于乡村。当我们搭上经济化发展的快车道、在城市化进程中享受红利，因此可以有得天独厚的条件享受到欣赏现代"音乐剧"的精英体验的时候，是否也应该回望一下我们来时的乡土中国？经济高速发展的中国改变的不仅仅是城市的面貌，乡村的面貌也在以迅捷的速度发展变化着，在此进程里，"以传统歌舞演传统故事"的戏曲之渐进更新，自有其滞后凝阻之处，因此难以与乡村中国的心灵保持着同频变化的步调，那么此刻，我们戏剧人是否该做些什么呢？

1942年，太平洋战争爆发，在上海孤岛奋战的戏剧人阿英离开城

[1] 温铁军：《八次危机：中国的真实经验1949—2009》，北京：东方出版社，2013年。

市，来到苏北解放区，此后，他再也没有以工作的身份回到上海。阿英在苏北、胶东的农村调研，在乡土中国继续着他的戏剧创作和实践，这一历程，我在他的《敌后日记》中看得分明。1947年他参加的一次研讨会引起了我的注意，在这一研讨会上，他与当地的文艺工作者研讨了45个极为务实的问题，其中不少问题依然值得今日的我们咀嚼：

问题2：地方剧发展前途及提高方向——发展结果，是否仍是地方戏？

问题4：民族形式，以哪一种形式为主？平剧、话剧、地方戏？

问题5：广场剧与舞台剧的区别。

问题16：旧戏百看不厌，话剧很困难，什么道理？

问题17：话剧发展的最高形式如何？是歌剧，还是地方戏？

问题42：群众剧问题（台上台下打成一片）。

……

我摘录下这些问题，旨在表明一点，上世纪40年代，我们的文艺工作者，态度之勤恳、工作之务实、投身基层之深入，于今日来看，依然是我们的榜样。他们考虑的不是某一剧种的存续、某一团体的荣辱、更不是某一个体的命运，而是：戏剧在社会生活中尽可能为的贡献。

如孙黄二人在文中所言，"音乐剧与戏曲都是更易于普及的戏剧样式"，"普通老百姓喜欢看的似乎是处于两端的戏剧样式——最老的戏曲和最新的音乐剧"。——相比于话剧，"以歌舞演故事"的"音乐剧"类型，确实更容易抵达人民的心灵，因此，从为民众贡献的角度来说，"音乐剧"确有优势。于是，"返乡"从"音乐剧"开始。但我还要强

调,"音乐剧"之"返乡"作为"通俗文艺"的戏剧从城市回归乡村的一条路径,"返乡"的目的不是"音乐剧"的市场版图拓展,也不是"戏曲"和"音乐剧"的属性之辨,而是乡土中国的文化充实与心灵复原。乡村哺育城市以后,城市也必然要回报乡村——

从音乐剧开始,让戏剧"返乡"!

剧评人专栏

老舍还是我们的同时代人吗?

——谈孟京辉版《茶馆》兼及经典文本的当代呈现

陈 恬[*]

很明显,我的标题借用自波兰学者杨·科特(Jan Kott)那部对莎剧研究和演出都产生深远影响的著作:《莎士比亚,我们的同时代人》(*Shakespeare Our Contemporary*)。对于一个艺术家来说,后人所能给予的最高褒奖,便是其作品具有跨越时代、跨越地域的永恒意义。正如马丁·艾斯林在该书序言中所说:"伟大的艺术作品是一种自主的存在,既独立于创作者的意图和个性,也独立于它产生的时代背景,这正是其伟大的标志。"[1] 所以,我们今天仍然搬演古希腊悲剧,搬演莎士比亚、易卜生和契诃夫,这一行为本身,就是对艺术家的赞美。

不过,当我们笼统地强调伟大的艺术作品的永恒意义时,很可能忽视了艺术门类之间的差别。不朽的小说、诗歌、绘画和雕塑都是已

[*] 陈恬,南京大学文学院副教授。
[1] [英] Martin Esslin: "Introduction", in *Shakespeare Our Contemporary*, New York: Doubleday, 1964.

完成作品，后人作为单纯的接受者，所能做的只有调整"观看之道"，无论作何解读，都属于接受范畴，并不改变作品本身。但是戏剧不同，即使是莎士比亚、易卜生和契诃夫的文本，也只是剧场作品的未完成状态。当代剧场应该如何呈现经典文本，如何将文字转化为空间和时间，如何为历史的遗物注入当下的生机，这对剧场艺术家提出了挑战，也为他们施展才华提供了空间，许多导演正是通过创造性地演绎经典而确立了自己的风格。

《茶馆》的情况很特殊。一方面，这部老舍创作于1957年的作品被视为中国戏剧的经典文本；另一方面，北京人民艺术剧院1958年的舞台版本，被视为《茶馆》的经典演绎。在很长时间里，这个焦菊隐、于是之版就是《茶馆》唯一的舞台版本，时间仿佛凝固在20世纪50年代。如果只能有一个舞台版本，老舍的《茶馆》还称得上经典吗？老舍还是我们的同时代人吗？

林兆华导演试图改变，他说："老一代的经典是应该被超越的，戏剧如果只有一个《茶馆》是可耻的。"[1]然而他在1999年执导新版《茶馆》，没有做任何结构性改动，就已经引起了不小的争议。而在2005年纪念焦菊隐百年诞辰之际，他导演的复排版本则"完全是焦先生的东西，一个字不改"[2]。直到2017年，在老舍逝世50年后，进入公版的《茶馆》有了不同的舞台呈现：王翀导演的《茶馆2.0》和李六乙导演的四川人艺版《茶馆》。前者由于限制了观众人数，所以只在小范围内被讨论；后者除了将北京话替换成四川话，实际上并未做结构性改动。

[1] 王娟：《林兆华：戏剧只有一个〈茶馆〉，是可耻的》，《长江日报》，2013年2月27日。
[2] 《林兆华谈创新版〈茶馆〉：我失败了，希望后来者成功》，《深圳特区报》，2013年2月28日。

所以相比之下争议最大的，还属作为2018年第六届乌镇戏剧节开幕演出的孟京辉版《茶馆》。

这是一个风格强烈的作品，老舍的文本已经退居为背景，前景是孟京辉导演的风格，和戏剧构作塞巴斯蒂安·凯撒（Sebastian Kaiser）带来的德国风格，而且两种风格之间时有冲撞。尽管对于一些我称之为"老派先锋"的舞台呈现方式，我并不很能欣赏，对于主演文章缺乏激情和能量的舞台表现，我也并不满意，但我仍然认为，它在《茶馆》演出史上的意义，远远超过北京人艺的任何一版复制，甚至可以说，它对待《茶馆》的方式，才是经典文本的正常打开方式。

时间：从直线到循环

我想从两个方面来谈孟京辉版《茶馆》。它首先引起我注意的，是被凸显的时间维度。在当代剧场实践中，3个半小时的演出时长并不特别，国内也邀请过8小时长度的《兄弟姐妹》和12小时长度的《2666》的演出，为什么许多观众仍然觉得这版《茶馆》特别冗长？这种印象可能来自于，当老舍原作的线性叙事结构被打破后，原本消隐于观众意识的剧场时间本身被前置，被放大，被凝固，成为不堪承受的重负。这可能是孟京辉版《茶馆》最深刻的改写。

线性叙事结构贯穿老舍的主要戏剧创作。发表于1950年的《方珍珠》刻画了鼓书艺人破风筝与养女方珍珠在新旧时代的不同遭遇，前三幕写旧社会艺人生活，后两幕写新社会艺人改造。《龙须沟》同样采用了这种新旧对比的结构，第一幕写1949年前龙须沟旁小杂院四户人家的凄惨生活，后两幕写1949年后新政府惩治恶霸，治理龙须沟，沿岸居民过上了幸福生活。在这里，带有强烈方向性的线性时间，本身

已经成为隐含的主题，它寓示中国走向进步和解放的进程。《茶馆》超越前作的高明之处，主要在于有节制地让大幕落在北京解放前夕，这样，老舍就可以将笔触集中在他更熟悉的底层苦难，避免了《方珍珠》那种"腰铡两截的毛病"[1]。不过，即使没有新旧两个社会的对比，从戊戌变法失败到抗日战争胜利，跨越半个世纪的时间进程已经将主题揭示无遗：新社会必将取代旧社会。时间朝目标前进的趋势存在于这个长期的框架中，它验证了历史的"必然性"。所以《茶馆》虽然写底层生活，写小人物的苦难，但作为一种朝既定目标运动的历史，它真正关注的并不是历史过程的细节本身，而是历史事件和历史目标之间的联系。剧终时三位老人撒向空中的纸钱，不仅是为这些善良的人们的不幸命运哀悼，更主要是为造成他们不幸的罪恶制度送终，它的潜台词是："别了，旧制度！""你好，新生活！"李六乙版《茶馆》的结尾特别强调了这个主题，唱着《团结就是力量》，打着"反饥饿反内战"横幅的青年上台，以摧枯拉朽之势推倒堆积如山的竹椅。为旧时代送葬的挽歌，也是献给新政权的颂歌。

在孟京辉版《茶馆》中，线性时间被中断，情节发展被状态展示取代，它以一个凝固的画面开始，又以一个凝固的画面结束。在这个状态的框架中，场景和场景之间主要不涉及时间的先后顺序，而是不同状态之间的并列对话，这是剧场对其自身作为时间性艺术的故意否定，同时也是对进步和发展观念的质疑。

第一场戏从"谭嗣同是谁"，到众人齐声喊"将！你完了"，完全采用原作第一幕的台词，但是当演员用嘶吼的方式说出台词，对话就变成了独白。这种舞台呈现方式使我想起德国导演乌尔里希·拉舍

[1] 老舍：《谈〈方珍珠〉剧本》，《文艺报》，1951年1月，第3卷第7期。

（Ulrich Rasche）的《强盗》（慕尼黑剧院，2016）和《沃伊采克》（巴塞尔剧院，2017），他偏好将对话全部转化成独白，所有的台词直接诉诸观众，每一个字都像从脚底连根拔起，带着腹腔和胸腔一路共鸣，到舌尖从容舒展，滚落地上，再生出根来。孟京辉的演员并不都具备这样的能力，但是他们朝这个方向努力。这种形式产生了悖反的效果：一方面字字送听，它让我感到，沃伊采克或是王利发，这些小人物的痛苦和绝望，似乎只有通过嘶吼才能被听到（演员不使用麦克风，也强调了声音的来源，而非扩音之后的弥散效果）；另一方面，当台词脱离人物身份和戏剧情境，最后就变成一种均质的声响，一片无意义的喧哗，我们的耳朵本能地抗拒变形的声音，结果什么也没有听到。所以，孟京辉版《茶馆》持续约15分钟的喧哗的开场，实际上凝固成一个静态的失声的画面。这个画面所描绘的人物境遇脱离了历史语境，变成一种无时间感的普遍状态。

　　和这个画面形成呼应的是最后10分钟钢铁巨轮转动的画面，对这个备受争议的版本来说，这可能也是得到最多赞赏的高光时刻。11米高的钢铁巨轮转动起来，倾覆了茶馆中的桌椅杯盏，完全地强硬，彻底地无情，这个隐喻虽然可能过于直白，但是带给观众极大的震撼。这种震撼是直接诉诸身体的，毁灭既恐怖又壮美，在某种明显大于自身之物面前，我们因放弃理性的自我保护而获得悲剧性体验。我在乌镇和杭州看了两次，每一次，我的眼睛都只盯着这个巨大的装置，无暇去看演员；我的耳朵只等着桌椅从高处坠落时的撞击声，完全不在乎台词。三位老人用力抛出的纸钱，哪里比得上从巨轮撒落的漫天白纸？当他们苍凉的慨叹湮没在机械的隆隆声中，舞台再次凝固成一个静态的失声的画面。

　　巨轮的意象当然可以解读成政治权力或者工业化进程，不过在我

看来，更重要的是它凸显了一种循环的时间。不同于有强烈方向性且不可逆的线性时间，循环时间并不是"向着光明，向着自由"，并没有一个流淌着牛奶和蜜的应许之地作为终点。当把时间视为无线持续的圆周上的循环时，同样的事情反复出现，这是一种永劫回归。借用修昔底德在《伯罗奔尼撒战争史》中的话，过去所发生的事情，将来也还会发生，因为人性总是人性。[1]在循环的时间中，人们无法谈论事件的前后关系，当王利发们的苦难失去与过去和未来的关联时，苦难不能为幸福验真，苦难只是苦难本身。转动的巨轮不是一个句号，而是一串省略号。显然，比起原作歌颂新政权的热情，憧憬新生活的喜悦，孟京辉版《茶馆》将正剧变成了悲剧。

隐藏在时间模型背后的是关于人的历史作用的观念。我们不妨比较几个版本的舞台设计。王文冲为焦菊隐版《茶馆》设计的舞台是规整而封闭的写实主义空间，易立明为林兆华版《茶馆》设计的舞台更富象征意味，它以倾斜的线条象征摇摇欲坠的旧社会和旧制度，以通透的景片延伸了视线，也在一定程度上增加了社会视域和历史景深。严文龙为李六乙版《茶馆》做的舞台设计有意在三幕戏之间做了风格区分，有一个从具象到抽象的变化。不过，这几个舞台并没有本质的区别，小人物的命运无论如何悲惨，他们仍然居于舞台中心，人的行动是舞台的焦点。王利发们并不只是被动地承受苦难，即使自己选择为茶馆殉葬，也要让年轻人投奔西山。人创造了自己的历史，人是历史的主体。

张武为孟京辉版《茶馆》所做的舞台设计是反对历史人类中心主

1 ［古希腊］修昔底德：《伯罗奔尼撒战争史》，谢德风译，北京：商务印书馆，1985年，第18页。

义观念的。它也让我想起乌尔里希·拉舍的"机器剧场",拉舍为《强盗》设计了巨大的像坦克履带一样转动的传送带,演员艰难地在上面行走,上升的趋势似乎通往天国,随后却消失在深渊;而占据《沃伊采克》整个舞台的是一个巨大的倾斜的转盘,演员必须绑着登山绳,才不致于从转盘上跌落。在"机器剧场"中,机器成为比人更重要的表演者,机器的运转不以人的意志为转移,机器的节奏决定人的节奏,人反而成为机器的附属物。孟京辉版《茶馆》没有做到这么极致,但是相似的,钢铁巨轮的背景不再是人的行动的容器,它甚至不断为人的行动制造障碍,成为一种威胁性、对抗性、压迫性的存在,它取代人成为舞台的视觉焦点。不需要一个戏剧性的过程最终证明,我们只要凝视舞台,就可以明白:人无力创造历史,人只是历史的客体。

文本:从内容到语境

在两个凝固的画面之间,孟京辉版《茶馆》拼贴了大量文本,除了老舍的《微神》和《秦氏三兄弟》之外,还有布莱希特、陀思妥耶夫斯基、萨特、海纳·穆勒、马云,以及许多我不能辨识来源的材料,再加现场音乐和即时影像。乍看起来,这些拼贴文本似乎和《茶馆》没有什么联系,显得散漫、跳跃、离心,不仅普通观众抱怨看不懂,还有学者批评:"从整体上说,孟京辉导演的《茶馆》已经面目全非,应该说,已经不是老舍的《茶馆》了,老舍的《茶馆》在整体性上被破坏了。""孟京辉可以将这出戏以任何名称命名,就是不要说是老舍的《茶馆》。"[1]

[1] 胡志毅:《被颠覆与解构的〈茶馆〉》,《文艺报》,2018年11月12日。

"这还是老舍的《茶馆》吗？"——一个关于经典再呈现的经典问题。如果以完全忠实于原作文本为标准，那么孟京辉版《茶馆》当然不是老舍的《茶馆》。同样的，我们也可以说，彼得·布鲁克的《仲夏夜之梦》不是莎士比亚的《仲夏夜之梦》，卡斯托夫的《浮士德》不是歌德的《浮士德》。问题在于，如果认为《茶馆》隐含唯一正确解，而导演的职责就是找到唯一正确解，岂非和《茶馆》作为经典的评价相矛盾——因为经典总是复杂多义的？而如果认为经典文本中已经蕴含了对当代问题的一切解释，只需逐字搬演就能获得其中奥义，这种观点就如同将一切具体的政治、经济、社会问题归结为抽象而永恒的人性，是一种认识上的懒惰与无能。

我认为伟大的作家从来不试图描写所谓的普遍真理和永恒人性，他们写的都是具体时代的具体的人。正因为具体鲜活地写出了自己时代的切肤之痛，才使这缕生气能够穿过历史的屏障而被后人感知，并在不同的时代不断地被重新赋形，成为马丁·艾斯林所说的"自主的存在"。而呈现经典文本应该是这样一种努力：在过去的人类经验中，寻找针对当代问题的解释。我们的立足点在当下。只有通过使用而非供奉，我们才能真正拥有经典文本。这里我想提出我的观点：对于当代剧场实践来说，经典文本不是为我们提供内容（content），而是为我们提供语境（context）。在这个语境中，我们可以让历史和现实展开自由对话。

2017年5月我看过柏林人民剧院的《浮士德》后，曾经问戏剧构作塞巴斯蒂安·凯撒，为什么要给《浮士德》拼贴大量关于阿尔及利亚战争的文本？他的解释是，《浮士德》中所表现的移山填海、建功立业，在他看来本质就是操纵和奴役，就是殖民主义。歌德写完《浮士德》第二部的1831年，阿尔及利亚已经被法军征服，1834年被宣布为

法国属地，殖民统治持续了一个多世纪，而今天欧洲正在经历的分裂与恐怖，正是浮士德式行动的欧洲人自己播下的种子。按照这种历史与现实对话的思路，凯撒为《茶馆》选择的拼贴文本并非随机，拼贴文本和原文本之间，大多都有清晰可循的延伸、衍化、互文、反诘的关系。给我印象最深的有两点，一是对女性的发现，一是对反身性的思考。

《茶馆》中有名有姓的女性角色有9个，而男性角色则有40个，虽然这一悬殊的比例是基于戏剧情境的限制，虽然老舍对于女性的悲惨遭遇所怀有的人道主义同情，在《茶馆》中有充分显示，但《茶馆》仍然是不折不扣的"男人戏"，女性仅仅作为符号化的受害者而存在。孟京辉版《茶馆》给了女性角色更多的展示空间，特别是拼贴了老舍小说《微神》之后，康顺子和小丁宝的形象都变得更加丰满而复杂，她们不只是符号化的受害者，而有了自己的爱欲。孟京辉版《茶馆》也强化了原作中把女性身体作为商品的悲剧。最强烈的场面是逃兵老林和老陈合买媳妇，原作中诉诸语言和想象的"三个人的交情"转变成舞台画面：左舞台如同一幅诡异的结婚照，两个新郎坐着，身穿婚纱的新娘站在中间，刘麻子"百年好合"的证婚辞淹没在右舞台电锯切割人体模特的轰鸣声中，淹没在飞扬的碎屑和飞溅的鲜血中。

写作《茶馆》时的老舍也许抱有美好的憧憬：女性身体作为商品的悲剧，只是那个人吃人的社会的罪恶，它与性别无关，也将和旧制度一起被永远埋葬。但是孟京辉版拼贴了布莱希特的《巴尔》，从资产阶级世界逃离的反英雄的流浪诗人，以引诱和操纵女性为能事："当她和你做爱的时候，她不过是一块没有脸的肉。"看这场戏时，我其实不太关心化身为二的男性诗人如何展示他们的主体性焦虑，我关心的是，时代从茶馆迁换到麦当劳，从烂肉面升级到巨无霸，女性仍然只能作

为男性欲望的客体而存在。舞台上她的身体被束缚在纸箱中，仿佛刚刚拆开包装，她歇斯底里地呼喊："我到底做错什么了？"她只为男性的凝视而活。当然，孟京辉版《茶馆》对女性的发现还远远没有达到女性主义的自觉，我感觉到导演和演员似乎都有犹豫，要从女神/娼妓的二元模式中挣脱，并不是那么容易。但是这个画面至少提醒我们，十两银子买15岁姑娘的时代或许已经过去，消费主义时代还有千百种物化女性的方式，只要父权制结构没有根本改变，女性身体作为商品的悲剧就不会终结。

在对王利发、常四爷、秦二爷三位男性主角的讨论中，孟京辉版《茶馆》通过拼贴文本的互诘，理性地抵达了理性不及之处，具有了超越老舍原作的悲剧意味。主张实业救国的秦二爷成了当代的资本家，他朗诵《金钱振奋人心的影响之歌》，这首布莱希特写于20世纪30年代的讽刺诗，在今天听来已经没有讽刺意味，从"金不金钱无所谓""每一个小仆人都以为自己是主人"，到"金钱又恢复了魔力""一眼就认出谁是仆人谁是主人"，几乎预示了我们20世纪后半叶的历史。"不会挣钱的人是有罪的。"秦二爷总结道，他已经不说救国了，毕竟，资本不分国界，要去救哪个国呢？资本只能以增殖为目的。但是他还在说，他要帮助穷人。听起来多么耳熟。

参加过义和团的常四爷成了革命者，他是《秦氏三兄弟》里的秦伯仁，又是《茶馆》里的康大力。他相信暴力革命是第三世界结束殖民压迫的唯一途径，但他的资本家弟弟已经在想象殖民月球，在月球上建顶大顶大的工厂。在投票表决献身革命还是享受生活时，镜头扫过面无表情的吃瓜群众，愤怒的常四爷成了孤家寡人。在后革命时代，这丝毫不令人意外，就像齐泽克所说，几十年前，我们仍在争论未来是什么：共产主义还是资本主义，今天已经没有人辩论这些话题。今

天我们都默默地接受了全球资本主义,然后沉迷于生化危机、宇宙灾难。悖论就在于,人们想象地球上所有生命的终结,要比想象资本主义发生温和改变要容易得多。[1]

至于茶馆老板王利发,原作中那个"多说好话多请安,讨人人的喜欢",谨小慎微、委曲求全、有着最务实的中国人性格的王利发,开始仰望星空,开始做梦——一个荒唐人的梦。我并不特别理解拼贴陀思妥耶夫斯基的意图,也许是为了在秦二爷的资本和常四爷的革命之外,探索一条形而上的道路?王利发在梦中自杀,死后来到一个和地球一模一样的星球,一块没有罪恶的乐土,但很快被他玷污了,罪恶和灾难开始出现,人们甚至不愿意相信曾有过的纯洁和幸福,拒绝重回乐园:"因为我们有学问。学问将使我们找到幸福的规律。"我们全部的悲剧性可能就在这里:必须相信意义才不至于自杀,又以为凭我们的心智就可以找到意义。

从茶馆时代延续到麦当劳时代的三个男人的轨迹,让我想起金融市场中的反身性概念,它的意思是由于研究者本身是研究对象的参与者,所以研究对象会受到研究者的影响,有什么样的知识就有什么样的行为,而人的行为又对人的知识有反作用,因此不存在确定的结果,我们只能看到一种相互作用。既然我们都是历史的参与者,那么关于人类的历史和未来,也许我们所以为的真理和规律,都只是暂时的、不确定的、可错的、等待证伪的。经济、政治和哲学,哪一条路能通往真理,指引我们重回乐园?在人类改善社会秩序的努力中,如果不想弄巧成拙,就必须明白,我们不可能获得主宰进程的全部知

1 出自纪录片《齐泽克!》(*Žižek!*, 2005)。齐泽克曾提及,这个观点最早由 Frederic Jameson 提出,见 Slavoj Žižek: *Mapping Ideology*, London: Verso, 1994, p.1。

识,我们只是在试错的道路上。在茶馆的时代如此,在麦当劳的时代依然如此。

这个悲剧甚至不只是《茶馆》剧中人的,更是《茶馆》作者的。《茶馆》中倾注了老舍对旧中国艰难时事的切身体会,和对新中国幸福生活的热烈憧憬。将这种政治热情放在历史背景中,我们当然对他在上世纪50年代紧跟时代、紧跟政治的创作抱有理解之同情。但是,相信人类历史必定遵循人类心智可以发现的简单规律,这是何等的乐观啊!我们不可能忘记,老舍自己的命运就构成了对《茶馆》的反讽。凯撒告诉我,他的第一个想法,就是用文献剧的方式,将老舍之死拼贴在《茶馆》中。很遗憾这个想法没有实现。但只要《茶馆》是真正的经典,这个想法总会有实现的一天。

通过历史和现实的自由对话,孟京辉版《茶馆》成为一个复杂多义、开放诠释、完全当下的作品。它当然不是无可挑剔的,我们也不必为所有拼贴文本辩护,比如我自己就不喜欢"致敬×××"的场景,那些色厉内荏的名词和鲜血、薄膜、舞厅风格的灯光,一起构成了"老派先锋"的自恋。尽管如此,我仍然认为,将经典文本作为语境提供者而非内容提供者,在历史和现实之间创造自由对话的空间,这一途径在经典文本的当代呈现中,应该具有优先的合法性。而我们作为"科学时代的观众",应该有能力面对这种挑战。

当然这也并不是说,我们就不能逐字搬演老舍原作,或者不能对焦菊隐版进行复制,只是不必高估它的价值和意义。对于今天的观众而言,那样的《茶馆》已经成为一幅老北京风俗画,一场传统表演术的展览,很难说它还能带来任何智力刺激。甚至于,恕我直言,欣赏一个世纪前的被宣告终结的苦难,很可能让我们漠视现实的苦难。附着于经典文本的所谓经典演绎,并不是一种超历史的永恒的艺术,而

恰恰是最符合主流意识形态、最安全稳妥的匠艺和娱乐。只有在不断突破所谓经典演绎的过程中，经典文本才能显示其为经典文本。就像彼得·布鲁克在读到《莎士比亚，我们的同时代人》之后，没有复制劳伦斯·奥利维尔版《李尔王》，而是用高度现代的方式讲述李尔的、也是人类的境遇，它被认为是最好的莎剧演出之一。但和劳伦斯·奥利维尔版一样，彼得·布鲁克版也不会被复制，只会被突破。

最后，让我们回到最初的问题：老舍还是我们的同时代人吗？我想，仅有一个经典版本的《茶馆》是无法匹配其经典地位的。只有当《茶馆》能够不断引起当代剧场艺术家挑战的热情，不断以新的、冒犯的、甚至令人不适的方式被打开，不断引起"这还是老舍的《茶馆》吗"之类的质疑，那么，《茶馆》才称得上是经典，老舍才可能成为我们的同时代人。

苏州小市民的烟火人生已经配不上高雅昆曲了吗?

——评罗周剧作《浮生六记》

陈 恬*

也许只是因为《浮生六记》的作者沈复是苏州人,而书中所记录的生活,主要发生在昆曲的发源地,《浮生六记》和昆曲二者同属"地方文化名片",所以去年才有两部新编昆曲《浮生六记》先后问世。本文将讨论的是上海大剧院出品、罗周编剧的《浮生六记》,并将重点放在罗周的剧作法,至于舞台呈现之得失,并非本文的主要关切。

照理说,《浮生六记》和昆曲应该是相得益彰的,但是看完演出,我感到罗周讲述了完全不同于原作的另一个故事,一个脱离历史语境、改变阶级属性、触目皆是富贵气象的"纯爱"故事,因此产生这样的疑问:难道两百年前苏州小市民的烟火人生,已经配不上今时今日的高雅昆曲了吗?

* 陈恬,南京大学文学院副教授。

平民的富贵想象

我第一次读《浮生六记》是在中学,印象中只有一对神仙眷侣,恩情美满,唯恨天不假年。到后来年纪大些、阅历多些,再来重读,才渐渐体会出复杂的人生况味,才发现沈复和陈芸的生活,在风花雪月的美满表象之下,是困顿流离的凄凉底色。而罗周的改编,却是要将这凄凉底色删抹干净了,好去点缀一幅太平盛世富贵行乐图。

故事从芸娘殁后回煞之夜,沈复期盼亡魂归来开场("盼煞")。中间有四场戏,"回生"讲述沈母为沈复续娶半夏,而沈复则将悼亡之情诉诸笔墨,芸娘的魂魄藉沈复之书写而现身;"诧真"讲述芸娘的魂魄与沈复重温同游水仙庙之旧梦,众人皆以其为真;"还稿"讲述沈复思念成疾,沈母欲毁其文稿而半夏保存;"纪殁"讲述沈复忍痛写下死别情景,结束与芸娘的魂魄相流连的十年。最后以沈复病逝,与芸娘双双入冥收煞("余韵")。全剧没有可以称为戏剧性的情节,主要展现的是沈复如何将生离死别之情寄托在《浮生六记》的写作中。

当沈复初次登场,虽则做思念亡妻的病中打扮,其形象却是毫不掩饰的年轻俊朗,服色鲜明,乍一看和柳梦梅、赵汝舟、于叔夜这些明清传奇中的才子无甚区别,令我颇感意外。我们当然不能用逼真写实去要求昆曲,但是按照原作记载,芸娘殁于嘉庆八年,沈复和她同年,彼时已经四十一岁,两人成婚已有二十三载,育有一子一女;且沈复早已放弃儒业,四处做幕僚、学生意,彼时穷困潦倒,寄人篱下,生计无着。我实在想不出,类似的情形下,昆曲中有以巾生和闺门旦应工的先例,这不合情理。罗周这样分配脚色,也许是因人设戏,为了符合施夏明、单雯两位演员擅长的戏路和一贯的舞台形象,但若果

如此，故事就不该从中年失偶讲起，或者，从一开始就不必选择《浮生六记》。

从错配脚色开始，罗周的富贵想象，就替换了沈复的平民生活。因为巾生和闺门旦不只意味着年轻，还意味着一种对世道人情天真无知的权利。在昆曲舞台上，巾生和闺门旦的主业就是谈恋爱。但沈复写的是世道人情。他和芸娘，都不是富贵出身，没有权利对世道人情天真无知。芸娘四岁失怙，家徒壁立，全靠针黹功夫，供养母亲和弟弟，自幼即体尝人生艰难。沈复虽然出身"衣冠之家"，是个读书人，但并没有取得功名，为了生计而常年外出游幕，卖过画，也做过一些小生意，都以折本告终。他不仅不是明清传奇中门庭显贵且动辄中状元的才子，相反，可以算是籍籍无名，潦倒以终。光绪三年，当苏州人杨引传将他从冷摊上发现的《浮生六记》四卷手稿刊行时，只能从内容推知作者姓沈号三白，"遍访城中无知者"[1]。

从沈复自述来看，在经济状况最好的时候，他和芸娘也只是衣食无虞。乾隆五十九年，沈复三十二岁时在广州行商期间花船冶游，前后四五月，花费百余金，可能是其一生中最豪奢的时候。次年芸娘欲图名妓之女憨园为沈复妾室，沈复的反应是惊骇："此非金屋不能贮，穷措大岂敢生此妄想哉？"事终不谐。更多的时候，沈复和芸娘的生活是清贫甚至困顿的，所以《浮生六记》中多以"贫士"自称。"坎坷记愁"卷极言大家庭生活中金钱和人情两大困扰："余夫妇居家，偶有需用，不免典质。始则移东补西，继则左支右绌。谚云：'处家人情，非钱不行。'先起小人之议，渐至同室之讥。"自芸娘血疾复发，逋负日

[1] 沈复：《浮生六记》，天津：天津人民出版社，2015年，第126页。本文所引《浮生六记》原文皆出于此，不再一一注明。

增,沈复偏又连年无馆,靠卖字画为生计,"三日所进,不敷一日所出,焦劳困苦,竭蹶时形"。为了省钱,芸娘不肯服药,且抱病刺绣《心经》,以获厚价,而益增其病。其后又因债务纠纷,被父亲逐出家门,从三十八岁到四十一岁,芸娘临终前四年,夫妻俩流离他乡,贫病交加,几乎到山穷水尽的地步,其间女儿给人做童养媳,儿子改学生意,境遇之惨,实难形容。芸娘死后,沈复得友人资助,又将家中所有变卖一空,才得成殓。沈复对此并不讳言,他写封建大家庭中的勾心斗角与同室操戈,写被逐离家时夫妻共食一粥的情形、母子永诀的情形,写自己奔走告贷,枵腹忍寒,在旅店借火烘烤湿透的鞋袜,疲极酣睡,醒来袜子烧掉了一半的细节,皆是真实可感的惨淡人生。

但罗周的《浮生六记》中没有惨淡人生,因为巾生和闺门旦自不必操心金钱这等俗事。全剧中唯一一次提到钱,是第一场当沈复盼芸娘回煞之时,房东王婆前来催讨租金,并以举丧不吉为由,趁机敲竹杠,要求租金翻倍,押一付三。沈复立时应承。王婆举起大拇指夸他:"好慷慨,好情痴!"这种豪放作派,以及舞台上一切服饰器用,都在营造一种无忧无虑的富贵气象。不仅原作中两人遭遇的大关节统统隐去不表,一些细节的处理也耐人寻味。比如说,罗周从原作中撷取了芸娘喜食芥卤腐乳和虾卤瓜的细节。第一场"回煞"中,沈复备下芸娘的"舌尖之爱"以待亡魂,并追忆芸娘生时情景:"当年我最恶卤瓜、拒不肯食,芸姐劝我不动,竟笑笑嘻嘻,挟之强塞我口。我掩鼻试嚼,倒也清爽,开鼻再嚼,好不美味!"[1]在原作中,芸娘曾有解释,喜食腐乳乃取其价廉,可粥可饭,幼年食惯,成年后亦不敢忘本。但

[1] 罗周:《浮生六记》,《上海戏剧》,2019年第4期。本文中的《浮生六记》剧本引文皆出于此,不再一一注明。

是罗周将贫寒生活的背景完全隐去，仿佛腐乳卤瓜只是一种口腹甘嗜，夫妻情趣。我们甚至还可以辨识出言情小说中常见的富贵想象：有钱人山珍海错吃腻了，偏偏就爱清粥小菜呢。

另一处细节是剧中芸娘提到的美好回忆之一"萧爽楼题画"，听起来也真风雅极了。现实却是夫妇二人因家庭矛盾，被沈父逐出家门，寄人篱下一年有半，靠着芸娘和仆役刺绣纺绩，以供薪水。即使在困顿之中，沈复仍是呼朋引伴好热闹的性子，多亏芸娘"善不费之烹庖"，而朋友知其贫寒，也会出些酒钱，但即便如此，有时还要芸娘"拔钗沽酒"。在沈复后来的回忆中，寄居萧爽楼的日子，虽然贫乏，却很自在，是一生中难得的"烟火神仙"的日子。只有当我们看到其中的"烟火"，想到这种风雅并非应然之事，而是以精神旷达对抗物质贫乏的结果，也是理解、体谅、隐忍和牺牲的结果，这种风雅才既显示其意义和力量，否则，我们只去羡慕"神仙"好啦，又何必写沈复和芸娘呢？

正因为遮蔽了原作的凄凉底色，罗周所描绘的沈复和芸娘的生活，就显示为一种巨大而空洞的物质堆积。在沈复的回忆中，有芸娘的"舌尖之爱"、芸娘所做的"人瘦花肥"诗句，有花烛之夕的并肩夜膳，有酒酿饼和碧螺春，有沧浪亭中秋踏月、太湖船携酒共饮，有萧爽楼题画、七夕节乞巧、插花论诗、焚香烹茗……简直是一部迎合中产阶级观众想象的古典生活品味指南。看着舞台上的沈复努力做深情科，我忍不住想，如果做了二十三年的夫妻，回忆里竟然没有世道炎凉，人情冷暖，没有任何真正深刻的东西，翻来覆去都是些琴棋书画、月貌花容，看似风雅脱俗，其实浮皮潦草，和萍水相逢的青楼中人都可做得说得，那么这所谓的伉俪情深，实在也深不到哪里去。哪怕人世间任何一对怨偶，回忆起半世同行的悲欢，都要复杂生动得多了！

我不会批评罗周在《春江花月夜》中描写才子佳人，因为她有为原创作品选择题材的自由；但《浮生六记》是改编作品，将原作中的困顿流离删抹干净，装成一派富贵清闲的景象，仿佛在沈复和芸娘的人生中，除了刻在脑门上的一个情字，再也没有旁的忧愁烦恼，这就未免太过势利心肠，而且也带了剧作法上的实际困难。沈复和芸娘的故事之所以值得记述，不是因为爱情的完美，而恰恰是因为爱情的不完美。只有当那些许的亮色，是点缀在黯淡苍凉的人生图景之上时，它才显得如此璀璨，如此珍贵。而当充满烟火气息的人生困境都被删抹殆尽，还有什么能为这一种巨大而空洞的物质堆积粉饰一点意义呢？似乎只有诉诸死亡了。

罗周在创作札记中写道，《浮生六记》的题旨是"文学之于死别的跨越，亦爱念之于死别的跨越"，她说："我总是在剧中抒发'死生亦大矣'的喟叹，又总是不吝用最浓艳的感情，倾心赞叹人类扶摇于生死之上的伟力：爱的伟大、艺术的伟大。"[1] 爱情，文学，艺术，死亡，每一个都是大词，加在一起，非常惊人。很多教编剧的老师可能都遇到过这个问题，没有生活的剧本最爱谈论生死，一些初学写作的学生，既不愿意揣摩世故人情，又不耐烦钻研叙事技巧，他们偏爱的捷径就是制造死亡：看看，人都死了，还不够强烈的戏剧性和深刻的悲剧感吗？死亡可以让厚重的更厚重，让丰沛的更丰沛，但并不能让轻浮变庄严，让浅薄变深刻，甚至反而映照出人生之空虚无聊。如果沈复和芸娘的人生只有琴棋书画诗酒花，那么这种爱情和死亡就只对当事人有意义；如果《浮生六记》记录的只是琴棋书画诗酒花的爱情，那么

[1] 罗周：《一梦浮生归去来——昆曲〈浮生六记〉创作小札》，《上海戏剧》，2019年第4期。

这种文学和艺术也没有多大的价值。所以，对于罗周的所谓"死生亦大矣"，对于这种用死亡来回避生活的剧作法，我想可以用孔老夫子的话来回答：未知生，焉知死？

女性的男性凝视

从剧作法的角度，罗周改编《浮生六记》的另一个特别之处，在于她选取了沈复的视角，重点不在沈复和芸娘从总角相识到死别生离的一生，而是沈复如何追忆这一生。她说："昆曲《浮生六记》绝不是对沈复原著的戏曲化演绎，而是力图去触摸这本书从作者胸中呕血而出的灼热温度、怦然跃动。"[1]

诚然，芸娘是借沈复之笔才得永生，如果没有沈复饱蘸情感的描摹，我们不会知道曾有这样一个生气盎然的女人，两百年后，她的言语态度依然使人感到亲切。但是反过来，如果没有芸娘在他的书中活过，《浮生六记》实在算不得多么出色的文学，"浪游记快"卷中卖弄起才情来的顾盼自得，也实在有点儿令人肉麻。沈复的一生，志大才疏，俯仰随人，乏善可陈——并非说他不是好人，而是他没有什么值得摆上戏剧舞台的。只有芸娘，这个被林语堂称为"中国文学上一个最可爱的女人"[2]，是他平凡人生中最不同寻常的异色。

在沈复的笔下，芸娘是美丽的，"一种缠绵之态，令人之意也消"；也是聪慧的，能自学识字，喜读书，通吟咏，谈吐有风趣，这是

[1] 罗周：《一梦浮生归去来——昆曲〈浮生六记〉创作小札》，《上海戏剧》，2019年第4期。
[2] 林语堂：《汉英对照〈浮生六记〉·译者序》，沈复：《汉英对照〈浮生六记〉》，林语堂译，上海：上海西风社，1939年，第5—9页。

佳人风流。她恭谨，温柔，勤俭，善持家，对于公婆的无理和丈夫的无能，未尝稍涉怨尤，这是贤妻品德。她遇事有主见，有决断，"具男子之襟怀才识"，且无论境遇高低，皆有旷达心境，这是文士做派。她和沈复的关系中，除了才子佳人的爱情，还有夫妻的相濡以沫，知己的相激相赏。但不仅如此，芸娘的世界并不是只有沈复，她有自己的社交，她的可爱主要在于"迂拘多礼"的外表之下，还有一种不安于闺闱的活泼生气，甚至隐含超越性别规范的欲望。

最令人印象深刻的是芸娘为夫谋娶名妓之女憨园为妾一事，乍看之下，这是符合封建女德的贤惠之举，仔细推敲却颇有意味。对于纳妾，沈复显得非常被动，除了经济条件的考虑，他还提出"伉俪正笃，何必外求"，而芸娘的回答是："我自爱之，子姑待之。"自始至终，从晤面、相交到定盟，沈复都像是个外人，芸娘则是兴致勃勃的主导者，她和憨园"欢同旧识，携手登山，备览名胜"，称赞其"美而韵"，"殷勤款接……终席无一罗致语"，"结为姊妹"，"无日不谈憨园"。当沈复开玩笑问她，是否要效仿李渔的《怜香伴》时，她回答："然。"最后，当憨园被有力者以千金夺去，沈复似不以为恨，反而是芸娘伤心逾常："初不料憨之薄情乃尔也！"及至临终梦呓，仍有"憨何负我"之语。

对于为夫纳妾之举，传统的解释是芸娘宽容而贤惠，或因其自知患有血疾而主动选择"接班人"，为身后做打算。也有学者不满足于这种解释，如林语堂认为，这是"由于她太爱美而不懂得爱美有什么罪过"，爱美的天性使她"见了一位歌妓简直发痴"。[1] 还有学者认为其中有保护弱势的成分，或者芸娘性情洒脱而不拘小节，或者从同性情爱

[1] 林语堂：《汉英对照〈浮生六记〉·译者序》，沈复：《汉英对照〈浮生六记〉》，林语堂译，上海：上海西风社，1939年，第5—9页。

的角度加以解释。我认为重要的是看到,芸娘在整个过程中的主动姿态和情感投入,乃至"竟以之死",显然已经超出了贤惠的本分,她不是仅仅作为丈夫的附属物去履行女德,而是作为一个主体在追求超越封建社会性别规范之外的某种寄托。

冒襄在追忆董小宛的《影梅庵忆语》中,塑造了一个从烟花之地回归正统家庭、自觉遵循封建伦理规范的完美女性形象,相比之下,沈复笔下的芸娘有一个从闺闱通向社会的反向轨迹,她对家庭之外的世界充满好奇,因而常常有出格之举,展现了个体更加丰沛的生命状态,所以当我们想到她时,往往不是想到她病弱的身体,而是她兴致勃勃的样子。然而,这也就势必和严酷的家族威权、礼教规范之间产生紧张关系。芸娘的行事做派,加之大家庭中的误会、猜忌和挑拨,终于失欢翁姑,以"不守闺训,结盟娼妓"为由而遭到斥逐。整部《浮生六记》,读来最令人心酸的话,也许就是芸娘临终所言:"满望努力做一好媳妇,而不能得。"

令人遗憾的是,罗周的改编不仅完全遮蔽了芸娘作为女性个体和父权制之间的张力,而且将芸娘从一个有血有肉的人,变成了一个鬼魂和幻影。因为叙事视角的选择,全剧从芸娘殁后展开,重点在于沈复的追忆和创作,当他开始将回忆诉诸文字,芸娘的魂魄出现在舞台上,随着文稿的写作,两人重温了旧日场景,而当沈复完成书稿,芸娘也就消失了。沈复和芸娘的关系是创造者和造物,用罗周的话说:"他的文字,不但创造了一个'芸娘',进而更创造出一个'世界',仿佛真实世界的倒影,永存于岁月之河。"[1]

1　罗周:《一梦浮生归去来——昆曲〈浮生六记〉创作小札》,《上海戏剧》,2019年第4期。

这种塑造女性的方式是一种典型的男性凝视。芸娘不是作为一个有自我意志和行动力的主体出现在舞台上，而是一个男性凝视下的消极客体。不仅原作中关于她"具男子之襟怀才识"的记述统统不见了，而且她的生活经验被狭窄化为完全以沈复为中心，甚至在她和沈复的关系中，也刻意忽略了夫妻相濡以沫和知己相激相赏的层面，而仅凸显才子佳人的风流多情。罗周花费了很多笔墨来描绘芸娘的年轻、美丽与柔弱："妙庞儿娇臻臻艳若桃杏""这身畔娇媚，怀中香软，正是你嫡嫡亲亲的芸姐，我娇娇楚楚的妻""灯下凝颦，案头迎笑，桃花笺书不尽桃花俏""爱煞她一拧背人楚宫腰""那眉弯目秀、顾盼神飞、娇嗔吁吁、粉汗盈盈，尽在俺文稿之内！"对芸娘的描写集中在她的身体，对身体的描写则充满诱惑性和情欲性，这是一个完全为了满足男性愉悦而存在的客体。

中国传统戏曲舞台上有不少女鬼形象，比如杜丽娘、阎婆惜、敫桂英、李慧娘，她们求偶、诉冤、索命，展现出挑战现实制度和权力结构的意志和行动力，这才是鬼魂上场的意义。像罗周的芸娘这样完全被动、只能被看的鬼魂，我想不出先例，这是以最极端的方式否定人的主体性。两百年前"三纲五常"的礼教社会，男性作者还能写出一个女人突破性别规范而充满生命力的样子；两百年后"男女平等"的现代社会，女性编剧却如此熟练地从男性视角凝视女性、贬抑女性、物化女性，彻底抽掉她的生命力，使她成为鬼魂和幻影，成为从未真正活在舞台上，而只存在于男性凝视中的客体。这显然不能用封建时代的历史真实加以辩解，因为就性别观念而言，从沈复的《浮生六记》到罗周的《浮生六记》，是实实在在的倒退。

除了由沈复"创造"的芸娘外，罗周的《浮生六记》中还有三位女性：沈复的母亲、续娶的妻子半夏，以及沈复和芸娘所生之女，她

们都只是塑造沈复的完美男性形象、维护父权制权力结构的工具。半夏是罗周新添的重要人物,她在创作谈中写道:"很多朋友问为什么会在男女主角之外,塑造这么个可爱的半夏。我说一方面,是想表达:所谓爱情,除了沈复、芸娘之缠绵缱绻外,还有另外的丰富形态;另一方面,我也想说,《浮生六记》很好,可好的不只在书中,有了现实温柔的爱护,才有艺术纯粹的深浓。"[1]

这不是罗周第一次写无欲无求无我的奉献型女配角,在《春江花月夜》中,曹娥为了助张若虚还阳与辛夷再见一面,拼着五百年修行不要,为他求来还魂膏,不过曹娥至少承认起了思凡之心,半夏则完全是被沈复和芸娘的爱情所感动:"奴年三九,见世间薄幸人多、真心人少,似沈相公这般,委实难得。"她没有自己的性格和欲望,在剧中的唯一功能就是沈复深情形象的捍卫者。被沈复醉后质问:"你一介生人,怎在我家?"她不愠不恼。读沈复记录他和芸娘的情爱,她不妒不恨。当沈母忧心沈复牵缠魑魅,病染沉疴,吩咐将书稿焚毁时,是她偷偷誊抄一份,并说服沈母:"一往情深,怎说是病?"连沈母都不好意思,说"亏欠你、委屈你"时,她表示:"妾虽嫁不得书中郎君,却得侍奉著书的相公。天缘如此,半夏之幸。"故事的结尾,沈复在对芸娘的思念中病逝,芸娘的鬼魂前来接引,两人亲亲热热地同往幽冥,对于无私奉献的半夏,对于还要仰赖她照顾的女儿,竟不置一辞。

没错,沈复和芸娘,巾生和闺门旦,还有一个年已及笄的女儿。她没有机会出现在舞台上,母亲去世了,父亲忙着伤心,"回生"的鬼魂也只想着重温鸳梦,没有人关心过她的生活、她的情感。在最后一

[1] 罗周:《一梦浮生归去来——昆曲〈浮生六记〉创作小札》,《上海戏剧》,2019年第4期。

场戏中,她突然出现在半夏的叙述中,已经被后母安排了一桩婚姻,好给缠绵病榻的父亲冲喜。做父亲失败到这个地步,我一度怀疑这是反讽,然而罗周是逻辑自洽的:女儿存在的价值就为了证明后母的贤惠,而后母的贤惠就为了证明父亲的深情。

当罗周采用男性凝视,伤害的仅仅是女性形象吗?不是的,剧中的沈复也因此变得既面目模糊,又面目可憎。在原作中,沈复虽然顺从父权而无力调解家庭矛盾,但他毕竟发出了微弱的抗议。因为和妻子性情相投,他会感叹:"惜卿雌而伏,苟能化女为男,相与访名山,搜胜迹,遨游天下,不亦快哉!"甚至表示:"来世卿当做男,我为女子相从。"他纵容、鼓励芸娘的天性,实实在在地去拓展一个女性的生活空间。芸娘失欢翁姑,两次被斥逐,沈复不离不弃,与共进退,以父权制社会的标准而言,这并非易事。实际上,沈复作为男性,同样也是父权制的受害者。如史景迁所言:"虽然直到最后沈复仍不明白命运为什么不让他们过得快乐些。'人生坎坷何为乎来哉?'他问道,'往往皆自作孽耳。余则非也!多情重诺,爽直不羁,转因为之累。'但是他所生活的社会却不再酬答这种逆来顺受的美德。"[1] 但是在罗周笔下,沈复追求的爱情和自由与父权制之间仿佛不存在任何张力,他不需要为此付出任何代价,也不存在一个压迫他的父亲和封建大家庭,他自己已经成为家长,所有女性都以他为中心,而他对母亲、妻子和女儿的痛苦和牺牲毫无体察,自始至终,他都是父权制权力结构中的既得利益者,且心安理得地享受这一切。如果塑造这样的形象,是为了讽刺父权制幽灵不死,那倒是很有现实意义,但罗周发出了由衷的赞叹。

[1] 史景迁:《追寻现代中国:1600—1912年的中国历史》,黄纯艳译,上海:上海远东出版社,2005年,第181页。

结　语

　　我并不是以忠于原著来要求一部改编作品，改编者有充分的权利根据自己的价值观或者时代风尚违背原著，这种权利与一部改编作品的好坏并没有关系。我只想指出沈复原作和罗周剧本之间的根本差异：沈复写的是苏州小市民相濡以沫坎坷同行的烟火人生，罗周写的是王子公主从此过着幸福生活直到死亡将他们分开，死后犹不知餍足；沈复哀叹社会权力结构中受压抑、被排斥的不合时宜者和失败者的命运，而罗周赞叹现实权力结构中的支配者和维护者自我感动、自我崇高化的姿态。这种差异，在我看来，是云泥之别。

　　曾经，昆曲舞台是向普通人敞开的，是向不合时宜者和失败者敞开的，它描摹尽市井百态，刻画尽世俗人情。不知道是不是我的错觉，如今的昆曲好像越来越"高雅"，越来越"美"了，于是那些不合时宜者和失败者渐渐消失了，普通人渐渐消失了，世态人情也渐渐消失了，帷幕拉开，多半是一幅太平盛世富贵行乐图。罗周的《浮生六记》并非偶然，它提醒我们，如果有一天，昆曲舞台上只剩下巾生和闺门旦，只剩下必须用年轻、美貌和财富加持的所谓爱情，那不过是消费主义和父权制的合谋，用丰富的物质包裹起陈腐的价值，去充当中产阶级"高雅"生活指南罢了。而充当中产阶级"高雅"生活指南这件事，可一点儿都不高雅。

坚定、勇敢的"现代化"立场

——陈恬的戏剧批评

吕效平[*]

去年,第35届田汉戏剧奖评奖时,陈恬的《苏州小市民的烟火人生已经配不上高雅昆曲了吗?——评罗周剧作〈浮生六记〉》获得"评论一等奖"的最高票数,评委朱恒夫教授、夏波教授、李伟教授都给了这篇文章很高的评价。

陈恬任教于南京大学文学院戏剧影视艺术系,因该系2014年与中国戏剧出版社共创《戏剧与影视评论》双月刊涉足戏剧的翻译与评论,先后以"织工"笔名,发表了包括《论一种"假装严肃"的剧作法——〈最老的男孩〉观后》在内的《纽约观剧札记》11篇、《老舍还是我们同时代的人吗?——谈孟京辉版〈茶馆〉兼及经典文本的当代呈现》《苏州小市民的烟火人生已经配不上高雅昆曲了吗——评罗周剧作〈浮生六记〉》,以及《那条发黄的薄纱连衣裙哪儿去了?——评上海话剧艺术中心〈玻璃动物园〉》《身体存现的光辉——评青春版娄

[*] 吕效平,南京大学文学院教授。

剧〈穆桂英〉》《"必须绝对现代":谈"剧戏音乐剧"〈杨月楼〉》等总共三十余篇戏剧评论,成为《戏剧与影视评论》杂志最具影响的评论作者,同时受邀为《广东艺术》《戏剧评论》《文汇报》《北京青年报》《国家大剧院》"Sixth Tone""Theater der Zeit"等刊物撰写评论。由于教学和学术研究任务繁重,八年来陈恬的戏剧评论作品并不算多,但她的评论已经在前辈戏剧学者中引起关注,尤其是在青年戏剧学子和爱好者中拥有比较广泛的读者。

《戏剧与影视评论》杂志有两条高度自觉的办刊原则,一是"现代化",二是"说真话"。陈恬的评论,最能体现杂志的这两条原则。国营戏剧要拿奖,民营戏剧要挣钱,它们都对评论十分敏感,国营戏剧往往更具意志和实力自办"研讨"和评论,在这个"圈子"里说真话需要相当的勇气。因此,才出现了"北小京看话剧"和"押沙龙在1966"一北一南两位蒙面大侠,以隐身取得"说真话"的自由。陈恬不能适应自办"研讨"的氛围,她的戏剧评论都是购票看戏后所作,且另有学术和教学的职业,并不以此为生,因此往往写得诚实、勇敢,虽难免沉默之处,未能言无不尽,但绝不肯作违心的"八股"和庸俗的应酬。

董健教授说过:"价值观对了,才能激活才华。"写评论最怕没有鲜明、坚定的价值观,也最怕附和庸众、追随"权威",把老生常谈的"八股"说得头头是道。陈恬的戏剧评论首先胜在具有鲜明、犀利、批判性的思想,她坚定的价值观立场是"现代化"。

老舍、焦菊隐、于是之的《茶馆》,可以说是中国话剧自上世纪下半叶以来最受普遍认可的"第一经典"。这一"经典"比较曹禺的《雷雨》作为"经典",其形态是不同的:《茶馆》作为"经典"是剧场作品,但是八十多年来,没有一部《雷雨》的剧场作品敢称"经典",

《雷雨》作为"经典"就是曹禺的剧本。直到2018年孟京辉的《茶馆》上演，60年来，没有出现一次哪怕稍微重要的《茶馆》舞台新版。据说林兆华先生曾经想动手改一改，终被喝止了。于是我们看到，随着于是之一辈天才演员的老去，"经典"《茶馆》在一次次复排中艺术能量的衰减。没有于是之的《茶馆》，究竟是"经典"的复制品，或者仍然是"经典"？孟京辉挑战了这个问题。他抛弃焦菊隐，也抛弃于是之，在德国剧场艺术家塞巴斯蒂安·凯撒的协助下，根据老舍的剧本，拼贴进他的其他作品，改编制作了《茶馆》的新舞台版本。这一个《茶馆》的新舞台版本在演出现场遭遇了抗议，在网络上引起了激烈的争论。反对的主要声音是：这不是老舍的《茶馆》，不应再托老舍之名；这种"篡改"经典的做法是不可接受的。面对汹涌的质疑和谴责之声，陈恬和高子文两位南京大学的年轻戏剧学者分别撰写了长篇评论，为孟京辉的《茶馆》辩护。他们的立场便是"现代化"。在《老舍还是我们的同时代人吗？》一文中，陈恬首先论证了孟京辉这种改编的"合法性"问题。她认为戏剧的经典应该能够通过新的舞台版本激活，并与当代对话；"只有通过使用而非供奉，我们才能真正拥有经典文本。"如果我们指责孟京辉的《茶馆》不是老舍的《茶馆》，那么"我们也可以说，彼得·布鲁克的《仲夏夜之梦》不是莎士比亚的《仲夏夜之梦》，卡斯托夫的《浮士德》不是歌德的《浮士德》"。她引用马丁·艾斯林的话说："伟大的艺术作品是一种自主的存在，既独立于创作者的意图和个性，也独立于它产生的时代背景，这正是其伟大的标志。"[1] 根据陈恬的这个论证，则孟京辉版《茶馆》不仅不是对老舍《茶

[1] ［英］Martin Esslin: "Introduction", in *Shakespeare Our Contemporary*, New York: Doubleday, 1964.

馆》的破坏,或者诋毁,相反,是赋予它当代生命力的一次有益尝试。陈恬认为,孟京辉的这个尝试是成功的:老舍《茶馆》描写苦难,是为了宣告苦难的终结,正因为如此,它才会被王季思先生收入他所主编的《中国当代十大正剧集》里。但是,到老舍沉湖自尽时,它作为正剧的经典价值就应该受到质疑了。孟京辉版通过改变原作的线性叙事,取消"时间"在演出中的存在,把一部宣告苦难终结的正剧再造成一部真正的悲剧。作为一位现代意识非常自觉的女性,陈恬对于剧场所表现的女性地位和女性观念总是非常敏感,她的批评常常指向这个方面。她注意到,"孟京辉版《茶馆》给了女性角色更多的展示空间",表现了"女性身体作为商品"的当代悲剧。在讨论三位男性主角时,陈恬使用"反身性"的概念,分析了孟京辉版的悲剧意义:做实业的秦二爷,挺身反抗的常四爷,干干净净做人的王利发,分别被他们所追逐的目标"资本""革命"和"道德"所异化,陈恬说:"全部的悲剧性可能就在这里:必须相信意义才不至于自杀,又以为凭我们的心智就可以找到意义。"

和挑战"经典"权威的孟京辉版《茶馆》遭遇质疑、抗议和指责不同,罗周改编自清代散文作品《浮生六记》的同名昆剧,既代表了当下国营戏剧的审美趣味,又满足了"成功人士"们的文化追求,赢得场内场外一片掌声。但是,从200年前描写市井细民艰难生活、贫寒夫妇相濡以沫的纪实中,排除掉物质生活的困窘,世故人情的凉薄与催逼,光剩下一个空洞的"情"字,扮以俊男靓女,究竟是一种文学和艺术的进化,还是输于古人的倒退?陈恬直接在她评论文章的标题里,鲜明地提出问题:苏州小市民的烟火人生已经配不上高雅昆曲了吗?戏剧作品之"现代"与"非现代"的一个重要区别就是:对于前者来说,世界是未知的,人的行动的价值正在于对这个未知世界的

怀疑与探索中，如果它的精神力量足够强大，敢于直面真实，它的探索一定会走入悲剧或者喜剧的境界，它以对世界的诘问或者调侃与自己的观众平等地交流；而对于后者来说，世界是已知的，它一定信心满满地表达自己关于这个世界的伦理结论，小心呵护着它不要受到真实世界的诘问，用它的信仰感动和教育观众。罗周的《浮生六记》正属于后者，它把情爱"神圣化"到抽空了它全部的世俗内容，以至于仅剩下死亡堪与相对，仿佛死亡是情爱唯一的磨难和痛苦。然而如此一来，所谓爱，也只剩下被"诗意"装饰起来的对美色的迷恋，以及同样被"诗意"装饰起来的这种迷恋的持久与固执。陈恬写道："沈复和芸娘的故事之所以值得记述，不是因为爱情的完美，而恰恰是因为爱情的不完美。……而当充满烟火气息的人生困境都被删抹殆尽，还有什么能为这一种巨大而空洞的物质堆积粉饰一点意义呢？似乎只有诉诸死亡了。"然而孔夫子早已说过："未知生，焉知死？"对剧场里关于女性描写的反"现代化"倾向，陈恬总是极度厌恶，乃至愤怒的。她分析指出，罗周的改编把原作中芸娘这个有欲望、有个性，独立而丰沛的生命主体，变成了男性凝视的纯粹客体，仅剩下"充满诱惑性和情欲性"，"满足男性愉悦"的消极的肉身存在。不但如此，剧中的半夏和女儿都失去了个体的价值与意义，而成为男性主人公"忠贞爱情"的祭品："女儿存在的价值就为了证明后母的贤惠，而后母的贤惠就为了证明父亲的深情。"罗周是当今国营戏剧的一枚徽章，她的趣味正是当今国营戏剧的趣味。陈恬写道："如今的昆曲好像越来越'高雅'，越来越'美'了，于是那些不合时宜者和失败者渐渐消失了，普通人渐渐消失了，世态人情也渐渐消失了，帷幕拉开，多半是一幅太平盛世富贵行乐图。罗周的《浮生六记》并非偶然，它提醒我们，如果有一天，昆曲舞台上只剩下巾生和闺门旦，只剩下必须用年轻、美

貌和财富加持的所谓爱情,那不过是消费主义和父权制的合谋,用丰富的物质包裹起陈腐的价值,去充当中产阶级'高雅'生活指南罢了。而充当中产阶级'高雅'生活指南这件事,可一点儿都不高雅。"

陈恬的戏剧批评是学者型的批评,但又不是"学究气"的批评。学者的批评,需要有历史纵深和范围广阔的视野,需要坚定扎实的理论支点;摆脱"学究气",需要跟踪社会和艺术发展的前沿,看到社会和艺术发展正在面临的问题,尝试回答这些问题,而不是重申灰色的理论。她的《〈根特祭坛画〉:一个"未来城市剧院"范本》涉及"城市剧院"的当代走向、后戏剧剧场的特征与样式、当代欧洲社会困境及其被剧场表现、后戏剧剧场的诗意感受等方面。在所有这些方面,她都倾向于"前卫",虽然"保守"也自有其优势,而"前卫"不过是一种个人立场与风格;她描述人类及其艺术的困境,而不是粗暴地得出结论;因而,这也是一篇"创见性"和"启发性"满满的评论。

"后戏剧剧场"(postdramatic theatre)这一戏剧理论概念由德国法兰克福大学戏剧学教授汉斯·蒂斯·雷曼于上世纪90年代创立,2006年经李亦男教授译介传入中国。近年来,关于这个概念是否成立、关于它在戏剧理论上的意义、关于它与中国当下剧场创作和演出的关系,成了戏剧学界正在争论的问题,似乎质疑者众,接受者不多。究其原因,大概有二:从理论本身说,如果中国戏剧学界还不能理解黑格尔为什么把已经拥有至少700年历史的中国戏剧看作"一种戏剧的萌芽",如果中国戏剧学界还没有接受雷曼的老师彼得·斯丛狄教授把"drama"从一向的"艺术体系"范畴,阐释为"历史"范畴的理论,理解和接受雷曼"后戏剧剧场"概念就是非常困难的。不幸的是,中国戏剧学界正是这样的,它并不知晓汤显祖的戏和莎士比亚的戏之时代与文体的区别。从当代剧场创作和演出的实践上看,因为戏

剧剧场（dramatic theatre）的发育受阻，"后戏剧剧场"（postdramatic theatre）的生长从一开始便缺乏有力动机和丰沃土壤，而且许多人还把中国当代戏剧剧场的破败，错误地归因于"后戏剧剧场"理论与创作的出现，说它削弱了中国戏剧剧场的文学地位，败坏了它的剧本创作。陈恬是中国雷曼"后戏剧剧场"理论的重要介绍者和阐释者之一。这几年，她写下的评论"后戏剧剧场"作品和阐释"后戏剧剧场"理论的文章有《〈西方社会〉：自拍时代的精神速写》《最好的规则是挑战规则——谈里米尼纪录〈城市守则〉》《反故事，反景观：〈发热〉和独白剧场的政治性》《在"特佐普罗斯方法"之外：谈特佐普罗斯的〈特洛伊女人〉》《使空间如同演员一般表演：大嘴突击队的演出空间构作》《独白剧场：理论与实践》《语言游戏：英国强制娱乐剧团的后戏剧实验》《身体空间与共同体：论特佐普罗斯的仪式性剧场》《从固定到流动：论特定场域剧场之演变》《从"空的空间"到"特定场域"：论二十世纪剧场空间实践之转向》《论当代剧场中的持续性演出》《后戏剧剧场中的〈哈姆雷特〉》《沉浸与控制：论耳机剧场的听觉构作》等十余篇。米洛·劳是欧洲一位重要的"后戏剧剧场"的创作者，他也是陈恬最喜爱的欧洲剧场导演，在评论他的《根特祭坛画》时，陈恬精准地把握了作品"后戏剧剧场"的本质，分析了它区别于"戏剧剧场"的特征：不是让演出的内容成为历史或者现实的"镜像"，"描绘世界"，而是使演出这件事直接成为"真实"本身，成为真实世界在剧场的延伸，甚至连表演者的招募工作也不再是"创作"的准备，而成为漫长的"创作"过程本身，成为"具有社会学背景的米洛·劳"的"社会批判研究"过程。在这里，重要的不再是虚构、情节、角色，而是表演者的真实身份与经历，是他们之间真实的"政治"关系，"不服从于统一的主题，或者某个整一性的戏剧构作"，"不为主题的需要而

牺牲真实世界的复杂性"。米洛·劳把自己的剧团叫做"国际政治谋杀研究所",他的作品代表着"后戏剧剧场"激进的政治化倾向。不同于"戏剧剧场"通过演出内容——主题和虚构的人物所表达的政治立场,米洛·劳激进的政治化倾向表达在他的创作与演出"事件"本身,极端的事例是他"希望招募一位从叙利亚归来的前伊斯兰国战士登上舞台,扮演十字军骑士"。作为一次真实的政治事件,米洛·劳碰壁了,他走到了政治尝试的边界,但碰壁的并不是他的政治立场,而是他在剧场无限"呈现"政治真实的尝试。陈恬介绍了他这个政治尝试的失败,更描述了他剧中诸多实现了的政治尝试:不但在米洛·劳的眼中,又名《神秘羔羊的崇拜》的那幅《根特祭坛画》并不是一幅宗教作品,而且他也不想在他的"展演性视频装置"作品中再现历史真实,在陈恬看来,他是要把自己时代的困境真实地"延续"到他的演出事件之中。

陈恬评论米洛·劳《根特祭坛画》的标题是"一个'未来城市剧院'范本"。"城市剧院"是指那些主要由城市公共财政供养,因而对城市"政治文化风景"建设承担义务的剧院。陈恬描述了这类剧院建设方向的一对矛盾:是维持"中产阶级观众做深沉思考状,然后在审美愉悦中获得自我确认和自我满足"这种"美学上的剥削",还是败坏中产阶级在剧场所感受到的宁静,打破他们的自我确认和自我满足,"校正""美学上的剥削",改变剧院自我,从而也改变世界?作为比利时根特剧院的艺术总监,处理这对矛盾,米洛·劳是激进的。这也是陈恬喜爱这位剧场艺术家的原因之一。

在中国,熟悉"后戏剧剧场"的观众还很少,这类作品经常逸出中国观众的审美期待,不能产生感动。陈恬那些评论"后戏剧剧场"作品的文字,却往往记录下她的感动。这一次她说:"在牧羊人科

恩·埃弗拉尔特（Koen Everaert）赶着羊群上台的瞬间，我就几乎落下泪来，一种难以名状的心潮澎湃，仿佛狭窄的世界突然被打开，我不是坐在斯图加特剧院观众席里，而是升到空中俯瞰这小小星球。"在剧场，陈恬总是笑得最敏捷和最放肆的一个，使她落泪也并不困难，一旦遇上那些一本正经、装腔作势的戏剧"八股"，她便会立刻怨恨起来，经常还会怨恨好几天甚至更久。这肯定也是她能够写出那些剧评的驱动力之一。

陈恬大学读的是金融专业，因为痴迷越剧，误入此途。硕、博阶段，专攻传统戏曲，有幸得前辈学者洛地先生悉心指点。任教以后，赴哥伦比亚大学戏剧系，师从阿诺德·阿伦森教授，学习西方戏剧。又曾有幸受教于汉斯-蒂斯·雷曼教授，特别留意于"后戏剧剧场"的理论与演出。读书时，流连于戏曲剧场；在纽约一年，疯狂看戏；受《戏剧与影视评论》杂志编辑部委派，持续数年观摩柏林戏剧节。疫情之前，她每年看戏总在百部以上。兼通中西戏剧和沉迷剧场，为她的戏剧评论提供了充足的灵感和判断、思辨的知识与理论资源。她的文字罕做抒情的文学想象，但理性、精准、典雅。在所有这些之上，能够使她的戏剧批评脱颖而出，引起关注和获得独特存在价值的，归根到底，还是她勇敢、坚定的"现代化"立场。

董健老师说，"价值观对了，才能激活才华"。信然。

导演阐述

灵魂的挣扎与自我的救赎

——淮剧《小镇》导演手记

卢 昂[*]

这是一出惊心动魄的"灵魂过山车",这是一部真真切切的忏悔启示录。我希望席裹着观众一起跌宕、失落、惊悸、叩问、决绝、复归……

灵魂的拷问与自我的救赎,是我们这个民族当下最为缺失的,也是最应召唤的。

这就是我们这部戏所要开掘的东西,也是我们这部戏创排的意义所在。

让我们一起走进剧场,走进我们的心灵……

这是淮剧《小镇》开排伊始,我对整个剧组进行导演阐述时着重强调的核心内容。这部源于马克·吐温的知名小说《败坏了赫德莱堡的人》而全新创作的文本,一经出世就被激烈热议。编剧徐新华前后

[*] 卢昂,导演,上海戏剧学院导演系教授,博士生导师。

修改十余稿,而这种热议和争鸣或许会一直延续下去……感谢《剧本》杂志社在最紧要的时期于2013年11期头条发表了这个尚未排演的剧本,也由此引起了我的注意。

一、这是怎样的一部作品

全剧以"500万酬金"贯穿始末。一个民风淳朴的淮北千年古镇,一位30年前被救助的年迈企业家在病危之际,委托女儿再次来到小镇寻找当年无名的救助者,以500万作为酬金。镇长秦伟邦为重塑小镇道德形象而积极寻找救助人,他首先想到的就是自己的恩师、即将退休的全市"十大优秀教师"朱文轩。因为他长期无私资助众多学生,从不留名,文轩老师却断然否认。

然而一个偶然的事件改变了一切!朱文轩的儿子在省城突遇危难,急需资金500万,否则后果不堪。文轩这对天性良善的夫妇即刻陷入了如何解救儿子的两难境地。苦苦挣扎、煎熬之后他们做出了令灵魂出窍的惊悚之举!也就是自这一刻开始,一辆充满内心苦痛、纠结、惶恐、惊悚的"灵魂过山车"呼啸启动……

一部好的戏剧作品,应该有一个严密的"坩埚"结构,让主人公在这样一个逐渐升温的"坩埚"之中跌宕、翻滚、挣扎、煎烤。就如同化学分子实验,只有灼热烧烤,才能将内在的各色成分、元素一一离析。人性不也如此?日常的生活会遮掩人性内在诸多复杂的情感与欲念,而当人们置身于一个欲罢不能、无法逃遁的事件漩涡及"坩埚"结构之中,人性中各种隐蔽的思想、欲念、情感、动机都会由于"坩埚"不断升温而一点点释放、剥离、展现。我喜欢探究深藏于心的复杂人性,喜欢叩问灵魂挣扎的声声哀鸣。探索人的精神世界,应该是

戏剧最魅人的价值所在。

然而,之后事情的发展完全超乎了朱文轩夫妇的想象。全镇大会上,德高望重的朱老爹在众目睽睽之下一连四次宣布了四个冒领者的名字!每一个冒领者名字的曝光,无疑都是给文轩夫妇的灵魂剧烈的一击!"汗奔""血涌""头晕""目蒙""慌张""惊恐""无措""脸红""耻笑""嘲弄""鄙弃""讥讽""煎熬""绝望""地陷""天崩"……一波接一波的灵魂绞杀几乎要把他们的身心撕碎。

文轩夫妇几近崩溃之际,朱老爹默然庇护其冒领之事,将这辆疯狂失控的"灵魂过山车"断然刹住,惊得文轩夫妇目瞪口呆。经历了彻夜难眠的自责、愧疚、惶恐、不安的煎熬之后,文轩决定向朱老爹坦白心扉,承认过失。没想到竟被恳请回绝,原因竟是为了维护小镇的道德形象!

一次又一次的心灵煎熬迫使朱文轩痛定思痛,做出了其人生中最为艰难,也最为重要的生命选择——在全镇大会上向所有为他庆贺和崇敬的小镇人真诚忏悔、承认罪责!当他与众人一起敲响了那座镂刻着"清白至重"的硕大古钟之时,随着沉钟宏浩的鸣响,他不仅完成了艰难的自我救赎,更使这古老悠长的钟声被赋予了全新意义和生命,升华为一种文化象征。

人非圣贤,孰能无过?千百年来,中国传统的思维与文化,为了维持和保护一个道德至高完好的形象,有时会自觉不自觉地以牺牲与隐忍来掩饰错误、遮盖真相,这种殉道般的牺牲与奉献虽然可能是出于善意,但毕竟是虚假的伪善,往往令人不堪重负、苦不堪言。

《小镇》的钟声就是心灵坦诚、自我救赎的清朗新声。走进新世纪的华夏大地,应该拥有一种真诚、透明、坦荡、自省、敢于担当、甘于忏悔、勇于纠错、拒绝伪善的圣洁文明。这不仅是中国的,也是世界的,是人类都需要崇尚与追求的一种文明。从这一意义上讲,淮剧

《小镇》则真正具有了现代性，其意义和价值将是重大的。

二、这是怎样的一种风格

淮剧《小镇》整体风格为：这是一出直面现实、触及灵魂、发人深省、饱含深情的具有象征意味的抒情心理剧。直面现实，是因为故事发生在今天，在当下的淮北小镇，因而要加强这部戏的现实感及地域特色；至于触及灵魂、发人深省以及心理剧的定位，前面已经充分阐述，不再重复；饱含深情是源于朱文轩夫妇以及朱老爹、秦镇长、姚瑶、快嘴王等人都是对这片土地充满深情、善意，尽管他们出于各种原因做出了程度不同的错事，但正是由于这种具有瑕疵的错误使他们更真切、更动情、更生动，也更可爱；至于全剧的象征意味主要集中于镂刻着"清白至重"的小镇古钟上。古钟以及它的守护神——朱老爹主要出现四次，前三次古钟敲响代表至高无上的道德形象，人们供奉而不敢轻易触碰，而全剧最后则众人集体敲响，象征心灵的解放与自由，勇敢坦荡地面对自我与世界。这是文化意义上的升腾，也是全剧思想价值的所在。

三、这是怎样的一种样式

淮剧《小镇》的整体演出样式为：现实主义创作原则与表现主义艺术手法的有机结合。舞美、音乐、造型、场面、技巧、表演等在生动、真切地表现当代淮北生活质感与地域风情的基础上，大胆走进人物内心世界，将主人公内在复杂的心理空间进行创造性地诗意表达，强化人物惊心动魄的心理体验与舞台彰显，强悍锐利地触动人物的精

神和灵魂，从而引发观众自觉的文化反省与思考。

诚然，我们将充分开掘戏曲独特而强悍的表现手法与技巧，突破话剧加唱的舞台表现形式（话剧加唱同样也是一种有效的表现形式，此处并无否定之意），创造性进行舞台强悍而诗意的体现。这里我们需要强调四个方面：

第一就是要以冷峻的现实主义手法剥离主人公内心复杂纠结的心理层次，真切、细腻、深刻、生动地揭示灵魂挣扎的形象轨迹。

第二是要营造浓郁的淮北地区的生活气息和质感，塑造一个个鲜活生动富有个性的人物形象。

第三是以大写意的手法去繁就简，虚实结合，以流动的空间变化诗意地演绎整个故事。中国戏曲讲究有话则长，无话则短，有戏处不惜泼墨堆金，无戏处则一笔带过，决不赘述。我们需要对文本和场景进行进一步精炼和提纯（目前我准备再对此稿进行一次修缮，将第二、第四场合并归一）。

第四在整体表演风格上，强调话剧的现实主义与戏曲的表现主义手法的有机融合，在深刻体验的基础上，充分发扬戏曲表现语汇的韵律性、抒情性、造型性、鲜明性之至美表达，创造性格化表演形式。

四、这是怎样的一些场面

综上所述，全剧主要通过六个场面动作来进行舞台表达。具体为：

第一处："冒领电话"。这是全剧主人公第一次撒谎，薛小妹哀求朱文轩打电话给朱老爹。这是非常重要的一个戏剧动作，近在咫尺的电话充满了恐惧、慌乱、惊悚与艰难。音乐、动作、锣鼓、身段应充分地渲染与表现，配以室外霹雳闪电，将朱文轩一步步走向地狱、走

向苦难的荆棘之路形象地表现出来。而当他在强悍的鼓声中颤抖地接过电话,一声游丝般从心尖撕破的沙哑的"喂——",尽泄其内心剧烈的恐惧与不安……

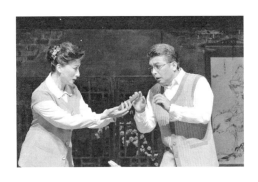

第二处:"冒领之路"。打完电话,朱文轩要去开会了,这是条布满荆棘、异常艰难的不归路。步步惊心、寸寸丧魂。利用魔幻现实主义的夸张手法,让三面高墙不断压迫、围拢起来,造成草木皆兵、闻声丧胆的戏剧情势,并配以舞台四周尖厉的问候声、汽车呼啸飞驰声及大灯刺目的光影效果,充分表现朱文轩"心鬼"的惊恐与忐忑。所谓心理剧,就是将人物内心隐含的思绪强烈而夸张地开掘与表现,这是中国戏曲极为擅长的表现原则,即所谓"景随身变""睹物伤神"的主观时空创作原则。让人物的一动一站、一唱一叹、一步一行、一声一唤都细腻、精准、醒目、强悍地将内心复杂的思想情感生动地外化出来。

第三处:"冒领者名单"。全镇大会上,当朱老爹一次次将冒领者的名字当众宣布之时,朱文轩夫妇内心的惊恐、颤栗达到了极致。这一场戏是最具力度和场面的高潮,完全是文轩夫妇主观世界的想象与魔幻。在他们的眼睛里,周围的群众已经不是昔日邻里好友,而是一个个鄙视、斥责自己的声讨者。在"汗奔""血涌""头晕""目蒙""慌张""惊恐""无措""脸红""耻笑""嘲弄""鄙弃""讥讽""煎熬""绝望""地陷""天崩"……的哀鸣与伴唱声中,强劲的锣鼓渐起,由慢而快、由弱变强,舞台上的全体群众随着锣鼓围着文轩夫妇起圆场,同样地由慢而快、由弱变强。怒目而视、指如利剑,

眼睛中充满了鄙视与愤怒。可怜的文轩夫妇在这声讨的人流中颤栗、哀号、祈求、苦痛,犹如困兽一般。跪步、挫步、颤栗、晕厥、跳跪、扣头……戏曲身段随音乐锣鼓尽泄,充分运用并开掘戏曲本体手段,创造本场戏的高潮。

第四处:"承认冒领"。朱文轩彻夜难眠决定向朱老爹坦白的一场戏非常重要,既要充分挖掘朱文轩内心忏悔的心路历程,让"冒领者独白"深入人心、警醒世人(因此此段"大红花"唱段我们必须字斟句酌、反复研磨、精益求精、力求传世),又要让薛小妹的阻拦有充分而富于戏曲化的表达。因此建议编剧在此加十几句唱段,从伴唱、女声唱、男声唱一气呵成、声情并茂,配以戏曲身段与音乐锣鼓,最后再接四句伴唱:"卸一个如山负重,求一个轻轻松松。解一个如麻隐衷,还一个从从容容。"主人公长长舒了一口气,夫妻相搀而行……我希望这段戏能够把淮剧男女声腔的独到及表现力做到极致。

第五处:"老爹苦求"。这是全剧非常重要的动情戏,德高望重的

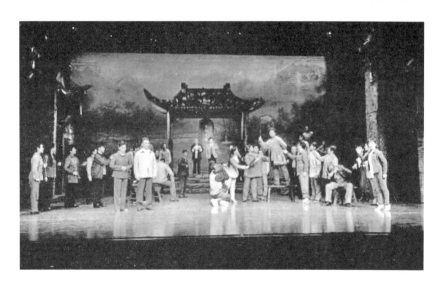

朱老爹因一念之差而用40年的苦难克己来真诚忏悔,看到小镇此刻的冒领风波他悲苦不堪、焦急万分。为了维护小镇的形象和尊严,他隐瞒了自己是真正救助者的身份而苦苦请求朱文轩成为求助者(因为文轩是众望所归之人)。戏剧情势陡转,令人震惊。其间充满了文化的反思与思辨:正义与隐瞒、良善与欺骗……让人思忖、令人唏嘘。本场戏的重点是朱老爹真诚的倾诉与哀求,让观众在深深同情与感动之中艰难选择……

第六处:"集体敲钟"。全剧最后,陷入苦难的朱文轩经过深刻的反省与思考,在全镇大会上终于抛开了所有困惑与羁绊,向全体尊敬、爱戴自己的小镇人真诚地坦白了自己冒领的罪行,并坦荡忏悔。一段情真意切、痛彻心扉的"老淮调"是其思想最深切的告白,受到了众人的原谅和尊重。这一告白告诉我们:这个世界只有坦诚才有信任,这信任因有过瑕疵而更显珍贵!这是全剧极为重要的思想和主旨,也是人性需要不断升华与修行的。不管是今天还是明日,无论是华夏还是世界……随后,相形见愧、深为感动的朱老爹提议让文轩敲响这"清白至重"的道德之钟,众人鼓掌呼唤之时,我建议此处给文轩加一句台词:"好!这钟我们大家一起敲!"随后携领大家一起敲响大钟。

这是一个仪式化的象征性场面,当众人共同奋力敲钟,钟声鸣响这一刻,这座沉甸甸的"清白"之钟瞬间赋予了全新的生命和意义。我希望此刻的舞台一片金碧辉煌的灿烂与圣洁,伴以教堂合唱圣乐般的辉煌、壮阔。在庄严、浑厚的钟声里,清脆、洁净的童声嘹亮地朗读起《三字经》的诗文,像天国里传来的声音:

　　人之初　性本善　性相近　习相远
　　苟不教　性乃迁　教之道　贵以专……

淮剧《小镇》

现代淮剧《小镇》由江苏省淮剧团创作演出,取材于马克·吐温的小说《败坏了赫德莱堡的人》,从内容到思想都进行了本土化的全新创造,直面当代,叩击灵魂。该剧修改十余稿,反复打磨,在第十一届中国艺术节上获得"文华大奖",被誉为"作品思想深度难以复制"的佳剧。男主人公也因此剧获得了"梅花奖",从而创造了夫妇二人同为双"梅花"和双"白玉兰"的舞台佳话。

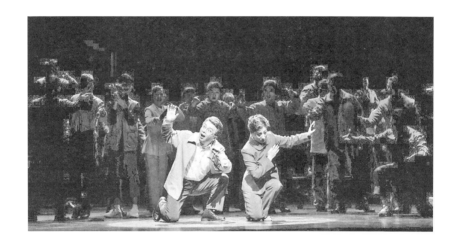

导演的话

这是一出惊心动魄的"灵魂过山车",也是一部真真切切的忏悔启示录。我希望席裹着观众一起跌宕、失落、惊悸、叩问、决绝、复归……

灵魂的拷问与自我的救赎,是我们这个民族当下最为缺失的,也是

最应召唤的。

这就是我们这个戏所要开掘的东西,也是我们这个戏创排的意义所在。

让我们一起走进剧场,走进我们的心灵……

剧 情 梗 概

这是一个民风淳朴的千年小镇,历史悠久,传统深厚。然而,随着商品大潮的冲击,平静的小镇也渐渐起了波澜。一日,一位曾经受过小镇人救助的京城老企业家欲来小镇寻找30年前的恩人,并将以500万元作为酬谢。秦镇长欲借此机会重塑小镇形象,于是,请求小镇老教师朱文轩等代表人物以及普通民众都助寻找。这笔从天而降的巨款如同一块试金石,拷问着小镇的纯洁和小镇人的道德。多日寻找无果后,秦镇长认定此事一定是自己的老师朱文轩所为,恰在此时,朱文轩的儿子朱小轩在省城遇到了急难,急需资金500万!朱文轩、薛小妹这对一向诚实善良的夫妇陷入了两难之中,苦苦煎熬之后,他们做出了艰难的抉择。可事情的发展却完全超乎众人的想象且失去了控制,全镇大会上,四个冒领者于众目睽睽之下无处遁形,而朱文轩却因德高望重的朱老爹的保护而侥幸过关……

媒体的追踪报道,心急如焚的秦镇长的登门请求,失足老友无颜立足小镇登门痛别,企业家女儿登门道歉,令朱文轩夫妇承受着巨大的心理压力,惶惶不可终日。在经历了强烈的自责、愧疚、惶惑、不安的煎熬之后,朱文轩开始了彻骨的自省和反思。最后,他说服妻子和朱老爹,向公众坦承一切,对自己的心灵进行救赎!对小镇进行救赎!在振聋发聩的钟声里,小镇恢复了往日的平静。但是,小镇的传

统如何传承？诱惑面前如何坚守？一旦失足如何面对？被警醒的人们仍在深思……

写给主创及主演的信函及修改方案与建议

新华、明矿：

我现在从开罗国际戏剧节提前飞回国内，刚好有十来个小时的时间，写下了这17条关于《小镇》的修改意见，从文本到表演、音乐、舞美、灯光、造型及效果等诸多方面。再过十几天我们就要赴西安参加"第十一届中国艺术节"，并竞争"文华大奖"这一国内最顶级的艺术大赛，我知道我们的《小镇》已经演出了100多场，广受好评，特别是文化部雒树刚部长看后对我们这个戏给予很高的评价和鼓励。这个时候做如此大的修改，可能大家一下子难以接受——毕竟已经经历了100多场的磨砺，大大小小修改了十多回了。现在如此大规模修改，万一出现一个错误或闪失，哪怕一个"喀吧"都会前功尽弃……

我知道这的确存在很大风险，是一种冒险。我在开罗担任国际戏剧节评委的这十来天时间里，一边看戏一边考虑《小镇》，我觉得我们的戏还有提升和改善的必要和空间，尽管专家领导都给予很大肯定，但作为导演，如果我自己都还觉得存有问题、可以改进，那么将来艺术节评委也一定会有人有这种感觉和认识。创作者难得的素养是始终能够对自己的作品有一个客观、清醒的判断和认识——它好在什么地方？不足在哪里？如何能够进一步完善？如何每改一次都能前进一步？……有时候这种思考和认识不是一下子能够到位的，需要不断地挖掘，不断地探索，不断地审视。我们的《小镇》能够有今天，就是因为我们一直在思考，一直在努力，没有停滞，没有满足。

请相信我的判断,也请相信我对作品的把控能力和大赛经验。在我们这个剧组里,也许只有我具有8次"文华奖"、7次"五个一工程奖"以及10届"国家舞台艺术精品工程"的参赛和获奖经验。我不是"无事生非",也不是"惊慌失措",我的直觉告诉我,我需要这样做!我想我能够把控好作品的方向和质量。

请相信我,也请大家努力去尝试一下。也许会有不一样的效果,也许会有惊喜发生,也许我们的淮剧可以创造出一个奇迹……我相信十多天后的艺术节大赛,专家评委基本上都已看过《小镇》(因为我们的演出实在不少,各种座谈会开过很多),我非常想给这些熟悉《小镇》的评委们一个全新的面貌,一种"惊艳"的感觉,由此让人对我们这个团队追求卓越、永不停滞的态度和能力肃然起敬。我相信,这一稿如果按照我的这些构思全面修缮后,会有这种效果,"奇迹"会发生!

现在,我在广州机场准备转机上海,由于没有电脑只能手写后拍照、发微信给你们,请抓紧审看研究一下(抱歉字迹可能比较潦草),我5个小时后到达上海浦东机场,之后就直接来盐城着手修改、排练。你们有什么意见请畅所欲言,不要不好意思。我们这次参赛就是去打仗,打一场最艰巨的大仗,丝毫不能松懈和满足,也丝毫不能有不一致的想法,大家需要全力以赴,同舟共济。我的这些修改想法和建议大家可以讨论,之后我们着手实验,如果实在不好,我们随时可以改回去。

请记住,这将是我们提升的最后一次机会!

祝好!

问候大家

卢昂

淮剧《小镇》（参赛版）修改方案及建议

第一场

1. 开场姚瑶可否唱四句，接众人叫卖，直到姚瑶最后唱出："钱包不见了？"其目的一是戏曲化，二是突出一下姚瑶，有一定悬念。现在姚瑶的开场不够明显，容易被淹没于众人的叫卖之中。

第二场

1. 建议朱老爹尽早上场（现在第四场出现稍晚了）。本场姚瑶好奇地走向大钟，正欲敲钟，被一个声音喝住："姑娘，这钟不能敲！"随即朱老爹上场。强调朱老爹与钟的关系，以及神秘性。

第三场

1. 应对儿子朱小轩再做些铺垫。建议母亲加句台词："小轩很长时间没得消息了，不知都在瞎忙什么？"（"神秘兮兮的"）

2. 小轩的铺垫应予重视，尽量补点笔墨，否则亏欠500万的事总觉得是送上门的（尽管无巧不成书）。

第四场

1. 四场快嘴王一段说唱（RAP）应尽可能轻松、诙谐、顽皮、律动，不要一味地严肃，要举重若轻，这是小花脸的基本要求。目前演员进步是明显的，但还有提升空间。

第五场

1. 本次修改、加工、提高的重点就是本场。我希望本场戏应成为全剧表现主义手法最强烈、最鲜明、最富表现力的体现。具体来说就是当四个冒领者一个个被揪出、曝光，朱文轩夫妇内心的惊恐、颤栗已经到了崩溃的边缘。尽管我们已经设计了夸张、变形的表现主义场面，伴以旁

唱,但我觉得还没有到极致,还可以大作文章。建议在合唱唱到"何如死!"之处,打击乐(锣鼓)进入,全场人由慢渐快、由轻渐重地圆场步席裹朱文轩夫妇,像一个巨大的人潮漩涡,将二人团团围住,声讨、斥责、嘲笑、讥讽,二人像关在笼中的惊弓之鸟,拼命挣扎,但无法逃脱。朱文轩欲哭无泪,欲死无门。薛小妹见丈夫如此煎熬,最终双膝跪地,用跪步、叩头哀求众人。朱文轩见妻之举,痛苦地挫步相随。从而产生全剧场面、动作、音乐、锣鼓的高潮,给观众以强悍的冲击。同时,也是戏曲化手法充分的运用和张扬。此运动场面的终点给朱文轩设计一个强烈的动作,众人定格,薛小妹随唱出最后一段唱腔。

2. 本场"行路"以及"围猎"二个场面,灯光应予充分地揭示与表现。这是魔幻现实主义的表现手法与场面,灯光对人物内心世界的渲染应极尽夸张、彰显,不能四平八稳,不能简简单单,而是彰显,是冲击。

第六场

1. 点击率几百万是否太多?几十万如何?
2. 本场结尾打点处,是否再强烈一些?

第七场

1. 如果第五场增加了跪步等戏曲手段,本场是否可减化些动作或者调整动作?

第八场

1. 五斤粮票要改为十斤(历史真实)。
2. 本场反复提到四十年前的钟声,是否利用一下钟声的效果?如:"那他不是要一辈子?!""我知道,这不容易……"(钟响,遥远的);再如:本场结尾处,哼鸣声之后,童声朗诵之中,是否需要钟声?
3. 钟声是全剧道德之声,是一种象征性的声音形象,联系之前不能敲,以及全剧最后的众人敲,的确应该贯穿思考,精密运用,也许会成为

此稿又一个新的亮点。

第九场

1. 这场戏加工的重点就是全剧最后的敲钟。如何敲？如何敲出人生哲理的况味，是需要缜密思考的。目前感觉是一种礼赞式的敲钟，是对朱文轩的赞扬，但还未升华成为一种哲理思考。这座钟是什么？它是千百年来中华道德形象的一种象征，多少仁人志士都为之鞠躬尽瘁，奉献一生，也有很多为它忍辱负重，受尽苦难（朱老爹亦然）。钟声响起，既是礼赞、高扬，也是召唤、警醒。同时，作为全剧主题——道德的自我救赎，以及直面自己的罪过，它更应该是一种温暖、宽厚的宽善与抚慰，如圣乐般圣洁、宏大、自由而温暖。因此，当朱老爹说："文轩这钟该你敲了！"朱文轩是否不要简单、直接地去敲，而是目视众人，感慨万千。众人不禁齐呼："朱老师，朱老师，朱老师——"，文轩深情向大家说道："今天，就让我们一起敲！"随拿起钟槌与众人交流。大家一起深呼吸，共同敲钟。钟声响起，圣乐随即似天籁般恢弘，似《圣母颂》……

2. 与此同时，灯光要出奇的辉煌、灿烂，如天堂般的光彩。这是全剧灯光力量最大的地方（是否运用脚逆光可请金老师确定）。总之，不要感觉到了这里灯光没劲儿了。此刻的环境已经不重要，而是突出氛围，一种天堂般圣洁、明亮、灿烂的氛围。请考量。

3. 音乐，这个地方的合唱力度与厚度以前是不够的，希望这次要加强。建议借用歌剧合唱的复调结构，可在南京增加录音效果，不留遗憾。

4. 钟声效果也要讲究，要渐强、渐广，不要一道汤。

总之，《小镇》经过数年磨砺、提升，已经成为一台体裁独特、寓意深刻、艺术精致、感人心肺的优秀戏曲现代戏，希望这次大家精益求精、敢

于创造、通力合作、铸就辉煌。

让我们一起努力！

卢昂

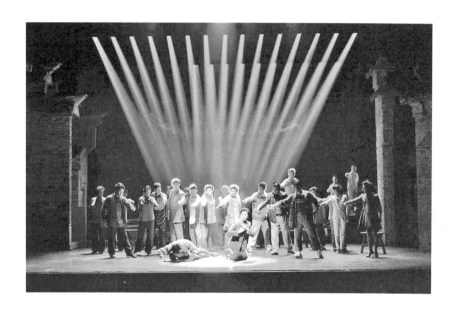

风声起　且听风吟

——话剧《风声》的导演阐述

周子璇[*]

谈到《风声》，大部分的人会先想到2009年由高群书、陈国富联合执导的谍战电影，很多观众对这部电影印象十分深刻，我也不例外，尤其是故事情节的紧凑性，人物角色的鲜活度，角色关系的神秘感。一方面惊叹于故事中种种残酷的行刑手段，一方面更是敬佩地下共产党员的壮烈牺牲。自《人民文学》发表《风声》已经过去14年了，在这期间《风声》被反复发展不断衍生，产生改编《风声》的艺术作品的初衷都不尽相同。作为戏剧导演，自然对于世间"好故事"的热忱无法易除，它特有的文学结构和思维逻辑，以及以角色人物的理性拽拖着感性的表达，深深吸引着我。

13年前，因为电影《风声》优质的观赏性我去看了原小说，才发现小说与电影之间，于故事情节、人物角色和人物关系都有着极大的不同。电影集中地将《风声》中的故事情节改编得更具有戏剧性，故

[*] 周子璇，南京艺术学院导演系教师。

事氛围渲染得更血腥，主题意义上关于地下共产党的壮烈牺牲也表达得也更清晰明了。

而对于小说，我更愿意将其看作为一部纪实小说，而不是虚构。小说分为"东风"和"西风"上下两部，"东风"是根据潘教授（女主角李宁玉的表哥）的讲述，在此基础上加以概括、提炼、艺术表达而写成的；"西风"的内容大部分是以采访现实生活中真实的顾晓梦所完成的。然而面对同一个故事，不同的当事者对"真相"却有着不同的"回忆"。读者先读潘教授所述"东风"，再听顾小梦所忆"西风"，最后再随着时间推移，跨越时空地去体味"我"写"静风"（小说的"外部"）。三个篇章不断讲述又不断反转着故事最后的真相，不仅展现出了故事中极端环境中的人与事，还撩开了这些故事中的人物活在当下的真实。我想，这是凌驾于电影《风声》展现的精彩纷呈的故事之上，更令读者感到惊喜的地方。亲历者们在叙述时的态度，对作者提出问题的反应，都让我看到了他们在经历了战争年代的暴力与残酷之后，再回看那些过往时表现出的鲜活，这也是小说《风声》真正的深刻之处。

一、剧本改编

做小说《风声》的文学改编工作，不是一件简单的事情。它的难度不在于故事的脉络与结构有多复杂，而在于如何处理"故事"和"故事"之外的故事。最难抉择的也就是这个选择题，到底是展现《风声》的故事，还是表现讲述《风声》故事的人？其实考虑这个问题最重要的原则在于，《风声》改编为戏剧作品后，作品最想要表达的主题意义和现实意义究竟是什么？在通读小说，梳理整个故事走向、角色

人物及人物关系的时候不难发现，作者麦家花笔墨于李宁玉的理智聪慧、顾小梦的果敢无畏，以及故事中两人命运的纠葛，无不体现了女性力量在当时恶劣环境中的爆发力。作为两个政治立场完全不同的女性角色，却能寻找到共同的光亮站在一起。尤其是顾晓梦看到李宁玉为了完成共产组织的任务而作出的惨烈牺牲，进而选择帮助她完成政治任务时，我瞬间抓到了在大环境下、在大秩序外，聚集在人性本身的星耀。在历史洪流的洗刷下，她们的奋力挣扎、大无畏的勇气、扛下的责任与担当，于淤泥之中自有一种"烈"而绽放的女性之美，淋漓尽致地塑造了乱世之中喷薄而出的女性力量。于是，我便清楚，话剧《风声》要做的就是通过故事，表现出在当时的时代背景下，李宁玉与顾晓梦们的坚定信仰和自我追求及价值。

但我又不舍得丢掉原本它最闪耀的部分，即讲述者们之间的故事。衡量之下，在梳理小说事件、强化规定情境，及列出极致戏剧矛盾冲突后，我选择将讲述者们之间的人物关系隐晦地融合在故事之中并呈现出来，以此定下全剧关于小说《风声》的删改原则，至此，剧本初步雏形基本已经形成了。

故事整体脉络基本参考原小说进行结构，在角色人物上有比较大的改动是，为林迎春（"老汉"/二太太）这一角色增添了故事情节。林迎春是地下共产党的女性工作者之一，代号"老汉"，因为假扮妓女传递情报被汪伪政府逮捕。她是第三位女性角色，牺牲时才22岁，是裘庄最"烈"的共产党人，她选择在最好的年纪，嫁给年老的司令做二太太，只为能够得到更有价值的情报。实际上在原小说的故事中，林迎春和吴志国两人并无瓜葛，所以在日本军官肥原龙川让他们在裘庄对峙并审讯时，这一规定情境的戏剧矛盾并不极致。为了使角色更为立体丰满，我在她与吴志国之间埋下了一条情感线——吴志国作为

乱世之中汪伪政府的军官，早就对老司令的二太太垂涎已久，在司令全家一夜之间被杀了个干干净净之后，他在街角遇见了失魂落魄的林迎春，林迎春称自己所幸不住在司令家中，一直被安排住在别院才捡回一条命，吴志国见林迎春楚楚可怜便动了心思。如此调整之后，一来能够在肥原龙川要求吴志国与二太太当面对峙时更具有戏剧性，也使人物动机变得察而有理；二是通过剧中第三个女性角色，来扩充剧目的主题意义丰富度。当然，所有人物关系的调整是基于原小说对于人物描写的基础之上，诠释她的鲜明色彩：伊有金的炽热，伊有银的柔软；伊自天堂来，伊在地狱里。

除此之外，我还增添了"智子"这一女性角色作为日本军官肥原龙川的下属，这一角色是原小说中未出现的。她在剧中的主要任务是用尽手段审问可疑人物，呈现出毒辣的审问过程，其次，也能够从不同维度来探讨女性。

至于讲述者们的人物关系，我将之融合到了故事发展过程中的主要事实事件中，例如，顾晓梦的真实身份实际上是国民党，但在故事中并未揭露。在剧中结尾处，顾晓梦帮助地下共产党李宁玉传递情报之后，我设置了她家中仆人前往裘庄接她时，称"老爷交代让您即刻动身前往重庆"等情节。这些伏笔，隐晦地交代人物的微妙关系。

二、全剧总的处理原则

将现实主义与表现主义相结合，呈现故事的内容，塑造人物角色的心理外化，展现出一个随时能让观众沉浸于故事之中，又随时能让观众跳脱出规定情境用审视的角度看故事的舞台，是《风声》全剧总的处理原则。

戏剧是以"共享"为本质的艺术形式，观众与演员在演出中应该共享戏剧空间，使得剧中规定情境的设置、演员的表演，都能让观众深化体验或产生共鸣。为了在呈现故事内容时使观众沉浸其中，从舞台美术上，便以此为主要原则进行设计，《风声》的演出场地是梯形观众席的黑匣子剧场，为了让观众能够沉浸于演出，根据剧场的可塑性首先将舞台与观众席改为一致高度的平面，使舞台与观众席之间的界线变得模糊，观众席与观众席之间的走廊与其四周都是可表演区域，让观众被包裹在表演区域里面，使观众席也成为一个牢笼。演员和观众处于同一平面的空间下，舞台与观众席融为一体，剔除演员与观众之间的隔膜，通过物理空间的整体性和观演距离的拉近，完成平等交流无分隔的空间。

除此之外，我采用了分散式的空间分布，考虑到每场戏的剧情内容不同，从而表达的侧重点不同，所以在表演区域上做了精细的划分。例如，剧中重要事实的揭示基本集中在观众席正前方；揭示人物与人物之间的微妙关系则在观众席与观众席之间的过道中，使人物的一颦一蹙，能够更细节地展现在观众面前。其次，在剧场的墙体及地面用不同材质的黑膜、黑布包裹，让整个剧场的空间具有极强的压抑感，一方面渲染剧目严肃紧张的主体氛围，另一方面尽可能减少剧场本身对观众心理构建的影响，力图在一个完整和谐的物理空间内去引导观众进入一个可想象的戏剧空间；舞台上，所有舞台场景的变化都依托于两个黑色的铁质框架，框架一共四扇门页，通过移动大铁框的位置及改变框架页片的方向，呈现出剧中办公室、房间、审讯室、监狱等不同地方的场景。以此，通过写实和写意的融合，具象和抽象的结合，极大地丰富了戏剧艺术的生命空间。

在表现形式上，我使用了"歌队"。歌队，一般是指戏剧中专门的

歌者和舞群，给戏剧中的歌唱、舞蹈和视觉场面增加动力；或是为全剧或具体场面设定整体情绪，调整剧目的表演节奏，并创造或放缓情节的发展；或是作为一个角色，发表关于剧中故事发展的意见、表述观点、提出问题，或在情节中承担角色；或是构建事件的伦理和社会框架，供情节用来进行判断；或是充当理想观众，对事件和人物做出导演希望观众做出的反应。

以上都是我在《风声》中使用"歌队"的原因。歌队全程使用肢体表演，带着不同血迹的面具，面具与舞美中面具底幕的设计相呼应，他们都穿着黑色的服装，使用肢体的丰富性塑造并外化人物角色的心理，并夸张地表现出来。

1. 歌队充当理想观众

剧中人物角色在被审讯时，歌队分散在舞台的各个区域包括观众席中。他们对于人物角色的每一句台词都即时做出相应的反应，例如，躲藏、捂耳朵、偷笑、摆出各种不同的造型表达态度等；针对不同角色的审讯状态，他们的肢体也随之变化，以此呈现出相应的舞台氛围。

2. 作为角色，表现关于剧中故事发展意见或在情节中承担角色

在"验笔迹"这一场戏中，歌队作为裘庄中旁观者的角色，运用舞蹈完成验笔迹的全过程。

3. 为全剧或具体场面设定整体情绪，调整剧目的表演节奏

白小年死后，他的尸体被放在一张黑色的铁架桌上，歌队此时手举黑色薄膜上场，缓慢地走向白小年的尸体，并将黑色薄膜缓慢地盖在了他的身上，以此展现出在裘庄的审讯中，第一次出现真正的死亡时，舞台氛围的沉重感。

三、角色与角色之间的关系

不管是小说还是改编后的剧本,主要都还是围绕着李宁玉与顾晓梦两人之间的人物关系以及关系的发展展开故事。

李宁玉,出生于湖南一个开明乡绅的家庭,代号"老鬼"。作为一名共产党员、优秀的地下工作者以及从事破译密码的谍报人员,她的大脑里是有一张"密网"的,也是她的精神压力来源。这张"密网"由千千万万个人物关系、伪装方式、联络要求、电报密码、情报内容、逃生手段,甚至在紧急情况下随时准备牺牲的手段而组成。小说本身花大篇幅描述了李宁玉作为地下党人的冷静,但我认为她也有七情六欲,有情绪感受,她通过自己的智慧和果决完成了很多组织上派给她的任务。但对于无形中不可避免地去利用那些生在乱世之中"偷生者"的行为,也需要自我救赎,这也是她丰富的多面性。从政治身份来说,因为自己的任务失败而导致组织暴露、信仰覆灭,是她的炼狱;从社会身份来说,因为自己的执着而导致其他人受到伤害,对顾晓梦的亏欠,对于一双儿女的无奈和不舍,同样也是一种炼狱。

顾晓梦,作为一个乱世之中的富家千金,她的宿命生来注定不凡。率真聪明,有着少女的勇敢和爱憎分明,她的爽朗和无畏在充满死亡气息的裘庄里显得格格不入,作为另一个鲜明的女性角色,她是澎湃的,一切都是坦白的,是被囚禁在裘庄这五个人当中唯一无惧死亡威胁的。作为同样受过系统训练和高等教育的特工,她的开朗活泼、坦率真诚也是她给自己最好的保护。她们完全是两种不同类型的人,小说里提到:"李宁玉是南极的冰山,寸草不长,没有色彩,冷得冒气,没人去挨近她;而顾晓梦是南京的紫金山,修成公园热闹得很,什么

人都围着她转。"

　　虽然身份不同两人却成为了朋友，她们是彼此工作上的好搭档，更是互认的知己。虽然分属不同信仰，却对对方产生了偌大的磁场。顾晓梦坦然对李宁玉有好感，因为顾晓梦从小到大身边都是讨好她的人，像李宁玉第一次见面就冒犯她的人自然很少见，她所有的不按常理出牌让顾晓梦嗅到了新鲜感。

　　两位女性角色在呈现的时候，最难表演的就是分寸感，在进入裘庄之后，两个人都在隐瞒自己真实的身份，却又有自己的担心和忧虑。在以秒论处的逃生时间里，李宁玉在想方设法地完成自己的使命和任务，还要表现得镇定自如；顾晓梦一边考虑着自己的归途，一边不由自主地替李宁玉担心，担心之余却还不能坦白"我"已经知道了你的身份。英雄惜英雄，在绝境下，只有理解彼此处境的她们，才能捕获到彼此最后的防线和挣扎。

四、道具与音乐音响

　　剧中对于道具的使用精炼单一，且有意地减少客观环境的道具铺陈和装饰，将舞台的重点放在演员的表演上。不同空间的说明是将具有代表的元素用作空间的点缀，以此表现空间的变化。例如，办公室仅放一盏具有当时年代特征的台灯；房间里，则是一张铺有桌布的小圆桌和两把铁艺椅，等等。除了客观环境的道具之外，"黑色薄膜"是剧中的特殊道具，从全剧整体道具设想的思路来说，它就好像是"风的形状"散在整个空间。它有三种用途：

　　第一，用作场景与场景之间的切换。

　　例如，由剧中的办公室转为裘庄时，黑色薄膜由歌队手持，从最

后一排观众席的头顶飘至第一排的观众面前,紧接着将黑色薄膜垂直于地面拉高至挡住舞台,既有舞台氛围的渲染,又起到了"幕布"的作用。

第二,用作场景具体内容的意象表达。

例如,在审问林迎春的场景中,一条长长的黑色薄膜铺在地上,乍一看与整个舞台地面的黑色薄膜融为一体,但当智子为了让林迎春说出情报,逼她喝了一杯能使人全身疼痛发痒的药水之后,随着弦琴声响起,林迎春发出濒临崩溃的嘶叫,黑色薄膜也随之在地面涌动。随着林迎春声音的变化,黑色薄膜也高高低低的飘动,与演员的表演、琴声的快慢节奏同步,以此将林迎春身体与心理的变化,通过黑色薄膜飘动的变化而外化表现。

第三,表达剧中内容的象征性。

在剧目的结尾,李宁玉用自己的生命换来了顾晓梦传递情报的机会,天幕处的黑色薄膜瞬间掉落,露出了黑色薄膜后的白色底幕,底幕上画着李宁玉在剧中画的那幅画:一棵大树和一片草地。黑色薄膜的掉落,象征着黑色的"裘庄"已经被打破,将迎来新的光明。

另外,在音乐音响的使用上,运用了戏曲的音乐元素和使用方式,打击乐是整个音乐音响的重要组成部分,它的功能主要是通过节奏、力度、速度、音色、音响的细微变化和鲜明的对比,来表现剧中人物角色的情绪变化、烘托舞台氛围以及强化戏剧节奏。特别是"鼓"的运用,能使故事情节和舞台节奏协调性地统一,也能即时配合演员的眼神、调度、台词、心理节奏的变化而发展。鼓点的使用在剧中主要是几个用途:

第一,表现规定情境中人物的心理与情绪。

例如,剧中开场时顾晓梦与李宁玉在办公室解密电报,李宁玉在

焦急地思考如何将顾晓梦刚刚解出来的情报送出去的时候，鼓点随着她脚步的快慢统一节奏，从而外化人物角色的心理情绪。

第二，营造氛围，渲染情境。

例如，肥原龙川在众目睽睽之下动手打了李宁玉的场景，鼓点的声音随着场上紧张的气氛由小到大而变化，使舞台紧张的氛围更加浓烈。

第三，加强人物角色台词的语气。

例如，在台词"怎么是乱码？""这是加特急！"等后面加入两声鼓点，以此加强人物角色台词的语气与表达的意思。

整个舞台呈现出的表演节奏、舞台调度、突出强调的台词处理，甚至剧目具体内容的立意都与音乐音响融合在一起，相得益彰。

五、《风声》的创作总结

《风声》作为导演系的实验剧目进行排练与演出，对于学生们而言，剧本故事背景的理解、人物角色的分析及舞台表现力和完成度都极具挑战性，对于我而言，如何帮助学生们更好地完成，如何呈现优质的舞台，也具有相对的难度。现实题材的戏剧尤其讲究生活化的表演。从导演二度创作的角度来说，剧目虽使用了除现实主义手法之外的其他导演手段进行呈现，但演员的表演依旧遵循的是扎根人物。扎根生活的表演方式。如果在排练的过程中能够有充足的时间，应该要让整个剧组去杭州西湖，去裘庄去看一看，走一走，实地参观和感受当时当地；在舞台呈现上，对于舞台美术的设计和道具的使用，如果能够花更多的时间与演员磨合，或许能擦出更闪亮的火花。

《风声》被改编为戏剧作品，并能够成功上演，是教学期间一次重

要的实践与生动体现,也是培养导表演专业学生实践能力的大胆尝试。在这其中,非常感谢麦家和闫颜老师的授权,他们一直激励着学生们在排练场踏踏实实地洒下汗与泪,这也是《风声》能够风又起的重要原因。

 戏剧永远是充满激情的。

藏语版《哈姆雷特》专栏

话剧《哈姆雷特》藏语翻译札记

尼玛顿珠 *

 2021年对于我个人的艺术生涯来说，是非同寻常的一年，因为这一年第一次演出了藏语版《哈姆雷特》。5月7日和8日，由我国著名戏剧表演艺术家濮存昕老师导演、上海戏剧学院西藏班表演的莎士比亚名剧《哈姆雷特》汉、藏双语版在上海戏剧学院实验剧场首演，演出非常成功。这部戏的剧本的藏文翻译是由我和我的爱人格桑卓嘎担任的，那天我专门从拉萨前往上海观看，在东海之滨的大上海能够看到自己翻译的《哈姆雷特》演出，这在我的戏剧生涯中，是前所未有的。大家知道，伟大的莎士比亚是文艺复兴时期英国伟大的戏剧家，是世界文学发展史上的一座高峰，有句话说："莎士比亚不属于哪一个国家，也不属于哪一个时代，他属于全人类，属于所有时代。"的确，莎士比亚是永恒的，永远不会过时。所以，自己所做的事情能够跟莎士比亚联系起来，那是一个多么值得骄傲的事情呀。

* 尼玛顿珠，西藏自治区话剧团创研室主任，国家一级编剧。

一

藏族有一句话，叫做"想吃糌粑的时候有人送来酸奶"，意思就是想要干一件自己非常想干的事情时候，意外有人提供了机会。我这次与《哈姆雷特》结缘就是这样。

我从小喜欢阅读，读莎士比亚是很早的事情了，大概是初中的时候。那时候我们除了课本，基本上没有什么课外读物，有一天我从县里的新华书店买到了一本《西藏文艺》藏文版，在那本杂志上我读到了翻译成藏文的莎士比亚戏剧故事《威尼斯商人》，那算是我第一次读莎士比亚。后来我考上了中央民族大学，在大学期间学习外国文学时，我对莎士比亚有了进一步的了解，但还没有系统地读过莎翁作品。这有两个原因，一是当时我的汉语水平还很差，为了提高汉语水平，我在使劲地读汉语通俗读物；二是那时我正励志当小说家，对剧本还不太感兴趣。

大学毕业后，我被分配到剧团工作，从事剧本创作。1994年单位派我到上海戏剧学院学习，那时候上海戏剧学院图书馆二楼有个专门观看录像带的教室，可以借各种戏剧录像带观看，那时还没有光盘，都是盒式带。我很喜欢到那里去看录像，一有空就去。有一天我借到了一盒《仲夏夜之梦》。看了以后，特别喜欢，其中的故事情节、优美的台词、独特的表演方式，深深地吸引了我，接下来的几天里我天天去图书馆，把那盒录像带连续看了好几遍，特别喜欢那部剧。过一段时间后，我在上海静安寺附近的艺术书店里看到了一本《莎士比亚戏剧选》，其中就有《仲夏夜之梦》，我把书买下来，读了起来。这才发现曾经读的莎士比亚戏剧故事跟真正的剧本阅读完全是两码事，读故

事只能了解故事情节、人物关系（当然，莎翁剧本故事也很精彩），但是读剧本就不一样了，不仅仅只是精彩的故事，还有像诗一般的台词，太美了。从此，我对莎士比亚作品爱不释手。2001年，我的一个剧本获得了"曹禺戏剧文学奖"提名奖，奖品是一套精装的8卷本《莎士比亚全集》，从此这套书一直放在我书架最显眼的地方，一有空就读，或读一段，或读一部，反反复复地读，深入细致地读。我觉得读莎士比亚作品，一般读者读了它，会读到精彩的故事和优美的语言；戏剧专业人士读了它，会读到丰富的戏剧结构和经典的艺术形象；要是智者读了它，就会读到人性的光芒和深刻的思想。

我曾经多次有过把莎士比亚作品翻译成藏文的想法，但是我自己水平有限，况且曾经有著名学者和翻译大师把莎士比亚的一些作品翻译成藏文，有的甚至是直接从英文翻译过来的，我自己的汉、藏文水平都远远不如他们，再说我不懂英文，所以，如果我扬言翻译莎士比亚，那只能让人笑话。于是，这想法我也不敢告诉别人，只能藏在心里。后来，我把这个想法告诉了我的妻子，她觉得我的这个想法很好，鼓励我做下去，她说："其实你翻译莎士比亚也有你的优势，因为你自己是写剧本的，对舞台很熟悉，翻译剧本方面具有很大的优势。"并且她自己也想参与进来。她的话对我激励很大，于是我们俩悄悄地定了一个计划，就是等我们两个退休以后，闲着没事就翻译莎士比亚，慢慢翻译，每年翻译几部，最终把《莎士比亚全集》全部翻译完。当然，这只是一个美好的愿望，我们并没有太认真，因为，我们觉得我们翻译莎士比亚，很可能变成一个自娱自乐的事情，不会有人关注，更不可能得到出版和演出的机会。

不料，真有机会找上门来。有一次，上海戏剧学院的杨佳老师到西藏来出差，在一次随便交谈中跟我提到了这件事情，我也好像随便

答应了，没太在意。果然，2020年年底，上海戏剧学院方面通过团里找到了我，把一本《哈姆雷特》剧本的电子版发给我，说要我把这部剧翻译成藏文，而且说这是上海戏剧学院藏族班的毕业大戏，要由我国著名表演艺术家濮存昕老师亲自执导。当时，我很激动，也感到很荣幸，没有提出任何条件，马上就答应下来。因为这正是前面我说的"想吃糌粑的时候，有人送来了酸奶"。所以，我在这里首先非常感谢濮存昕老师、杨佳老师，还有上戏的所有相关人员把我选作藏文翻译者。因为，他们给了我这次的机会，使得我提前实现了我的一个心愿。

任何事情，都是说起来容易，做起来难。真正去进行翻译的时候，压力确实很大，困难也不少。我在不断地问自己，我能胜任这个工作吗？万一翻译砸了怎么办？学生们说这个翻译太糟糕没法演怎么办？在拉萨演出，观众觉得翻译得怪怪的，听着别扭，吐槽了怎么办？那些在拉萨的大大小小的翻译专家批判了怎么办？……时间又是那么紧迫。

2021年藏历新年刚过完，我就开始了翻译工作，那段时间我特别忙，除了翻译这部作品外，我还在创作团里的年度重点大戏《老西藏》的剧本，因为那是一部建党100周年的献礼剧目，团领导天天催。但是我不能放弃《哈姆雷特》的翻译。于是我白天创作《老西藏》，晚上进行《哈姆雷特》翻译。尽管经常眼睛酸痛流泪，但还是每天坚持翻译，这过程中我的妻子给予我很大帮助，我晚上翻译的东西，第二天她帮我整理、校对，所以她也是翻译者之一，大家在节目单上看到的译者之一格桑卓嘎，就是她。在这里，我简单介绍一下我的妻子，我妻子也是文学爱好者，喜欢阅读中外名著，《简·爱》《绿野仙踪》《小鹿斑比》都是她的枕边书，她曾经是小学老师，藏、汉文都不错，曾经翻译过团里的一些小剧目，也参与了大型话剧《扎西岗》的翻译。

她虽然水平有限,成绩也不多,但是很喜欢文学翻译,后来一次记者采访中她谈到:"通过《哈姆雷特》的翻译,学会了很多,进步了不少。"就是这个像是客套话的感受,实际上是她最真实的一个体会。

我们大概用了二十多天的时间,完成了翻译工作,按时向上海戏剧学院的佟姗姗老师交了一份比较满意的译稿,虽然说满意,其实还是有很多遗憾和不如意的地方。但是没办法,因为学校那边已经确定排练的时间,不允许我们有更多的时间进一步进行修改。

<div align="center">二</div>

2021年5月8日,藏语版《哈姆雷特》在上海戏剧学院实验剧场第一次公演。我专门赴上海去观看。那天晚上,刚开始,我的确有些担心,因为这里毕竟是上海,不是拉萨,藏语演出还有人过来看吗?没想到,我们进剧场的时候已经座无虚席。演出开始了,两个掘墓人出来,开始用藏语对白,之后国王、王后、哈姆雷特等重要人物陆续出场,演员们在台上很自如地用藏语表演,舞台两边的屏幕上滚动着字幕。我偷偷地察看一下观众的反应。出乎我的意料,观众们专心致志地欣赏演出,并没有出现我原先猜想的那种所有观众的视线集中在字幕上,而不看演员表演的情况。更没有人交头接耳、悄悄议论。

演出过程中,该鼓掌的地方大家鼓掌,该笑的地方大家欢笑,似乎感觉观众们都能听懂藏语对白。

"上海的观众素质真好。"我暗自对自己说。

演出进行到半个小时以后,我似乎忘记了台上用的是藏语还是汉语,只知道台上正在演出的是莎士比亚的《哈姆雷特》,也似乎忘记了自己是这部戏的藏语翻译者,就像一个普通的观众一样完全陶醉在欣

赏演出的喜悦之中。

演出到了一半,场灯亮了,中场休息。坐在旁边的西藏自治区文化厅党组副书记、自治区文化厅的晋美旺措厅长对我说:"演得不错,藏语演出的效果比昨天的汉语演出还好。"听到领导的肯定,我很放心。

在我们交谈的时候,旁边坐着一位老先生,很眼熟。老先生主动过来跟我们交谈。

老先生问:"你们是西藏来的吗?"

"是的。"我们回答。

"我是上影译制厂的,我叫乔榛。"老先生自我介绍道。

原来这位老先生就是大名鼎鼎的配音大师乔榛老师。我们忙毕恭毕敬地向老人家问候,然后争着合影。

乔榛老师说:"藏语很美,很有韵律感,我很喜欢。"

我们表示感谢。

就在这个时候,上海戏剧学院的杨佳老师把我带到上戏著名教授曹路生老师跟前,互相介绍后曹老师向我表示祝贺,说:"藏语特别好听,虽然我听不懂藏语,但是看得出来,你翻译的不错,台词很有韵律,很有音乐感,藏语演出更接近于莎士比亚原著。"

听到乔榛老师和曹路生老师的评价,我感到很欣慰。因为他们对《哈姆雷特》的原著了如指掌,每句台词的内容非常熟悉,现在听的是一种语言的音乐美、韵律美、节奏美。也许这就是欣赏台词的最高境界。

上海首轮演出之后,好评不少,特别是5月9日,在上海戏剧学院举行了一次高规格的专家研讨会,参会人员有尚长荣、濮存昕、罗怀臻、毛时安、宫宝荣、曹路生、谷好好、李健鸣、方立平等专家学者,

也有上海戏剧学院院长黄昌勇、晋美旺措厅长等领导。大家对演出整体给予高度评价的同时，对我们的翻译工作也给予充分的肯定。会上，我也简单地谈了一些翻译的情况。研讨会上，晋美旺措厅长认为，《哈姆雷特》的演出是一次成功的探索和实践，也是国家通用语言和少数民族语言的一次完美结合，相信把《哈姆雷特》带回西藏后，会引起轰动。中国文艺评论家协会原副主席、上海市文艺评论家协会顾问毛时安对西藏班的精彩演出赞叹不已，认为它既是藏族的也是中华民族的，同时还是人类的。

我自己也以此次藏语版《哈姆雷特》的翻译、西藏话剧团创研室主任的身份表示："看到西藏的孩子们用藏语演出莎士比亚作品，是件非常幸福的事情。我们常说藏文化博大精深。这个博大精深，来自于两个方面。一是藏民族处于非常特殊的自然地理环境里，再加上藏民族本身是一个非常智慧的民族，所以创造了丰富独特的民族文化，另一方面，藏民族自古以来非常善于吸收外来文化，把很多别的民族的优秀文化吸收后融入到自己的文化里，变成自己的文化。"

上海戏剧学院西藏班《哈姆雷特》的演出得到了媒体的广泛关注，部分媒体还以英文报道的形式，向各国人士介绍了西藏班的成长故事。中华人民共和国外交部发言人华春莹也发布了一条推文，提到了上海戏剧学院藏族学生演出汉藏双语《哈姆雷特》的情况。

之后，各路媒体都在报道《哈姆雷特》相关演出的消息和短评。在西藏也有包括西藏卫视在内的大大小小的媒体在报道相关消息，微信朋友圈里常常看到相关视频和文字。《北京日报》客户端原创稿件24小时传播力社会重大新闻中，濮存昕执导的汉藏双语版《哈姆雷特》上榜，排名第八。总之，好评不断。当然，好评大部分来自于濮存昕老师的重大影响力、来自于上海戏剧学院老师们的精心指导，更重要

的是来自于学生们的精彩表演。但我作为这部剧的翻译者，也同样有自豪感。

三

8月初，恰是拉萨一年中最好的季节，伟大的莎士比亚终于被请到了古城拉萨，8月3日晚汉语版、8月4日晚藏语版终于在拉萨藏戏艺术中心隆重上演。那天我是带着儿子去看的。我们到剧场的时候剧场门前人头攒动，因为防疫要求测体温，人们排着长长的队。我们进剧场里面的时候已经没有多少空座了。在这里我还想讲一些有趣的事情，就是那天本来因为防疫要求，戏票发售有限制，但是挡不住人们的热情，剧场还是坐得满满的。更有意思的是虽然所有座位都已经坐满了，而且过道里也站满了人，但是还有很多手里拿着票的人进不来，怎么回事？后来才知道原来很多人没有买到票，就把票拿到打字复印店，进行扫描彩印，做了很多假票。还有一个有趣的事情，就是观众中有很多带孩子的，工作人员说带孩子干嘛，孩子能看懂吗？原来很多孩子把《哈姆雷特》和《哈利波特》搞混了，硬要家长带上他们。

我和儿子找到座位后不久，戏就开始了，我和儿子静静地观看演出，虽然不能说我儿子也很喜欢莎士比亚，但是他对《哈姆雷特》还是比较熟悉的，因为，两年前他还在读高二的时候，放暑假时为了完成课外阅读的作业，认真地读了《哈姆雷特》，并且写了长达二十多页的读后感。看戏时他嘴里不断地说出雷欧提斯、波洛涅斯、霍拉旭、奥菲利亚——每一个角色出场时他都能叫得上名字，观剧过程中他时不时地跟我交流，他是那样的入迷，那样的兴奋，仿佛天生就是一个莎剧迷，我们像两个忘年之交的好朋友一样说说笑笑。我心里觉得比

起我们小时候,现在的孩子多幸福。我们小时候条件很差,想读课外书,也没有多少书好选,现在的孩子,只要自己用功,书是想要什么就有什么,而且,想看汉文书就能看懂汉文书,想读藏文书,也能看懂藏文书。我们小时候只能读懂藏文书,汉语水平有限,很多书看得半懂不懂。

整个演出非常成功,演出结束时响起雷鸣般的掌声,到了谢幕环节时所有的观众都期待濮存昕老师的出现,都在原地鼓掌不肯离去。这时台上正在讲话的杨佳老师突然叫起我的名字,叫我上台谢幕,我事先哪里想到会有这个环节,连件像样的衣服都没有穿,头发也是乱糟糟的,赶紧把儿子的帽子摘下来戴在自己头上,就上台了。杨佳老师和濮存昕老师当着观众的面表扬了我,向观众隆重地介绍我,而且给予我的翻译工作很好的评价,说:"中华民族的每一个成员都很了不起,比如藏语文,世界上任何伟大的作品都能够翻译成藏文,而且表现得如此优美动听,了不起。"我工作那么多年,曾经写过很多戏,可从来没有上台谢幕过,这次突然上台谢幕,真是手足无措。杨佳老师好像让我讲几句,我也好像讲了一些,但是肯定是语无伦次的。观众们鼓起了雷鸣般的掌声,我真正感受到了什么叫做受宠若惊。

不管在上海演出,还是在拉萨演出,从普通观众到专家学者都对整个演出给予了高度评价,那天晚上我的微信朋友圈被《哈姆雷特》藏语版演出刷屏了。大家对我们的翻译也给予了很高的评价。

接下来的几天里很多记者来找我采访。

他们问我:"为什么翻译得那么好?"

我说:"不是我翻译得好,而是人家莎士比亚写得好。"

他们哈哈大笑。

他们问的最多的是:"一千个人眼里有一千个哈姆雷特,你眼中的

哈姆雷特是什么样子？"

我哪里一下子能够回答这个问题，赶紧编个话说："我自己很像哈姆雷特。"

他们又问："哪个方面像他？"

我说："忧郁王子有坚强的一面，也有懦弱的一面，我自己很像懦弱的那一方面。"

他们这才点点头，微微一笑，心满意足地不再追问了。

四

2021年10月《哈姆雷特》藏语版参加了乌镇戏剧节。乌镇戏剧节是国内具有很大影响力的专业戏剧节，参加的剧目一般都有很高要求，都以优秀、独特、专业的标准来挑选。《哈姆雷特》能够获得邀请，说明这部戏已经在国内戏剧界有了一定的影响。

2022年3月，汉藏双语版《哈姆雷特》开始了全国巡演，第一站是北京。3月17日至3月19日在北京人民艺术剧院首都剧场演出，中央电视台3套《文化十分》栏目详细介绍了这次演出的前前后后的情况，节目称："作为全世界被改编演绎次数最多的经典戏剧作品之一，《哈姆雷特》如今有了第一个藏语版本，当8世纪丹麦王子的故事遇到中国藏族文化，会碰撞出怎样的火花呢？……"并且主持人还说："本次藏语版的剧本由西藏学者尼玛顿珠翻译……"听到自己名字前面有"学者"二字，感到有些不好意思，我只是一个普通的作家，哪里是什么学者。

此后，北京电视台《春妮的周末时光》《北京晚报》和《学习强国》都做了相关报道和专题节目。特别是《春妮的周末时光》邀请了

濮存昕、白岩松、冯远征、宗吉等知名人士讲述了这部戏鲜为人知的幕后故事。白岩松说:"中华文化,从大的层面上讲,拥有无数的可能,具有特别强的丰富性,比如藏语版的《哈姆雷特》因为它的丰富性、多元性,而且与众不同,如果莎士比亚知道的话会因为他的戏有了藏语版而很开心。"在节目里濮存昕老师常常提及我,说我的功劳很大,说实话,我实在不敢当,他作为一个大艺术家,如此地尊重一个翻译者,如此地把翻译工作提到那么重要的位置,真的让我很感动,也激励我今后努力地多做些这样的事情。

五

莎士比亚对藏族文化的影响,是20世纪下半时期才开始的,1981年,也是上海戏剧学院把莎翁名剧《罗米欧与朱丽叶》的藏语版搬上舞台,影响非常大,这么多年过去了,现在文艺界还在津津乐道那次的演出。第二次热潮是上世纪90年代西藏资深翻译家旺多先生翻译和出版了《哈姆雷特》和《罗密欧与朱丽叶》的全译本。可惜的是那两本译文没有得到演出,一是可能没有遇到好的机遇,另一个原因是由于那次的翻译是直接从英文原著原原本本一字不差地翻译,所以过于冗长,过于书面语化,不太适合搬上舞台。第三次热潮应该算是这次的《哈姆雷特》的演出了。我作为这次的藏译者,感到非常荣幸。《哈姆雷特》是莎士比亚最富盛名的代表作,在内地汉语文化圈里,翻译和演出莎士比亚剧方面,是到了追求更好、更高、更美的阶段,但是藏语文化圈目前还处于填补空白的时期,所以,我觉得这次的《哈姆雷特》藏语版演出意义重大,从这个意义上来讲,这次的翻译和演出的意义,远远超出演出本身的好坏。

在这里，我简单谈一下这次藏语翻译的标准和特点。

一、曹禺先生说："剧本的翻译是以演出为目的的翻译。"莎士比亚的语言是古典文学的语言。也就是有强烈的书面语特点，藏语也有书面语和口语区分。（虽然没有汉语的文言文和白话文差别那样大，但还是有一定的距离。）所以，如果太口语化，就会失去莎翁剧的语言风格，翻译不出莎士比亚的味道；如果太书面语化了，演出时会比较别扭，演员背起来也比较吃力，甚至很多观众也听不懂，所以，我采用了口语和书面语相结合的方式。

二、追求语言的韵律感。莎士比亚的戏剧是诗剧，虽然我拿到的李健鸣老师翻译的汉语版是散文体，但是读起来仍然很有韵律感。况且，我曾经读过一部曹禺先生翻译的《柔蜜欧与幽丽叶》，完全是诗歌形式翻译的，很美。藏族文学最擅长用韵文表达。藏语言是一个非常优美的语言，非常适合写诗歌，而且词汇量极其丰富，表达方式也多种多样，藏族文学在千年的发展过程中无数前辈创造了丰富多彩的修辞手法，藏族文学史上出现过很多伟大诗人，藏族的传统诗歌都是韵文写成的。大家熟悉的仓央嘉措的诗歌，翻译出来也很美，但是若能读懂原文，那不知道有多美。因此，韵体的文学作品非常好译成藏文。

三、莎士比亚作品里运用了大量的比喻、排比等修辞手法。而藏族文学自古以来也恰恰喜欢用修辞手法，有很多优美的词汇和丰富的修辞手法可以挑选。藏族文学理论《明镜》里有丰富的修辞手法，光比喻就有32种明喻手法和20种暗喻手法。所以，我翻译那些生动形象的比喻时非常自如。

四、这次汉语与藏语同时排练，老舍先生说："剧本翻译时不仅要看说了什么，还要看怎么说。"我曾经看过许多汉语演出的莎翁戏剧，包括濮存昕老师演的莎士比亚戏剧。所以，我翻译藏文的时候要看汉

语版的语调和节奏是什么样子，包括我找了不同版本的汉语译文进行对比。还有一点是这次要把汉藏两个版本同步排演，所以我翻译的时候一定要尽量做到两个版本的语句长短和节奏要一致，这样才能够把汉语版和藏语版演员的舞台调动和行动处于一致状态。所以，在这方面，我还要感谢一个人，就是这次的藏语台词指导宗吉老师，她把语言的节奏和语速把握得特别好。

最后，我要谈一谈这群孩子。他们是我们西藏话剧团委托上海戏剧学院培养的一个表演班，是我们西藏话剧团的新生力量。我们应该是他们的父母辈，很巧合的是这个班上有三个孩子的父亲是我的同学，而且两个还是同班同学，同一个宿舍的，这个我是后来才知道的，事先还真不知道。我非常赞赏孩子们的表演，原先我以为因为台词量大，语句很长，孩子们会偷懒把词缩短、简化，或者变成自己的语言来说，没想到他们确实把我翻译的东西一字不差地原原本本地背下来，这肯定下了不少功夫，毕竟台词量很大，而且有所升华，这让我非常感动，我要为此点赞。

好了，说到这里吧。最后，我要感谢所有帮助和支持我的老师、领导，特别是感谢学生们的精彩表演。

2022年2月28日于重庆机场

"王子炼成记"

——藏版《哈姆雷特》的演出与藏班学生的"试炼"

杨 佳[*]

2021年5月7日,上戏表演系首届西藏本科班的汉藏双语版《哈姆雷特》在上戏实验剧院拉开帷幕。该剧由表演艺术家濮存昕老师执导、并携二位带班的表演教师杨佳和王洋共同导演完成。2017年入校时,这批来自雪域高原的藏族孩子还不知戏剧为何物,普通话也不流利,甚至放假回家还要放牛放羊、干农活当服务员,毕业之际竟然用写意戏剧观在舞台上演起了莎翁名剧。四年时间,他们从那曲的放牛娃蜕变成为高贵的丹麦王子,藏族学生那棱角分明的五官、骨子里的自由放纵都让此次汉语和藏语的演出彰显出了与众不同的风格。

舞台之上,戏中之戏洞悉历史千古;大幕之后,藏班儿女再探莎翁经典。《哈姆雷特》因内涵博大而具有丰富的解读空间,其对于人类心灵内宇宙冲突的敏锐察觉也具有普世的人文价值。兼具原生态身体

[*] 杨佳,上海戏剧学院表演系副教授,中国音乐剧协会理事,中国音乐剧教学专业委员会委员。

素质与真诚质朴民族品格的西藏班学生，在戏剧演出中往往呈现出本色天然的表演风格。当藏族学生的原始野性遇上哈姆雷特的深微诗性，恰恰造就了一出"刚与柔""力与美"相生相济的戏剧盛筵。本文从经典文本的重构与戏剧呈现两方面入手，浅谈藏班"王子炼成记"的成功演出与藏班学生戏剧生命的"试炼"。

一、经典的重构

1. 再探经典

接受美学认为，文本是由艺术家创作的"前作品"，只有当其与审美主体相遇，进入审美主体的审美观照与感受中才能成为作品。由此可以得出一个结论，任何艺术作品都必然有独立于创作者之外的，掺杂着审美主体感知与判断的艺术价值。《哈姆雷特》的文本虽然已经创作了四百余年，但由于不同历史时期社会价值及艺术理论的转变，其内涵仍在发生着不断的拓延、重构乃至解构、颠覆。

这次的演出版本曾在1990年由林兆华导演、李健鸣担任翻译兼戏剧构作、易立明任舞台设计，曾经汇集了濮存昕、倪大红、徐帆、胡军、陈小艺等一众实力派，如今再看，戏剧观念依然不落伍。而濮存昕的首次导演经历，就是带领这群来自西藏的孩子致敬当年那次伟大的戏剧表达。正如他自己在"导演的话"里所写："30年前，我曾因林兆华先生导演的《哈姆雷特》成了好演员。"吊扇、剃头椅、麻袋片、欧洲宫廷的制式服装，舞台上的一切几乎复制了林兆华戏剧工作室当年的《哈姆雷特》演出版本。

因而对于藏班学生来说，想要再次演好这个剧本，必然要理解其"百科全书"式的深刻内涵。为了解决这个问题，我们特意请来了《哈

姆雷特1990》版的戏剧构作李健鸣老师来为我们解读。

　　座谈会上，李老师剖析了《哈姆雷特》的复杂意蕴。首先，作品中包含的纵横捭阖的政治斗争、王权的争夺、臣子的"识时务"亦或是哈姆雷特对政治气氛的敏锐感知，都为其增加了历史与现实的厚重感。政治的博弈非普通人能参与，但却是照鉴人性的显微镜。其二，哈姆雷特那复杂的人物心理。人物的心理不仅受其身份地位与过往成长经历的影响，更是此时此地"具体"的人所拥有的独特心理。要演好这样的角色，必须把握这种具有复杂层次的细腻心理。其三，女性在该剧中的地位。《哈姆雷特》中的女性生活在男权的建构与凝视之中，而女性对女性，即王后对奥菲利亚的爱怜有着强烈的共情感。其四，爱情在该剧中扮演的角色。虽然在政治剧中爱情往往是权力与私欲之下的牺牲品，但该剧中的爱情线也值得玩味，既有扭曲的叔嫂之恋，也有从不扭曲走向扭曲的哈姆雷特与奥菲利亚的爱情。其五，亲情与友情。剧中的亲情显然往往要让位于权力，无论是王后过早的改嫁还是波洛涅斯牺牲女儿的幸福。相比之下，哈姆雷特对父亲的思念与雷欧提斯对妹妹的保护更显得可贵。剧中也刻画了真诚的友谊——如正直的霍拉旭对哈姆雷特的拥护，与在权力面前投降的虚伪友谊形成鲜明对比。

　　除此之外，通过掘墓人对话展现的底层民众的生活智慧与正直态度，表现了莎士比亚对弱势群体的观照；波洛涅斯身处风暴中心时的明哲保身也体现了其"精致的利己主义者"的人生态度，400年后的世界"江山已改"，而这种自私的本性仍然存活在人类的集体无意识中。另外，该剧采取的戏中戏形式，一方面是出于调剂场子气氛的考虑，另一方面也中和了剧本中"过硬"的部分；哈姆雷特两段专门探讨表演艺术之自然的台词也值得我们深入研究。由此看来，《哈姆雷特》绝不是简单的"王子复仇记"，而是存在着多种解读的可能。

2. 文化移植

事实上,《哈姆雷特》之所以能成为经典,即在于作品反映了一种超越时代、民族和国家的具体时空的普遍人性、社会问题与生存困境。因此,该剧可以很自然地移植到其他文化语境中并被挪用内化。1915年,新剧社导社就曾为抨击袁世凯复辟帝制,反对签订丧权辱国的二十一条,上演了依据《哈姆雷特》改编的《篡位盗嫂》(又名《乱国奸雄》);20世纪90年代初期,对时代大潮中个体生命骚动不安的敏锐察觉让林兆华一反传统,弱化剧中政治权谋因素,将关注点集中到个体生命的迷茫上。"人人都是哈姆雷特",个体性与社会性的矛盾冲突引发的是个体心灵内宇宙的崩溃与孤独。而此版本也开启了本剧导演濮存昕老师的"戏骨"之路。实际演出中,林兆华运用了音乐中多声部的处理方式,即哈姆雷特由三位演员分别饰演。著名的"生存与毁灭"的经典独白分付濮存昕老师饰演的哈姆雷特、倪大红老师饰演的克劳狄斯和梁冠华老师饰演的波洛涅斯三人。"独白化为了三重唱,哈姆雷特的苦闷成了哈姆雷特式的郁结,使这一主题得到了泛化和加强。"[1]

而1998年"上海国际小剧场戏剧节"期间,由上海戏剧学院谷亦安老师导演的《谁杀了国王》,则以罗生门式的戏剧架构将国王之死解构成克劳狄斯谋杀说、王后谋杀说、哈姆雷特谋杀说与国王自杀说。与林版从角色角度解构不同,谷版的"视角在原著之外,从外部向内延伸,从而在内部做出局部的假设,其讨论的重点并不在《哈姆雷特》的情节,而在于故事发展线索的可能性,即指每一个人杀死国王的可能性"。[2]在这

[1] 郭晨子:《陌生了的哈姆雷特 多声部的〈哈姆雷特1990〉》,《上海戏剧》,2008年第12期。
[2] 方冠男:《〈哈姆雷特〉的新时代解读——从林兆华到谷亦安》,《戏剧之家》,2012年第5期。

样的叙事结构下，审美主体与创作主体一起完成了对于原作的解构与重构，每个人在观看的过程中都会获得自己独特的观赏体验。

此次藏版《哈姆雷特》在以《哈姆雷特1990》为蓝本的同时，删改了一些过于复杂的情节，以便于西藏同学的演绎。可以说，这是西藏文化与莎翁名剧的"梦幻联动"。一方面，西藏由于地理位置影响，其文化与民族集体无意识中还保留着较为原始、天然的部分。正如李健鸣老师所说，比起受到几千年封建伦理规训的汉族人，西藏班孩子的身体文化中流露出的天然似乎更适合演出莎剧，藏语也便于直白地抒发台词中的感情。双语版中的三位哈姆雷特，都是典型的藏族小伙儿，演起王子的放浪形骸十分自如。剧中伶人、天使等角色也仿佛就是为同学们量身定制，藏族骨子里的圣洁质朴与能歌善舞注定让这台并不完美的演出定格永恒。另一方面，本剧也汲取了许多藏族元素。无论是显性的灯光舞美亦或是整出剧目的形象种子，从台前的演员组到幕后的灯光、服化组，整个班子都是藏族同学，他们对于藏族文化的深刻把握与藏族观众的审美倾向的了解必然使整部剧作能体现出更浓的"藏味"，如锅庄舞及仓央嘉措的《天籁》等藏文化元素的运用为全剧增色不少。这种不同文化间的相互碰撞，在为莎剧进行本土化、民族化改编提供了宝贵经验的同时，无疑也为西藏培养了一批兼具国际视野与民族意识的戏剧工作者。

二、剧场的呈现

1. 诗意的表演

一个学生在四年专业学习和训练中，不管是动情还是不动情，是激情还是控制，都要能够体会到从内在心理到外部表现的"真"。这种

感受正是表演的奥秘所在，而这种奥秘只能通过个人体会获得。而且体会到后还要能够把握住，并通过相应的技术稳定地再创造出相同的状态，由此一通百通，就可以扮演多种类型的角色。那些没有这种感受的学生，就是没有真的在表演中燃烧过自己的生命，从身体到灵魂去浸入式地变成另一个"人"。对西藏班同学来说，表演状态的原始天然是与生俱来的优势，可以使这种"真"得到最大程度的发挥。在这部戏里面，导演老师们希望学生能够真正地体验，真心地流露，痛快地表达，不要受到表演规则的束缚。

在排练过程中遵循"简洁质朴"的表演风格的同时，濮存昕老师也会给同学一些"大活儿"，如舞台调度、人物关系、表演技巧等。通过老师们给予的成熟的舞台样式，学生会慢慢建立起对戏的真正领会，然后身体力行地运用自己的表演技术来呈现一台完美的演出。在"空的空间"中，学生要保证对自己行动空间感和方位感的敏锐察觉，在肢体放松的同时心念仍要保持些许紧张与专注。表演时也要追求身心合一，一方面整个身体的各个部分必须处在同一个节奏中，不同的部分不能脱节，另一方面身体也要能够自由地表现"演员—角色"的思想心理。演员的心与腰永远是主躯干，用于表达意图，而脚部由于离大脑较远，是演员最难以控制的部分，学生们必须运用第二自我时刻监察自己，稳住脚步。台词也是排演中需要解决的中心问题，尤其是大段台词的处理。濮存昕老师要求台词必须达到字正腔圆、四声到位、呼吸通畅、达意四个方面。下排练场后，同学们也要按照要求认真锻炼角色的台词。这部戏尤其要注意语言的力量，因为它就是靠这些有力量的台词传递出自己独到的思考与对世界的态度，因基本功不够造成的"嘴松"的问题必须解决。

除此之外，表演的含蓄性和塑形感也使这部戏的表演风格呈现出

诗意特征。表演的含蓄性即表演的留白，不论是情感表达还是技术表现都不能处处演得太满，在表演中要学会控制，分寸恰当。这样才能让观众通过对这种"言有尽而意无穷"的想象参与表演。而表演的塑形感也需要演员收敛和控制自己表达的欲望，不要太想通过大幅度的运动来表演。雕塑式的提炼可以使观众更为注意演员的表达，更加用心倾听演员的台词，反而能够使整部戏呈现出简洁干净的状态。经过几个月的磨练，同学们不论是在角色状态、身体的能量乃至表演能力上都得到了极大的提升。可以说，现在所建立的艺术标准足以影响同学们的一生。

2. 风格化的舞美

为与简洁质朴的戏剧整体风格相适应，整部戏的灯光、舞美、服化创作也从古典油画中汲取质感，呈现出古老、朴实、自然的基调。在灯光效果上，全剧采用常规的色温营造出一种比较粗密、破旧，但又简单朴素的质感，整体上追求清晰和古老并存的感觉。结合舞台设计本身折旧的质感与同学们的表演，同时运用人影投射、光影效果和流动光，突出地面的褶皱以展现整体的美感。

服装设计上追求的也是风格化、类型化和简练化。服装的整体基调弱化了时间和地域的表达，用颜色对角色进行类别的划分和概括。设计中摒弃了传统的古典主义性质，转而选择兼容现代、当代和少许古典元素（例如人物的灯笼裤、灯笼袖）。而且这些古典元素也会做稍微的弱化处理。在此基础上以服装区分各个阶层，比如说以国王和王后为首的统治阶层，哈姆雷特以及同学们等新兴阶层。服装的整体颜色以黑白灰为主，在提供一种简洁现代的视觉感受的同时也有一定的对比度。不同的角色用小面积的红色进行点缀，一方面可以辅助塑造

人物形象，增强视觉冲击力，另一方面也带有人物命运的暗示；服装的面料上，选择具有天然质感的"麻"以减少刻意的设计感，使人物更加灵动。并在这个基础上对面料进行改造，保证对人物的塑造简洁有效而不失内涵。

根据导演的建议，服装细节上采用了麻绳的元素贯穿始终，这是为了表达人物被束缚、被控制，以及一种无法挣脱的命运感。麻绳的设计以"旧""粗""暗"为特色，与整部戏的沉重感相适应。同时麻绳的颜色要斑驳，来体现整部戏的粗粝感。

除此之外，化妆造型的整体效果也将重点刻画演员们的面部轮廓和五官，使之呈现出雕塑般的质感，不用过多的色彩进行修饰。

《哈姆雷特》作为莎剧中探讨个体精神与社会冲突、生存与毁灭、妥协与抗争等兼具时空普适性与审美现代性的剧作的典范，既能够磨练学生的表演技术与艺术领悟力，同时也能自然地融入到当下世界话题——即人的异化与孤独的讨论中。对其进行西藏化的改编，是对藏族同胞的关怀，也是对西藏文化的弘扬，更是对西藏未来艺术中坚力量的培养。在濮存昕导演的总领下，作为西藏班的表演教师及导演，杨佳老师、王洋老师也在教学的过程中不断发掘着这些来自雪域高原的精灵们独具的澄澈、天然的表演能量。

综上所述，通过莎剧的演出，西藏班的学生不仅提升了作为演员的基本素质和技术，还更加丰富了对于生命的体悟和对于艺术的敬畏感。相信在这一段艺术之旅中，他们会获得自己需要的宝贵经验，并在今后的演出生涯中，不断鞭策自己，实现心中的艺术理想。

名家谈戏

"让戏剧回归戏剧"

——戏剧家李龙吟访谈

李龙吟　翟月琴*

翟月琴（以下简称翟）：您从小在辽宁人艺大院里长大，这样的成长环境对您后来的戏剧表演有什么影响？

李龙吟（以下简称李）：我出生在沈阳辽宁人艺大院。说是叫辽宁人艺大院，其实有好几个剧团在里面，包括辽宁人民艺术剧院、辽宁歌剧院、辽宁歌舞团，后来又成立了辽宁儿童艺术剧院。大院有围墙，相对封闭却特别大，里面有个很大的花园、很大的水塘，大院有自己的幼儿园、菜地、牲口棚，好几个食堂。

我上小学前很少出这个大院，所以一直有一个特别特别傻的想法：大人的工作就是演戏，小孩儿长大了也是演戏。我也跟家长出大院去玩，比如去逛公园，看到外边的人，我认为大院外边的人都是看戏的。所以我就认为：大人一部分是演戏的，另一部分是看戏的。演

* 李龙吟，中国戏剧家协会理事，中国戏剧文学学会副会长，北京戏剧家协会名誉副主席；翟月琴，上海戏剧学院戏文系副教授。

戏的特别了不起，看戏的就是看热闹。这就是文艺大院的环境给我小时候的印象。

1966年"文革"开始，文艺大院首先受冲击，我父母都成了"反动学术权威"，整天被批判，后来大院的人基本都被轰到农村去了。我小学还没毕业，就跟着父母到辽宁盘锦地区农村插队劳动。吃住在农民家，我父亲喜欢赶马车，他赶车出去就带着我，上公社拉东西什么的，我就基本整天跟着农民下地干活儿，那时也没想以后能干什么。

1972年我父母都被落实政策了，现在的年轻人听不懂什么叫落实政策，就是算是好人了，我就可以当兵离开农村了。

我当兵居然到了北京，铁道兵，在北京修地铁。还是干活，在钢筋连，天天扛钢筋、绑钢筋，很累，晚上躺床上就睡着了。当兵两三年以后，我开始考虑一辈子是不是就这么干下去。可是不当兵我能干什么呢？

有一天我突然想到：我是不是会演戏啊！这就是小时候的感受挥之不去，还是想通过演戏养活自己。

翟：您父亲李默然先生最初赞同您演戏吗？您为什么会坚持走这条路？

李：可能是1974年，有一天我在《北京日报》上看到中央五七艺术大学戏剧学院（就是中央戏剧学院）在工农兵当中招收学员。现在都想不起来当时怎么脑袋一热，我查到中央戏剧学院的地址，就坐无轨电车从部队驻地西直门到了了中央戏剧学院所在的地安门棉花胡同。

到了戏剧学院以后，人家一看来了个解放军，很热情，就让我填表。需要填父母名字和单位，我写上了父亲李默然的名字，负责的老

师是个女老师。她问我:"李默然是你父亲?"我回答:"是。"她接着问:"你父亲现在怎么样?"我说:"还行吧。"她又问我:"你考戏剧学院,你父亲知道吗?"说句实在话,当时我不知道我父亲是那么有名的一个人,到哪儿提起人家都认识。当时我有点紧张,不知道怎么回答。那位女老师就出去了,很快进来一位年纪大一点的老师。他问我:"你小名叫什么,你认识我吗?"我告诉他我的小名,然后说:"我不认识您。"他问:"你听说过严正吗?"[1]我一听这句话,就赶紧站起来了。因为我从小就常听我父母说起严正这个名字,他曾经是辽宁人民艺术剧院副院长,后来调到北京担任中央戏剧学院表演系主任。我说:"您是严正伯伯?我知道您是我父亲启蒙老师。"他笑了,接着问我:"你考戏剧学院,你爸爸知道吗?"我回答:"不知道。"他又问:"你堂哥李如平知道吗?"[2]我说:"他也不知道。"他说:"你这个孩子不跟你爸爸说,不跟你哥说,就来考中央戏剧学院,准备怎么考啊?"我说:"我不知道考什么呀。"他又问我:"你演过戏吗?"我说:"没演过,我在当兵,修地铁。"他说:"解放军考戏剧学院还是头一次碰到,我们不知道这件事怎么办,得向上汇报,你先考试吧!"严正老师走了后,那个女老师给了我一本油印诗集,让我朗诵一首叫《为革命开炮》的诗。我就照着念,老师说:"大点儿声把嗓子放开!"我就使足了劲,差不多就是喊了,念完了,老师说:"会跳舞吗?"我当时吓得哪敢说会,就摇摇头。老师就让我做广播体操。做了两节,老师笑了,就让我回去了。出门又碰到严正老师,他让我去李如平那里一趟,把今天的事儿跟他

[1] 严正是李默然的启蒙老师,曾经当过辽宁人民艺术剧院的副院长。李默然的成名作《曙光照耀莫斯科》的导演就是严正。
[2] 李如平是李龙吟的堂哥,中央戏剧学院的高才生,后来在中央实验话剧院工作。

说一下，听听他的意见。我就赶紧从戏剧学院出来，到中央实验话剧院找李如平。

李如平是我堂哥，中央戏剧学院毕业生，我大嫂于西茜也是中央戏剧学院毕业的，他们都是高才生，毕业分配到中央实验话剧院。实验话剧院宿舍离戏剧学院很近。记得是冬天，我堂哥李如平住平房，家里边生着炉子，大嫂在织毛衣。听我说完情况，他俩愣住了，相对看着半天没说话。我也不知道自己犯了多大的错误。李如平问我："老伯（回民管叔叔叫伯伯，指的是我父亲）知道吗？"我说："不知道，我不知怎么想的，反正没有跟我爸说，就晕晕乎乎把这事儿干了。"我大嫂出去打了个电话，回来告诉我那个女考官是她的同学常莉[1]，就是现在全国知名的"星妈"，姜文、巩俐都是她的学生。她对我的条件大加赞赏，她说："现在特别需要这样的工农兵形象，但是解放军学员怎么招，还得请示一下。"李如平出去给我父亲打了一个长途电话，回来告诉我："老伯让你写封信给他，他不大高兴，你要有思想准备。"我回到部队就给我爸写了一封信，意思是我去考戏剧学院了，见到了严正伯伯，我想学演戏。

几天后我收到父亲的来信，非常严厉地批评了我。他说你一个解放军战士不苦练杀敌本领，考什么戏剧学院？连他现在都没有戏演，你哥哥李如平两口子都没有戏演，你学演戏以后能干什么呀？我父亲坚决不同意，而且还要给严正老师写信不让收我。我的戏剧梦还没开始就这样被父亲给摧毁了。

1976年，"四人帮"粉碎后，我又面临着择业的问题了。我已经

[1] 中央戏剧学院表演系教授，硕士研究生导师，导演，培养过姜文、巩俐、章子怡、刘烨等明星。

当了4年兵，干的也不错，部队领导找我谈提干还是转业的问题。我正转业准备回沈阳，我父亲来北京参加八一电影制片厂的电影《走在战争前面》的拍摄。戏里有闪回的镜头，就是他年轻时候当红军的镜头。但我父亲年纪大了，身体也发福了，已经演不了年轻的红军战士打仗的镜头了，制片厂正在为这场戏发愁。我正好去看父亲，副导演师伟看见我就乐了。他说："从没见过父子两人长得这么像的。"他看我穿着军装，就提出我演父亲年轻的时候。我爸开始还觉得我在部队干得挺好的，演什么戏呢？后来导演郝光说服我父亲，说让我演合适。父亲觉得我在剧组可以陪陪他，后来就拍了这部电影。

拍摄结束后，我回到北京还在想转业的事情。那时全国的文艺已经开始逐渐恢复了，各个剧团都在招人，我堂哥李如平有个特别好的同学正在第二炮兵文工团负责招生，问我想不想去。我就去考第二炮兵文工团，考上了话剧队。我把这个消息告诉了父亲。我父亲还是很不情愿。因为那年我25岁了，他觉得我学演戏有点晚了。但我说这也算是正式工作，不用做新闻报道员了，他也就没再反对我。

我在二炮文工团干了5年，赶上大裁军，话剧队撤销了，我转业到了北京朝阳区文化局，后来当了科长、副局长、局长，就没有机会演戏了，但我的戏剧情结还在。我在《人民日报》写过一篇文章《戏缘难逃》，提到小时候成长环境的影响，还有父亲名气越来越大，我觉得从事戏剧是特别有意义的事情。演不了戏就写戏吧！

2001年我们写了话剧《马骏就义》。马骏是我们回族的英雄，1928年担任北京市委书记，被张作霖杀害牺牲了。这是我写的第一个戏，写完就给我父亲寄去了。我父亲很快打来电话，他说："你认为你写的是话剧吗？"听他这么一说，我感到很受刺激。我说："这不是不会写才问你吗？"他觉得我把剧本写作想得太容易了，他说在中央戏剧学院

戏剧文学系要读几年书才能写戏。他让我看看中外名著，读完莎士比亚、曹禺、老舍的剧本再写戏。其实我写马骏，就是为了演马骏，没人找我演戏，那我自己写一个剧本，不是就可以演了吗？我把剧本改了改，就给了北京人艺的任鸣导演。他看了后让我找煤矿文工团，他知道煤矿文工团正在找剧本，那年是建党80周年，估计他们愿意排这个题材的剧本。煤矿文工团团长瞿弦和我很熟悉，他是我大嫂的同班同学。瞿老师说我要能找到10万元投资，在朝阳区包场演出，他们就可以排。后来我把剧本给了北京团市委，我是北京市青联委员，和团市委领导很熟悉，团市委投了10万元，煤矿文工团请中央实验话剧院吴晓江导演，我演马骏。我当时在北京朝阳区文化局做副局长，事情比较多，煤矿文工团就找了个B组演员。

《马骏就义》2001年五一节在北京首演，应该说排得还不错，当时很轰动，接连演了六十多场。我父亲知道后很吃惊，让我把排练的剧本寄过去。排演剧本被导演改了以后，戏剧性更强了。过了几天，我父亲找了个理由就上北京来了。到了北京，他要来看看这个戏。我父亲当时是中国剧协副主席，瞿弦和老师知道他要来看戏很高兴。我却怯场了，我怕我父亲看我演戏，就跟B组的许文广商量让他演。瞿弦和老师起初还不高兴，以为是许文广自己去活动要演，我也跟瞿老师说了情况。我父亲来了以后，知道我不演，苦笑了一下，我觉得可能是很失望。他看了戏后，还上台讲了话，表扬这个戏演得好。我觉得这是我父亲第一次对我从事戏剧活动表示肯定。

2007年，纪念中国话剧一百周年，我写了话剧《寻找春柳社》。他看了剧本，说我写的太简单了。戏太短，太单薄，不够撑起一个大戏。我把剧本给任鸣看，两个小时后接到他的电话。他说他要亲自导演这个戏。我父亲跟徐晓钟老师等都看了首演。看完后，我姐陪我父亲回

到住处。据我姐说,我爸上电梯时说了句:"不错不错,真不错。"就是这个时候,我父亲才真正对我从事戏剧给予了认可。

应该说我后来不管是从事创作还是参加演出,从小就受到父亲耳濡目染的影响。他准备角色的那种严肃性,从他在家里经常念报纸、杂志就看得出来。我小时候还以为那是他的习惯,长大后才知道他是每天都练台词。尽管他的台词有一点儿东北话,但是吐字非常清楚。那是他练了一辈子的,对此我深有感触。他演出前要默戏,他说:"演员化了妆就是角色了,就要心无旁骛,不能再嘻嘻哈哈开玩笑。"这对我都有非常大的影响。应该说我搞戏剧,到今天为止,也是怀着一种敬畏的心理。我觉得这是一件神圣、不能胡闹的事。尽管你可以很轻松,可以抱着一种喜爱娱乐的心态,但没有艺无止境的追求,是做不好这件事的。

翟:您看过北京人艺蓝天野、刁光覃、朱琳老师演的《蔡文姬》,能谈谈当时的演出情况吗?

李:北京人艺的《蔡文姬》,我是看过原版的。曹操是刁光覃演的、蔡文姬是朱琳演的、左贤王是童超演的、董祀是蓝天野演的,那一代演员真是太棒了。这个戏给我的感受就是深邃。一开幕是一个无限深的舞台,一个很威严的蒙古大帐。朱琳老师的台词、走路、手势都带着一种高贵的古典的韵味。我以前看过朱琳老师在《雷雨》里演鲁妈,那就是一个受尽沧桑的老婆子,弓着腰、穿着挽脚裤子的形象。但蔡文姬的形象太富贵了,和鲁妈判若两人,给我的印象非常深刻。刁光覃老师个子很矮,应该说作为正面形象,像曹操这种帝王,他的身材不占便宜。但是他在舞台上真是秤砣虽小、能坠千斤。他的气场、感受、台词都居高临下。本想这么小的个子怎么能演曹操呢,但是刁光覃老师实在是太棒了。演左贤王的童超气质非常好,演董祀的蓝天

野老师特别帅。

翟：话剧向戏曲学习是《蔡文姬》的特色。您觉得话剧向戏曲应该学习的是什么？

李：我当时想，古装戏竟然还可以这么演。它又不是戏曲，但是充满韵味，简直太棒了。后来我才知道，在排《蔡文姬》的整个过程中，导演焦菊隐先生请戏曲学院的教授来讲授，然后让演员天天练功。他们视中国戏曲形式为古人生活的动作，再化为自己的动作，这是非常有意义的一件事情。《蔡文姬》我看了不止一遍，我还看过徐帆、濮存昕那一版《蔡文姬》的演出，应该说是努力在继承焦菊隐先生那一版。北京人艺的艺术家包括于是之老师等都认为，《蔡文姬》是中国话剧民族化成功的作品。这个成功是全方位的，我这方面研究还不够。中国古装话剧以戏曲的写意形式去表达，观众可以通过视觉在脑子里填补那种环境下的气氛，甚至是人物，我觉得这是非常了不起的。

翟：可以谈谈您接触过的北京人艺的前辈导演、演员吗？

李：北京人艺的老艺术家们，我接触过一些，和蓝天野老师接触得比较多。我演的小剧场话剧《解药》，他也看了。他还给我题了一幅书法作品，叫"默然不曾默然，龙吟真是龙吟"，我还保存着。我也经常去看望他、问候他。有时候看戏碰到了，聊得都非常好。于是之、郑榕、刁光覃、朱琳、苏民这些老师，我都有接触。我父亲和他们都是好朋友，我和于是之老师吃过不止一顿饭，还在他家里吃饺子、喝啤酒。

我对他们的印象就是随和、真诚。他们是那么有名气的大艺术家，可是待人很随便，不像现在有些有点小名气的演员，出门带四五个随从，前呼后拥。我记得有一次我和父亲一起在东来顺吃涮羊肉，突然看见于是之老师来了，我父亲就叫住于是之，我们就一起吃起来。饭店里的人都认识他们，也就是转个头互相致意就完了。

我父亲和于是之老师都当过各自剧院的院长，于是之老师给我父亲写过一封信，有一段话是："不到一年，我就年满六十，那时我就可以不再干这个我不愿意干也干不好的领导工作，可以一心演戏了。"这封信一直在我手里。

那一代艺术家对艺术的真挚热爱，可以说真是戏比天大。也可能那时候人都比较单纯，演戏挣不了太多的钱，也没有太多的评奖、表彰，就是演好每一个角色，演好每一个戏，让观众喜欢。第一代北京人艺演出的《茶馆》《雷雨》《日出》《骆驼祥子》，我看了都不止一遍。尤其是《茶馆》，我第一次看了以后，居然想到一句话，就是"多一寸则长，少一寸则短"。《茶馆》里的那些人物，王利发、秦二爷、常四爷、松二爷，甚至小刘麻子、马五爷的台词没有像《蔡文姬》那样讲究，像韵白似的，但其实有北京话的韵。那真是精雕细刻的戏啊，其中的节奏、形体、场上的调度，甚至音响都严丝合缝不能出错，这是具有巨大艺术魅力的北京人艺表演风格当中最重要的一点，就是综合的表现。现在世界上的戏剧讲究即兴表演，讲究每一场是不一样的，讲究在舞台上生活。但北京人艺的戏真的就是要严丝合缝，保持最高层次的衔接。导演肯定的东西，把它固定下来，然后每一场都要不走样，这就是北京人艺的表演风格。北京老百姓真的喜欢北京人艺，离不开北京人艺。前几年文化体制改革，一些剧团都改成公司，但谁也不可能把北京人艺改成公司，北京老百姓不可能答应。这是北京人艺多年来几代艺术家共同努力的结果。

翟：陆帕导演的《伐木》《英雄广场》《假面玛丽莲》，如果您看过演出，是不是可以谈一谈您理解的他的导演风格？

李：我看过陆帕的《英雄广场》，《假面玛丽莲》和《伐木》都没看过。《英雄广场》令我相当震惊，因为以前从来没有看到过这样一种

舞台展现。它很慢,长达五个多小时。第一幕大概一个半小时,家里的仆人跟主人聊天,一边聊天一边烫衣服。他烫了三件衬衣,反复地说:"出门时衬衣领子一定要平整。"他反复强调这件事情的同时,还在回忆家里所遭遇的二战时候的情况,把广场旁边的房子、希特勒演讲带出来,节奏很慢很慢。我虽然听不懂语言,但看字幕上的台词,我觉得没有可以错过的。一个半小时,像唠家常似的。你认真听,会储备大量的信息,会思考戏往下怎么走。一点一点,你会被戏带进去,你会明白,希特勒法西斯对人们灵魂的摧残影响至今,阴魂不散。戏的结尾,全家人在一起吃饭,突然响起希特勒的讲话声,声音越来越大,可是场上的人物还在平静地吃饭好像没听到一样,可是观众会想到,这其实是他们各自心里的声音,最后,希特勒的声音居然把房间的窗户都震碎了,戏也就完了,可是观众却被震耳欲聋的希特勒讲话弄得缓不过劲儿来。确实太震撼了。

翟:这其中,是否也有波兰与中国文化的碰撞与交流?陆帕导演特别喜欢用戏曲元素,记得这一点您也提起过。

李:大概是2016年,北京驱动传媒公司的总经理钱程找我说:"导演《英雄广场》的陆帕要来排史铁生的小说。他自己改编剧本,剧本是用波兰文写的,找人翻译成中文后,他不知道是不是符合中国人习惯的戏剧语言,希望找一个中文好又懂戏的人来当编剧中文助理。"钱程希望我帮他干这件事。我觉得这是个向陆帕学习的好机会,就答应了。最初,我是以剧本文学的中文编辑身份进入这个剧组的。

陆帕的思路,我是非常敬佩的。我们整个中国的戏剧界或者文学界,一直忽视一个问题:戏剧语言、文学语言和生活语言,并不是一种语言。一个波兰人会中文,他翻译的中文不一定就是中国的戏剧语言。我们现在忽视的,正是这个。对一些没有学过编剧、没有在剧团

待过的人写出的剧本，剧团必须由导演演员一起，认真地用戏剧语言把它梳理一遍。当然，前提是导演和演员也得懂戏剧舞台语言。现在中国的不少演出，尽管演员在舞台上戴着麦，但台词你还是听不懂、听不清。这不光是演员的问题，是剧本的语言就不是戏剧语言。曹禺、老舍、田汉先生写的戏是有戏剧语言的，就是按照人的思维、对话的逻辑写戏。甚至每一段台词、每一句台词的开头和结束、开口音和闭口音都是很讲究的，这叫戏剧语言。但现在戏剧界的导演、编剧，想怎么写就怎么写，不知道戏剧语言是什么，演员自己也不会调整。

陆帕特别喜欢中国戏曲，他也分不清剧种，是戏曲他就喜欢看，他认为中国戏曲是奇妙的表演，所以他在《酗酒者莫非》和《狂人日记》里都用了戏曲元素。这不光是为了新奇，而是他走他的设计。《酗酒者莫非》里，他让耗子变成活人，从耗子洞里出来和莫非聊天，他就告诉钱程要找一个中国京剧里的那么一个角色，他把网上的照片给钱程看，钱程马上明白他要找个"武丑"。钱程从京剧院找来一个武丑，那个动作把陆帕乐坏了，他认为，耗子就是这样的。《狂人日记》里，我演的赵贵翁审问完狂人，陆帕要加一段中国戏曲，钱程就找戏曲片段让他挑，结果他挑中的是"绍剧"，钱程都傻了，鲁迅就是浙江绍兴人啊！这是不是说明陆帕的戏剧感觉非常神奇？

翟：您在陆帕导演的《酗酒者莫非》里扮演的老警察角色，虽然出场时间不长，却给观众留下了深刻的印象。可以谈谈您在排演过程中，与导演合作的一些细节吗？

李：关于跟陆帕导演的合作，可以说我是最早进《酗酒者莫非》剧组的，当时演酗酒者的候选人是濮存昕，妈妈是宋春丽演，后来变成了王学兵他们演。刚开始，就我和几个演员一起讨论剧本。从我第一次见陆帕，到开始排演有一年半时间。这期间，我的工作就是在研

究史铁生。一年半以后，钱程带我进了剧组，当时在天津排演。陆帕对这个戏，可能也是一种尝试。他的排练方式是，演员可以根据自己的感觉随便改他写的剧本、台词，之后，翻译给他。如果他同意了，就这么做。我跟着他排练了大概一个星期，因为演员每天都在跟着陆帕改剧本，我感觉我没什么用了，就打算离开这个剧组。我和钱程说了，钱程跟陆帕说了后，我看陆帕愣了一下盯着我看，接着带着翻译走了过来。他说想让我演老警察。因为我对剧本很熟悉，知道老警察只有两段戏，很短。我不太想演，但是碍着面子，就说试试吧！我曾经在北京朝阳区当过文化局局长，平常搞活动经常跟公安局的人合作，对公安局局长、治安处处长、派出所所长太熟悉了。到酒吧歌厅"扫黄打非"时，我认识的警察也太多了。他们看谁都是坏人，说话慢声慢语，尤其是对酒鬼爱答不理、连卷带损的态度，是我感受最深的。我脑子里想了很多那些警察的习惯、口气。对了一遍词后，陆帕高兴地说："你演老警察，定了。"这对我来说，完全是一个意外。

陆帕是一个了不起的导演。我跟着他排了两个戏，还有一个就是《狂人日记》，也是他点名要我演赵贵翁。他排戏首先和演员聊天，一聊就是几天。让演员讲自己的过去，讲自己高兴不高兴的事，讲对这个戏和戏中人物的感受。他有时候会突然激怒演员，这是令我很吃惊的。其实他是在观察演员的潜质。他排戏第一件事就是熟悉演员，发觉演员身上的与人物吻合、相背以及需要克服之处。他会发现演员有他之前构思时人物身上还没有显现出来的东西，然后根据演员的条件调整人物。我演老警察，第一次排演时，他让我拿着剧本随便走。剧本提示是，酒鬼突然冲到我面前，说我栽赃他。然后我就一拍桌子说："你闹什么，回到你坐的地方去，一身的酒味儿，他妈的烦死了。"我演完一遍后，陆帕就让王学兵休息，然后过来跟我聊天。

他问我:"你喝酒吗?"我说:"我喝酒。"他说:"你能喝吗?"我说:"我年轻的时候喝。"他问我:"喝醉过,喝醉了难受吗?"我回道:"难受。"他又说:"喝完了后悔吗?"我答:"后悔。"他说:"你认不认识这个酒鬼莫非?"我答:"我认识啊,我不是派出所所长嘛,对整天喝醉酒的居民哪能不认识啊。"他说:"好,你的感觉非常好。他是个年轻人,跟你相比是个年轻人。你又认识他,跟他父母可能都很熟。他现在喝醉了,你看他惹祸了,喝醉了以后破坏公共设施,还差点把老大妈给弄伤了。你主要是可怜他,知道他就是喝醉了,不是故意犯罪。你并不想处分他,其实想帮他,希望他能够好好认错,然后就把他放了。这样的话,你是不是不应该和他发火?"我一下就觉得他说得太对了。然后他又补充说:"你也喝醉过,你也见过喝醉的人,喝醉酒的人怕吓唬吗?他喝醉了,你越吓唬他,他越跟你顶。对于喝醉的人,一哄,他的酒疯就撒不起来了。"我佩服得五体投地,所以有人说我这个老警察演得还不错。中央戏剧学院的副院长廖向红说:"你在舞台上怎么演得那么松弛啊?"这得益于陆帕对人物准确的分析和启发。

尽管我年纪大了,以前演过不少戏,但这部仍然算是开坯子戏。我们排《狂人日记》,演嫂子的梅婷是获过很多奖项的优秀演员。她居然也说:"中国每一个演员都需要陆帕。"她跟我的感受一样,陆帕让你从根本上明白演戏的道理。《狂人日记》和《酗酒者莫非》中保留了王学兵和我两个演员,陆帕对王学兵也很欣赏。王学兵在《狂人日记》中演哥哥一角的戏很重,甚至比"狂人"还重。陆帕分析人物很细致,他能够走进每一个人物的灵魂,然后启发演员去捕捉那个人物的灵魂。他说:"我不会告诉你们做什么,只会告诉你应该想什么。你想的是对的,动作就对了。生活中每个人的动作都是很自然、很准确的,这是为什么呢?就是你想什么就做什么,这是人的本能,技巧是另外一个

问题。"

 陆帕看过中国话剧,对中国演员在舞台上的夸张表演很不理解,他说:"中国演员普遍都太使劲了!"他多次谈到一个观点:演员不是到舞台上去表演,而是去那个环中生活。我们的演员总是说:"该我演了。"陆帕说:"No,你是在那里生活了,任何想演的想法都是错误。"所以他提到:"当你开始设计一个角色时,你已经把他杀死了。"你可以事先设计,但上了台要把这些设计自然地流露出来,变得生活化。这是他的要求,对演员非常有启发。他给演员留下了不少想象空间,留待演员自己去补充。我们的导演通常不是这样,总是把戏的主题思想、现实意义说得很透。对此,陆帕坚决反对。他总是不解地问我们:"你们为什么老问这个戏的意义是什么?在生活当中,你知道我一会儿要说什么吗?知道下班会发生什么吗?知道我们互相间的对话会是什么内容吗?你是不知道的。你如果什么都知道了就会作假,就会清醒,就会演结果。"他排戏发火,基本都是因为今天在重复昨天的表演。他告诉我们:"想怎么做就怎么做,不要老是跟对方沟通,不要告诉他你要做什么,要让对方有新鲜感。明天要换着方向演,凡是知道怎么演、怎么接,那都是结果,不是人物现实当中的心理过程。这在欧洲是最糟糕的一种表演。"对我来说,这是对戏剧的一种颠覆性认知,非常有价值。我们应该好好研究这些。陆帕也是斯坦尼斯拉夫斯基学派的,但是他学斯坦尼斯拉夫斯基很地道,有个人的发挥。我们学得不地道、不深入,只是浅尝辄止。

 翟:将经典文学作品在戏剧舞台上呈现,您认为"戏剧表演让观众看到的不是小说的再现,而是小说故事的戏剧表达"。就陆帕的改编而言,他所采用的戏剧手段,您认为最精彩的是什么?

 李:陆帕是一位戏剧导演大师,他的戏剧的魅力和深刻之处就在

于把有些意图隐藏得很深，希望观众根据自己的人生经历、学识、文化、认知去理解、去思考。他经常说，戏剧如果不能让观众思考，戏剧家是没有存在必要的。那么，观众怎么思考呢？他的做法就是不把所有的意图都告诉观众。我们排戏总是要分析主题、现实意义、戏剧的最高任务、每个人在戏当中的作用，好像这是金科玉律。可是我看到这些在陆帕那里都不是最重要的。

陆帕说，一个演员最重要的是要明白现在干什么，要听明白对手说的话，做出真实准确的反应。你把这件事做对了，就是个好演员。他反对演员跟导演纠缠这个戏的最高任务是什么，现实意义是什么。他说不重要。我个人认为不是不重要，是他不想让演员太明白了，他认为这样演员会演结果。戏的现实意义，最高人物由他来把握。

《酗酒者莫非》改编自史铁生的小说，不止是一本小说，陆帕把他看到的史铁生的几部小说混在一起。《狂人日记》也是这样的，戏里不光有原著《狂人日记》、还有《阿Q正传》《风筝》里边的人物和情节。我认为陆帕是个戏剧感很强的人，只要他的戏剧用得上，他就不拘泥于原著。他一再强调，戏剧就是戏剧，改编自小说但已经不是小说，而是另一个作品。

翟：您怎么看《酗酒者莫非》中老警察与莫非的关系？

李：回答你这个问题，就是讨论莫非真正的痛苦是什么。如果观众没有弄懂陆帕，会以为莫非的痛苦就是杨花儿不理他了。第一场，他写日记写不下去，就谈到杨花儿。然后整个戏从头到尾都是想见杨花儿，跟杨花儿恢复关系，希望杨花儿能理解他，因为他爱杨花儿。但是，他又不能改掉自己喝酒的毛病。那么，问题就来了。既然他那么爱杨花儿，把酒戒了不就完了吗？把酒戒了，杨花儿不就爱他了吗？陆帕就是希望观众能想这个问题。莫非为什么不戒酒，为什么叫

"酗酒者莫非"呢？可见，莫非的痛苦不是杨花儿不爱他了，而另有其他原因。他的痛苦是什么呢？

老警察审问莫非的时候说："我知道你的底细。"莫非一下子就慌张了。王学兵当时背对着观众看着我，我从他的眼神里看得出他的惊慌。他非常害怕他的底细被警察看出来，因为那是相当严重的问题。我不知道王学兵的这种感觉，观众能不能从他的背影上感觉出来。

当我说出他的底细就是："你就是爱喝酒，你喝酒喝得你老婆杨花儿和你离婚了。你爸不让你进家门，你妈一看你喝醉就哭，你妹妹都不搭理你了。"他认真问我："就这些？"我点了点头，我看到他一下就释然了，然后说："你说的就是这些呀。"突然话头一转："是，是，我们家有两个好演员。"然后开始滔滔不绝地说他爸爸妈妈，观众应该可以感觉到这跟我说的底细已经不搭界了，这正是陆帕的高明之处。陆帕要求王学兵说起他的家事，从这时候起戏就变了，变成了他对家庭的唠叨，其实是控诉："爸爸是一个好演员，经常演将军、总统、领袖，问题是他为什么演得那么像？可是他一下台又变成了另外一个人。他老说什么跟群众打成一片，群众本来就是一片用你去打……"然后，他把椅子碰倒了。这时导演要求老警察走，因为老警察是个老干警，政治经验很丰富，他听到这些话不可能无动于衷。老警察本来是要帮莫非，让他认错了就放出去。结果他谈到敏感的政治问题，老警察不能听了，继续听下去就要被严肃处理了，所以老警察走了。导演解释："在莫非眼里，老警察像一尊佛一样，是漂上来又漂下去了。他摔倒以后，回头一看，老警察没了。老警察不在了，但是他想说的欲望已经止不住了，于是开始对听众宣讲。因为他喝醉了。"最早在天津演出时，导演是突然让把场灯全部打开，这样莫非会觉得下边有成千上万的听众要听他的演讲。然后，他就开始滔滔不绝地说起来。借着酒

劲，他的一些政治观点就说出来了。说着说着，觉得说过火了，场灯一关，这场戏就完了。后面就变成了他和杨花儿在床上的戏了。你说莫非的底细是什么？是他深埋在心底的那些话。平时不能说出来，这才是莫非的痛苦。

翟：老警察勾起了莫非对父母的回忆，那个始终未出场的莫非的父亲极具隐喻性。在您看来，这位"一上台才变成他自己"的父亲，对于莫非意味着什么？

李：陆帕的厉害就在于，他以莫非与杨花儿夫妻关系的假象，来掩盖莫非内心真正隐藏的底细和恐惧。他父亲太专制，母亲只知道服从。他作为这样的父母的儿子，内心十分痛苦。他痛恨父亲的专制，也痛恨母亲的服从，心里可怜母亲。他认为，母亲对父亲的服从导致了家庭不幸福，导致了他的不幸福。但他又不知怎样来帮助母亲摆脱对父亲的服从，他自己也无力反抗父亲的专制。这一点，陆帕藏得很深很深。陆帕是波兰人，从小生活在波兰那样的制度之下，对这方面感受很深，他认为中国人也会有这样的感受。陆帕之所以是世界公认的大导演，其原因之一就是越深刻的导演，越把目的和思想隐藏在戏中，又不时通过戏剧手段让观众去思考，当然观众得愿意思考。

这个戏在天津首演时开座谈会，他万万没想到，我们请的一些专家都那么不会思考，认为这个戏不好，理由居然是"不像史铁生"，当时他非常不理解，因为这根本就不是史铁生的（戏）。经过四五年的演出，莫非逐渐被中国观众接受。我觉得陆帕让愿意思考的观众爱看戏了，他带动了我们的观众去思考。《酗酒者莫非》三进上海，票卖得还都不错。上海也是两次召开《酗酒者莫非》研讨会的地方。上海是中国戏剧的高地，上海的观众是最会思考的观众。

有了《酗酒者莫非》的经验，陆帕排《狂人日记》时，对中国观

众更熟悉了,剧本也改得更顺了。陆帕是把鲁迅小说里的人物重新编织成另外一个作品。陆帕跟我们说:"戏剧不要总想着观众的掌声。观众的掌声对戏剧家没有什么意义,戏剧家需要的是观众的思考。"他的戏剧没有像中国戏曲那样,一开始就自报家门,第一场交代人物,第二场掀起矛盾,第三场分清好坏,第四场决定胜负这样的套路。他有意让观众对场上的人物和故事产生怀疑,然后让观众想:原来是这么回事。也许一千个观众有一千种想法,但他很得意。他认为这就是艺术家该做的。比如梅婷演的嫂子的上场:来访者敲门,哥哥开门,门里边突然冒出来了个美丽的嫂子。他完全不解释,就让观众一愣:这是谁呀?这么漂亮,小说《狂人日记》里没有这个人啊!

陆帕的戏为什么慢呢?他有一个理论,就是戏剧一定要留给观众思考的空间,所以需要慢,需要停顿,思考会让观众感到享受。戏剧不能不给观众思考享受的时间,那样的戏是很糟糕的。这样的理论在中国很少,或者说我孤陋寡闻,很少听到有这样的理论。在演出的过程中,导演要主动留给观众思考的空隙。观众思考了以后,就会全神贯注接着往下看。《狂人日记》票开得更好了,一部分喜欢看戏的观众已经明白,看陆帕的戏可以有享受的空间。当然我还没有见到媒体谈这件事情,但陆帕不知不觉已经让我们开始享受这种戏剧感受,这一点非常了不起。

翟:您可以谈谈赵贵翁(《狂人日记》)和老警察(《酗酒者莫非》),他们作为审问者的不同吗?陆帕对赵贵翁的描述是"哲学家、非常有魅力,但也有一定的荒谬行为"。对这个人物,您怎么看?在表演时,是否也有您的创造,或者是即兴发挥?

李:关于审问者赵贵翁和警察的不同,我还是想说说导演陆帕的伟大之处。赵贵翁审判狂人,这场戏小说里是没有的。怎么加入这么

一场戏呢？陆帕把赵贵翁的故事讲得很远。我作为赵贵翁的扮演者，真的完全不会像陆帕那样将人物想得很远。陆帕说："赵贵翁和狂人是世交。他和狂人的父母非常好，是看着狂人长大的。后来狂人离开家乡，出去上学。赵贵翁一直在和狂人的哥哥做生意，所以，狂人在日记中才老提到赵贵翁到他们家来。那赵贵翁来干什么呢？因为狂人看到赵贵翁，假装不认识，他把脸转到一边。在赵贵翁的眼里，在这么一个孔孟思想礼教统治很深的小镇子，一个晚辈见到长辈不打招呼，在他看来是很坏的事情。他从小看着狂人长大，这个孩子学坏了。他就到狂人家去找狂人的哥哥，专门谈狂人。他跟狂人哥哥说：'你这个弟弟怎么这么不懂礼貌啊？一天到晚见我也不说话，跟个傻子一样。'狂人的哥哥就说：'哎，他就喜欢念书，喜欢写文章，别的不懂。'赵贵翁就说：'你这不学坏吗，念什么书啊？你这个弟弟要想让他学好，得让他别念书了。'他哥哥就问：'那他干什么去？'赵贵翁说：'让他做官去吧，我在外边有朋友，我花钱给他买个官，让他做官，做了官就走向人生的正路了，他就学好了。'他哥哥就说：'那谢谢你，谢谢你。'"

导演说赵贵翁和他哥哥谈的这段话，被在门外的狂人听见了。狂人就很恐惧，因为他到洋学堂就是反对封建礼教，现在让他进入封建礼教的统治队伍，他很恐惧。所以他就梦见赵贵翁让他学好，让他去做官。赵贵翁审狂人这段戏是狂人的梦境，他梦到什么呢？赵贵翁跟他说："你得证明你自己清白。"狂人说："我为什么要证明自己的清白？"赵贵翁回道："你要不知道你就是傻子，你要知道了还隐瞒我，你就是骗子。"什么意思呢？就是说你别跟我装傻充愣，你就是读书读坏了，装什么傻？你只要说我知道我书读坏了，那你就是好人，我们就不吃你了。狂人一是恐惧，二是不愿意承认自己错了，这里跟赵贵翁有一个心理较量。到最后，赵贵翁说，那是一个应该被吃掉的畜生，

但其实是一个人。如果狂人说这是个畜生，应该吃了，那么，赵贵翁也认为他认罪了，就饶了他。但狂人说这是人，赵贵翁很失望，觉得这人没救了。其实赵贵翁想让他出去做官，但狂人认为赵贵翁要吃他，就要上吊，结果被嫂子救了下来。

对赵贵翁和狂人关系的描述，陆帕从原小说的文学逻辑当中分析出的，可能鲁迅都没想到。但是在戏剧逻辑上完全符合鲁迅文学逻辑本意中的深刻。他认为，鲁迅如果活着，也会同意他这么写的。他反而告诉我们："鲁迅内心隐藏着很多很多的深意，我们现在不过是靠近鲁迅。鲁迅是宇宙作家，是全世界最了不起的作家。我以前不了解鲁迅，但看了鲁迅的小说以后，觉得鲁迅是世界上顶级的作家。他隐藏的东西很深很深，我们现在要靠近鲁迅宇宙。"陆帕已经发挥得这么好了，还认为自己跟鲁迅还有很大的距离。我们整个剧组的人对陆帕都非常佩服，每个演员都可以从陆帕那里感受到自己功力的不足、修养的不足。

赵贵翁和老警察不是一个时代的人，人物基调也完全不一样。尽管都是审问，审问对象也不一样，简单说赵贵翁是个坏人，老警察是个好人。但是，陆帕提醒我，坏人平时是以好人的面孔出现的，要不怎么能干成坏事？这对我也是很重要的提醒。

翟：在演这个人物的时候，陆帕要求演员看陀思妥耶夫斯基的《罪与罚》、卡夫卡的《审判》、密茨凯维奇的《先人祭》、电影《罗生门》和阿尔弗莱德·库宾的画。在听他的讲述时，给您留下最深的印象是什么？对您的表演有什么启发？

李：陆帕让我们一定要看卡夫卡的《审判》，陀思妥耶夫斯基的《罪与罚》，荣格的心理学，这些都是世界名著，都是和对人的内心挖掘有关系的。他要求翻译把日本黑泽明导演的电影《罗生门》发到我们手机上，让我们一定看，第二天一起讨论。他为什么一定要我们看

黑泽明的这部电影?

《罗生门》里一个浪人和一个女人死了,几个在场的人看到了这两个人死的经过。可是他们讲的完全不一样。这部电影说的就是,同一件事经过不同的人的描述,真相是不一样的。每个人在讲述同一件事时,一定夹杂着个人的私利在里面。明白这个道理,可以想想《狂人日记》中的人物会怎么演。在狂人看来,鲁迅的《狂人日记》中的人都不说真话。但是你看台词,却没有这样的表述,这就是他隐藏很深的地方。其实就是怎么透过现象看本质,怎么换一个角度看问题。如果没有他给我讲赵贵翁的前史,我就不理解赵贵翁是个乡绅,他怎么会成为清朝官府的官员来审狂人。而且,我还跟陆帕特别详细地讲了中国乡绅的地位。陆帕不懂中国的社会制度,我告诉他,中国在清朝甚至民国时,政府只管到县一级,县以下不管。县以下谁管呢?靠乡绅来管,乡绅靠什么管理一方哪?靠宗法。陆帕对这个很感兴趣,他很坚定要让狂人梦见赵贵翁是个官员,乡绅和官员在狂人的心目中造成的恐惧是不一样的。乡绅是用宗法来统治,官员用国法来统治。狂人可以逃过宗法,但逃不过国法,宗法变成了国法,谁也逃不掉了。我非常佩服陆帕的思维逻辑。

翟:对于生活与演戏的关系,是莫非谈论他的父母时带给我的启示。您认为演戏需要追求真实吗?戏剧真实与生活真实的关系,您怎么理解?

李:关于生活和表演的关系,用我们的话说就是表现典型环境下的典型人物。其实这么说太冷静了,陆帕指的就是演员此时的真实感受是最重要的。他强调演员在舞台上真实对话的真实感受,可以说是生活化,不过陆帕的戏剧感觉非常棒,他主要靠导演手法、舞台调度、设置的人物情绪的骤变、灯光音响的配合来制造戏剧效果。他的戏剧

性也需要演员的激情,但演员的激情必须是真实的而不是夸张的。

扮演莫非的王学兵在舞台上谈到家庭、妹妹,尤其是和杨花儿在一起的时候,几次落泪。这无声的落泪,应该算是激情的吧。说是生活也行,说是表演也行,说是王学兵作为演员的基本功也行,但我觉得是导演准确地将他的情绪调度到这个地方了。我们看《狂人日记》,王学兵也演得好,他的激情因为导演的调度被激发出来了。比如,我审问狂人,陆帕说你是在折磨他,他必须痛苦,看到他痛苦,你才能高兴,就在舞台上折磨你,这也是激情,这样的激情是非常生活化的。

在我演的赵贵翁上场之前,狂人一个人在发疯,导演让佃户上来威胁狂人,导演说这也是狂人梦见的。佃户被一根绳子绑在腰上,他想去抓狂人,但是怎么够也够不着狂人,他想要控制狂人,这都是导演想象的狂人。佃户其实是导演想的另外一种人,他是村里愚蠢和野蛮的底层力量。他几次想够狂人够不着,因为他后面被绳子捆着,这也是陆帕隐藏很深的一个思想。真正底层的愚蠢的人,要想控制有文化的人,是被绳子拴着的,是够不着的。他只能以喊叫和嚎叫来控制狂人,最后他还是把狂人控制住了。当佃户把狂人控制住的时候,赵贵翁就上来了,这时候戏剧性就出来了。舞台上出现烟幕、狂叫、狂人发疯、佃户嘶喊,都是非常真实的。演员都需要真实的感受,你说这是生活化还是戏剧化呢?生活当中人不发狂吗?生活当中的发狂是表演吗?当然不是啊。等赵贵翁上来以后,这个戏的节奏马上就慢下来了,因为赵贵翁太危险了。导演告诉我,上台后不要说话,往前看,也不看狂人,因为你目中无人,不怒自威,狂人和佃户看到赵贵翁都老实了。排练时,导演几次提醒我慢、慢、慢,千万不要快。这是赵贵翁和狂人的心理较量,两个人互相听着,看谁先说话,看谁先慌张。有些人觉得这场戏很好看,是因为导演对我们的心理要求很准确。

有一次演完后,导演通过翻译告诉我:"你太威严了。"他的意思是,我身上的服装和气质已经足够威严,如果演得再威严,这个人物的身份就低了,应该心平气和地跟他说话,要说得很软。越大的人物,说话越不用费劲。但在狂人听起来,每一句话都像刀子一样在扎他。你说这是表演,还是生活呢?而且导演还说:"你说完了不用等着他回答,他可以回答也可以不回答,你就想自己的事儿就可以了。"同样,他也要求狂人在赵贵翁说完以后,不着急回答。在两个人的心理较量中,让观众想他会怎么答、怎么问。陆帕作为大导演,他的戏剧观念令我敬佩,让我内心的素质有了很大的提高。

翟:"每个人都是孤零零地在舞台上演戏,周围的人群却全是电影",是史铁生在《关于一部以电影作舞台背景的戏剧之设想》中提到的。您怎么看这部戏里银幕与舞台的关系?

李:提到电影与舞台表演的关系,这大概就是陆帕喜欢史铁生小说的原因之一。他的哲学思维中就是人和人、人和社会不可能真正沟通。对于我们每个人而言,你和社会、和其他人的关系,就是你和电影的关系。你可以为生活中的人和事高兴或者哭泣,但永远也加入不了他们。换一种感觉就是,你在舞台上表演,别人在电影里表演。你看莫非和杨花儿、莫非和父母,经常都是对着银幕说话。结尾时,杨花儿拉着莫非走,他愿意跟杨花儿走。最后一个场面,你有印象的话,就是等杨花儿打开门走进银幕的时候,莫非要往里走,砰的一下就切光了,莫非没能进去。这是陆帕的一个世界观,人是不可能走到另外一个人的心里去的,夫妻之间都做不到。陆帕通过他的戏剧手段传达了这层意思。

翟:由此,我想到您也演电影、电视剧。影视剧跟话剧表演的差别和共通性是什么?

李：关于影视和舞台表演的区别，记得有一位新加坡的戏剧家曾说过，演员要有深入的、准确的对人物内心的体验，这种内心体验在影视表演中靠的是表情，在舞台话剧表演中靠的是动作，在戏曲中靠的是程式。我同意这个观点，表演者对人物要有非常深入的内心体验，从人物的心理出发。如果没有对人物心理的深入探索和理解，没有对人物的分析，就不能完成好的表演。戏曲演员依靠的是从小学的那些程式化动作，影视和话剧表演在表演的心理反应上也是一样的。话剧只不过声音要大一点、动作要大一些，节奏和激情是靠导演的处理。重要的是，演员此时此刻对人物内在的心理要把握准确。当然我也认为话剧和影视表演是有技巧可以学习的，比如情绪的放松、转换、调动以及动作的表现。但是这些基本功就像长在自己身上那样，在表演时情绪对了，动作就自然流露出来了。话剧表演时，动作大一点、步子大一些，因为舞台有调度，这都是你习惯用这种方式生活。影视表演中近镜头多，如果内心不够充实，很难完成好。影视和话剧的区别不在于影视声音轻动作小，而在于内心要更细腻。因为我表演的时间不多，我们可以借鉴一些好的表演艺术家的表演。比如上海的焦晃先生在影视剧中的表情怎么会演得那么像，就是因为他的内心充实；比如姜文演的角色都很放松，其实就是有强大的内心支撑。这些是我观察的一些感受。

翟：您曾经提到您父亲李默然先生说过的话，"演员进了化妆室，开始化上妆，就已经是这个角色了，不应该再有其他杂念，而是应该生活在这个角色当中"。您说父亲总是"提前进入角色，他的思维，他的行动，他的感受，都是这个人物，在上场之前情绪积累已经达到了一定的程度"。对您而言，进入角色一定也非常重要。在这之前，应该做哪些准备？您认为好的演员应该具备哪些基本功？

李：前面我提到过，我跟我父亲一起拍过影视，也在剧场看过他怎么准备角色。他接到角色任务后，在充分研究这个角色的基础上，平时点点滴滴都在向这个人靠拢，当然不是引起人不舒服的那种靠拢。比如，我跟他一起拍《走在战争前面》的时候，他演军区司令。他有一身军装，平时生活中就穿军装，当然这是经过八一厂领导同意了的。因为领导不同意，冒充解放军是不行的。他的言谈举止向军人靠拢，其实就是要穿上军装后保持对自己的约束。这是演员在准备角色时，大家都学习过的。从接到角色开始，到这个戏结束或这个电影结束，他一有时间就用这个人物的思维来思维。

翟：像您的父亲一样，您也喜欢写排演笔记。这点难能可贵，让我想到北京人艺于是之、朱琳、蓝天野、郑榕这些演员珍贵的笔记。这些文字，是否对您的表演发挥着重要的作用？

李：这也是我父亲准备角色时要做的准备，他的排练笔记写得相当详细。他坚持以角色身份记日记，一直到后来拍《走在战争前面》的时候。他以司令员的身份写的排练笔记本还在我手里。现在的演员不这么做了。也许这是一个很笨的方法，但是靠这个笨办法就出了大艺术家。我不知道现在戏剧学院的老师，或者前辈艺术家是不是告诉年轻人这个事儿的重要性。一些年轻演员的表演很肤浅，尽管演得松弛，但是没有那么深厚、那么有分量，我觉得是跟功夫没用到是有很大关系的。我曾经和焦晃老师一起聊过天，他准备角色比如《雍正王朝》中的康熙，写的心得笔记就比剧本要厚好几倍。这个功夫下到了，才能出精彩的人物。这是现在学表演的人很缺乏的。我不知道现在的一些好演员，是不是也做这个功课。当然一个人有一个人的办法，我父亲准备角色的方法就是下死功夫。

翟：除了演员的身份之外，您还是编剧，写了《马骏就义》《天

使》等。2006年，您还写过《寻找春柳社》。对于被认为是中国话剧史开端的《黑奴吁天录》，其开创性意义不大为普通观众所理解。我想您以戏中戏的方式，其实也是在回答观众的一些疑问？当三个演员背诵百科书上的李叔同、曾孝谷、欧阳予倩的生平介绍时，这些戏剧人当年的热情也同样不被观众理解。《寻找春柳社》中，赵导演说："话剧是演员心目中的宗教，排演场就是圣殿。"首先让演员尊重话剧，我想这也是寻找春柳社的第一道门槛。《寻找春柳社》里，赵导演认为，不少戏剧人以"玩儿"的心态做戏并不可取。如果说彼得·汉德克是"骂观众"，您这部戏有点"骂"导演和演员的意思。不同的时代，导演观念不尽相同。话剧的灵魂是什么，我想依然是当下戏剧界应该思考的问题。

李：一开始我写剧本的时候，并没有什么追求。我能把这个戏完整地写下来、被导演接受然后上演，就很心满意足了。但是，当我写到《寻找春柳社》的时候，因为有前两个戏的创作体验，我就想不能写那些自己看着都烦的戏。因为我看戏很多，有些戏看着就烦。我写《寻找春柳社》，是因为2006年那年，我回沈阳看我父亲，他作为话剧研究会的会长，正在准备2007年纪念中国话剧一百周年的庆祝活动。在他手头的资料中，我看到了春柳社是中国话剧开端的标志。我从沈阳探亲回到北京以后，就一直在想，为什么中国话剧开端的标志是1907年在日本的中国留学生排的《黑奴吁天录》呢？我就一直不太明白这是什么道理。然后，我就开始找相关资料，却找不到能够说服我的道理。李叔同是学美术的、欧阳予倩到日本也不是学戏剧的，怎么后来就做戏剧了呢？我对他们的初衷，特别好奇。

因为我在寻找，但是没找到。我就想写个戏，让大家找。这个戏怎么写呢？一开幕，一帮现在的大学生上场后就在找当年排《黑奴吁

天录》时的感觉。我从小就在辽宁人民艺术院大院生活，这从根本上帮助了我。因为我喜欢看排戏，小时候没什么好玩的，就看大人排戏，看到过很多导演排戏。我从事这项工作后，跟很多导演排戏。同样的戏，不同的导演有不同的排法，一定是导演对同一题材有不同的认识。现在再排《黑奴吁天录》，是不是不同的导演会有不同的办法？那一定是。不同的导演有不同的排法，他们的任务是让学生准确地理解100年前中国留日学生的心态。想到这儿，我一下子就兴奋了，就觉得好玩儿了。所以我设计了几个不同风格的导演，有现代派的导演，有传统的导演，有专门能忽悠的导演。其实我本来写的第三个导演是正确的导演。我写完后给了任鸣，几个小时后，他打电话说要排这个戏，当时我就很兴奋。我们见面聊这个戏时，他提出来能不能别让第三个导演是正确的，如果向观众灌输一个正确的导演，观众的接受程度会很低，不如干脆把什么是正确的方式留给观众去思考。到底怎么排《黑奴吁天录》是这个戏的灵魂，应该将"戏剧的灵魂是什么"这个问题甩给观众。这是非常关键的思维，导演任鸣使这个戏有了新的生命。

翟：您编剧的《社区居委会》，也是任鸣导演的。能谈谈你们的合作吗？

李：我跟任鸣导演应该是有三次合作：第一个就是《马骏就义》，那是2001年，我最早把剧本给了任鸣。因为他在剧院有任务，就把我推荐给煤矿文工团。然后煤矿文工团请吴晓江当导演，任鸣是艺术指导。2007年，他排了我的《寻找春柳社》。2020年，我又把《社区居委会》剧本交给他，这个过程其实也是挺有意思的。我和任鸣的合作，可以说是心有灵犀一点通。应该说，我这三个戏都不是没给别人看过，都被别人拒绝过，但都被任鸣看中了，我觉得这也是缘分吧。

翟：《社区居委会》写的是疫情期间发生的事儿，怎么会想到创作

这样一部戏剧?

李:我写《社区居委会》,是一种特别奇怪的感受。疫情发生的时候,我2020年1月6号出国去印度、斯里兰卡、新加坡、柬埔寨、老挝游玩。到新加坡的时候,国内才有疫情的消息。开始我没当回事,是社区居委会一直给我打电话。当时,我感觉全世界只有社区居委会关心我。我在国外,以为过几天疫情就过去了。社区居委会一直给我打电话,问我到哪儿了,什么情况。2020年2月16号我回到北京,下了飞机就接到了社区居委会的电话,叮嘱我要怎么办。我对这样的关心很感动。

2020年6月份,北京的新发地市场爆发了疫情,居委会几乎天天给我打电话,上门询问情况。这时我突然感到,除了天天宣传的在一线拼命的医务人员以外,还有一个群体做了大量的工作,这些全社会最基层的社区居委会的工作人员,是他们在做第一道防线,在过滤第一道疫情关。我被感动了,就想去社区看看。社区在我们院里边,离得很近。我的第一感受是,从我进去开始,社区办公室大厅里的六部电话就没停过,接电话的社区工作人员精疲力尽。我突然觉得这可以写成一个戏,然后我就天天去社区"上班"。开始怎么写也没想好,我就观察社区的人物,了解社区的结构。大概用了40天,我才把社区的结构和人的感觉了解清楚。到了8月份,我就决定写一个戏。8月中旬写好了以后,我给了很多单位,本来没想给北京人艺。因为我是个业余编剧,北京人艺是那么大的一个地方。而且我前两部戏《马骏就义》和《寻找春柳社》的经历告诉我想让北京人艺排一个戏是很难的,北京人艺是党委会、院委会、艺委会三委会决策制,有一个委会不同意就过不了。我听说过太多北京人艺艺委会否定院长喜欢的剧本的事儿。而且我这个戏有时效性,讨论时间太长不行。开始给了四家单位,有

的因为太匆忙排不了，有的因为没有上疫情戏的准备，就都没有接受。我就想，我的戏一定能感动观众，他们居然都没有兴趣。然后，我就想还是给北京人艺试试。北京人艺的艺术处处长叫吴彤，我演过她编剧的《解药》，演了100多场。我们是好朋友，我把剧本给了她，想听听她的意见。第二天，她没回话。到了第三天，我有点儿沉不住气，就给她发了个微信。我问她审查得怎样了？她说正在给任鸣院长和王文光书记打印剧本。我说："让您提意见，怎么给他们看呢？"她说："我没意见，这个戏完胜现在我接触的所有反映疫情的剧本。"然后，任鸣就给我回了个微信。他说需要点时间，正在研究我的剧本。当时我就觉得好像有戏。大概又过了四五天，任鸣打电话让我过去讨论剧本。那一天，是冯远征上任的第一天。上午十点半宣布冯远征就任副院长，然后就开班子会。他们开班子会办的第一件事，就是讨论我的《社区居委会》。后来提了一些意见，让我回去改一改。让我没想到的是，那天上午讨论，下午我一个朋友就给我发微信。他在市委宣传部讨论创作计划，看到北京人艺报的准备推出李龙吟《社区居委会》的材料，导演是任鸣、唐烨。当时我大吃一惊，因为上午讨论的时候，他们并没有跟我说下午这件事要向市委宣传部汇报。我觉得特别奇怪，就赶紧跟唐烨联系。唐烨说："是，现在在会上，回去再说。"晚上唐烨给我打电话，说："任鸣院长要亲自导。"后来我又改了一稿就改不动了，就跟任鸣说了情况。因为我是业余作者，写戏靠冲动，改戏靠技巧。我没有技巧，没学过编剧。任鸣就说："你不用管了，我们的演员都参加了社区的志愿者活动，都有自己的感受。你相信我们，我们就动手给你改了。"那我当然太相信他们了，后来这个戏就出来了。在北京演过三轮，反响非常好。

翟：编剧、导演、演员、剧评人这四个身份，就您生命中的重要

性而言，怎么排序？

李：在这四者中，我最喜欢演戏。到现在为止，我已经69岁了，还是愿意上台。我觉得在台上的感觉就是特别爽吧，特别有意义。至于其他的，我可以这么说，都是因为演戏演不成派生出来的。我前面说过，我写《马骏就义》是因为我想演马骏。我想演马骏，没人给我写，我就开始创作。创作的过程是个体劳动，不需要别人配合，不需要别人批准，也不需要别人找我。演戏的话，别人不找你就演不了。所以，我后来有一段时间写了几个戏。有时间，有灵感，我觉得就可以写出一个戏来。现在我写的戏上演的有11部，弄得写戏比演戏有成就。但我还是想演戏，就是没有好角色。有了好角色，我一定会在演戏方面成就最大。做导演也一样。我有的戏写了以后，找了导演都不满意，才自己上手当导演。写剧评，也是跟戏剧的缘分。自己演戏是很被动的，写戏还要有人投资、有剧院接受。写剧评这件事情跟戏剧有关系，在公众号上发文章不需要谁批准。只要我想参与戏剧的活动，就可以在家写，写完以后就贴到公众号上。我的想法很简单，没有功利目的，谁爱看谁看。我也从来没买过粉丝，现在我的微博上才四万多粉丝。我觉得谁喜欢，谁就可以看，要一些僵尸粉没有意思。我的公众号六千多人关注，我觉得不少了。自己想写就写，谁想看谁看，写的过程中我很满足，觉得生命很有意义。没想到写着写着，我就成了戏剧评论家了。后来就成了国家艺术基金、北京艺术基金，甚至文化部精品工程各种活动的评委。其实，我并没往这个方向上努力。今天你要问我最看中哪个，我还是最看重演戏。所以，尽管我在《酗酒者莫非》和《狂人日记》中演的都是很小的角色，我也愿意演，当然另外一个目的就是跟陆帕学习，在台上那几分钟我很过瘾。我不知道有生之年还能不能演一个大角色，这是我这一辈子的期望。

翟：您坚信"戏剧的未来在民间"，能具体谈谈吗？

李：我在《寻找春柳社》中说到这句话，当时只是感性的认识。这么多年来，通过参与各种戏剧评论，我有意识地研究这个问题，更坚定地相信这句话了。单纯从戏剧的角度来讲，一定是没有过多的禁锢和制约的戏才叫好戏，这种戏也是戏剧的希望所在。我曾经说过，我们国有院团的戏越来越像社区戏剧了，社区戏剧并不是一个贬义词。我们知道美国的百老汇是美国的戏剧中心，也是世界的戏剧中心，那里的戏是商业化的，一个戏可以演几年、十几年，可以演几千场。但是美国50个州的每个城市都是有戏剧活动的，这些戏剧活动就是社区公益组织的社区戏剧。他们出钱组织社区戏剧爱好者编演社区里的一些有感而发的戏，美国人很爱看。但这些戏剧不是以艺术性为主，而是以宣传社区好人好事为主。任何国家政府出面扶持的文艺活动都有政治宣传成分，这不是职业戏剧。真正的职业戏剧一定是民营的。国外的剧团都是民营的，他们的戏的戏剧性是非常足的。中国现在这个时候，国有院团排的戏离戏剧越来越远了，戏剧的希望应该在民间。

翟：我读过您写的文章《谈谈北京民营小剧场》。确实，民营剧场能够运营下去不太容易，需要面对不少现实压力。您觉得民营剧场应该有明确的演出定位吗？比如鼓楼西剧场就只做经典作品。

李：我个人认为，戏剧人还是要认真地坚守戏剧艺术上的独立性，这是我们当前面临的最大的问题。戏剧从业人、国有院团不要走入社区戏剧的陷阱。社区戏剧是可以有的，对于社区团结、社区风气的形成是有一定作用的，但那不是职业剧团要做的事情，是社区志愿者做的事情。国家还是要让剧团在陶冶人们的审美心智上发挥正能量。我这段时间一直关注审美心智，戏剧文艺对于国民心智的形成有潜移默化的作用，有时作用还很大。我父亲说，他对中国历史知识的了解都

是从小在戏园子里得到的。因为他只在小学念过四年书,看不了古典文学。现在的人也没有时间看书,看戏会影响心智长成。我们的戏剧不要陷入太简单的模式,让国民的思维过于简单,非红即白,非好即坏,好人都是一个模式,坏人都是猥琐丑陋的。世界戏剧早就不是这样了,所以我们的大剧场也好,小剧场也好,都要多回避这些问题。

翟:20世纪80年代,小剧场确实为实验戏剧的演出提供了探索的空间。当下有些演出在空间处理、观演关系、表演风格和制作方法上与大剧场其实无异。在这种情况下,小剧场的意义何在?

李:有人问我:"小剧场戏剧和大剧场戏剧在本质上有什么不同?"如果说戏剧就是本质,小剧场戏剧和大剧场戏剧都是戏剧,本质没什么不同。如果问我:"小剧场戏剧和大剧场戏剧有什么区别?"那我说,在中国,小剧场和大剧场的区别就是自由度不一样。小剧场戏剧最重要的特点是自由。戏剧是自由的。自由是相对的,没有绝对的自由。但是中国的小剧场,我指的主要是不在体制内的民营小剧场和民营剧团,他们的空间确实自由多了。自由的戏剧空间必然会吸引更多的戏剧人,在小剧场里产生的戏剧从业者和作品,相对于国有院团和国有剧场有本质的区别。小剧场主要是民营小剧场在选择和接纳演出时,一定是把观众喜爱的、好看的、艺术性强的戏放在首位,把票房收入放在首位。这样就鼓励了那些有艺术追求、为观众排戏的导演和戏剧制作人。所以,小剧场的好戏新戏层出不穷。

翟:您说,要避免掉入社区戏剧的陷阱。戏剧从来都不应该是自娱自乐的艺术,而要尊重市场规律和艺术规律。较多情况下,不少戏剧满足了市场规律,却很难达到艺术上的高度。您觉得应该怎样协调这两者的关系?

李:艺术在影响人们审美心智的问题上,不应该附庸任何其他因

素。表现艺术的张力,提高人们的审美、增长人们的智力,这是最重要的。至于市场、宣传、艺术怎么结合,这是一个全社会的问题。不光与戏剧人自己的努力有关,还有赖于宣传部门、媒体、观众共同的努力。传授方和接受方到底要在戏剧中得到什么,这是我们戏剧人首先要想到的。戏剧要传达给观众的是什么,首先要想清楚戏剧美学,以及戏剧在人们生活中的功能。罗锦鳞教授提出,古希腊戏剧有一个词叫"卡塔西斯"。他的女儿罗彤是上海戏剧学院的特聘教授,研究古希腊戏剧,她将"卡塔西斯"翻译为"陶冶"。在古希腊,戏剧的主要任务是陶冶。陶冶人们全方位的素质,这是戏剧人要认真思考的。我们所说的戏剧要回归戏剧,也是这个意思。

翟:您对国内的年轻导演也非常熟悉,能为我们介绍几位比较出众、有创造力的吗?

李:现在年轻的导演很多,优秀的也有很多,我觉得上海的何念就非常棒,他导演的《资本·论》多棒!还有《浪潮》《原野》,他在舞台上已经形成自己的风格了,戏排得很好看。还有周小倩,她导演的《家客》我特别喜欢。还有周可,她导演的《枕头人》《审查者》都非常好。北京的年轻导演有李伯男,李伯男是小剧场出来的,当年的《有多少爱可以胡来》演了几千场。现在排大戏也不错,《寻她芳踪》表现张爱玲,很有时代感和现实意义,他导演过几十部戏,高产,质量也不错。另外黄盈、李建军、赵淼、邵泽辉、黄彦卓,都不错。还有个戏曲导演叫李卓群,他一直做小剧场戏曲,从《惜·娇》开始,打开了小剧场戏曲的一扇大门,现在全国的小剧场戏曲很热闹了,有好多人在做。

我对年轻的导演了解得还是不够,这个应该问年轻人。

新锐评论

一封来自剧场的信

——评舞台剧《给一个未出生孩子的信》

朱一田 *

一

写信是人类原始古朴的沟通方式，与简单即时的口头交流相比，信件是经过思考整理形成的书面文字，往往沉淀着更深厚的感情。随着工业时代的来临，手写信变成了印刷字，后来又变成了电报。网络时代想要传情达意，我们随时可以发送短信、微信、语音，甚至是视频。在节奏越来越快的当下，手写信这种耗费时间且无经济产出的通讯方式正在消亡中，从手工走向机械复制正蚕食"灵韵"的附着。因为信件的本质是情感的对话，情感不仅存在于文字，也同样从书写者的笔迹、信纸的材质、投递产生的时间痕迹等外在综合形式中隐现。那如果，我们用剧场写一封信呢？是否有可能保留情感的"灵韵"？

导演周可改编自意大利记者、作家奥里亚娜·法拉奇的同名小说

* 朱一田，上海戏剧学院中国话剧史论方向博士生。

《给一个未出生孩子的信》的舞台剧正展示了这样一种可能：戏剧在基础的叙事功能之外，观演的同时在场不仅带来了如同信件般对话的可能性，而且还能用仪式聚合情感能量，用剧场元素复刻笔迹，还原了文学哲思、抒情的阅读体验，更在此基础上拓展感官的四维沉浸，呈现了一场诗意旅程。

1975年法拉奇从自身的痛苦经历中抽出了一段，用短短两个月的时间织出了这本《给一个未出生孩子的信》（后简称《信》）。正如书名，这是一封由第一人称大段抒情独白构成的信件，文字叙述的重点在于猝不及防怀孕的女人内心的焦灼、犹豫和思考。与其说这是一本小说，不如说是一首抒情散文诗，小说的叙事功能被削弱，情节散落在呓语般大段的意识流心理活动中。如果说在歌德的《少年维特之烦恼》中，我们还能看到具体的故事人物，明晰信件投递的双方，那么在《信》中，收信人是未存在于世的孩子，写信者也同样被故意模糊，蒙上了一层不确切的纱布。除了怀孕女性的身份之外，"我"的面目不清晰，并不是一个具体的人，而指涉了一个隐形庞大的女性群体。法拉奇在接受《今日画刊》（Oggi Illustrato）的访谈《身为女性，是一场值得称颂的冒险》中说道："正因为当今的女性可以在她身上辨认出自己，我才避免描述她的面孔、名字、称谓和年龄。"[1] 与之对应，空间也是不确定的，它是交界于现实空间和心理空间之间的第三空间，故事发生的时代背景同样被架空。情节的碎片化和人物、空间、时间的不确定性构成了这一封无法寄出信件的文字美感，然而从文字到剧场，是叙事媒介的惊险跨越。

1 ［意］奥里亚娜·法拉奇：《给一个未出生孩子的信》，毛喻原、王康译，北京：九州出版社，2020年，第209页。

二

从小说到剧场，首先是"身体"浮出的过程，原本以文字塑造的人物将以演员的身体具象化呈现出来。站在现实主义的立场上，文学是对现实的模仿，小说应该塑造典型人物，而对人物进行确切的肖像描写有利于"个性"和"共性"相统一。同样，戏剧改编应遵循原著及生活的逻辑去营造幻觉，也就是一种外在的真实。原著中怀孕的母亲想要登上舞台，应该使用各种服化技术手段来呈现"怀孕"的身体状态，比较常见的就是往演员衣服里塞一个鼓鼓囊囊的枕头，并用演员扶着腰叉着腿走路的肢体形态来进行物质性还原。然而，《信》的小说原著并不适用于这种常规的改编方式，文中面貌模糊的"我"满溢情感的信件式心理独白涨破了幻觉主义舞台形式。这也就意味着剧场必须摆脱外在真实的物质束缚，以最大程度的自由来追求内在精神的真实。

要将书信体小说改编成戏剧搬上舞台并不容易，人物形象难以精准捕捉、对话少而独白多等问题都十分棘手。在过往的舞台上，一般有这三种改编情况：一是采用音乐剧的形式，将独白化为擅长内心抒情的歌曲，同时在剧本层面上进行大刀阔斧地改编，信件的本质被隐藏起来，只抽出故事情节进行戏剧再创造。日韩音乐剧《少年维特之烦恼》以及百老汇音乐剧《长腿叔叔》便是如此。第二种情况像西班牙默剧《安德鲁与多莉尼》，虽然故事原型来自安德烈·高兹的情书信件《致D情史》，但除了老年题材和男女主角姓名能看出原著的影子之外，其余都进行了全新的创作，编剧彻底删除了原作信件的文字。剧中人偶面具的使用避免了故事的真实落地，营造了一种童话般的情书氛围。以上两种形式都避免了在舞台上直接使用书信体"第一人称"。

孟京辉的《一个陌生女人的来信》则在信件和戏剧之间找到了一座桥梁，在尽可能保留信件文字和交流性质的基础上，进行了剧场式的改编，周可的《信》也是如此。第三种情况在文学上几乎不对原作进行改动，保留了独白的文字质感，转而探索剧场的综合因素。比如"我"怀孕的身体不再需要演员在服化上进行"伪装"，而走向了空间象征和感官传递。舞台三面被贴上了充满毛细血管般粉红色枝杈状纹路的墙纸，这很难不让人联想到怀孕的子宫。球体形状也被反复运用在舞台上，包括可以发光的球体道具，和在剧末涌现的无数海洋球，转喻生命之初的卵细胞。

在一些基础的舞台符号之外，该剧还聚焦于怀孕身体的另一重感官真实——疼痛。怀孕是正常身体的一次变形，在妊娠过程中会经历各种疼痛，以及由此引发的身体自由的被限制。疼痛是一种个体感觉，它局限在某一个身体之内。文字可以极尽所能地描述，间接引发读者过往生活的类似经历，却无法在阅读的当场将其确切传递。剧场弥补了这一缺失，观、演的同时在场，让感觉的传递成为可能。疼痛的第一重传递是叙述，这与文字无异，所以我们可以看到演员用平静的语调说明自己身体上的种种变化以及由此带来的疼痛。同样是文字，阅读仅依靠视觉，旋即通过大脑进行想象，整个过程并未涉及到读者身体的更多部分，精神活动占据主导；剧场中除了将文字内容传递给观众之外，还涉及朗读的韵律、节奏、轻重的听觉感官。

第二重传递是表演，疼痛感在此时逐渐脱离文字想象而迈向身体具象。演员可以运用具有张力的表情和肢体语言来进行疼痛塑造，比如被医生指检的疼痛就被场景化为"我"在检查中是如何抗拒以及蜷曲身体的。这常常是幻觉主义剧场的信息传递方式，即真实、精准地反映故事中的人物状态。值得注意的是，《信》并未满足于肉体疼痛的

表演，而是致力于表现心理层面的痛苦，由此表演者的身体被进一步开发。在田沁鑫编导的《生死场》中，我们看到了被托举着岔开双腿的分娩中的身体，这并非日常生活中的真实分娩，却抽象成了一种艺术真实。《信》同样如此，其保留了原作的书信叙述和文字质感，为了使戏剧场面不至于凝滞，人物独白往往和多种其他表演形式结合，比如利用现代舞的肢体展现内心蓬勃的情感。

第三重传递是剧场综合性的感官集成。在"我"怀着孕开车奔驰在颠簸的道路上时，欣喜的音乐切换为骤然出现的巨响，配合演员的表演共同营造出了确切的钝痛，而这种音响、灯光、表演、多媒体的同时使用有助于让观众五感沉浸其中，并在适当的"剧场惊吓"中感受到被转换的堕胎疼痛。周可对剧场有过一段这样的描述："在观众席中，也出现了类似的情况：观众通过呼吸、心跳、喜怒哀乐等情感活动自然而然地进行能量交换和转换，在观众席中形成了一个巨大的能量场。台上台下两个巨大的能量场在演出过程中相互地交换和转换，最终在剧场里形成了一个超级大的能量场。"[1]可以说，疼痛这种个体化的感觉通过剧场能量，完成了观演双方的即时交流和传递，这是纸张和银幕都无法达到的"在场"碰撞。

除了母亲的身体被具象化之外，那个未出生孩子的身体也同样在剧场中"显形"。作为信件的接受者，他是被"我"视为一个独立的个体来看待的，他具备自我选择的能力。然而在小说中，他是隐于叙述之后的对象，即便在"你的声音"一章中所说的话也是经过"我"在引号内转述的。虽然作者极力想赋予这个孩子以人的主体性，但因为

1　周可：《戏剧修行戏中修》，田蔓莎，[德]托斯腾·约斯特主编：《当代中国导演观点》，上海：上海书店出版社，2019年，第227页。

文字的限制，始终只能是一个空中楼阁般的存在。然而在剧场里，他首先拥有了一具物质性的身体。通过多媒体投影，我们看到了孩子胚胎发育的整个过程：从细胞中生长出了手脚、脊椎、眼睛和心脏，直到拥有完整的生理结构。当身体出现的时候，我们才真正可以说孩子被赋予以"存在"的基础。

最重要的，"他"被确切在场化了，从文字背后走向了台前。从某种意义上来说，"孩子"正是与台上演员相对的观众。如果说文字的接受者是跨越时空的读者，那么剧场的接受者则是与演员在同一时空的观众，信件的讲述对象不再虚拟，情感的传递也不再是单向的。而这，正是剧场和信件这两种表达形式之间最直接的联系，这是一封从舞台寄到观众席的信。在徐静蕾的电影《一个陌生女人的来信》中，无论是作者徐先生还是陌生女人都是具体的，他们之间的交往确切存在于电影中。然而茨威格的小说之所以采用信件的叙述形式，正是为了避免某种确切，影视化呈现的与其说是信件，不如说是一个线性故事，观众仍旧是旁观者和窥视者。在孟京辉的戏剧舞台上只有陌生女人一个人，作为受述者的观众自然从旁观被卷入故事中，成为了收信人作者R。

《信》的观众同样被自然赋予了"未出生孩子"的身份和使命。上话D6空间外面的宣传展板上，给了观众这样一道选择题："如果给你一次选择的机会，你愿意再出生一次吗？"这是一次巧妙的对象转换，显然在阅读小说的过程中，我们更容易代入信件的写作者"我"而非"孩子"，想象自己作为女性面对生育、职业、爱情的困境和选择，原因在于第一人称叙述所带来的沉浸感，读者会在反复的心理暗示中掉入作者的"叙述陷阱"，从而与人物达成高度共情。但剧场改编后，观众的情感态度却自然偏移到了"孩子"身上。这一方面与观众群体的构成有关，因为不是每一个人都有做"母亲"的机会，但都是由胚胎

而出生的孩子。更重要的是，叙述媒介由小说"文字"变成剧场"身体"的时候，观众接受心理发生了转变：第一人称的"我"已经被具象成演员的身体，这也就意味着观众的身体失去了代入角色的基础，心理上自然也就从"参与故事"变成了"观看故事"；又因为信件文本的特殊性，观众并不是单纯地观看，而是被裹挟卷入了与"我"相对的"未出生孩子"的身份上。

三

当小说人物以身体具象化的形态出现在舞台上时，转换的锚点依旧是原文本。然而剧场改编的作品并非受限于原作，再创作的过程中可以进一步挖掘精神内涵，探索更为幽微的人性与复杂的辩证哲理。如果说小说是一种更为趋向时间的叙事方式，那么剧场则更倚重空间叙事，改编是将时间化为空间。当读者以顺序来阅读文字，并在脑海中线性想象出情节和人物的时候，剧场里的观众却是以"面"的方式同时接受着更为庞大的信息量：视觉上的舞美样式、灯光变化、演员表演，听觉上的台词讲述、音响音乐。

这就给剧场的复调叙事带来了更大可能。"复调"本是音乐名词，意指两条或两条以上独立旋律线的结合，构成多声部音乐。它作为叙事概念出现，则是源自巴赫金对于陀思妥耶夫斯基小说的分析，认为"众多独立而互不融合的声音和意识纷呈，由许多各有充分价值的声音（声部）组成真正的复调"[1]。中国当代话剧中，高行健就《野人》的创

1 ［俄］米·巴赫金：《巴赫金文论选》，佟景韩译，北京：中国社会科学出版社，1996年，第3页。

作明确提出过"多声部史诗剧"。他不光强调故事和主题的复调性,更强调剧场本身的歌舞、台词、音乐可以组成声画对立等多种复调处理。由此,我们其实已经可以看出,以空间叙事为主的戏剧能利用多种剧场媒介,展开多层次的复调叙事。《信》正是开掘了这样一种改编的剧场可能。

　　小说里,"我"的人物形象十分矛盾,既期待孩子的来临,又惶恐当下的世界无法给孩子带来美好体验,剧场中,"我"的多面性被十分直观地"一分为三",由三个不同的演员饰演同一角色,每一个"我"都能发出独立的声音,有时彼此之间又相互矛盾。演员麦朵说道:"舞台上我们三个人诠释一个角色,导演对三个角色是有区分的。我们三个人同时在场上的时候,我代表这个世界是光明、希望、温暖、柔软的;沈佳妮代表思辨,一直在提问题;黄芳翎代表的是比较职业的,更贴近法拉奇那种职业女性。但我们三个人同时在场时代表三个面,但当你一个人在场演她时,又需要把三面融合在一起。"[1] 正因为剧场中演员和角色的分离状态,使得多人共同演绎一个角色成为可能,观众并不会由此而产生混乱,而这在小说叙述中几乎是不可能的。德国导演乌利希·拉舍改编雅歌塔·克里斯多夫的日记体小说《恶童日记》时,对原作第一人称复数的叙述视角进行了倍数式的呈现,恶童们两两出现,从一开始的衣着得体到逐渐衣不蔽体,舞台上最多同时出现了8组16个恶童,时而独立、时而交杂、时而统一地进行复调表演。恶童形象在这一剧场化过程中超越了故事本身,指向了更加辽阔深邃的社会历史语境。《信》的小剧场形式虽然不足以变

[1] 韵丰,王犁:《我们所处的世界会好吗 舞台剧〈给一个未出生孩子的信〉主创谈》,《上海戏剧》,2022年第1期,第17页。

幻出十几个"我",但三个不同侧面的体现既丰富了剧场语汇,也在一定程度上丰满了"我"的形象,将"我"指向庞大的年龄身份各不相同的女性群体。

其次,《信》的改编充分利用了剧场综合艺术的特性,在表演之外加入了影像、绘画、手碟现场音乐等元素,并且各个元素以空间形态在一个时间点上共同进行。不同元素所传达的内涵或情感有时是统一的,手碟轻柔、空灵的声音时不时穿插在富有诗意的独白中,配合微微被压暗的灯光共同营造出了一种沉静、忧郁的氛围。有时又是相互独立,甚至有着不同的意指。比如在《小姑娘与花木兰》《小姑娘与巧克力》和《小姑娘与明天》这三个童话故事中,投影出来的手绘画色彩饱和浓郁、笔触简单明了、构图轮廓清晰,是以儿童视角出发所描绘的温暖世界。然而演员语言所讲述的却是带着成人眼光的残酷故事:美丽的花木兰是会夭折的,巧克力不属于平民孩子,明天不会变得更好。绘画越是明快,便越显得真实的世界黯淡无光。两个剧场元素之间平行展开又相互抵触,由此产生的割裂感给观众带来了深度的剧场思考。

最后,小说主题的复调性也被继承到了剧场中,但探讨的方式已经有所区别。作为战地记者的法拉奇并不旨在用这本小说去构造一个奇幻的虚拟世界,而是借此思考存在的意义和女性的价值,思考的过程本身带有反复性和不确定性,所以我们可以在小说文字中读到不同立场的"我"得出的不同结论。小说主题涉及到性别的不公、生命的自由与奴役、世界的本质等,如何能让它们无损地展现在舞台上?并非每一次戏剧改编都可以还原经典小说的文学性,艺术体裁之间的巨大差异客观存在,所以改编有时常常"画虎不成反类犬"。有赖于《信》原作较短的篇幅和全是心理层面的情节展开,改编不用在剧本上

做太大改动，小说文字被一模一样腾挪到了舞台上，情节也几乎没有改动。那么在保证小说的"文学性"基础上，如何进一步开拓剧场的"文学性"呢？导演将原本处于小说后部第27章的"审判"放到了演出开头，以最直接的方式向观众提问："她是否有罪？"因为这是一场在现实中不会发生的审判，源自于"我"对自身的谴责和反省，是梦境空间的一种展现，所以在演出伊始，演员们并未出场，而是用投影播放了一段已经录好的黑白庭审画面，法庭上展开激烈争论的原、被告由三位女演员扮演，表演的方式则趋向于夸张和非自然，由此产生了一种不真实的间离感。观剧过程也是引领观众思考的过程，"她是否有罪"和"你是否愿意再出生一次"是盘旋于观众脑海中的两个问题。显然，为了突出《信》哲理性的复调主题，非幻觉式的基调和"间离"的手法成为了改编的剧场语汇。

四

以传统戏剧眼光看来，这部小说无法被搬上舞台，因为亚里士多德强调过情节是戏剧的首要元素，代言体则是区别于史诗叙述体的重要标志。直到布莱希特叙述体戏剧的出场，剧场表现空间被无限拓展，"假定性"的引入也使戏剧从"客厅"中被解放，从而具备了容纳各种叙事题材的能力。戏剧改编文学不应该是一种亦步亦趋的生硬转换，而应该是在充分考虑剧场媒介情况下的"赋形"。

"改编"作为戏剧创作手法并不罕见，中国话剧史的开端便是春柳社改编自斯托夫人小说《汤姆叔叔的小屋》的话剧《黑奴吁天录》。1942年曹禺改编了巴金的小说《家》，促使中国话剧文学进一步走向成熟和完善。新时期"新写实主义"代表作《桑树坪纪事》同样改编自

小说。进入新世纪后，后现代文化语境夹杂着汹涌而来的商业与消费主义浪潮，让我们在戏剧市场上看到了层出不穷的改编作品，有出于商业考量的IP网络小说改编，比如《仙剑》和《盗墓笔记》系列，也有文学经典的改编，如《尘埃落定》《白鹿原》等，然而大部分依旧囿于原著，改编更侧重剧本层面故事情节的增删和戏剧性的时空集中。这是一种传统戏剧观念下的"文学改编"，编剧是改编创作环节中不可或缺的一环，导演所指挥的剧场呈现是在"改编剧本"基础上完成的。直到我们看到了图米纳斯的《叶甫盖尼·奥涅金》、陆帕的《狂人日记》，国内导演林兆华的《故事新编》、田沁鑫的《生死场》、孟京辉的《活着》等，以及周可这次的小剧场实验《给一个未出生孩子的信》这样的作品。这一类改编作品的出现，宣告着从单纯的"文学改编"走向"剧场改编"，由原本的"小说—剧本—舞台演出"变成了"小说—剧场"，也就是说由文学作品直接改编成剧场演出，中间不再经过剧本的过滤。虽然仍旧有"演出本"，但改编的主体变成了导演，编导不再分离而融合为一体，导演的改编策略及目的则在一定程度上颠覆了剧作家的"文学改编"。

"文学改编"是有一定的规则的，李健吾在《改编剧本——主客问答》一文中就曾明确指出戏剧相较于小说必须更加集中、动作性更强；再创造需要深入生活，挖掘原作精神内涵，而且不是每一部小说都适合改编，小说本身情节冲突要强。[1]曹禺也在漫谈《家》的改编时强调："照抄小说中的对话常常是不行的，因为戏剧的语言有它的特点，剧本中的字数比散文、小说中所用的字数少，舞台上的人物性格

[1] 李健吾：《改编剧本——主客问答》，《戏剧新天》，上海：上海文艺出版社，1980年，第76—85页。

也需要更加鲜明,戏剧语言需要简练。"[1]这些改编的金科玉律和成功经验,却与当代的"剧场改编"并不完全吻合。它们并未依照规则选择情节紧凑、戏剧冲突强的长篇小说进行改编,《叶甫盖尼·奥涅金》原著是普希金的长篇叙事诗,《狂人日记》则是日记体小说,更重心理而轻情节。与前两者的大体量改编作品相比,《给一个未出生孩子的信》同样选择了一个文学抒情性强而戏剧性弱的原著文本。这有赖于当代剧场向表现、诗意的转向,不再拘泥于幻觉主义的营造,由此拓展了对原作小说的选择余地。当然,这也对导演手法和剧场呈现方式提出了更高的要求。其次,相较于曹禺将巴金的小说语言转换成剧本语言,图米纳斯、陆帕和周可都几乎没有改动小说原文字,甚至陆帕在《狂人日记》中让不同的叙述者反复朗读小说语言,几乎没有改动小说原文,不再对故事情节做大幅度增删。"剧场改编"将情节和语言还给了文学本身,由时间维度的改编转而探索空间维度、身体维度和观演交流维度的更多剧场可能性。

当然,这种改编形式依赖于导演的文学底蕴和对原著的解读,有时容易将文学性淹没在形式主义的剧场手段中,或者全然抓错了内在精神,使改编成为了一种在文学层面上偷懒的方式,非但没有完成"赋形",反而折损了原作魅力,使之流入庸俗。所以剧作家并非在"剧场改编"过程中隐形了,相反,他们承担着更为重要的作用,由原本斧劈式的剧本改编变成手握精密的手术刀对原作进行微创,同时不再与二度剧场创作割裂,而是要全程参与、监督,呵护着兼具文学与剧场性的改编双生花。

1 曹禺:《曹禺同志漫谈"家"的改编》,《剧本》,1956年第12期,第63页。

说不尽的老舍，演不完的京味话剧

——评话剧《牛天赐》

颜　倩[*]

话剧《牛天赐》改编自老舍小说《牛天赐传》，该小说于1936年出版，2019年话剧《牛天赐》由方旭执导，方旭、陈庆、崔磊编剧，郭麒麟主演，首演于北京天桥艺术中心。因为疫情的影响，等到它与上海观众见面时，已经是2021年了，但这丝毫没有影响到观众对它的期待。"老舍原著""'老舍专业户'方旭执导""相声演员郭麒麟领衔主演"，这三个亮点吸引了众多观众进入剧场，而这还不足以构成观众喜爱这部剧的全部理由。一出戏能否获得观众的认可，最终还是取决于舞台上的演绎精彩与否。

《牛天赐》是一部以成长为主题的人物传记式话剧。剧情围绕着牛天赐的成长经历而展开，由人物在成长过程中发生的诸多事件串联起来，例如遇到的挫折与困苦，内心的痛苦与迷茫等。天赐和其他小孩一样爱玩，爱闹腾，沉浸在不着边际的幻想中，一边在家里反抗着所

[*] 颜倩，上海戏剧学院中国话剧史论方向博士生。

谓的"父母霸权",一边在学校遭遇着校园霸凌。天赐的特殊之处在于他的普通。他的成长经历像我们大多数普通人一样,在成长的路上跌跌撞撞,缓缓行进,在不知不觉中获得了成长。方旭在采访中说:"这个作品和以往的作品不太一样,它讲了一个成长的经历,更可以和现代的人沟通,每个人都有成长,大家看这个戏都可以想起自己成长的经历。有可能是美好的,也可能是痛苦的。"[1]每个观众多多少少能从天赐身上看到自己童年时的影子,特别是90后这一代的独生子女。孤独的童年时期没有兄弟姐妹的陪伴,相信在不少人的身上都有过和物件对话的类似情景。天赐的成长历程使观众产生了共鸣,拉近了观众与角色之间的距离,触动了观众的心灵。这正是这部剧打动观众的理由之一。

老舍被公认为是现实主义作家,但在天赐的身上,我却看到了一丝存在主义的色彩。牛老太去世时,天赐的表现让人联想到加缪《局外人》的主人公默尔索。同样都是母亲去世,天赐和默尔索一样表现出来的不是过度的悲恸,而是一种异常冷静的客观记录:"吊丧的人很多,可是并没有表现多少悲意,我在嘈杂之中觉得分外的寂寞。有许多人,我从来没见过,不知大家为什么那样活泼兴奋,好像死是怪好玩的。妈死了,一切的规矩也都死了,他们端起茶就喝,拿起东西就吃,话是随便地说,仿佛是对妈妈反抗示威呢。"[2]而在牛老爷去世后,亲戚们立马冲进牛府搬家伙,天赐不加以阻拦,反倒提醒他们:"爷们

1 《话剧〈牛天赐〉对谈 | 愿每个少年都在爱中成长,并去爱这个世界》,微信公众号"大小舞台之间",https://mp.weixin.qq.com/s/Nmrfji6kOHmamIutVh_dww(2019年12月5日)。
2 方旭,陈庆,崔磊:《话剧〈牛天赐〉》,《新剧本》,2020年第2期,第80页。

儿，东西掉地上了，留神别踩坏了，可惜了的。"[1]天赐像是牛府的一个"局外人"，他看透了人生的荒诞不经，认清了自身的无能为力。他接纳自己的性格，也接受自己的命运。正如他在剧终时所说的那样："没有办法，我就是个没用的人。虎爷告诉我说当初抓周的时候我抓的是拨浪鼓。真准，我只会玩。可是一个被人扔在门洞儿里的私孩子除了玩儿我还能做什么呢？"[2]天赐不再反抗，他对生活缴械投降，对一切无动于衷。

距离小说《牛天赐传》完稿，已经过去了几十年，中国社会发生了翻天覆地的变化，小说中描写的时代与社会似乎已经离我们远去。为什么今天的观众在看话剧《牛天赐》时，依旧能够产生共鸣呢？其中一个重要的原因是剧作通过天赐的成长经历，集中展现了中国许多父母望子成龙的急切心态，试图为观众呈现中国传统家庭教育的一个剪影，并揭示这种心态所带来的问题。剧中抚养天赐的牛老太和牛老头是一对"虎妈猫爸"式的组合，加上天赐这个"熊孩子"的出现，舞台上总是笑料百出。可喜剧的内核总是悲剧，观众席里许多大笑的时刻都源于舞台上牛老太教子不成气急败坏的画面。牛老太一心想把天赐培养成一个有官样儿的孩子，可天赐只想玩，牛老爷根本无所谓天赐能不能当官，他只在乎钱，于是矛盾就此展开。在天赐看来，牛老太的努力是过了火。"没有思想的好意就只能出我这样的拐子腿。"[3]这句话一针见血地指出了中国传统家庭教育的弊端。

偶的出现是整部话剧的点睛之笔。从舞台表演来看，它被视作是

1 方旭，陈庆，崔磊：《话剧〈牛天赐〉》，《新剧本》，2020年第2期，第89页。
2 方旭，陈庆，崔磊：《话剧〈牛天赐〉》，《新剧本》，2020年第2期，第90页。
3 方旭，陈庆，崔磊：《话剧〈牛天赐〉》，《新剧本》，2020年第2期，第58页。

天赐的分身，天赐襁褓时换尿布、喂奶、绑腿等一系列动作都借由这个偶来完成。这样不仅能够有效地完成小说内规定的情节，并且演员在表演时，"当他看着自己操控的小偶，便多了一层审视的关系，而不是纯粹的扮演"[1]。这个偶根据天赐年龄的变化在不停地更换，不变的是偶一直被操控的命运。值得注意的是，剧中佩戴偶的角色不仅是天赐，还有老黑家的孩子们和天赐在学校的同学。在这里，偶所代表的不仅是天赐，而是和天赐一样的孩子们。在老舍的许多作品中，例如《茶馆》《龙须沟》《骆驼祥子》，我们总是能体察到老舍对于底层穷苦人民的同情，而在创作《牛天赐传》时，老舍则将聚光灯投向了那些受压迫的儿童群体。老舍在《我怎样写〈牛天赐传〉》中写道："世界上有千千万万的受压迫的人，其中的每一个都值得我们替他呼冤，代他想办法。可是小孩子就更可怜，不但是无衣无食的，就是那打扮得马褂帽头像小老头的也可怜。"[2]舞台上偶的运用让观众更加直观地感受到儿童难以摆脱玩偶的命运，在父母的掌控之下，被任意地打扮。天赐在剧中说："大人们总是希望小孩能按照他们的希望长成一个令人羡慕的模范儿童，但大人的希望却总是让小孩感到深深的失望。"[3]这种希望依旧存在于我们的家庭教育当中，它时常以爱的名义出现，这种沉甸甸的爱在弱小的孩子身上化作了镣铐，不仅锁着孩子，也拴着家长，最后使两代人在人生的路上渐行渐远。

1 《第十四期"不止在剧场"回顾——方旭导演与你聊话剧〈牛天赐〉》，微信公众号"上海静安现代戏剧谷"，https://mp.weixin.qq.com/s/nRf1djzAZ9vs-pTuDmD19A（2021年5月6日）。
2 老舍：《我怎样写〈牛天赐传〉》，胡絜青编：《老舍论创作》，上海：上海文艺出版社，1980年，第40页。
3 方旭，陈庆，崔磊：《话剧〈牛天赐〉》，《新剧本》，2020年第2期，第62页。

小说《牛天赐传》关注的对象是儿童，讨论的核心问题是教育。《老舍评传》的作者关纪新先生认为："老舍从毕业于师范院校，到创作《牛天赐传》的时候，始终没有离开教育工作，他在提醒人们思考。在我们这个国家，从家庭到学校，再推及社会，一切显性的与隐性的教育，究竟是在向下一代国民灌输着什么。作品的思想力度，主要即体现在这里。"[1] 可以看出，老舍矛头所指的并不只是牛老太、牛老爷身上体现出的家庭教育问题，而是通过家庭这样一个小的组织逐渐延伸到学校、社会、国家等更大的单位，去批判家长、老师所崇尚的"官本位""钱本位"的社会观念。在舞台上，我们能看到不仅是儿童身上所佩戴的实体的偶，其实家长身上也背着一只看不见的偶。家长被社会观念所裹挟，儿童被家长所操控。偶的意象通过隐喻的方式将原著的思想传递给观众，更在这个基础上为观众带来新的现实的思考。

话剧《牛天赐》在舞台美术和表演方面运用了许多中国传统戏曲的元素。在舞台美术上，导演没有运用纷繁复杂的道具去重现真实情境，而是以中国传统戏曲舞台的"一桌二椅"为基础，搭建起整个故事发生的场景。从表演方面来看，全男班的阵容与传统戏曲中男扮女相的表演模式类似，特别是演员的表演中巧妙地融入了戏曲的扮相与身段。人物在初登场时，观众仿佛立刻能知晓该演员属于什么行当。这一点颇有些中国早期话剧还未与戏曲彻底绝缘时的感觉。例如演员皆为男性，角色也分行当，现代的言论加上戏曲的行当与身段，成为了那一时期表演的特色。在看剧的过程中，我总会想是否早期话剧就是这幅模样。不过话剧《牛天赐》的舞台表现并不局限于戏曲元素的运用，而是博采众长。例如给天赐洗三的场面，在旁边应和的众亲戚

[1] 关纪新：《老舍评传（增补本）》，北京：北京出版社，2019年，第210页。

就明显带有古希腊戏剧歌队的影子。

话剧《牛天赐》表现的不仅是天赐的成长,其实也是导演方旭的成长。《牛天赐》是他第六次改编老舍的作品,与他早期改编的独角戏《我这一辈子》相比较,可以明显看出方旭在将老舍小说戏剧化这件事上变得更加游刃有余。方旭之前的作品中演员并不是很多,总是由零零星星的几个人撑起整个故事,简单有韵味。这一次的《牛天赐》,方旭进行了多人物、大场面尝试,由17个人扮演68个角色,场面变得热闹起来,舞台的表演也变得更加精彩。不论是歌队的设置还是偶的尝试都让人眼前一亮。在这个后戏剧剧场兴起的时代,许多导演致力于解构传统,重构经典。在这样的时代潮流中,方旭还是方旭——一个致力于在话剧舞台上重现老舍笔下的故事,展现独特的京味文化的导演。方旭作为一个编导演合一的人才,他个人风格的呈现主要集中在表导演方面。在剧本的改编上,他不做过多的改动,尽量使内容贴合原著,保留小说原有的特色。这样的创作特点,从《我这一辈子》一直延续到《牛天赐》。

老舍在《我怎样写〈牛天赐传〉》一文中,对于这部剧的评价是:"匆匆赶出,无一是处!"[1]多年后,老舍在回顾自己的创作时,对于这部小说的评价仍旧不高:"《牛天赐传》平平无疵。"[2]由于是期刊对于文字的限制以及作者创作环境的影响,虽然每一章节都有一些有意思的地方,但作品整体看起来仓促慌乱。但小说中存在的这个问题在戏剧改编的过程中被巧妙地化解了。方旭不是简单地照搬全文,也不是大

1 老舍:《我怎样写〈牛天赐传〉》,胡絜青编:《老舍论创作》,上海:上海文艺出版社,1980年,第40页。
2 老舍:《习作二十年》,胡絜青编:《老舍论创作》,上海:上海文艺出版社,1980年,第118页。原载于《抗战文艺》第9卷第3期、第4期,1944年9月出版。

刀阔斧地加以修改，而是根据话剧所具有的集中性特点，围绕天赐的一生提炼出最关键的主线情节，最大程度地将小说的故事还原到舞台上。我想，这是他出于对老舍先生的一种崇敬、一种尊重。也正是因为这样的改编手法，话剧《牛天赐》比原作小说更加精炼，也更加生动。在原作的基础上，利用现有的素材组成了一副更加精美的拼图。

话剧《牛天赐》对于原作小说最大的改动是增加了"门墩"这样一个角色。方旭说是："因为老舍的这部小说是上帝视角，再加上夹叙夹议，'议'的部分比'叙'的好看，但那些文字你没办法转成谁的台词。后来我发现有两种转变的方法，一是转变成人物的内心独白，二就只能转成一个全知视角，但剧中又没有这样的一个人，最后被逼的就把门墩儿推出来了。"[1] 出于这样的考虑，话剧将原作中的上帝视角转化为舞台上真实的角色——门墩。在剧中，门墩既是角色，也是作者的化身。他承担着多种叙事功能，既是剧中人，又是旁观者。游离在剧情内外，徘徊在舞台边缘。门墩与天赐共同成长，与观众共同见证。我把门墩视为离演员最近的观众，离观众最近的演员。

谈起《牛天赐》，不得不提到主演郭麒麟。这一次，他的表演让许多观众感到惊艳。在《牛天赐》首场演出结束后，导演方旭在社交平台上对郭麒麟说："作为演员一定要有代表作，于是之先生的王掌柜，石挥先生的老警察，天赐是你的。"[2] 可见其认可程度之高。郭麒麟本是相声演员出身，近年来他一直在尝试不同的表演形式，出演了多

[1] 《明日首演&终极导赏|〈牛天赐〉到底"好"在哪儿，听导演方旭为您娓娓道来》，来源：大麦戏剧，https://www.sohu.com/a/438505779_287215（2020年12月15日）。
[2] 微博账号"方旭戏剧"：https://m.weibo.cn/2009191391/4455167062018911（2019年12月30日）。

部电影及电视剧,《牛天赐》是他第一次出演话剧,但这并不是他第一次站上舞台中央。多年来的相声表演历练,使郭麒麟登台时比同龄人多了一份坦然,而之前积累的影视表演经验,则让他学会了如何更好地贴近人物,将自己与人物融为一体。单从牛天赐这个角色的演绎上来看,郭麒麟的完成度是相当高的。概括起来一句话,他能使观众入戏。作为人物传记式话剧,观众的焦点全部集中在主人公身上。如果在表演上稍有偏颇,很可能会使观众对主人公的认识不够清晰,从而产生某种游离和偏移,难以完成表导演想要实现的戏剧目的和舞台效果。但在《牛天赐》的演出过程中,作为观众的我没有感受到任何强烈的突兀,而是充分享受着观剧的喜悦。不论是在人物性格的展现,还是剧情转换的节奏掌控方面,郭麒麟都完成得比较从容自然。观众跟随着郭麒麟的表演进入到天赐的成长世界,情绪随着天赐的喜怒哀乐而跌宕起伏。演出结尾,大幕缓缓落下,观众席里传来阵阵唏嘘,有人在为天赐的经历而感伤,这是观众对郭麒麟表演的一种无言的肯定。

话剧《牛天赐》还是有一些遗憾留待人们思考。第一个是开场时一直重复的"人是可以努力,但是不能过火"这句台词。门墩说,天赐也在说,好像给观众暗示,这是一个戏核,要予以充分重视。但重复的节点截止到天赐3岁,之后就再也没有出现过。既没有贯穿全剧,也没有首尾呼应,那么之前的反复强调是否有必要呢?让人不太明白重复的意义。第二个问题是过分依赖原作,剧情稍显拖沓。演出到了后半部分,观众明显有些疲惫。3个小时的话剧不仅是对演员体力的挑战,更是对观众耐力的考验。可是要将十几万字的小说浓缩成3个小时的话剧,将天赐十几年的成长经历,放进这一个小小的舞台,还要能让今天的观众接受,这的确是对编、导、演的一次严酷而全面的考

验。这么一想，似乎又觉得不能过于苛求剧组了。

作为"老舍专业户"的导演方旭，在老舍小说戏剧化的路上从未停歇过。从他之前排演的剧目：《我这一辈子》《猫城记》《老李对爱的幻想》(原名《离婚》)、《二马》《老舍赶集》，以及今天的《牛天赐》来看，你会发现这些作品都有一个特点，它们并不像《四世同堂》《骆驼样子》那样为人们所熟知，但又的的确确体现出明显的老舍风格与京味文化特征。可以看出，方旭不仅通过话剧改编的方式使老舍的作品从文字变得更加立体，丰富了老舍作品形式的多样性，他还利用话剧舞台让更多的观众了解到老舍一些不为人知的作品，继而使观众对老舍产生新的认识，对京味文化拥有更多更新的了解。京味文化作为一种地域文化，它在文学作品中的表现可以从多个角度进行，例如自然环境、民俗、建筑、方言俗语、人物性格等。这些带有强烈地方色彩的审视视角，被作家有意无意地呈现在作品中，构成了文学作品最吸引人的地方。当我们谈起京味话剧的时候，首先想到的一定是老舍的《茶馆》，其所具有的地域特征成为民族化话剧的有力象征。事实上，《茶馆》最初的总导演焦菊隐先生也是中国话剧民族化的最有力倡导者，后来的戏剧家们不断从中获得滋养。这种影响在北京人艺身上，流传至今，如刘恒的《窝头会馆》、何冀平的《天下第一楼》、李龙云的《小井胡同》等，这些作品不论是从剧本结构还是演出风格，在京味文化的展现上都贴近话剧《茶馆》。但方旭的《牛天赐》是否在贴近《茶馆》，对于京味话剧有新的拓展呢？

方旭尝试的是一种与北京人艺有所不同的京味话剧。以《茶馆》为起点，北京人艺的大部分京味话剧，都是大场面的群戏，但方旭的舞台上却总是零零落落的那么几个人。换言之，北京人艺关注的是一个时代中的群体精神面貌，而方旭关照的是时代中孤独个体的感受。

正是因为其关注对象的不同,在舞台上的表现手法也各有千秋。北京人艺的剧作和表演采用的是宏大叙事,表现广阔的社会生活、群体精神面貌,艺术表现手法基本上是纯写实。方旭采用的是个体叙事为主,舞台是写意空间,没有纷繁复杂的布景,也没有人物众多的大场面,靠着一方舞台,仨俩演员,通过演员的表演和观众的想象,展现出千变万化的舞台人生。北京人艺在观众面前直观、真实地再现了历史中的老北京生活,方旭则通过写意的方式,引导观众想象北京的光景。现实生活中,城市化进程在加速,北京、上海等城市逐渐蜕去了原本的面貌,变得越来越新。但同时,文学和戏剧好像变得越来越怀旧,以这种形式呼唤着人们的各种历史记忆。在美学上,英国的批评家雷蒙·威廉斯用"怀旧"来概括这种历史现象和审美现象。话剧《牛天赐》在审美层面,或许没这么抽象,但在引导人们领略老舍作品的不同风韵上,应该说是成功的。

2022年4月25日于上海

《往大马士革之路》香港首演：在幻境中触摸真实

王凯伦[*]

发生在街角长椅边的一场邂逅，为逃离旧有生活而踏上的冒险之路，一男一女，在崎岖山路上踽踽前行，旅途中夹杂着梦境，梦境中亦有现实，一时令人分不清这是一场因不伦引发的逃亡，还是一次自我救赎的旅行。2021年9月18日到10月10日，香港话剧团（以下简称"港话"）首次将奥古斯特·斯特林堡（August Strindberg）的经典作品《往大马士革之路》(The Road to Damascus) 搬上香港舞台。自上世纪以来，这部表现主义戏剧的经典作品在不同国家被多次搬上舞台。去年，港话在保证文本内容高度忠实于原作的基础上，对其进行了现代化的演绎。本文将会探讨港话版《往大马士革之路》如何通过对舞美和表演形式进行创新，从而挖掘传统戏剧作品对于当下香港社会的现实意义。

一场非走不可的大马士革之行

《往大马士革之路》被认为是斯特林堡最复杂、最伟大，同时也

[*] 王凯伦，香港城市大学翻译及语言学系博士生。

是极富争议的作品，全剧于1901年完成[1]，总共分为三部分，主要讲述了主人公、一位名为"陌生男"的不具名的作家，在精神危机后离家出走，在逃亡旅途中经历了再婚、住院等一系列悲喜交集的事情，几经波折之后他终于克服了自己的动物本能，找到了灵魂安生之所，最后决定皈依基督教[2]。本次演出选取的是原作的第一部分，在这一部分，一个被称作"陌生男"（the Stranger）的作家（由申伟强扮演）在人生迷茫无措时邂逅了一位有夫之妇（由苏玉华扮演），二人皆视对方为命定之人，从此双双捐弃现有的生活，毅然踏上前往"大马士革"之路，在人到中年之际开始了一段悲喜交集的心灵朝圣之旅。然而，新生活并没有给男主人公的生活带来根本的转变，即使他与新婚妻子真心相爱，岳母也愿意表达善意，但是他无法摆脱过去生活留下的阴影，仍然对自己"天生就受到命运诅咒"[3]深信不疑，也坚持以为"做错事只要受到自我精神折磨就是经受惩罚"[4]。后来，在一次意外受伤后，他被送进疯人院治疗。在疯人院的部分，剧情进入了一个高潮，主人公陷入了似幻似真的梦境——记忆中的过去的家人，与疯人院的病人们融为一体；疯人院的神父与修女也从现实踏入他的记忆之中。虚幻与现实相互交织，在这场持续了三个月的疯狂梦境之中，半梦半醒中他开始反思自己的过去。梦醒之后，在岳母和其他人帮助下，他费尽千辛万苦找到妻子，所幸妻子同样也在寻找他，破镜终于重圆。在历经艰

1 ［英］John Ward: "The Road to Damascus (1898−1901)"，*The Social and Religious Plays of Strindberg*, London: The Athlone Press, 1980, p.135.
2 ［瑞典］August Strindberg: "Introduction"，*The Road to Damascus A Trilogy*, Project Gutenberg, 2005.
3 均为剧中台词。
4 均为剧中台词。

辛之后，在神启之下，也在周围人的努力下，"陌生男"终于愿意一改过去对凡事都悲观的心态。最后，他终于鼓起勇气去邮局取信，打开信封之后他惊奇地发现里面是出版商支付的稿酬，而非他猜想的传票。一切真相大白，现实并非他想象得那么糟糕，他一直恐惧的是自己的恐惧，而忽略了现实中还有希望。

从表象上来看，这是一个乌龙事件。但是在更深层次上，它揭示了主人公"陌生男"出走的必然性。由于主人公的愤世嫉俗，"责人不责己"[1]的性格特点和精神疾病，他无法再在原有的家庭和生活环境里生活下去。对他而言，"大马士革"不一定是一个具有很强的宗教意义的圣地，而更像是一个远离，存在于他原有生活环境之外的理想乐土，所以"适彼乐国"是他的唯一选择。从"陌生男"颠沛流离的旅程不难发现，无论其目的地是所谓"大马士革"也好，所谓"乐国"也好，归根结底是人的自我感悟和对精神净化的追求。此处不免令人感慨，这看似是一场令人啼笑皆非的意外，其实是一段必走的人生弯路。对"陌生男"而言，眼前的囊中羞涩只是表面，根源则是自己的心魔。倘若心魔不除，这张支票不过是杯水车薪，其人生依旧困在原地。

冠以舞台之名的大脑

港话版《往大马士革之路》的舞台设计基本遵循了表现主义戏剧中虚幻与现实相互交织的特色，同时在布景与道具的设计和表演上有所创新。原剧本没有指明故事发生的时代和社会背景，这个世界没有

[1] ［英］John Ward: "The Road to Damascus (1898-1901)", *The Social and Religious Plays of Strindberg*, London: The Athlone Press, 1980, p.142.

历史,没有国家,是一个不存在的世界,更像是抽象化的人的内心世界。在此次演出中,除了街角的树和长椅、旅馆房间、医生家、妇人母亲家的客厅之外,几乎没有写实的舞台布景和道具,很大程度上还原了斯特林堡在原剧本中所描述的一个虚实交错、光怪陆离的半架空世界。因此,在观剧时,观众看到的并不是如现实主义戏剧一般实在、逼真的人物和故事,而是各个角色的精神世界,整个舞台大门洞开,毫无保留地展示出人们的心理状态和变化。

舞台上道具的变化暗示角色的精神世界的变化。例如,第一幕第二场在医生家,医生的玻璃药柜里陈列的都是头骨和被肢解的人体,虽然现场效果并不骇人,但是其意义不言自明。显然在"妇人"的眼中,从前的家不是寻常诊所,而是屠场,原来的丈夫并非悬壶济世的医生,而是"人狼"(werewolf)。到了最后一幕,"妇人"再婚之后,医生的玻璃药柜则装满了各色化学药剂,头骨和断肢不见踪影,全然是一个普通诊所的样貌。可以猜测,当"妇人"在以往的心理压力消失之后,以局外人的眼光去看前夫时,看到的只是一位寻常的医生而已。

值得注意的是,与过去的《往大马士革之路》的演出,例如2006年科诺舒瓦斯(Koršunovas)版[1]和2013年马捷维斯基(Majewski)版[2]相比,此次港话版舞台可谓删繁就简,没有执着于营造恐怖荒诞的气氛,而是选择在忠实于原著的基础上尽可能靠近当代日常生活。2006年版本的舞台设计选择再现主人公在19世纪末背景下眼中的异化的世

[1] [立陶宛] Oskaras Korsunovas: *Road to Damascus*, Klaipėda State Music Theatre, 2006.
[2] [波兰] Sebastian Majewski: *The Road to Damascus*, the Helena Modrzejewska National Stary Theatre, 2013.

界，其中尸骨道具、复古的疯人院的场景和演员暴力的动作共同营造出一种怪诞、狂想，甚至恐怖的氛围；2013年版本的布景设计虽然更加现代，也更加风格化，却依然延续了怪诞恐怖的路线，例如，象征医生家的摆满人头骨的三面高墙和人头披风等，无不令人印象深刻，毛骨悚然。相比较而言，2021年港话版的布景和道具一改前作的风格，整体的舞台风格要温和得多：比如医生家的场景虽然同样选择了人骨标本作为道具，但是规模和数量远小于以往的版本；第三幕里疯人院的场景没有刻意突出其他病人的痛苦或者疯狂的状态，而是通过灵活使用转台装置把重点让位于主人公"陌生男"的梦境和回忆。而其他在原剧本中没有特别指示的场景的设计则更加简洁。

具有惊悚恐怖的视觉效果的设计之所以能够在各个版本的《往大马士革之路》的演出中延续下来，是因为这种手法并非全为博眼球，而是一种在参考作者斯特林堡的人生经历的基础上忠实于原作的做法。主人公的经历脱胎于斯特林堡本人的生活。斯特林堡患有严重的抑郁症和精神分裂症，一生命运多舛，《往大马士革之路》无疑是其一生与命运相抗衡、永不停歇地追求超然万物的平静的艺术化的写照。根据古登堡计划（Project Gutenburg）于2005年整理的《往大马士革之路三部曲》（*The Road to Damascus A Trilogy*）介绍，斯特林堡在1898年完成《往大马士革之路》第一、第二部分时已经经历了两段不幸的婚姻，一般认为，他的第二任妻子弗里达（Frida Uhl）是该剧女主人公的原型。如同剧中的男女主人公精疲力竭的"蜜月"旅行，斯特林堡与弗里达亦经过重重困难才在1893年5月正式结婚。同年11月，新婚夫妇造访了弗里达外祖父的家。好景不长，次年秋天斯特林堡决定定居巴黎，弗里达紧随其后，然而斯特林堡此时患有严重的被害妄想症，而且频频出现幻觉，妻子在不堪忍受后离开。幸运的是，他并没

有完全丧失理性,在半狂半醒之间他意识到自己的精神出现了问题,随即在1895年开始接受精神治疗。在与疾病斗争的艰难时期,斯特林堡饱受生理和心理的双重折磨,在经历了生活的种种不幸之后,他最终恢复了健康[1]。《往大马士革之路》的第一、第二部正是他总结、反思人生的艺术结晶。剧中男女主人公与住在"玫瑰房间"的母亲、外祖父的相处的描写,也是取材于他与弗里达在1893年居住在弗里达外祖父家的经历。因此《往大马士革之路》具有强烈的自传色彩。根据彼得·斯丛狄在《现代戏剧理论(1880—1950)》一书中,在"场景剧"(Stationendrama)《往大马士革之路》之中,认为斯特林堡"将舞台挪作私用,将自己生平的断片搬上舞台"[2],从而使其成为一个自画像式的自我表达的空间。"场景剧"的形式结构作为表现主义戏剧的表现形式,"不是刻画人际行动,而是试图勾勒单个人走过异化世界的道路……叙事性地反映被隔绝的自我和陌生的世界之间的对立"[3]。因此,结合斯特林堡的精神状态和表现主义"强调对客体的强烈的内心感受"[4]的特点,在《往大马士革之路》的演出中通过在表演中选用造型怪异或恐怖的道具来营造惊悚诡异气氛的做法,无疑是一种对主人公眼中的变形的客观世界所进行的富有创意的合理描绘。

在表演上,港话版《往大马士革之路》没有全盘采用传统表现主义戏剧演出风格。"以断续简短的语言反复申诉内心的绝望和痛苦狂

1 [瑞典]August Strindberg, Esther Johanson and Graham Rawson:"Introduction", *The Road to Damascus A Trilogy*, Project Gutenberg, 2005.
2 [英]彼得·斯丛狄:《现代戏剧理论(1880—1950)》,王建译,北京:北京大学出版社,2006年,第95页。
3 [英]彼得·斯丛狄:《现代戏剧理论(1880—1950)》,王建译,北京:北京大学出版社,2006年,第95页。
4 郑国良:《表现主义舞台美术》,《戏剧艺术》,1998年第2期,第78页。

呼式的朗诵伴以夸张的动作式的表演"[1]并没有出现在舞台上，取而代之的是更加倾向于自然主义戏剧的演出风格的表演。与此同时，口语化的粤语对白因为其作为方言特有的活泼性和生动性，将剧情中生活化的一面在舞台上表现得更传神。语言是一个在不断变化的载体，用时下的粤语来演绎这一经典剧作也不失为"现代性创造"[2]的一个部分。这一改编的基础在于《往大马士革之路》的核心是人与客观世界的矛盾。斯特林堡从人本身出发，通过角色的情绪变化来探索并展现被客观现实异化的人性，以直白的感性击中人心。很多时候，尽管时移世易，沧海桑田，但是人性总难改变。因此，即便《往大马士革之路》带有神秘主义、宗教色彩和厌世情绪，但是斯特林堡近乎严酷的自我剖析使其仍然成为一部直面人的精神困境、具有跨时代意义的剧作。正是其现实意义，为港话的创造性改编提供了空间。而传统戏剧的力量或者影响力，正是因此而得以实现、放大，最后传递给今天身在香港或全国各地，乃至全世界各地的观众。

然而毫无疑问，这种系统性的温和化、写实主义化的处理削弱了原剧本作为表现主义戏剧的反叛性，转而把这部剧的内核带往了疗愈人心的方向。以《往大马士革之路》为代表的表现主义戏剧主张表现人的心理上的孤立状态，正如艾德施密特（Edschmid）所说："每个人不再是受到责任、道德、社会、家庭的约束的个体。他在这一艺术中只是最崇高的和最可怜的：他成为人。这里与先前的时代相比是新颖的和闻所未闻的。这里终于不再思考市民阶层对世界的看法。这里不

1　郑国良：《表现主义舞台美术》，《戏剧艺术》，1998年第2期，第78页。
2　周凡夫：《"剧本"少了，"粗口"多了——2007年香港剧坛的两个现象》，《香港戏剧年鉴2007》，国际演艺评论家协会（香港分会），2008年，第15页。

再有遮掩人性图景的关联性。没有婚姻故事，没有源自习俗和自由需求之间的碰撞的悲剧。"[1] 但是，港话并非要以表现主义戏剧的忠实拥趸的身份重新将《往大马士革之路》搬上舞台，因此模仿前作借助具有强烈的刺激感的舞台设计等来实现视觉效应最大化，或者是完全拒绝再现客观世界更是无从谈起。

从创作团队的初衷来看，这种创造性的改编的目的在于尽可能发掘原剧本的现实意义。港话版《往大马士革之路》诞生于新冠疫情肆虐全球的大背景下，可以看作是香港话剧团在秉承其传统之下对此大危机交出的一份厚重的文化答卷。港话作为香港剧坛的中坚力量，在选择翻译剧的过程中多考虑其社会意义。陆润棠在2007年出版的《西方戏剧的香港演绎：从文字到舞台》曾提到过港话关于对演出翻译剧的选择方针——"一些能够反映剧团精神面貌，并具宇宙性意义的西方剧作，既为香港剧坛作引介之途，亦确立剧坛形象。"[2] 在去年9月结束的"戏梦逍遥——毛俊辉从艺五十年"展览中，导演毛俊辉表示《往大马士革之路》不仅仅具有极高的艺术价值，而且具有可贵的道德价值。他认为斯特林堡在"寻求一个人心灵上的平静，他希望人能够自我更新，那种精神的提升可以改造世界，改造社会，这是非常可贵的。如果能够将他这种精神通过这一部戏带出来……与观众分享会特别有意思"。结合近年香港社会动荡，更兼遭受疫情打击，而今由乱转治的大背景来看，毛氏显然更希望赋予这一版《往大马士革之路》以平和治愈，而非愤世嫉俗的色彩，正如其在场刊中的寄语："在被外在

1　[德] Kasimir Edschmid: *Über den Expressionismus in der Literatur und die neue Dichtung*, 王建选译, E. Reiss, 1919, p.57.
2　陆润棠：《西方戏剧的香港演绎：从文字到舞台》，香港：中文大学出版社，2007年，第27页。

物质世界大力操控的今天,演绎一部探讨人内在的自我价值,祈愿寻求一个更美好的世界,作为本人回馈社会的感恩之作。"所以,与前作通过刺激感官来达到强化观众的印象的目的不同的是,港话版《往大马士革之路》选择以一种更加贴近现实生活的方式向观众娓娓道来。

另一方面,从观众的角度来看,首先《往大马士革之路》表面上是一出有关婚姻和家庭的戏剧。作者借男女主人公的爱情和婚姻和男主人公在新家庭(女主人公的母亲和外祖父家)里的生活,向观众敞开心扉,倾诉自己对婚姻、家庭和人生的看法。在表演和舞台风格更加生活化、写实化的港话版《往大马士革之路》里,这更像是各个角色在与台下的观众交流人生故事,而不只是在控诉社会、婚姻和人际关系对人的束缚。《往大马士革之路》化用"保罗归信"的典故:从耶路撒冷到大马士革的路上,原本要抓捕耶稣的保罗突然被击倒,在昏迷中听到了耶稣的声音,数日之后,他在大马士革皈依基督教[1]。与圣徒保罗不同,"陌生男"并非在短短数日之内受到神启之后就幡然醒悟,而是在经历了数月的艰难跋涉和反思方才知迷途返,重拾心灵的平静和对人生的信心。斯特林堡对这一典故的化用也十分巧妙,圣保罗在昏迷中听到耶稣的声音,剧中"陌生男"也时不时产生听到圣乐的幻觉。在有基督教传统的西方社会,能聆听到"神的声音"的人既有可能是圣人也有可能是疯子(例如"圣女贞德"。据记载其在13岁时曾反复看到圣弥额尔总领天使的幻象[2]),正邪之别可能就在一线之间,所以从基督教的角度来说,"陌生男"未必不是一个圣徒。但是不

[1] "Act 9 The Damascus Road: Saul Converted", *Bible: New King James Version*, Nashville: Thomas Nelson, 1982.
[2] [美] Francis Cabot Lowell: Chapter III, *Joan of Arc*, Boston: Houghton Mifflin, 1896, p.28.

能忽略的是，对于《圣经》故事中的保罗来说，耶稣的声音固然是一种神启，然而在"陌生男"看来，无来由的"幻听"无疑是一种折磨。在精神医学已经获得巨大进步、人的精神健康备受关注的今天，"大马士革"作为圣地的宗教意义已经不再显著。故而《往大马士革之路》虽化用宗教典故，却更像是一个讲述一个社会边缘人在面对人生困境和精神问题时与自我进行斗争的故事。加之港话版《往大马士革之路》在舞台风格和表演上另辟蹊径，因此当代观众，尤其是身处一个文化多元社会的观众，更容易把"陌生男"的心理状态与精神健康问题联系起来，甚至在剧中不同角色身上看到自己的精神或者现实困境。港话版《往大马士革之路》的文学顾问林克欢表示："斯特林堡对于我们之所以如此重要，不在于他的作品或许可以被当作扭曲了的精神分裂症的艺术案例，而是在文化意义上，唤醒世人反省时代整体的精神处境，以及历史目的化过程丧失给人类所带来的精神困境。"[1]在此基础之上，通观全剧之后，观众不难理解其用心所在。对于非基督教信徒和对宗教不甚了解的观众而言，单从剧情发展的脉络来看，这无疑是一个关于自我反思、自我治愈，甚至带有励志色彩的故事。由此笔者不免想到明朝心学代表人物王阳明的名句"破山中贼易，破心中贼难"[2]。剧中的主人公"陌生男"的大量独白和与其他角色的对话几乎毫无保留地展现出其性格和精神上的缺陷，他挣扎求生，寻找答案的旅途何尝不是一场"破心中贼"的战斗？对于观众来说，这也同时是一个在不知不觉中审视自我的过程。由此可见，无论是演出风格还是精神内

1　林克欢：《陌生的自我及其文化隐喻——对〈往大马士革之路〉的一种解读》，香港话剧团《往大马士革之路》（场刊），2021年，第14页。
2　王阳明：《与杨仕德薛尚诚书》，《王阳明全集》卷4，北京：北京燕山出版社，1995年，第1689—1686页。

核，港话改编的《往大马士革之路》与传统的表现主义戏剧之间都存在着不小的差异。

不可否认，港话版《往大马士革之路》是一部兼具艺术和社会价值的改编作品。港话团队在原汁原味地保留原作的文本内容的基础上，着眼于本土特色，关注个人在穷途之中的自省和顿悟，积极拉近原作与当代本土观众的距离，使这一经典剧作跨越百年在他乡重新焕发生机，给香港观众带来全新的观剧体验。诚然，斯特林堡的思想有其局限性，却不乏激励人心之处。人的自我更新尽管不足以改变社会，改变世界，但是至少能够给身处迷雾或者逆境中的自己一线希望，一个摆脱困境的可能。这部戏是港话送给所有观众的一份宝贵的精神礼物。在新冠疫情肆虐全球的大背景下，身处大变局之中的我们的确需要思考，该怎么给逆境中的自己以希望，从而踏上自己的"往大马士革之路"。